Reliure serrée

DOCUMENTS
POUR SERVIR A
L'HISTOIRE DES ARTS EN GUIENNE

II

LES BEAUX-ARTS A BORDEAUX

MÉLANGES

ARCHITECTES, PEINTRES, SCULPTEURS

Pierre SOUFFRON, Nicolas LOUIS, Pierre COUTEREAU, Gassiot DELERM,
Pierre MIGNARD,
Sébastien BOURDON, A. DUFRESNOY, Jean PAGEOT, Pierre BERRUER, etc.

ARCHÉOLOGIE BORDELAISE

Stalles de l'Église Saint-Seurin, Basiliques Saint-Pierre et Saint-Martin.
Monogrammes de Foix-Candale, Tombeaux du V^e Siècle, etc.

MONUMENTS RELATIFS AU CULTE D'ESCULAPE
A BORDEAUX

Avec dissertation de l'abbé VENUTI sur un bas-relief de la ville de Bordeaux.

L'ENSEIGNEMENT DES BEAUX-ARTS AU JAPON A L'EXPOSITION DE BORDEAUX

AVEC 14 PLANCHES

Par Ch. BRAQUEHAYE

Membre non résidant du Comité des Sociétés des Beaux-Arts des départements
(Ministère de l'Instruction publique et des Beaux-Arts)
Ancien directeur de l'École municipale des Beaux-Arts de Bordeaux
Correspondant du Ministère de l'Instruction publique (Travaux historiques)
Ancien président de la Société archéologique de Bordeaux
Correspondant national de la Société des Antiquaires de France
Membre de la Commission des Monuments historiques de la Gironde, etc.

BORDEAUX
FERET ET FILS, LIBRAIRES-ÉDITEURS
15 — COURS DE L'INTENDANCE — 15

1898

II

LES BEAUX-ARTS A BORDEAUX

MÉLANGES

DOCUMENTS
POUR SERVIR A
L'HISTOIRE DES ARTS EN GUIENNE

II

LES BEAUX-ARTS A BORDEAUX
MÉLANGES

ARCHITECTES, PEINTRES, SCULPTEURS
Pierre SOUFFRON, Nicolas LOUIS, Pierre COUTEREAU, Gassiot DELERM,
Pierre MIGNARD,
Sébastien BOURDON, A. DUFRESNOY, Jean PAGEOT, Pierre BERRUER, etc.

ARCHÉOLOGIE BORDELAISE
Stalles de l'Église Saint-Seurin, Basiliques Saint-Pierre et Saint-Martin,
Monogrammes de Foix Candale, Tombeaux du V^e Siècle, etc.

MONUMENTS RELATIFS AU CULTE D'ESCULAPE
A BORDEAUX
Avec dissertation de l'abbé Venuti sur un bas-relief de la ville de Bordeaux.

L'ENSEIGNEMENT DES BEAUX-ARTS AU JAPON A L'EXPOSITION DE BORDEAUX

AVEC 14 PLANCHES

Par Ch. BRAQUEHAYE

Membre non résidant du Comité des Sociétés des Beaux-Arts des départements
(Ministère de l'Instruction publique et des Beaux-Arts)
Ancien directeur de l'École municipale des Beaux-Arts de Bordeaux
Correspondant du Ministère de l'Instruction publique (Travaux historiques)
Ancien président de la Société archéologique de Bordeaux
Correspondant national de la Société des Antiquaires de France
Membre de la Commission des Monuments historiques de la Gironde, etc.

BORDEAUX
FERET et FILS, LIBRAIRES-ÉDITEURS
15 — COURS DE L'INTENDANCE — 15

1898

LES BEAUX-ARTS A BORDEAUX
MÉLANGES

INTRODUCTION

Le tome II des *Documents pour servir à l'Histoire des Arts en Guienne* que nous publions sous le titre de : *Les Beaux-Arts à Bordeaux. Mélanges*, est un recueil factice de travaux que nous avons fait paraître dans diverses publications de Sociétés savantes de Bordeaux ou de la région : Société Archéologique, Société Philomathique de Bordeaux, Société de Borda, de Dax, ou dans les *Comptes-rendus* des réunions des Sociétés savantes faites sous les auspices du Ministère de l'Instruction publique et des Beaux-Arts, soit à la Sorbonne, pour les sections d'histoire et d'archéologie, soit à l'École nationale des Beaux-Arts pour la section de l'enseignement et des Sociétés des Beaux-Arts des départements.

Ces diverses études ayant trait à Bordeaux et à la Guienne, il nous a paru utile de les réimprimer avec les dates de leur publication ou de les réunir, puisqu'elles complètent notre premier volume qui les a précédées et le troisième qui les suit.

Nous ne nous abusons pas sur l'intérêt que peuvent présenter ces travaux qui sembleront, dans plusieurs cas, être des redites des notices publiées dans notre premier volume, les *Artistes du duc d'Épernon*. Mais comme les dates de ces mémoires chevauchent les unes sur les autres et que les uns complètent les autres, nous avons pensé, qu'en somme, les résultats de nos recherches, ayant surtout de l'intérêt au point de vue local, c'est à Bordeaux qu'il convient de les réunir et de les faire connaître.

Du reste, nous le répétons, ce volume n'est qu'un recueil factice de notices publiées, portant les dates où elles furent adressées aux diverses Sociétés ou lues à leurs séances.

NOTRE TITRE

Documents pour servir à l'histoire des Arts en Guyenne, t. II.
Les Beaux-Arts à Bordeaux. Mélanges.

Tous nos travaux jusqu'à ce jour et tous ceux que nous comptons publier bientôt sont faits sur des documents d'archives. Ils peuvent contenir des appréciations discutables parce que nous ne suivons pas les chemins battus et que nous n'empruntons pas nos déductions à d'autres auteurs. Les faits que nous constatons nous font différer d'opinion sur l'influence de telles ou telles causes d'abaissement ou de relèvement de l'art, mais on nous accordera que nous faisons tous nos efforts pour que notre sincérité soit démontrée par des preuves.

Nous n'admettons pas qu'on attribue légèrement à des étrangers les œuvres d'art locales; on doit remonter aux sources. Nous ne jugeons pas l'influence des hommes sur les Beaux-Arts d'après les appréciations des historiens politiques; l'honnêteté politique n'a rien de commun avec les Beaux-Arts.

Enfin, nous réprouvons l'exaltation poétique dans une histoire documentée. Ce qu'il faut chercher? ce sont des faits. Ce qu'il faut discuter? ce sont les œuvres et les influences bienfaisantes, là où elles sont, là où elles se sont produites. Aussi ces notices, ayant trait à Bordeaux, sont réunies sous le titre : *Documents pour servir*, etc.

LES BEAUX-ARTS A BORDEAUX

Mélanges.

Notre sommaire est divisé en : 1º Architectes, peintres et sculpteurs; 2º Archéologie bordelaise; 3º Enseignement des Beaux-Arts.

Quoique les notices ne soient pas placées dans l'ordre exact que nous indiquons, nous donnons ci-après un résumé succinct des matières qui y sont traitées.

Architectes. — Peintres. — Sculpteurs.

ARCHITECTES. — Les *Notes sur la maîtrise des maîtres-maçons et architectes de Bordeaux* indiquent la constitution de la corporation dès 1474, puis en 1622. Elles prennent date de l'existence de documents fort intéressants que nous avons patiemment recueillis. Depuis, nous avons eu la bonne fortune de retrouver à peu près complets les originaux des statuts de 1474 et de 1622. Ils constitueront les premiers chapitres de l'histoire de cette corporation. Nous possédons des renseignements biographiques sur des centaines de ses membres et sur des milliers de travaux, tels les *Marchés concernant le château de Beychevelles*.

L'architecte Pierre Souffron bâtit le château de Cadillac, nous en avons donné des preuves indiscutables, et non le sculpteur Pierre Biard, ainsi que l'affirment, sans aucune preuve, Marionneau, Communay et d'après eux, ce qui est regrettable, l'excellente publication des *Archives historiques*, dans son beau xxxe volume.

Pierre Biard ne figure dans aucune des milliers de pièces relatives à la construction du château que nous avons feuilletées avec soin à Cadillac et à Bordeaux. Son nom ne figure que sur les marchés des tombeaux de François de Candale et de d'Épernon, puis sur un registre de l'État-civil comme parrain.

Malgré des opinions de parti pris, nous avons établi la biographie de Souffron sur des documents authentiques et nous avons *prouvé qu'il eut un sosie*. Un autre Pierre Souffron, aussi architecte, a été confondu avec le constructeur du château de Cadillac.

Aussi, malgré les critiques basées sur les écrits de l'abbé Canéto et sur les affirmations de Marionneau et de Castelnau d'Essenault, qu'on nous opposait, nous avons soutenu que ces auteurs se trompaient puisque nous prouvions que la femme de Pierre Souffron, architecte du château de Cadillac, *était veuve*, tandis qu'un autre Pierre Souffron, aussi architecte, élevait des monuments à Auch. Nous avions tellement raison, qu'un érudit auscitain, M. le chanoine Carsalade de Pont, reconstitue la biographie de ce deuxième Pierre Souffron, qui n'est sûrement pas l'architecte du duc d'Épernon.

Dans les *Notes pour servir à la biographie de Louis*, architecte du Grand-Théâtre de Bordeaux, nous n'avons eu en vue que de rappeler ses nombreux travaux, d'après une brochure contemporaine : *le Palais Royal*, que le savant antiquaire Forgeais nous avait donnée. C'est sur ses conseils que ces pages ont été écrites, car il savait combien le nom de Louis éveillait l'intérêt des Bordelais.

Il ne se trompait pas, car notre Grand-Théâtre reste toujours le bijou architectural dont se glorifie la Ville. On a pu s'en rendre compte récemment, lorsqu'on a fait l'essai de la reconstitution des armes de France qui ornent son frontispice.

Nous sommes heureux, puisque l'occasion s'en présente, d'affirmer qu'on a bien fait de soutenir que les armes de France y avaient été primitivement sculptées, non seulement parce que le raisonnement accepte ces dispositions, mais parce que nous avons trouvé un texte qui relate le paiement du tailleur de pierres qui les a brisées par ordre, en 1793, et qui, ensuite, a nivelé la frise.

Nos notices : sur *Guillaume Cureau*, le peintre officiel de la Ville — que l'on retrouve tome I et tome III — dont nous avons prouvé le talent en faisant connaître ses tableaux à l'église Sainte-Croix; sur Pierre Mignard et Alphonse Dufresnoy, les peintres de l'hôtel d'Épernon, à Paris; sur Pierre Berruer, le statuaire du Grand-Théâtre de Bordeaux, l'ami de Louis, son condisciple, à Rome, à la villa Médicis; et sur Jean Pageot, le sculpteur du duc d'Épernon, — auteur du monument funéraire d'Henri III, à Saint-Denis, attribué à Barthélemy Prieur, sont autant d'études qui mettent en lumière de nombreux faits ignorés. Elles n'ont point la prétention d'être complètes, mais elles apportent leur contingent à l'histoire des Arts en Guienne et notamment à notre premier volume : *les Artistes du duc d'Épernon*.

Nous rappelons par des planches d'excellentes œuvres d'art bordelaises que nous avons perdues à jamais : *la statue de la Renommée*, de bronze, aujourd'hui au Musée du Louvre, dont nous avons fait l'histoire d'autre part; *la statue d'argent de Sophocle*, du cabinet des médailles de Paris. Nous faisons connaître les belles *Stalles de Saint-Seurin*, qu'on peut voir dans l'église de l'Isle-Adam et en Russie. — M. Muntz vient de publier des dessins de ces curieuses miséricordes, qui sont de charmantes ciselures en bois, pleines de vérité et de finesse; — le *panneau en bois sculpté*, chef-d'œuvre de maîtrise de quelque ornemaniste oublié dont nous ne désespérons pas de retrouver le nom et l'état-civil.

Archéologie bordelaise.

Le Culte d'Esculape à Bordeaux, avec une dissertation de l'abbé Vénuti, est une étude à laquelle nous avons été entraîné par la publication du travail du savant abbé. Nous avons groupé beaucoup de faits qui nous amènent à des considérations nouvelles sur *Burdigala* et notamment sur les thermes et le temple d'Hygie à Bordeaux.

Les Tombeaux chrétiens du V⁰ siècle ont fourni des documents intéressants sur les monuments funèbres des premiers chrétiens en Gaule, que Le Blant a utilisés dans ses remarquables travaux. Notre description et notre dessin apportent aussi un renseignement utile. Le tombeau de Bouglon et celui du Mas d'Agenais sont un seul et même sarcophage de marbre, cependant notre dessin, qui est exact, ne ressemble guère a celui que Léo Drouyn a donné comme authentique à M. de Caumont. Ce qu'il y a de fâcheux, c'est que ce dernier l'a publié, dans ses *Rudiments d'archéologie* et ailleurs, comme un type de ce genre de monuments, et que Drouyn a reconnu, devant nous, que son dessin avait été fait d'après un croquis qui lui avait été communiqué.

Une dissertation sur des *objets en terre cuite trouvés dans l'Adour*, rappelle des jeux nationaux inconnus aujourd'hui, même dans nos provinces si fidèles aux traditions. Il y eut un bel exemple de ces jeux, à Bordeaux, en 1615. Lors du mariage de Louis XIII, les jurats donnèrent le combat figuré des *Géants et des Pygmées*, devant l'Hôtel de Ville, sur les Fossés, à la grande joie des jeunes époux. Nous en parlons tome III.

Un dessin de *l'église de Montclaris* rapelle que cette église a été étudiée et décrite dans le tome XI des *Mémoires de la Société archéologique*.

Les Basiliques Saint-Seurin, Saint Pierre et Saint-Martin existaient à Bordeaux. Saint-Seurin s'y voit encore, l'emplacement des deux autres, contrairement à l'avis de M. Lognon, qui a gracieusement accepté nos conclusions, ne sont pas contestés à Bordeaux, où de nombreux textes démontrent leur existence.

Les Monogrammes des Foix-Candale et le *Questionnaire archéologique de la Gironde* prouvent que nous nous sommes mis à la recherche de l'histoire monumentale de notre région.

Enseignement.

Enfin, *les Beaux-Arts au Japon*, travail qui démontre l'évolution que subissent les Écoles des Beaux-Arts dans ce pays artistique, est dû aux gracieuses communications inédites, comme le sujet lui-même, que nous ont adressées MM. Okakura Kakuzo, directeur de l'École des Beaux-Arts de Tokyo, et notre compatriote, M. Arthur Arrivet. Cette étude inédite et documentée sur une organisation nouvelle des Écoles artistiques du Japon, a fait connaître leur succès à l'Exposition de Bordeaux, et par contre-coup a fait doubler, nous a-t-on dit, leur budget ordinaire.

Quelques autres mémoires de moindre importance complètent ce recueil, tome II : *Les Beaux Arts à Bordeaux. Mélanges*, qui n'est pas

une suite du tome I : *Les Artistes du duc d'Épernon*, ni une préface du tome III : *Les Peintres de l'Hôtel de Ville de Bordeaux*, qui paraît en même temps.

Nous le répétons, chacun des volumes forme un tout complet, et si nous en formons une série, c'est parce qu'ils contiennent tous des *documents pour servir à l'histoire des Arts en Guienne*.

Bordeaux, novembre 1898.

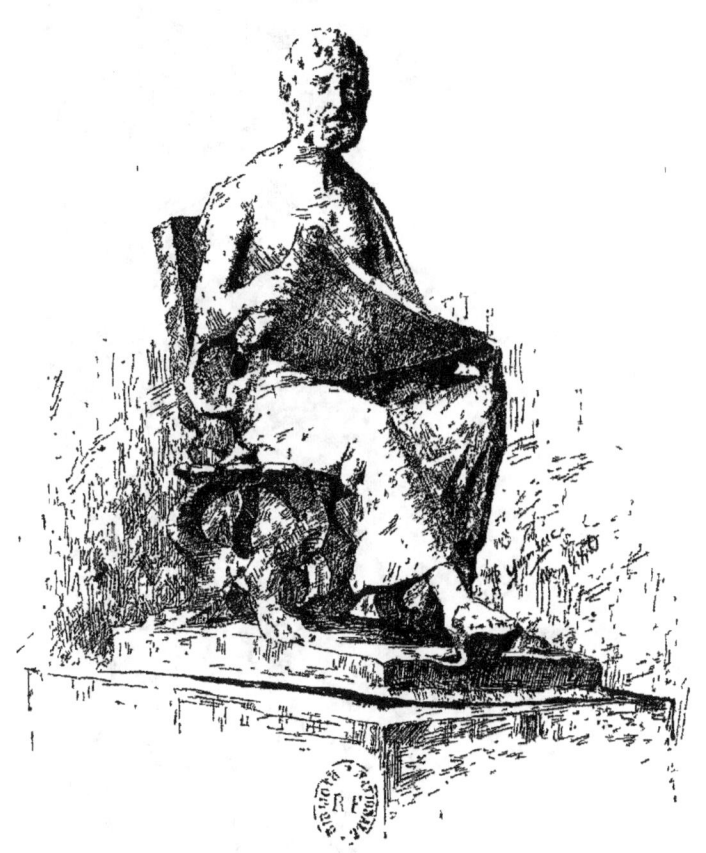

STATUE DE SOPHOCLE

Quinsac del. Lith. Wetterwald.

Église de Monclaris.

MONUMENTS RELATIFS

AU

CULTE D'ESCULAPE A BORDEAUX

AVEC DISSERTATION DE L'ABBÉ VENUTI

SUR UN BAS-RELIEF DE LA VILLE DE BORDEAUX

PAR Ch. BRAQUEHAYE

Membre non résidant du Comité des Sociétés des Beaux-Arts
(Ministère de l'Instruction publique et des Beaux-Arts)
Ancien directeur de l'École municipale des Beaux-Arts de Bordeaux
Correspondant du ministère de l'Instruction publique (Travaux historiques)
Ancien président de la Société archéologique de Bordeaux.

BORDEAUX

FERET et FILS, LIBRAIRES ÉDITEURS

15 — COURS DE L'INTENDANCE — 15

1897

MONUMENTS RELATIFS
AU
CULTE D'ESCULAPE A BORDEAUX

AVEC DISSERTATION DE L'ABBÉ VENUTI

sur un bas-relief de la ville de Bordeaux.

I

LE PUITS DES DOUZE APOTRES OU PUITS DES MINIMES

L'abbé Venuti, archéologue distingué du siècle dernier, a conservé par le dessin et par une savante dissertation (1) le souvenir d'un monument romain des plus curieux, connu à Bordeaux sous le nom de *puits des douze apôtres* ou puits des Minimes.

Cette intéressante sculpture était composée par une suite de douze figures s'enlevant en relief sur la panse d'un vase de pierre dure de 1^m20 de diamètre, 0^m60 de hauteur et 0^m15 d'épaisseur.

Cette cuve, dont on avait enlevé le fond, avait servi

(1) Le manuscrit, conservé dans la Bibliothèque Municipale, fait partie de la collection des papiers de M. de la Montaigne, signalée par M. Jullian dans les *Mémoires de la Société Archéologique*, t. VIII., p. 193.

de margelle à un puits public qu'on voyait encore en 1755 au milieu du carrefour formé par les rues du Hâ et des Minimes, aujourd'hui rue du Palais-de-Justice, c'est-à-dire devant les entrées des deux couvents qui existaient alors à droite et à gauche de cette dernière rue : couvent des Minimettes à l'est, et couvent des Minimes à l'ouest.

Le puits public dont il est question était l'un des plus anciens de Bordeaux. La rue du Palais-de-Justice, ancienne rue des Minimes, avait porté depuis 1400 jusqu'à la construction du couvent en 1608, les noms de rue du *Puis-viel-du-Far*, rua deu *Putz-Belh-deu-Far*, rue du *Puits-Vieux-du-Hâ*, et dès 1370, elle était désignée rue du *Puy-Crabey* ou de *Puy-Crabre*. Ce puits existait donc, dès le xive siècle, en face de la rue de l'*Estelle*, nommée plus tard rue du Far, puis rue du Hâ (1).

Le plan de la ville de Bordeaux, gravé par Lattré en 1755, semble indiquer l'emplacement de ce puits dans l'axe de la rue du Hâ (2). Une petite place, ménagée devant l'entrée du couvent des Minimes, l'isolait de toutes parts.

Venuti lut son manuscrit à l'Académie des Sciences, Belles-Lettres et Arts de Bordeaux, le 18 avril 1744 (3). Cette communication prouve que le puits et sa margelle existaient à cette époque, car le titre de la deuxième page est ainsi conçu : « Dissertation sur un ancien bas-relief *qu'on voit* dans la ville de Bourdeaux ». Comme nous l'avons dit, le plan de Lattré, daté de 1755, semble indi-

(1) La porte du Far ou porte du Hâ, la rue du Far ou rue du Hâ, ont pris leurs noms, comme le château, du quartier du Far ou du Hâ. (Voir Baurein, t. IV, p. 192). Bernadau affirme que l'ancien nom de Far s'est changé en celui de Hâ, parce que dans le patois Gascon on emploie indifféremment la lettre H pour la lettre F (Bernadau, *la Viographe bordelais*, 1844, p. 292). — *Archives mun. de Bordeaux, Bordeaux vers 1450*, L. Drouyn.

(2) A l'alignement de la muraille de clôture de la prison départementale actuelle, bâtie en 1842.

(3) Ce manuscrit a dû être égaré ou n'a pas été connu du libraire qui a publié les œuvres de Venuti, car cette dissertation qui n'est pas la moins importante, due à cet érudit archéologue, n'a pas été publiée.

quer encore la place que le puits occupait; mais une annotation, inscrite sur la première page du manuscrit de Venuti, laisse à penser que le monument décrit avait été, sinon détruit, au moins déplacé peu d'années plus tard. Cette note porte : « Cette dissertation regarde l'ancien puits » *qui était* à Bordeaux dans la rue des Minimes et qu'on » appelait vulgairement le *puits des douze apôtres* (1) ».

Le puits a donc été détruit après 1755, date du plan de Lattré, et avant 1783, date de la mort de M. de la Montaigne. Aucun reste du bas-relief n'existe aujourd'hui; on n'en conserverait aucun souvenir sans la dissertation et le dessin qu'on doit au savant abbé italien qui terminait sa consciencieuse étude en priant l'Académie « de préserver cet » ancien monument de la patrie de la destruction totale » dont il était menacé ».

Cependant nous croyons que c'est bien ce bas-relief qui est indiqué en ces termes, dans la note écrite par le secrétaire de M. Barbot, président de l'Académie de Bordeaux, note extraite des papiers de M. de la Montaigne, et publiée par M. Jullian dans les *Mém. de la Soc. Archéol.*, t. VIII, p. 193 et 194 :

« Le 10 du mois de décembre 1743, je fus avec M. de Bari- » tauls chez les héritiers de M. Florimond de raymond… ».

« En terre parmis des ordures et du bois à brûler, nous » vîmes un grand morceau de pierre de figure parfaite- » ment ronde, de deux pieds de hauteur, tout à l'entour » sculpté en bas-relief avec des figures en pied fort endom- » magées par le temps. La Pièce est antique et remarqua- » ble, il faut la dessiner avec Loisir, elle pourrait avoir » servi pour un bain, car il y a un trou pour Ecouler leau. » Cela confirme mon jdée des Thermes de Bordeaux ».

Nous croyons donc que le bas-relief, dont le texte de Venuti va nous donner la description, existait encore

(1) Elle est de la main de M. de la Montaigne, secrétaire de l'Académie de 1740 à 1783, elle n'est donc pas postérieure à 1783.

le 10 décembre 1743, dans le jardin de l'hôtel Florimond de Raymond, c'est-à-dire dans le jardin du Rectorat actuel, et que Lattré n'a indiqué sur le plan de Bordeaux en 1755 que le puits où cette margelle avait été placée.

Les seules indications, rappelant le *puits des douze apôtres,* que nous ayons trouvées, sont les suivantes :
« Il y eut, en ce temps là (18 juillet 1604), un mémorable duel
» derrière le chasteau du Hâ, entre le baron de Merville,
» gouverneur dudict chasteau, et le capitaine Jean,
» parant du mareschal d'Ornano. Le capitaine Jean perdit
» la vie sur la plasse, e le baron, blessé un peu, eschapa à
» la colère du mareschal, lieutenant pour le Roy, en
» Guienne. A cause de cela, le chasteau du Hâ fut desmoli,
» à la poursuite du mareschal, pour adoucir sa douleur,
» e sacrifia cette desmolition sur la tumbe de l'occis : mal
» à propos, puisque despuits le mareschal de Roquelaure,
» qui lui succedat, tascha de le rebatir. Le couvent des
» Minimes est, peu d'années après (1), basti de la ruine
» de ce chasteau (2) ».

Or, on trouva à plusieurs reprises des débris de monuments romains dans les fouilles faites rue Rohan, place Rohan, rue du Palais de Justice (ancienne rue des Minimes), rue Cabirol (ancienne rue des Minimettes), rue Pèlegrin, rue des Palanques, rue du Hâ, sur les bords du Peugue, etc. Mais on fit des découvertes bien plus importantes dans les démolitions du fort du Hâ lui-même ainsi que l'ont constaté Darnal, Baurein, Jouannet, Sansas (3), M¹ˢ de Puifferrat et nous-même en février 1877.

Voici ce que Darnal écrit au sujet des démolitions du fort du Hâ, en 1604 : « lequel, dit-il, suivant l'in-
» tention de Sa Majesté, fut mis au pouvoir dudit

(1) Ce couvent fut bâti en 1608.
(2) Jean de Gaufreteau, *Chronique bordeloise*, Ch. Lefebvre, 1876, t. II, p. 10.
(3) Dans les notes manuscrites que P. Sansas nous a laissées, on trouve d'intéressants détails sur les résultats de fouilles faites en 1867; MM. Delfortrie et C. de Mensignac ont publié quelques documents relatifs à de semblables découvertes. Nous reviendrons plus loin sur les sujets les plus intéressants.

» sieur Mareschal, qui fit procéder à sa desmolition,
» ayant appelé grande quantité d'ouvriers, massons, pier-
» riers, ingénieurs, et autres, et fit jouer mines et sapes,
» et y eut fort grande peine à pouvoir terrasser les dites
» murailles, tant elles estoient espèces, et bien cimentées.
» Il se trouva parmy les bastimens des grandes colomnes
» rondes, quy avoient servy ailleurs, et disoyent aucuns,
» que c'estoit d'un ancien bastiment, qui estoit hors la
» ville, et près des murailles, qu'on appeloit au Mont
» Judaïc, où il y a encore des vieilles masures à l'endroit,
» où furent trouvées les statues de Drusus et de Massalline;
» où il y avoit des estuves du temps des Romains ; et où
» fut trouvé des places carrelées de petits carreaux,
» comme des dés à la mosaïque de marbre blanc et
» noir » (1).

Il n'est donc pas impossible qu'on ait trouvé, lors des démolitions commandées par d'Ornano en 1604, le vase décrit par Venuti, et qu'on l'ait posé sur le *Puits-Vieux-du-Hâ* lorsqu'on répara en 1618 « la bresche du chasteau du Hâ » (2).

Ce qui est certain, c'est que ce puits existait en 1634, car Gaufreteau dit qu'en cette année : « Ung jeune marchand
» grossier (3) de la paroisse de Saincte-Columbe ou Sainct-
» Michel... marié avec une jeune, honneste et belle fille
» ayant desbauché une femme mariée, au desceu du mary
» en la ville de Marseille... au lieu de la bien loger et de
» la tenir splendidement, ainsin qu'il avait promis, l'ayant
» logée chez une pauvre, abjecte et misérable femme,
» devant les Minimes... soubs nom et tistre de p... ; cela
» ayant mis au désespoir cette créature qui se voyait trom-
» pée et deceue... faict qu'un soir elle va se jeter dans ce

(1) Darnal, Jean, *Chronique Bourdeloise. Supplement des Chroniques de la noble ville et cité de Bourdeaux.* Bourdeaux, J. Mongiron Millanges, 1666, p. 120.

(2) *Archives départementales de la Gironde. Notaires* série E, *Minutes de Maucler*, 1618, janv. 27. Achat de pierres « ribot », par Nicolas Carlier, « mtre sculp-
» teur, de la présente ville... pour réparer la bresche du chasteau du Hâ ».

(3) Ou qui vend en gros.

» puits qui est au-devant des Minimes, en intention d'y
» estre noyée (1) ». Le puits des Minimes existait donc en
1634, date à laquelle Gaufreteau inscrit l'anecdote précédente.

Nous reviendrons plus loin sur les découvertes de débris romains, faites sur les bords de la Devèze, en 1594 et en 1782; dans les murailles du château du Hâ, en 1604, en 1676, en 17···, en 1842 et en février 1877.

Quoi qu'il en soit de la provenance et de la destinée du bas-relief que Venuti a décrit, la dissertation que cet érudit avait lue à l'Académie de Bordeaux offre trop d'intérêt pour n'être pas publiée. Nous devons remercier M. Jullian de nous l'avoir indiquée et de nous avoir guidé de ses conseils.

En 1844, Bernadau signalait à l'attention des savants la description et le monument lui-même. « En face du
» couvent des Minimettes, dit-il, on voyait au milieu de la
» rue, un puits public appelé le *puits des treize apôtres* (sic)
» parce qu'autour de sa margelle régnait un large bas-relief
» représentant treize (sic) personnes assez bien sculptées
» en demi-bosse et debout dans diverses attitudes. Ce bas-
» relief est le sujet d'une *Dissertation* lue dans une séance
» de l'Académie des sciences de Bordeaux, en 1744, par
» l'abbé *Venuti*. Montesquieu avait attiré ce savant italien
» dans cette ville pour en composer l'histoire. En attendant
» l'issue des négociations qui furent entamées à ce sujet
» avec les jurats, Venuti s'occupa de diverses recherches
» sur les monuments de Bordeaux, et en fit part à l'Aca-
» démie. Les plus importantes de ces recherches ont été
» publiées en 1754. Elles prouvent que leur auteur était
» capable de mener à bien l'entreprise dont il offrait de se
» charger. Quoi qu'il en soit, le projet de l'histoire de cette
» ville échoua, comme tant d'autres qui ont été proposées
» depuis » (2).

(1) J. de Gaufreteau, *Chron. bord.*, loc. cit., t. II, p. 191.
(2) Bernadau, le *Viographe bordelais*, Bordeaux, Gazay et Cie, 1844, p. 289.

Le manuscrit de Venuti est encore cité dans le grand ouvrage de Jacques Leblong (1). On lit dans l'*Histoire civile de la France,* liv. IV, Histoire de Guienne et Gascogne, f° 508 : « — 37529 — M S. — Dissertation sur un bas-
» relief (qu'on remarque autour d'un puits dans la rue
» des Minimes) de la ville de Bordeaux ; par M. l'abbé
» Venuti : 1744, avec figures. (Dans le dépôt de l'Académie
» de Bordeaux) ».

Les livres et papiers de l'Académie des Sciences, Belles-Lettres et Arts de Bordeaux, faisant partie de la Bibliothèque Municipale depuis la Révolution, c'est là que nous avons trouvé ce manuscrit dont nous donnons la copie exacte.

II

DISSERTATION SUR UN BAS-RELIEF DE LA VILLE DE BORDEAUX (1744) (2)

AVEC LA FIGURE DESSINÉE AU CRAYON (3)

Par l'Abbé VENUTI.

18 avril 1744. — *Dissertation sur un ancien bas-relief qu'on voit dans la ville de Bordeaux.*

Parmi plusieurs anciens monuments que j'ay découvert dans la ville de Bordeaux, j'entretiendrai aujourd'hui la Compagnie sur celui qui se voit dans la rue des Minimes, vis-à-vis la porte du couvent des Minimettes. C'est un très

(1) *Bibliothèque historique de la France,* par Jacques Leblong, prêtre de l'Oratoire, bibliothécaire de la Maison de Paris, revue, corrigée et considérablement augmentée par M. Févret de Fontête, Paris, 1771.

(2) Une annotation de la main de M. de la Montaigne, secrétaire de l'Académie de 1740 à 1783, est placée en tête de la première page du manuscrit de Venuti, la voici :

« I. *Cette dissertation regarde l'ancien puits qui était à Bordeaux dans la
» rue des Minimes, et qu'on appelait vulgairement le puits des douze apôtres* ».

(3) Voir planche I.

ancien et grand vase de pierre dure, qui reçoit le poli comme le marbre : il est sculpté tout autour avec des figures en bas-relief. Ce vase, qui est d'une pièce, avoit autrefois un fond, que l'on a coupé pour s'en servir à couronner un puits. C'est ainsi que dans les siècles d'ignorance l'on n'épargnoit point les beaux restes de l'antiquité pour les employer à toute sorte d'ouvrages. On auroit encore pu se féliciter de ce que notre vase n'a pas subi un sort plus malheureux, si le temps et les hommes l'avoit plus ménagé dans le lieu, où on l'a posé. Mais il ne présente plus à nos yeux que des figures informes, et usées par le frottement de ceux qui vont au puits et des cordes, dont on se sert. A peine peut-on reconnoître les figures dont la plupart ont perdu la tête et les bras. La circonférence du vase est de dix pieds neuf pouces ; et la hauteur d'un pied neuf pouces et trois lignes ; l'épaisseur de la pierre est de cinq pouces.

Les savants qui entreprennent d'expliquer l'antiquité figurée sont sujets à bien des erreurs et à des méprises grossières lorsqu'ils veulent à quelque prix que ce soit ne rien laisser sans explication. Ne voudront-ils jamais convenir de bonne foi que les coutumes et les symboles des anciens ne nous sont pas assez connus pour nous mettre à l'abri de prendre le change? et qu'il y avoit des secrets dans leur religion, et dans leur vie civile que nous ignorerons toujours. Après cette réflexion, j'avoüeray sincèrement, que ce que je vais vous dire sur ce morceau d'antiquité n'est fondé que sur de simples conjectures ; que son explication est d'autant plus difficile que la sculpture en est fort endommagée et presqu'effacée : que l'ouvrage enfin approche si peu de la perfection du dessin, qu'on peut même l'appeler d'un goût rustique et barbare, quoique sans contredit romain. Il paroit avoir été fait du temps des Antonins ; d'autres sculptures de ce temps-là dans ce même goût, semblent devoir nous fixer à cette époque.

Je soupçonne que notre vase a servi pour un bain

domestique (1). On pourroit le ranger dans le nombre de ceux qu'on appeloit *Labra*, s'il approchoit un peu plus de la figure elliptique, que les *Labra* devoient avoir (1); ainsi je ne voudrois pas m'opposer à celui qui croiroit que ce fut un *ex-voto* apporté dans quelque temple d'Esculape, ou de la déesse de la santé par quelque personne riche, qui relevoit d'une grande maladie. Il paroit que les figures qui y sont représentées ne nous éloignent point d'une pareille conjecture.

La figure principale, à laquelle je voudrois rapporter toutes les autres, est une femme assise sur une pierre dans une espèce de grotte. Elle est habillée d'une simple tunique, et par dessus, de cette robe que les Romains appeloient *stola*. A l'entrée de la grotte on voit un arbre, dont je ne détermineray point l'espèce ; une grosse couleuvre en entortille la tige, et s'étendant considérablement en dehors avec la tête, elle s'en va manger sur la main de la femme assise. Cette femme ne peut représenter que la déesse *Hygiea* ou *Santé* comme nous verrons cy-après. On voit derrière elle deux autres figures de femmes, dont l'une est assise, et l'autre debout, lesquelles je voudrois nommer *Jaso* et *Panacée*, deux sœurs d'*Hygiea* dont les noms signifient *Médecine universelle* et *Guérison*.

L'homme que nous voyons presque tout nud, assis à terre, les jambes croisées, et tout le corps extrêmement enflé, est sans contredit un malade ; deux femmes habillées d'une simple tunique semblent vouloir le relever, en le prenant sous les bras. Celle qui est à gauche tient une corne d'abondance, pour faire connoître qu'elle est une déesse, ou Génie salutaire du malade.

La figure qui suit représente un homme qui prend un

(1) Voir A. Rich, *Dictionnaire des antiquités romaines et grecques*, Paris, 1873, aux mots *Labrum, Balineæ* et *Thermæ*. — Une inscription mentionnant la dédicace d'un *labrum* à la déesse Tutela se trouve encore aujourd'hui au Mas d'Agenais (Lot-et-Garonne). M. Jullian la publiera dans le 2ᵉ vol. des *Inscriptions Romaines*.

demi-bain dans un *labrum*, vase, comme nous l'avons dit, destiné à un pareil usage. Il tient de la main gauche une bouteille. Il paroit s'entretenir avec une femme qui est debout à sa gauche, habillée d'une simple tunique. Je m'imagine qu'on a voulu représenter ici le même homme malade, dont je vous ay déjà parlé, lequel au moyen de l'usage des bains et des autres remèdes a recouvré sa santé et s'est rétabli dans son état naturel.

Les deux autres figures assises qui suivent sont occupées à égorger un cochon pour faire le sacrifice d'actions de grâces à *Hygiea*.

Il me paroit que le tout ensemble nous amène une explication fort naturelle. C'est un malade de considération, qui, conduit par un bon Génie, et par ses amis, dans une maladie dangereuse, va consulter l'oracle d'Hygiea. L'oracle, ou pour mieux dire, les prêtres de l'oracle qui étoient d'habiles médecins, lui ordonnent des bains et d'autres remèdes, par lesquels ayant recouvré la santé, il fait des sacrifices en reconnaissance de la grâce qu'il a obtenue de cette déesse.

Qu'il me soit à présent permis d'entrer dans un plus grand détail, qui servira d'éclaircissement à ce que j'ay avancé dans l'explication de cet antique.

Tout le monde sait qu'*Hygiea* étoit fille d'Esculape et nièce d'Apollon, dieux de la médecine. Si on veut savoir plus au long sa généalogie on peut consulter là-dessus les mythologistes. On scait aussi qu'on la représentoit ordinairement tenant d'une main un serpent qui va boire dans une coupe qu'elle lui présente de l'autre. Il est rare de voir le serpent séparé de cette déesse, et plus encore de le voir, comme dans notre bas-relief, entortiller un arbre, mais cela n'est pas sans exemple. Nous avons dans l'*Antiquité expliquée* du P. Montfaucon la figure d'une *Hygiea* assise sur des rochers et s'y appuyant d'une main qui présente une coupe à un serpent entortillé à un arbre. (Voir planche I, n° 1).

Dans une monnoye de la ville de Pergame qui étoit particulièrement dévouée à Esculape (1), on voit un serpent sortant d'un arbre qui est à côté de *Minerva Hygiea ou Salutaire*. Je ne chercherai pas davantage à appuyer mon sentiment. Je crois que ces deux exemples doivent suffire (2).

Comme la santé sans doute est le premier de tous les biens de la vie, et que celui qui la possède, selon Pindare (3), ne doit point envier le sort des dieux, il n'est pas surprenant que l'antiquité en ait fait une déesse, et qu'on l'ait honorée pour l'avoir favorable.

La divinité qu'en firent les Romains était extrêmement respectée. Témoin les temples qu'ils lui batirent, et les médailles où elle est représentée plus souvent qu'Esculape son père, sous le nom de déesse *Salus*. On mit le peuple et la ville de Rome sous sa protection, et avec juste raison, la santé étant l'objet principal d'une ville. C'est ainsi que dans une inscription de Gruter, on appelle cette déesse : *Conservatrice et gardienne de la ville* (4).

Les Gaulois apprirent des Romains le culte d'Hygiea, lorsqu'ils furent entièrement soumis à leur domination. Dans ce qu'on appelle antiquités gauloises, nous ne voyons pas même qu'ils eussent connoissance d'Esculape, son père, qui étoit l'un des plus anciens dieux du paganisme, tirant son origine de la Phénicie.

Pour ce qui est du serpent on scait qu'il a été de tout temps un animal mystérieux chez toutes les nations; qu'il a été réputé d'un augure heureux, et que les bons génies se cachoient volontiers sous sa figure (5). On le donnoit

(1) Spanhem : *de U. et P. num. diss. V.*

(2) Voyez, sur Hygie, la *Griechische mythologie* de Preller, 4ᵉ édition, publiée par Robert, et la *Rœmische mythologie*, du même Preller, 3ᵉ édition, par Jordan.

(3) Μὴ ματοθου θέω νενεάδας.

(4) Page LXVIII, 7. — ΑCΚΗΜΙΩ (sic) ΚΑΙ ΥΓΕΙΑ ΣΩΤΗΡΣΙΝ ΠΟΛΙΟΥΧΟΙΣ. *Homère, Iliade*. β. *Virg. Æn.*, 5.

(5) Homère, *Iliade*, 2. — Virg. *Æn.* 5.

particulièrement à Hygiea, parce qu'il représentoit Esculape son père. Personne n'ignore ce que Aurélius Victor rapporte d'Esculape, qu'il fut porté d'Epidaure à Rome sous la figure d'un serpent et qu'ayant délivré cette ville de la contagion on lui éleva un temple dans l'île Tibérine, appelée aujourd'hui l'île de S. Barthélemy (1). Vous vous rappellez aussi sans doute coment cet imposteur, dont Lucien a écrit si agréablement les friponneries, se servit avec (2) tant d'utilité des gros serpents de la ville de Pella en Macédoine (3) pour représenter son Esculape. Le serpent qui est auprès d'Hygiea dans les anciens monuments est nourri et abbreuvé par cette bonne déesse pour faire allusion à ces serpents apprivoisés, qui de temps en temps (4), selon Pausanias, étoient nourris dans les temples d'Esculape, et auxquels les dévots faisoient souvent part de leurs sacrifices. Ceux qui prétendent déchifrer avec plus de subtilité le merveilleux de ces symboles vous diront, d'après Macrobe (5), que les serpents représentent les deux principales planètes : le Soleil et la Lune, dont le mouvement, selon les Egyptiens, est caché sous ces hiéroglyphes : qu'Esculape n'étoit autre chose que l'air, à qui *Hygiea,* c'est-à-dire la Santé, doit son existence. D'autres interprètes de ce genre ajouteront (6) que le serpent est le symbole de la santé; soit parce qu'on le croit fort vigilant et fort prudent; et que les médecins ne sauroient l'être trop, soit parce qu'il se renouvelle tous les ans changeant de peau. Ce privilège du serpent a été fort souhaité par Tibulle, qui reprochoit aux dieux de ne l'avoir point donné aux hommes.

(1) L'an avant J.-C. 350. Voyez Pline, Liv. XXIX, ch. 4; Plutarque, Quest. R. 94, *festus.*

(2) *In pseudomante.*

(3) Les femmes de cette ville-là, dans l'été, les portoient autour du col pour jouir de leur fraîcheur; ils les tettoient aussi comme des enfants.

(4) In Corinthiac.

(5) Saturnal. l...

(6) Plin. Macrob. Porphyr. Euseb. etc.

Crudeles Divi (dit-il), *Serpens novus exuit annos,*
 Formæ non ullam Fata dedere moram;
Anguibus exuitur tenui cum pelle vetustas,
 Cur nos Augusta conditione sumus? (1)

Mais ce changement dans l'homme se fait aussi par la médecine, qui vous tirant des bras de la mort après une maladie considérable, vous donne, pour ainsi dire, un corps tout nouveau. L'opinion de Pline est que le serpent est le symbole d'Esculape, parce que l'on se sert (2) de sa chair pour des remèdes que le P. Hardouin rapporte à la composition de la thériaque. Enfin, je ne voudrois pas vous assurer avec M. Huet et M. Bochart, qui veulent ramener toutes les rêveries des payens à l'histoire des Juifs, que le serpent d'Esculape et d'Hygiea est une tradition confuse du serpent de Moïse.

Mais pour parler plus particulièrement du serpent de notre bas-relief, il faut observer qu'il n'est pas de l'espèce de serpens vulgaires, mais de celle des dragons (3), et des dragons mâles. On connoit, dit Elien, les dragons mâles à leur crête, et à leur barbe : *Cristam habet mas draco, et barbam hirsutam.* Gesner nous rapporte des choses incroiables sur la grandeur de ces dragons des anciens (4), on peut le consulter dans son histoire des animaux. Ces dragons, dit le même Elien, ont un talent particulier (5) pour *la divination*, et c'est par cette raison, ajoute Macrobe, qu'on les a donnés à Esculape et à Hygiea : *quod medicinæ et divinationum consociatæ sunt disciplinæ.* Je m'imagine que par le mot *divinationum* à l'égard des médecins, il a voulu nous faire entendre ce qu'Hippocrate (6) au

(1) Les deux derniers vers ne figurent pas dans les éditions de Tibulle que nous avons consultées.
(2) Oper. p. 871.
(3) Lib. 8. cap. 25. — Bochart Hierozoic. — Philostratus.
(4) Lib. V.
(5) Sat. Lib. V. C. 20.
(6) Η κρισις χαλεπη.

commencement de ses *Aphorismes* appelle *judicium difficile*, c'est-à-dire l'art des prognostics si soigneusement étudié par les anciens médecins, et si peu connu des modernes.

Pour revenir à notre serpent avec la crête et la barbe, qui paroissent très-clairement dans notre bas-relief on sera peut-être bien aise de voir qu'il ne diffère point de celui auquel le faux prophète de Lucien, nommé Alexandre, avoit forgé une tête de toile, et qu'il appeloit *Glycon*. Nous en avons la figure dans la célèbre médaille du cabinet du roi frappée par les habitants d'*Abonoteichos*, ville de la Paphlagonie, où cet imposteur avoit joué la plus grande partie de sa comédie (1). La voici : (Voir planche I, n° 2).

De même que l'on croyoit Hygiea fille d'Esculape par la relation que son nom avoit avec les effets de la médecine, ainsi toute sa parenté avoit dans son nom quelque chose qui y fesoit allusion. Nous avons crû apercevoir à son côté ses deux sœurs *Jaso* et *Panacea*, dont nous avons expliqué les noms. Pline luy en donne une troisième appelée *Eglé*, nom qui désigne la belle couleur de ceux qui se portent bien. Servius luy en ajoute une quatrième appelée *Rome*, qui signifie *force* d'où les Romains ont pris le mot *Valetudo*. Je ne vous parlerai pas de la nourrice de son père nommée *Trigone*, parce que le froment est la nourriture qui nous convient le mieux ; ni la femme du même Esculape appelée *Epione* pour signifier les médicaments lénitifs. Toutes ces parentes d'Esculape partageoient avec lui les honneurs de la divinité, et elles peuvent avoir une place dans notre bas-relief en cas que l'on ne veuille pas y reconnoître les deux sœurs d'*Hygiea* dont je vous ay parlé. Je suis surprise que quelques-unes d'entr'elles ayent été oubliées dans la mythologie de M. l'abbé Banier, et qu'il n'ait pas fait mention ni d'*Aceso* ou *Acesio* qui veut

(1) Ap. Vaill. Spon. Occon. Spanhem. Morell. Hardouin, etc.

dire *celuy qui guérit*, ni d'*Alexanore* celui *qui chasse les maux*, ni d'*Evamerion* celui *qui a bon tempérament*. On les a comptés pourtant parmi les fils d'Esculape, de même que *Podalire*, *Macaon* et *Télesphore*, qui sont plus connus, et dont peut-être les autres ne sont que des épithètes qu'on a personnifiées dans le dessein d'augmenter le nombre des dieux, ou de continuer l'allégorie de l'Esculape grec que quelques-uns croyent n'avoir jamais existé (1).

Mais ne quittons point notre bas-relief. Les deux figures qui sont derrière l'arbre représentent deux femmes, ou prêtresses prêtes à égorger un cochon pour le sacrifice à *Hygiea*. Cet animal était choisi particulièrement pour ses sacrifices, si l'on en doit croire les mythologistes, de même que les taureaux et les agneaux.

Ce sacrifice devoit être du nombre de ceux qu'on appeloit *Eucharistiques* c'est-à-dire en remercîment des grâces qu'on prétendoit avoir reçu des dieux. On le voüait souvent à Esculape et à *Hygiea* dans les maladies dangereuses, et on l'accomplissoit après la guérison. C'est apparemment par cette raison que Socrate avant de mourir se ressouvint de ce coq, qu'il devoit, disoit-il, à Esculape. Nous rapporterons plus bas une curieuse inscription, qui confirme l'usage de ces remercîments solemnels parmi les payens.

Dans d'autres inscriptions posées à l'honneur d'Esculape et d'*Hygiea*, on se contente d'exprimer sa reconnoissance en ces termes : GRATIAS. AGENTES. NVMINI. TVO..... OB INSIGNEN (*sic*) CIRCA. SE. NVMINIS. EIVS. EFFECTVM (2). Dans celle rapportée par M. Muratori dans son beau supplément à Gruter on parle expressément des sacrifices (3).

(1) Voyez l'*Histoire de la Médecine*, de Daniel Leclerc, première partie, 1723.
(2) Gruter, pag. LXX.
(3) P. XIX.

ΜΕΛΑΝΘΙΩΣ. ΕΠΙΤΕΛΕΥ. ΙΑΤΡΕΥΘΙΣ.
ΑΣΚΛΗΠΙΩ. ΚΑΡΙΣΤΕΡΙΑ,

c'est-à-dire

Mélanthe après avoir guéri d'une maladie a fait les sacrifices d'action de grâces à Esculape.

Je crois impossible de déterminer par la simple vüe la maladie, dont l'homme que nous voyons par terre étoit affligé, je ne crois pas même que cette connoissance soit fort nécessaire à mon sujet. Il est fort aisé de s'appercevoir que la figure représente un malade qui ne pouvoit pas se tenir sur ses jambes et dont le corps étoit tout enflé. Thomassinus dans son excellent livre *de donarijs veterum* au chapitre des présents faits aux dieux par les malades rapporte une figure tirée du cabinet du cardinal Barberin, qui est fort ressemblante à celle du malade de notre bas-relief. J'ai crû devoir vous en présenter une copie (1). J'ay dit, que parmi les femmes qui paroissent occupées à le secourir, celle qui porte une corne d'abondance peut désigner une déesse ou un Génie. Ces derniers étoient représentés en figure d'homme et (*sic*) de femme indistinctement. On croiroit qu'ils portoient les hommes à des actions honnêtes et utiles, qu'ils les protégeoient dans leurs périls, et qu'ils les secouroient dans leurs besoins. Cette partie de la Théologie des payens est trop connue pour que j'en parle davantage. Mais cette figure pourroit aussi représenter la déesse Abondance, et marquer la condition du malade et ses richesses, qui pouvant être regardées comme indifférentes dans l'état de santé, sont absolument nécessaires dans les maladies.

J'ay avancé que ce malade reçut une réponce de l'oracle d'Esculape et d'Hygiea, par laquelle il lui étoit ordonné de faire usage des bains et d'autres remèdes efficaces. Cette conjecture se présente à l'esprit à la simple vüe de

(1) Ce dessin n'existe pas dans le manuscrit.

la figure qui est debout dans un bain, et qui tient de la main gauche une bouteille. La consultation de l'Oracle étoit la dernière ressource dans les maladies des anciens. On avoit quelquefois raison de s'en féliciter, et c'est alors que les prêtres imposteurs exaltoient beaucoup la puissance de leurs dieux. Ceux d'Esculape étoient sans doute initiés dans les mystères de la médecine, ce qu'ils cachoient soigneusement au peuple. La quantité des malades qu'on leur apportoit tous les jours pouvoit augmenter, par l'expérience, leur habileté, et les mettre en état de mieux réussir dans leurs prétendus miracles (1). Ils avoient grand soin de rédiger par écrit tous leurs heureux succès et d'en graver les plus merveilleux sur des tables de marbre (2), dont ils pavoient les murs de leurs temples. Mais ils n'avoient garde d'y marquer les véritables (3) remèdes, qu'ils avoient employés pour guérir leurs malades. Les ordonnances (4) apparentes de l'Oracle avoient toujours un air de superstition, et on cherchoit à persuader le miracle aux ignorans par des ruses fort étudiées. Nous en avons un exemple fort curieux dans un célèbre fragment (5) d'une de ces tables de marbre qui étoit dans le temple de l'isle Tibérine, et qui est parvenüe jusqu'à nous. L'inscription est en grec, vous me permettrez de vous en donner icy une traduction littérale.

« Dans ces jours-cy l'Oracle dit à Caïus d'approcher de
» l'autel sacré, de passer de la droite à la gauche, de se

(1) Ils avoient à Epidaure une boutique où ils avoient et préparoient les médicamens qu'ils donnoient aux malades. Dan. Clerc. *H. de la Médec.*, lib. p. 63.

Par des motifs différens et poussés par l'humanité et la charités seules, les prêtres chrétiens dans le treizième siècle exercèrent la médecine et la chirurgie. Ils s'assembloient à Paris autour du bénitier, et les malades les attendoient au parvis de l'église de Notre-Dame de Paris. Voy. *Recherches sur l'hist. de la Chirurgie en France*, 1744.

(2) A Epidaure on les gravoit sur des colonnes en langue dorique. Voyez Pausanias, *in Corinthiac.*

(3) Voy. Lucien dans son *Faux prophète.*

(4) On les donnoit pour de l'argent. Lucien *ubi supra.*

(5) Dans Gruter, *Trésor des Inscriptions*, p. 71.

» mettre à genoux, de poser les cinq doigts sur l'autel,
» d'élever ensuite sa main, et de la mettre sur ses yeux.
» D'aveugle qu'il étoit, il vit parfaitement bien, en présence
» de tout le peuple, qui se félicita que de si grands mira-
» cles fussent opérés sous le règne de notre empereur
» Antonin.

» Lucius avoit mal au côté, sans espérance de la part
» des hommes, il eut recours à l'oracle. Il lui ordonna de
» venir prendre de la cendre de l'autel triangulaire, de la
» mêler avec du vin, et d'en mettre sur son côté. Ce
» qu'ayant fait, il guérit, remercia publiquement le dieu,
» et le peuple le félicita sur sa guérison.

» L'oracle ordonna à Julien qui vomissoit du sang, et
» qui étoit abandonné par les hommes, de se présenter,
» de prendre des pignons sur l'autel triangulaire, et d'en
» manger avec du miel pendant trois jours. Ce qu'ayant
» fait, il guérit, et il remercia le dieu en présence de tout
» le peuple.

» L'oracle répondit à Valère, soldat aveugle, de venir
» et de prendre du sang d'un coq blanc, de le mêler avec
» du miel, d'en faire un collyre et de s'en servir pendant
» trois jours consécutifs. Après quoi il recouvra la vüe et
» il rendit grâces publiquement au Dieu. »

Quoiqu'il y eût, comme vous l'imaginez aisément, de l'imposture de la part des prêtres dans ces miracles, M. Clerc dit que les trois derniers remèdes sont naturels et semblables à ceux que les médecins ont accoutumé en pareil cas. Je doute qu'il y ait bien pris garde. Quoi qu'il en soit, il seroit fort à souhaiter de retrouver plusieurs de ces tables de marbre, qui formeroient une belle et grande légende. Je suis d'avis qu'il doit y en avoir au fond du Tibre, autour de l'isle de Saint-Barthélemy, où les chrétiens auront jetté, suivant les apparences, tous les mémoires des faux miracles d'Esculape.

Le bain que je suppose ordonné par l'oracle d'*Hygiea* au malade représenté dans notre bas-relief, estoit un remède fort en vogue chez les anciens.

Il paroît, par la bouteille que le malade tient dans sa main dans notre bas-relief, qu'il avoit pris, indépendamment du bain, quelque potion qui l'avoit aidé à recouvrer sa première santé. On pourroit aussi croire qu'elle contenoit des onguens ou des huiles, dont on se servoit après les bains. Ceux qui les administroient aux malades et aux sains s'appeloient *Iatraliptæ,* c'est-à-dire *médecins oignans* (1) (Vid. Mercurial. Avi. Gymn. Salmas, de Homonym. Hyles Iatricæ).

Ces conjectures doivent suffire sur ce morceau d'antiquité. La Compagnie qui sçait justement apprécier tout ce qui peut en quelque façon rejaillir à la gloire des sciences et des arts pourra faire quelque usage de cette découverte. C'est dans cette vüe, que je me suis empressé de lui en présenter le dessin, espérant qu'elle tâchera de préserver cet ancien monument de sa patrie de la destruction totale dont il est menacé (2).

III

MONUMENTS A ESCULAPE OU A HYGIE

Les conclusions de l'abbé Venuti feraient donc de la margelle du *puits des Minimes* la panse d'un vase, d'une cuve, d'une baignoire servant dans un temple dédié à *Hygiea* ou à Esculape auquel il aurait été offert peut-être comme *ex-voto*.

Nous n'avons pas l'intention de discuter cette proposition fort acceptable (3). Nous ajouterons seulement quelques notes sur des découvertes faites antérieurement ou postérieurement à 1774, c'est-à-dire à la lecture de ce

(1) Voir Vd. Mercurialis, Avicenne, etc.
(2) Vingt lignes ont été rayées par Venuti dans cette dernière page, elles n'ont trait qu'à l'influence des bains sur les « vaisseaux absorbens, les veines lymphatiques, les humeurs », etc. Elles ne présentent aucun intérêt archéologique.
(3) Les malades guéris faisaient presque toujours des offrandes, laissaient des *ex-voto*. Voir Strab., XIV, 11, 19 et Tibul., 1, 3, 29.

travail, qui semblent appuyer les conjectures du savant abbé.

On a conservé à Bordeaux le souvenir ou les restes d'un nombre assez grand de monuments ayant pu servir au culte de la Santé. Un autre *labrum*, un serpent de pierres, une statuette d'Esculape n'ont pu être retrouvés, mais les musées de la ville possèdent encore : un serpent sculpté, de grande taille, un autel à Hygie, un sacrifice à Esculape (?), la statue d'Hygie elle-même, peut-être.

IV

LE PUITS DE LA RUE LALANDE

Le *labrum* du *puits des douze apôtres* n'est pas le seul monument de ce genre qu'on aurait pu étudier à Bordeaux. Une autre margelle de puits présentant des sculptures romaines a été signalée par Jouannet en 1839. Elle a dû, comme celle du *puits des douze apôtres*, provenir d'un vase de grandes dimensions, d'un *labrum* ayant servi dans un établissement de bains pendant la domination romaine.

« ... Nous avons reconnu un petit monument, dit-il,
» qui jusqu'à présent n'avait pas été aperçu. Malgré son
» état très fruste, il est encore digne de quelque attention.
» C'est une margelle de puits dont le pourtour est orné
» d'un bas-relief; les Romains ont laissé en Italie et dans
» les Gaules plusieurs exemples de ce genre de margelles.
» Celle-ci, haute seulement de 0m51, ayant de diamètre
» absolu 1m18 et de diamètre intérieur 0m85, entoure
» encore le puits d'un jardinet de la rue Lalande, n° 18 ;
» mais à en juger par la maçonnerie inférieure, elle n'est
» pas à sa place primitive. »

« Le bas-relief dont elle fut enrichie représente quatre
» barques voguant à la suite l'une de l'autre. Chacune est
» armée d'un mât, d'une grande voile carrée et de rames
» placées du côté de la proue. Les trois premières ont

» quatre rameurs; la dernière en a six (1). Un triton, porté
» sur les eaux, précède chaque nacelle, faisant retentir sa
» conque, comme pour annoncer l'arrivée des personnages
» montés sur les barques. Le triton placé en tête du cortège
» tient de la gauche une massue dressée contre son épaule.
» Dans la barque qui le suit, une femme à moitié nue
» et presque couchée près de la poupe se penche pour
» embrasser un petit triton, le seul qui n'ait point de
» conque. Dans chacune des deux barques suivantes, on
» remarque pareillement une femme près de la poupe,
» aussi peu vêtue que la première.

» Toutes trois sont représentées comme le sont les déesses
» sur quelques monuments antiques, ayant pour tout
» vêtement un léger tissu qui couvre à peine la partie infé-
» rieure du corps, et revient ensuite ou flotter sur le bras,
» ou former assez loin de la tête une espèce de nimbe. La
» quatrième barque, plus grande que les autres, renferme
» deux personnages debout, un mari et sa femme. L'homme,
» vêtu d'une espèce de tunique à manches, recouverte d'un
» manteau jeté de gauche à droite, tient d'une main un
» rouleau et de l'autre celle de sa femme. Ce second per-
» sonnage a pour vêtement une longue robe arrêtée par
» une ceinture ; un grand voile qui couvrait sa tête est
» écarté et laisse voir sa figure.

» Nul doute que ce groupe ne soit le principal sujet du
» bas-relief. S'il était isolé, on le prendrait pour un cippe
» funéraire sans épitaphe ; mais aux divinités qui lui
» servent de cortège, on serait tenté d'imaginer que le
» sculpteur voulut représenter cette circonstance des
» cérémonies du mariage, où les rites religieux étant
» accomplis et la fête terminée, trois jeunes parents de
» la mariée la conduisaient en triomphe chez son époux.
» Trois des déités qui présidaient au mariage, Vénus, la

(1) « Les barques ne montrant qu'un de leurs bords, on ne voit que la moitié
» du nombre des rameurs : deux aux trois premières, trois à la dernière ».

» Persuasion (1) et Diane rempliraient ici le rôle des
» jeunes parens (2) ».

Nous n'avons pu trouver aucune trace de la margelle du puits de la rue Lalande. Nous lisons seulement dans les notes qui nous ont été dictées par Sansas la description d'un monument où l'on voyait des bateaux et des personnages, mais elle ne répond pas à la forme circulaire d'une margelle de puits, ni aux scènes si clairement décrites par Jouannet (3).

V

LES DEUX SERPENTS DE PIERRE DU MUSÉE DE BORDEAUX

Deux serpents de pierre, provenant d'un temple à Esculape ou à Hygie, ont été trouvés dans les fouilles exécutées à Bordeaux.

L'un, que nous n'avons pas pu retrouver dans les musées de la Ville, est indiqué ainsi qu'il suit par Jouannet (4) :

« On a trouvé dans les mêmes fouilles un fragment
» cylindrique autour duquel s'enroule un serpent; mais il
» n'y a aucune inscription. C'est une pierre de plus livrée
» aux conjectures. »

La conjecture la plus naturelle, c'est que ce fragment de sculpture provient soit d'une statue, soit d'un monu-

(1) « La Persuasion, *Suada*, chez les Romains, *Pitho*, chez les Grecs, était une
» des divinités qui présidaient aux mariages ».

(2) « Un tombeau ou un mariage ! quel contraste ! Il nous montre quelle est
» souvent la variété des conjectures, quand il s'agit d'un monument sans inscrip-
» tion ». — Jouannet, *Statistique de la Gironde*, Paris, 1839, t. II, p. 373.

(3) M. Pauly, qui est né et a toujours vécu dans le quartier, était enfant lorsque Jouannet écrivait sa *Statistique de la Gironde* ; il se souvient seulement d'un puits dont la margelle portait les armoiries du couvent des Carmes sculptées en relief.

(4) Bibl. municip. de Bordeaux. M. S. de Jouannet, *Notice sur quelques antiquités récemment découvertes à Bordeaux et aux environs* [dans les démolitions du fort du Hâ] 1840.

ment à Esculape. Les représentations figurées du dieu lui donnent, comme attribut, un bâton noueux sur lequel il s'appuie, sorte de massue autour de laquelle s'enroule un serpent. C'est ainsi qu'il est caractérisé dans les statues des musées de Naples, de Rome, de Florence, de Dresde, du Louvre, etc.; dans les collect. Vescovali, Pacetti, Chiaram., Mattei, Pamphili, Giustiniani, etc.; Pembroke, Hope, Blundell, etc.; dans un bas-relief du musée du Vatican; sur les médailles de Pergame, etc.

L'autre serpent, aujourd'hui au musée Sansas, a été décrit par Jouannet et par Farine. Un dessin accompagne l'une et l'autre notice (1). Voici le texte de Jouannet :

« *Dissertation, sur quelques antiquités découvertes à* » *Bordeaux, en* 1828, *petite rue de l'Intendance.* »

« Parmi les autres sculptures, nous remarquerons » un serpent roulé sur lui-même, mais de manière à » former une espèce de cippe, haut de 0^m80; il s'élève » d'une petite base carrée de 0^m40 de côté, épaisse de » 0^m10. Le corps, muni d'écailles, compte six enroule- » ments; développé, il aurait 22 pieds de long. Sa tête » manque; elle était de rapport, et, à la direction du trou » profond et carré qui en recevait l'attache, on peut croire » qu'elle était un peu redressée. Une trace légèrement » saillante sur l'obe supérieur, et le peu d'épaisseur de la » base donnent à penser que ce curieux fragment, d'ail- » leurs en bon état, faisait partie de quelque grand monu- » ment » (2).

La dissertation que Ch. Farine a consacrée à la pierre sculptée du musée Dubois est la reproduction presque littérale de celle qui précède :

« N° 7. — haut. 0^m95. Ce curieux monument, dont le » Musée lapidaire de Bordeaux *a un double*, représente un » serpent roulé sur lui-même. Il est posé sur un socle de

(1) Le dessin publié dans le t. III des *Mém. de la Soc. archéol.* n'est pas sérieusement fait. Je partage à ce sujet l'avis de M. le Dr Berchon. La tête est formée par un crochet du xve siècle ! On peut s'en assurer encore au Musée.

(2) Jouannet, *Dissertation sur quelques antiquités découvertes à Bordeaux en 1828. Actes de l'Académie de Bordeaux*, 1829, p. 169.

» 0m30. Le corps, couvert d'écailles, forme six enroule-
» ments; développé, il aurait 5m50 de long. La tête man-
» quait à celui que possède M. Dubois. Ce curieux frag-
» ment, trouvé rue Neuve-de-l'Intendance devait faire
» partie de quelque grand monument et peut-être, avec *le
» double du Musée,* garder les approches de quelque temple
» d'Esculape » (1).

C'est à tort que Farine a indiqué la présence de deux monuments semblables au Musée municipal; il n'en existe qu'un seul. L'erreur provient de ce que Jouannet dit que la découverte a été faite dans la Petite-rue-de-l'Intendance, c'est-à-dire rue Saige, quand il devait dire : rue Neuve-de-l'Intendance, n° 4, c'est-à-dire rue Guillaume-Brochon, n° 6.

Le serpent a été trouvé avec l'autel de la Tutelle et une douzaine d'inscriptions (2). « On fait depuis quelque temps
» des fouilles (lit-on dans le journal l'*Indicateur* du 22 août
» 1828), pour voûter une petite maison en forme de pavil-
» lon dépendant autrefois de l'hôtel de l'Intendance, et
» l'on y a découvert des cypes d'une haute antiquité. Nous
» avons recueilli parmi les décombres des objets qu'on
» avait dédaignés, nous en avons obtenu d'autres qui ne
» sont pas sans intérêt. Nous avons même fait l'acquisition
» d'une superbe pièce de marbre [l'autel de la Tutelle].
» nous avons renoncé volontiers à nos prétentions sur
» ce monument local..... M. Chaudruc, propriétaire, en
» fait don à la Ville, pour être placé à son Musée, d'après
» la renonciation de M. Coudert. » Et plus tard, le 26 août :
» nous avons cédé nos droits, en faveur du Musée de
» la Ville, sur un superbe monument en marbre, trouvé
» par M. Delbalat, entrepreneur en bâtisses (3) ... » Jouan-
net écrit lui-même : « M. Desbarad, entrepreneur, con-
» sentit à interrompre même la suite de ses travaux pour

(1) *Mém. de la Soc. archéol. de Bordeaux, loc. cit.* Ch. Farine, *Le Musée Dubois,* t. III, p. 53.

(2) Voir *Note 1,* p. 43.

(3) *L'Indicateur,* journal appartenant à Coudert, n° 4907, 22 et 26 août 1828.

» conserver à la Ville la belle inscription votive de Vita-
» lis (1). » C'est donc bien rue Guillaume-Brochon que le
serpent a été trouvé. Même propriétaire, M. Chaudruc;
même entrepreneur, Delbalat; même collectionneur,
M. Coudert, beau-père de M. Dubois qui a légué sa collec-
tion d'antiques à la ville de Bordeaux.

Il est difficile d'affirmer à quel usage fut destiné le ser-
pent de pierres du Musée, mais on peut remarquer que
dans l'antiquité « le serpent plié en rond fut un symbole
» de la réflexion », et que la déesse *Salus* était honorée à
Rome où on lui offrait des sacrifices sur un autel parti-
culier. Cet autel était entouré par un serpent enroulé sur
lui-même, de façon à présenter la tête au-dessus de l'autel,
disent les dictionnaires d'Iconologie et d'Antiquités du
siècle dernier (2). Si nous avions trouvé des sources plus
autorisées, nous pencherions à croire que tel a été l'usage
du serpent de pierres du Musée, mais il est hors de doute
que, dehors ou dans un temple, il a servi au culte
d'Esculape, d'Hygie, de la déesse *Salus* ou de la Santé.

VI

STATUETTE D'ESCULAPE

Une statuette d'Esculape en bronze a été signalée par
Ducourneau (3), comme existant au Musée des antiques;
nous ne la connaissons pas et nous ignorons quelle est sa
provenance.

Nous ne la citons ici que pour mémoire, car les statuettes
de métal étaient nombreuses dans toutes les habitations
romaines. Dieux et déesses, héros, symboles, réductions
d'œuvres d'art, objets d'art industriel, etc., étaient exécutés

(1) Jouannet, *Actes de l'Académie*, 1829, p. 170.
(2) Chompré, *Dict. ab. de la Fable*, Paris, 1756. — *Dict. Iconolog.*, par M. D.
P. Paris, 1777. — Moreri, *Dict. hist.* 1712. — Theil. *Dict. de Biog., myth.* etc.
(3) Ducourneau, *Guienne histor. et monumentale*, Bordeaux, 1841, t. II,
p. 16.

en bronze, en argent ou en terre cuite, et servaient, les uns au luxe privé, les autres aux besoins religieux, aux autels domestiques.

Nous ne relevons cette découverte que pour attester la vitalité du culte d'Esculape et rappeler que Ducourneau la cite en commençant une longue dissertation, empruntée à Jouannet, sur les thermes de Bordeaux.

VII

SACRIFICE A ESCULAPE

Le monument du Musée de Bordeaux, dit *l'aruspice* ou *suobolique,* décrit par Sansas, Dezeimeris et Delfortrie (1), pourrait se rapporter au culte d'Esculape.

Nous ne proposons cette hypothèse que sous toutes réserves, car la cérémonie religieuse représentée pourrait aussi bien s'appliquer au culte d'autres divinités : Cérès, Cybèle, Sylvain, les dieux Lares, etc., le porc ayant été l'une des victimes choisies de préférence dans beaucoup de sacrifices.

Mais ce qui nous a frappé, c'est l'usage d'immoler un porc à Esculape en reconnaissance d'une guérison inespérée. Le bas-relief du puits dit *des douze apôtres,* dessiné et décrit dans le manuscrit de Venuti, représentait le sacrifice d'un porc, et ce savant fournit des preuves indiscutables de *sacrifices d'actions de grâces* qu'on peut lire page 15.

Nous proposons donc volontiers l'hypothèse qui ramènerait ce monument au culte d'Esculape. L'attitude des personnages permet de supposer que c'est plutôt une convalescente qui assiste à la cérémonie, et le lieu où l'on fit la découverte de ce bas-relief, avec d'autres de mêmes dimensions, dans les murailles occidentales de la ville romaine, font encore penser à la décoration des Thermes de Bordeaux et même d'un temple d'Esculape.

(1) *Mém. de la Soc. Archéol.,* t. III, p. 77; p. 161 et p. 164.

VIII

AUTEL A ESCULAPE OU A HYGIEA

L'importante découverte d'antiquités, qui fut faite en 1594, est trop connue pour qu'il y ait lieu d'en faire une description ou même un résumé sommaire. Les importantes substructions qu'on mit à jour sur l'emplacement du prieuré Saint-Martin (1), c'est-à-dire du Mont-Judaïque, jusque sur les bords de la Devèze, furent considérées comme les restes de thermes, de bains très importants construits pendant l'occupation romaine. Des inscriptions et trois grandes statues de marbre furent exhumées, deux hommes et une femme. Les deux statues d'hommes sont encore conservées au musée Lapidaire de la ville, celle de femme, la plus remarquable, représentant Messaline, envoyée par les jurats de Bordeaux à Louis XIV qui la désirait pour Versailles, fut perdue dans un naufrage, en 1686 (2), devant Blaye, selon les uns, dans l'embouchure de la Gironde, suivant les autres (3).

Après être restées trop longtemps exposées aux intempéries des saisons dans l'ancienne mairie, les antiquités qu'avait conservées la Ville furent sauvées par un administrateur intelligent, membre de l'Académie des Sciences, Belles-Lettres et Arts de Bordeaux, l'intendant Dupré de Saint-Maur, qui obtint des jurats que l'autel célèbre élevé au Génie de la cité et à l'empereur, fût placé dans un musée spécial sous la garde de l'Académie. Sa lettre aux jurats a été publiée par M. Gaullieur, archiviste de la Ville, dans les *Mém. de la Soc. archéol. de Bord.*, t. V, p. 119,

(1) Sur l'emplacement des constructions romaines s'éleva la basilique Saint-Martin et plus tard le prieuré Saint-Martin.
(2) *Chron. Bourdeloise*, loc. cit., p. 42 et 112. — *Musée d'Aquitaine*, t. III, p. 90.
(3) Tamizey de Larroque, *La Messaline de Bordeaux*, *Mém. de la Soc. archéol. de Bord.*, t. VIII, p. 129. — Ludovic Lalanne, journal *l'Art* du 14 mai 1882.

elle donne la preuve de l'intelligence la plus éclairée. Les statues ont été données au même musée à la demande de M. de la Montaigne, secrétaire de l'Académie (1).

Les sentiments artistiques exprimés par l'intendant de la province de Guienne n'eurent pas que cette occasion de se produire utilement. Le 29 juillet 1783, il signalait aux jurats l'état déplorable de la rue des Remparts et des terrains adjacents (2), et obtenait d'eux l'assainissement de ce quartier qu'il disait avoir visité en détail.

Or, cette visite avait été causée surtout par une découverte d'antiquités faite, en 1782, par le secrétaire de l'Académie, M. de la Montaigne, et si les monuments découverts furent donnés au nouveau Muséum, ce fut certainement grâce aux bons offices de Dupré de Saint-Maur.

Un autel à Esculape ou à Hygie et une statue de marbre blanc de grandeur naturelle furent donnés à l'Académie, le 23 mars 1784, ainsi que le constatent la délibération de la Jurade et les remerciements dont nous donnerons copie.

On peut voir ces monuments au Musée Lapidaire, rue Jean-Jacques Bel. Ils ont été décrits ainsi qu'il suit dans le catalogue manuscrit du Muséum:

« *Explication des statues, autels, cippes, inscriptions* » *rassemblés dans la salle du Muséum de Bordeaux.* — » *Monuments anciens.* »

N° 12. — **Autel à Esculape.**

« Sur la face principale, on voit une figure d'homme » drapée à mi-corps et tenant un objet quarré qui peut » être le muid (?) qu'on place ordinairement sur la tête

(1) Voir *Note* II, p. 44, la délibération prise par la Jurade, le 29 janvier 1784, en réponse à cette lettre, et *Note* III, p. 45, celle du 1er mars suivant, en réponse à une autre lettre de M. de la Montaigne sur le même sujet.

(2) Voir *Note* IV, p. 46.

» d'Esculape ; derrière cette figure se dessine de droite et
» de gauche un serpent, symbole connu du dieu de la
» médecine.

» Le côté gauche de cet autel est orné, non d'une tête
» du soleil, comme l'a pensé M. de Caila, mais de celle de
» Méduse (1). Sur le côté droit est une tête de bélier ornée
» de bandelettes.

» Cet autel, d'un seul bloc de pierre de Bourg, est
» presque carré, mais tronqué. Sa hauteur est de 2 pieds,
» 4 pouces, sa largeur à la base est d'un pied onze pouces.

» Il fut trouvé en 1782, rue des Glacières, dans la cour
» de la maison n° 2, par feu de la Montaigne (2) ».

A la page 30 on trouvera les « *description et expli-cation* » de cet autel que les délégués de l'Académie avaient fournies le 23 mars 1784 aux jurats.

IX

STATUE D'HYGIEA (?)

Avec l'autel qui vient d'être décrit on trouva une très intéressante statue de marbre représentant probablement une Hygie. On la voit dans une niche, escalier de bibliothèque, rue Jean-Jacques-Bel.

Quoique cette opinion ne soit pas indiscutable, il est utile de la produire ici en l'entourant des documents qui ont trait à la découverte ou plutôt au dépôt de cette statue dans le Muséum.

Après que l'intendant eut écrit aux jurats au sujet de l'état de la rue des Remparts et qu'il eut obtenu d'eux un nouveau don, l'Académie royale de Bordeaux adressa une députation pour présenter en son nom un remerciement et une explication des monuments. Les voici :

(1) Ce catalogue n'est donc pas de M. de Caila, comme quelques auteurs l'ont cru.

(2) Bibliothèque municip. de Bordeaux. *Papiers de M. de la Montaigne.*

« *Remercîment de MM. les Jurats de la part de l'Aca-
» démie Royale des sciences de Bordeaux, pour un autel
» et une statue antiques accordés en dernier lieu à l'Aca-
» démie par la ville, fait par MM. Laroque, Bonfin et
» Duchesne de Beaumanoir, commissaires députés, fait
» le 23 mars 1784.* »

« Messieurs,

» L'Académie royale des sciences de cette ville nous a
» chargé de vous offrir le témoignage de sa reconnois-
» sance pour le don que vous avez bien voulu lui faire des
» deux morceaux d'antiquité, découverts depuis peu parmi
» les décombres qui environnent les glacières. Nous avons
» l'honneur, Messieurs, de vous en remettre de sa part une
» explication succincte, afin que vous puissiez la faire
» coucher sur les registres de l'Hôtel-de-Ville, et qu'elle
» soit, pour les siècles futurs, une preuve non équivoque,
» tant du zèle que l'Académie met à la recherche et à la
» conservation des monuments qui peuvent intéresser
» l'histoire de notre patrie, que de la bonté et de l'em-
» pressement avec lesquels vous y avez concouru. Elle
» espère d'éprouver à l'avenir dans les occasions, les effets
» de cette même générosité, aussi honorable aux magis-
» trats de la ville qu'elle est gracieuse pour nous ».

« **Description et explication.** »

» Le premier de ces monuments est une statue dont la
» tête a été détruite. Elle est d'un très beau marbre blanc
» statuaire et très bien sculptée, surtout dans les vête-
» ments qui ressemblent beaucoup à ceux des anciens
» sénateurs ou patrices romains : Elle étoit peut-être
» l'image de quelque chef de l'ancien Conseil munici-
» pal (1).

(1) Le compliment de MM. les Membres députés par l'Académie a été telle-
ment exagéré, qu'il leur a fait prendre pour une statue d'homme, une très
remarquable figure de femme qui serait plutôt une *Hygiea* qu'un magistrat
municipal.

» Cette statue dans l'état actuel est haute de quatre
» pieds dix pouces et annonce le travail des artistes des
» premiers siècles de l'empire romain.

» Le second monument est un autel presque quarré
» mais tronqué, de pierre de Bourg, haut de deux piés
» quatre pouces. Sa largeur à sa base est d'un pié onze
» pouces, il paroit avoir été consacré à la déesse *Hygiea*
» ou de *la santé* dont il porte vraisemblablement la figure
» en relief sur le devant.

» La mythologie ancienne donne Esculape pour père à
» cette déesse et on l'honoroit à Rome sous le nom de *Dea*
» *Salus* » (1).

La délibération de la Jurade est ainsi conçue :

Du mardi vingt-trois mars 1784.

» DON D'ANTIQUITÉS. — La Ville ayant donné à l'Académie
» des Sciences de cette ville, plusieurs morceaux antiques
» et entr'autres un autel et une statue; l'Académie a députe
» trois de ses membres pour en faire ses remercîments en
» Jurade, et remettre une explication succinte de ces
» monuments. Ce qui ayant été fait aujourd'hui : il a été
» délibéré d'en faire registre, et que l'explication remise
» et la copie du remerciement fait seront collés au registre
» pour y demeurer joints et servir à l'avenir.

» MONNERIE, jurat, DE MASSIP, jurat, SEIGNOURET, jurat,
» Le chevr ROLAND, jurat, DE SÈZE, jurat, DE LA MONTAIGNE,
» secrétaire de la Ville » (2).

Les documents qui précèdent établissent la date du don
de la statue et de l'autel d'Hygie, fait par la Jurade à l'Académie, 23 mars 1784. Dans ses *Annales de Bordeaux*,
2e partie, Bernadeau a confondu les deux libéralités en une
seule. C'est par erreur qu'il écrit :

(1) Bibl. municip. de Bordeaux, *Papiers de Mr de la Montaigne*.
(2) Arch. municip. de Bordeaux, BB. *Délibérations de la Jurade*.

« Du 29 janvier 1781. — L'Académie des sciences, députe
» vers les jurats pour les remercier du don qu'ils lui
» avaient fait d'un petit autel en pierre consacré à Hygie,
» et d'une statue en marbre représentant un ancien ma-
» gistrat (1) (morceaux qui viennent d'être découverts aux
» glacières de la ville, rue Saint-Roch). Les jurats auto-
» risent en même temps à placer l'autel de Tutèle... » C'est
celui qui fut donné le 29 janvier 1781, mais l'autel et la
statue d'Hygie ne furent accordés par les jurats que le 23
mars 1784.

Ce qu'il est plus important de constater, c'est que l'autel
et la statue furent trouvés *ensemble*, à peu de distance du
fort du Hâ, dans les ruines des bains romains et à proxi-
mité du lieu où furent mises à jour les statues *dites* de
Claude, de Drusus et de Messaline.

Voici la description donnée par Jouannet (2) : « Le musée
» de Bordeaux possède d'autres statues antiques, provenues
» des ruines de l'ancienne ville... Mais de toutes celles
» que possède Bordeaux, la plus digne d'attention est cette
» belle figure en marbre blanc que l'on voit sous une
» niche, à gauche, dans le grand escalier de la bibliothè-
» que publique. Elle fut découverte en 1782, dans la rue
» des Glacières; ses mains sont détruites et la tête paraît
» être d'emprunt ayant été trouvée loin de là (3). Mais la
» pose gracieuse de cette figure, les longs plis de sa tuni-
» que, ceux du manteau que le bras droit serre légèrement
» contre le corps, ce corps lui-même et son mouvement
» parfaitement senti sous la draperie, le fini du pied gau-
» che, seule partie où le nud se montre à découvert : tout,
» dans cette jolie statue, porte le cachet de l'élégance et
» du goût ».

(1) Voir p. 30, en note.
(2) Bibl. municip. de Bordeaux; *M. S. Jouannet.*
(3) La tête a été trouvée dans les fouilles du Bazar bordelais, aujourd'hui
théâtre des *Folies Bordelaises*, rue Sainte-Catherine. Voir Bibl. municip. de Bor-
deaux, *Papiers de M. de la Montaigne.*

Ce qui nous empêche d'affirmer que notre statue soit une Hygie, c'est que si le mouvement des deux bras semble très naturel pour que les mains aient tenu une coupe et un serpent, il n'en est pas moins certain qu'il ne reste aucune trace de la coupe et du serpent. Ce qui ébranle encore notre conviction, c'est que des statues identiques existent dans divers musées : la main droite élevée soutient les plis de l'étoffe, la main gauche pendante est au trois quarts cachée sous la draperie (1). Mais, en somme, comme cette figure n'a pas toujours représenté le même personnage, elle peut avoir été une Hygie aussibien qu'une Antonia, femme de Drusus, et la statue d'Hygie aurait été parfaitement à sa place dans l'enceinte même des Thermes de Bordeaux, les thermes étant le lieu de rendez-vous des malades comme des bien portants.

X

LES THERMES DE BORDEAUX

Tous les auteurs qui se sont occupés des antiquités de Bordeaux ont parlé des importantes découvertes de statues et d'inscriptions qui ont été faites en 1594, près du prieuré Saint-Martin-du-Mont-Judaïque, à l'endroit où avait été élevée la *basilique Saint-Martin*. Tous sont d'accord pour reconnaître qu'en ce lieu avaient été bâtis par les Romains des thermes luxueux, comme il était d'usage d'en construire dans les grandes villes de l'Empire.

Commentant une inscription trouvée à Bordeaux, M. R. Dezeimeris (2) a émis l'opinion appuyée par M. Jullian (3),

(1) MUSÉE BORBONICO DE NAPLES, *Jeune fille de Balbus, Antonia, femme de Drusus;* MUSÉE SAINT-MARC DE VENISE, *Faustine;* MUSÉE DU VATICAN, A ROME, *Jeune Fille;* MUSÉE DU LOUVRE, A PARIS, *Matrone.* Il y a quelques variantes dans les plis, mais c'est bien la même statue. Voir *Note* V, p. 46.

(2) *Mém. de la Soc. archéol. de Bordeaux. Remarques,* t. VI, p. 55.

(3) *Arch. mun. de Bordeaux. Inscriptions romaines, loc, cit.,* t. I, p. 118.

que des bains anciens furent reconstruits à la mode nouvelle, sous le règne de Claude, par le préteur Julius Secundus qui dota Bordeaux de fontaines, d'aqueducs et qui éleva la statue de Claude, découverte en 1594, près du prieuré Saint-Martin.

D'après d'autres inscriptions (1), M. Jullian a établi que d'importants édifices furent élevés par les munificences des candidats aux fonctions publiques et que ces inscriptions furent découvertes dans les fouilles exécutées en 1840 sur l'emplacement du Fort du Hâ. Il ajoute : « [l'em» pereur] Claude favorisa le plus la construction des » thermes et des aqueducs, ce fut pour lui une véritable » passion ».

M. Dezeimeris va même plus loin, il écrit (2) : « Je ne dirai » point que Claude vint inaugurer les nouveaux bains de » Burdigala; mais il ne serait pas impossible que pen» dant les cinq ou six mois qu'il passa en Gaule, à l'occa» sion de son expédition de Bretagne, en l'an 43, il fût » venu visiter cette jeune ville où l'on déployait déjà » tant de munificence... ».

D'après de Lurbe (3) : « Les bâtiments, divisés comme » en cellules avec des longiers de muraille en forme de » portiques, comme tesmoignent aussi les vieilles mazures » des bains qu'on trouva en l'an 1557 au bout de ladite » terre », ont été reconnus sur le terrain appelé « *Mont*» *Judaïc* » dans un carré de près de 300 mètres de côté : de

(1) *Inscrip. rom.*, *loc. cit.*, p. 118, 120 et 125.

(2) *Remarques*, *loc. cit.*, p. 65. Il est probable que l'inscription à Claude se rapporte à l'époque où la reconstruction des bains fut entreprise. La dédicace officielle dut avoir lieu par conséquent après l'an 42.

(3) De Lurbe, *Chronique bourdeloise, Discours sur les Antiquités*, *loc. cit.*, p. 45. « La conjecture faite par de Lurbe, dit M. Jullian, que « ce soient les ruynes des estuves ou baings bastis par les Romains » est de tout point acceptable et justifiée par la nature des objets découverts. Des statues d'empereurs ou de magistrats (*Corpus*, X, 830), ornaient les portiques, les jardins ou les promenoirs des bains publics « la commodité des eaux que fournit le ruisseau la Devèze, dit Baurein (*Variétés*, IV, p. 207), qui a coulé de tout temps au pied de ce local, peut avoir déterminé les Bituriges Vivisques à y construire des bains, » cf. p. 303. — Jullian, *Inscriptions rom.*, *loc. cit.*, note, p. 92.

» la rue Bouffard à la rue de Gasc, et de la rue d'Arès à la
» Devèze. A 100 mètres de là, le Peugue coule parallèle-
» ment et baigne les fondations du château du Hâ.

Ducourneau (1) emprunte à Jouannet, les notes suivantes : « A l'angle formé par la rue des Remparts et par celle
» des Trois-Conils, on a reconnu d'anciens thermes.....
» parallèlement à la rue Saint-Paul. Ces thermes renfer-
» maient une suite de cellules sous lesquelles passaient des
» tuyaux de chaleur, indice suffisant de la destination de
» ces petits réduits..... une grande plaque de marbre.....
» A quelques pas de là, dans le sud, étaient des restes de
» murs construits en petites pierres carrées avec des lignes
» de niveau en briques..... Plus loin, deux longues aires
» de béton..... des canaux, etc., dans le voisinage on avait
» établi des mégisseries sur les canaux qui alimentaient
» les thermes..... Parmi les objets entiers recueillis, nous
» remarquerons plusieurs dés en os, marqués comme les
» nôtres ; des sifflets, des épingles en os, beaucoup de sty-
» lets, plusieurs clefs en fer..... débris de poteries..... ».

« Ces thermes d'une grande magnificence, ajoute
» Ducourneau, furent construits sous le règne de Claude.
» Ils étaient situés dans l'ancienne rue du Manège, fau-
» bourg Saint-Seurin, où l'on a découvert de riches
» mosaïques, des statues et des inscriptions...... ».

On peut donc admettre comme établi que ces constructions étaient luxueuses, qu'elles présentaient tous les caractères des grands bains publics élevés vers le IIe siècle, et qu'elles s'étendaient jusqu'auprès de l'emplacement occupé par le fort du Hâ.

Les candidats aux charges municipales, les bienfaiteurs de la cité enrichissaient les thermes : l'un y amenant les eaux par des aqueducs, l'autre élevant des portiques, celui-ci dressant des statues à la famille impériale, celui-là

(1) Ducourneau, *Guienne hist. et monum.*, loc. cit., t. II, p. 16. — Jouannet, *Statist. de la Gironde*, loc. cit. t. II, p. 369.

rétablissant les anciens bains dans des constructions splendides.

Or, en démolissant les murailles du fort du Hà ou dans les fouilles faites sur son emplacement, on a trouvé de nombreux débris de sculpture romaine, dont des inscriptions rappelant des vœux accomplis, des libéralités de citoyens, des dédicaces d'édifices publics (1).

Serait-il téméraire de rapporter tout cet ensemble à un même monument, les Thermes de Bordeaux?

Quel programme devait donc remplir l'architecte chargé d'élever des thermes au IIe ou au IIIe siècle?

Il devait former deux enceintes séparées par des promenades plantées d'arbres, environnées de portiques; au milieu, il construisait les bains proprement dits : le bain froid, le bain tiède, le bain chaud, le bain de vapeur, la salle de massage, de frictions, de parfums, les antichambres, les salons d'attente, les vestiaires, les salles de festins, les boutiques des marchands, les salons de lecture, les bibliothèques, les lieux où l'on jouait, où l'on buvait (2), où même on se livrait à la débauche la plus éhontée. En un mot, il devait réunir dans les thermes tout ce qui pouvait retenir la foule.

A l'extérieur, séparé par des portiques, il fallait qu'il élevât des allées d'arbres et des jardins, des gymnases, des exèdres, des stades, des palestres, des sphéristères, c'est-à-dire tous les jeux, tous les agréments réunis en un seul lieu : les thermes (3).

(1) Voir Jullian, *Inscrip. rom.*, *loc. cit.*: Autel taurobolique, p. 32; inscription dédicatoire, p. 125; autre rappelant le don d'une cour et d'un monument public, fait par un préteur, p. 120; autre rappelant celui d'*arcs*, d'aqueduc, p. 118; autre concernant les nouveaux bains, provenant des fouilles de 1594, d'après M. Dezeimeris, p. 123, etc.

(2) « ... Au sortir du bain, ils vont boire et s'enivrer avec ceux qui se sont » déjà dépouillés pour y entrer ». — Pline, *Extraits*, trad. par Guéroult, Paris 1824, liv. XXIX, p. 203.

(3) Aucun de ces monuments n'a pu être étudié d'une façon satisfaisante. Ils ont tous été détruits. La restitution des thermes de Caracalla, par Abel Blouet, fournit le renseignement le plus complet. Il est bon de signaler que certaine vue

Les églises remplaçaient les basiliques; le peuple ne se réunissait plus au Forum comme aux grands jours de l'histoire romaine; la mode ramenait les hommes, les femmes, les enfants, cinq et six fois par jour, aux *balineæ* (1), et alors, tandis qu'au loin grondaient les invasions des barbares, Romains et Gaulois, tout au luxe, tout à la mollesse, passaient là inconsciemment une vie de plaisirs et d'insouciance.

Les thermes d'Agrippa, de Vespasien, d'Antonin, de Dioclétien, de Constantin étaient immenses et splendides. Immenses, car on les comparait à des provinces (2). Splendides, car rien n'égalait le luxe de statues, de tableaux, de vases précieux, de matières rares, d'objets d'art qu'on y étalait à profusion. Dans ceux de Titus, on a trouvé le groupe de Laocoon; dans ceux de Caracalla, où pouvaient se baigner 3,000 personnes à la fois, on a découvert l'Hercule et le Taureau Farnèse, le Torse antique, la Flore et les deux Gladiateurs. Et ce n'étaient là que les moindres richesses !

Il est vrai qu'en Gaule on éleva plutôt des bains que des thermes. Il fut impossible de rivaliser avec Rome, avec les prodigalités des empereurs; mais on doit se rappeler que des cités comme Lyon, Trèves et Bordeaux dressaient plus d'un monument dont se serait glorifiée la Reine du monde !

L'édifice qui accompagnait les bains, peut-être à Rome comme à Trèves, mais sûrement à Bordeaux, édifice qu'on oublie dans les descriptions mais qui était indispensable en Italie comme en Gaule, c'est le temple à Esculape, à *Hygiea*, à la Santé, ou plutôt les bâtiments destinés aux malades.

cavalière de thermes romains, soi-disant relevés sur une peinture des bains de Titus, trop souvent citée ou reproduite, a été composée, en 1553, par l'architecte Giov. Ant. Rusconi. (*Handbuch der romischen alterthümer*, etc., par Becker et J. Marquardt. Leipsig, 1864, Vᵉ p., 1ʳᵉ div., p. 283 et suiv.)

(1) *Balneum* désignait les bains des particuliers; *balineæ*, les bains publics; *thermæ*, ceux qui contenaient des gymnases, des palestres, etc., des bâtiments divers, autres que les bains.

(2) Ammien Marcellin dit « *in modum provinciarum extructa lavacra* ».

XI

LE TEMPLE D'HYGIE

L'hôpital semble manquer dans la civilisation romaine, mais la maison de santé existait comme nous la comprenons aujourd'hui ; une fresque de la maison des Vestales, à Pompéi, représente un édifice entouré de colonnades qu'on croit avoir eu cette destination. Il devait renfermer une salle destinée au culte, comme tous nos hôpitaux, *sacellum* ou chapelle.

La maison de santé elle-même était suppléée par le temple, car c'est dans le temple qu'Hippocrate, notamment à Cos, a étudié la médecine ; c'est dans le temple ou *Asclépion* (1) que les malades étaient reçus pour y passer la nuit et recevoir du dieu, dans un songe, une ordonnance que les prêtres interprétaient.

Aristophane, dans sa comédie *Plutus*, décrit une nuit au temple d'Esculape. Le dieu de la richesse, aveugle, comme la Fortune, vient s'y faire guérir de sa cécité. Quoique le style de l'auteur soit, comme toujours, fort libre, nous croyons qu'on lira cet extrait avec intérêt (2).

Le récit d'Aristophane se rapporte, il est vrai, au temple d'Epidaure 400 ans av. J.-C., mais 200 ans ap. J.-C., Pausanias disait lui-même (3) : « Au-delà du temple on a » bâti quelques maisons pour la commodité des personnes » qui viennent faire leurs prières à Esculape ; plus près, il » y a surtout une rotonde en marbre blanc appelée *Tholos*... » On y inscrivait les noms des malades qui avaient été guéris et on y suspendait les *ex-voto*. Et ailleurs : « Alexa-

(1) Hittorf, *Mém. de l'Acad. des inscrip.*, 17 janv. 1862, reconnaît des *asclépions* dans une autre peinture de Pompéi, dans le temple de Pouzzoles, dans l'édifice de Pompéi appelé *Hospitium*. Voir Daremberg et Saglio, *Dict. des Antiquités grecq. et rom.* au mot *asklepeïon*.

(2) Voir *Note* VI, page 47.

(3) Pausanias, *Corinth.*, L. II.

» nor... bâtit à Titane, un temple en l'honneur d'Esculape.
» On a planté à l'entour un bois de cyprès, qui est présen-
» tement fort vieux ; les environs du temple sont habités
» par plusieurs personnes et notamment par les ministres
» du dieu ». Les mêmes dispositions existaient donc 600
ans plus tard, ailleurs qu'à Epidaure !

Lucien (1) parle de l'architecte Hippias qui s'entendait parfaitement à construire des bains et d'autres édifices propres pour la santé ou pour le plaisir... « Il leur donnoit
» des expositions conformes à leur usage..... la bonté
» de l'air qu'on y respiroit servoit à augmenter leur
» santé » (2).

« Le culte d'Esculape se répandit partout, ses sanctuaires
» étaient principalement placés dans les bosquets, dans
» les lieux sains en dehors des villes, près des sources
» d'eaux minérales » (3). Ainsi que de nos jours, les malades s'y réunissaient comme dans un Casino, où ils se livraient aux plaisirs en attendant leur guérison. « On ne
» songeoit pas à exhorter les mourans, mais à les divertir ;
» ils travoilloient de leur côté même à faire durer le plus
» qu'ils pouvoient les plaisirs de la vie » (4).

« Tous les temples d'Esculape étaient hors des villes,
» parce qu'on croyait la demeure des champs plus saine
» que celle des villes » (5). Les malades n'y étaient admis qu'après des ablutions, des bains, des sacrifices ; du moins les Asclépiades en ordonnaient-ils ainsi, en opposition avec les disciples d'Hippocrate.

Les temples d'Esculape furent donc en Asie, en Grèce et à Rome, des sortes d'hospices où l'on recevait, au moins temporairement, les malades qui venaient implorer le dieu.

(1) Lucien, *Dialog. Hipp.*
(2) Félibien, *Recueil de la Vie des Architectes*, Amsterdam, 1706, p. 91.
(3) M. N. Theil, *Dict. de Biographie, Mythologie, Géographie anciennes*, loc. cit., Paris, 1865.
(4) Fleury (abbé), *Mœurs des israël. et des chrét.* Paris, 1760, p. 263 cite Juvénal et Cicéron.
(5) *Encyclopédie méthodique*, Paris, 1788, au mot *Esculape*.

Non seulement la nécessité des ablutions et des bains nous laisse à penser que des temples à Hygie ou à son père Esculape devaient exister dans les thermes, mais Pausanias rapporte qu'un sénateur, Antoninus (1), que Félibien cite comme un architecte de talent, bâtit à Epidaure des temples à Esculape, à la Santé et des *bains d'Esculape,* « et dans la même ville (2), on voyait un temple de Diane,
» une statue d'Epione, deux chapelles, à Vénus et à Thémis,
» une stade, une fontaine, un théâtre dans le temple
» même d'Esculape, enfin l'empereur Antonin embellit
» ce lieu en y construisant des bains, des temples, et
» encore une maison où il fût permis aux malades de
» mourir et aux femmes d'accoucher ».

Lucien (3) dit expressément qu' « on plaçait des statues
» d'Esculape dans les bains ; apparemment parce qu'ils
» servent à conserver et à rétablir la santé et qu'ils sont
» du ressort du dieu de la médecine » (4). Enfin, mieux encore : « MM. Papier et Mélix, membres de l'*Académie*
» *d'Hippone,* de Bône (Algérie) ont précisément signalé la
» pose des statues d'Esculape et de la déesse de la Santé,
» *Hygiea,* dans une des salles de bains des *Aquæ flavianæ,*
» par un certain Marcus, Oppius, Antiochianus » (5).

On sait du reste qu' « on trouve un grand nombre de
» statues de cette déesse (Hygie), parce que les personnes
» riches qui guérissaient de grandes maladies, où elles
» avoient invoqué *Hygiea,* lui érigeoient des statues en
» mémoire de leur convalescence ». Il ne faut pas oublier que « Santé ou *Salus Minerva Medica* sont la même divi-
» nité » (6).

(1) Félibien, *loc. cit.*

(2) Daremberg et Saglio, *Dict. des antiquités grec. et rom., loc. cit.*, au mot *Asklepéion.*

(3) Lucien, *Dialog. Hipp.*

(4) *Encycl. méth., loc. cit.*

(5) *Académie d'Hippone, Bulletin trimestriel* du 4 juin 1888, p. LXV. Communication de M. le D^r Berchon.

(6) *Encyclop. méth., loc. cit.*

Varron et Festus nous apprennent que *Meditrina*, dont » le nom vient de *mederi, medela, guérir, guérison*, était » encore une déesse de la médecine honorée à Rome. La » principale cérémonie de sa fête, nommée *Méditrinalia*, » consistait à goûter le vin nouveau, par principe de » santé. Le pontife du dieu Mars, appelé *Flamen Martialis*, » récitoit à haute voix cette formule : *Il faut boire le vin* » *nouveau, et le vieux, comme un remède* » (1).

Le culte d'Esculape, celui d'*Hygiea*, auquel on a pu joindre celui de *Meditrina*, si bien à sa place à Bordeaux (2), était donc établi dans les thermes, aussi les divers monuments à Esculape, signalés à Bordeaux (3), ont-ils été trouvés près du prieuré Saint-Martin.

La présence des malades est parfaitement démontrée puisqu'on leur ouvrait les bains aux heures où ils étaient fermés au reste du peuple (4), puisque des fauteuils roulants servaient aux infirmiers et à tous ceux qui avaient besoin d'être conduits ou traînés par des esclaves dans les salles froides ou chaudes indispensables à traverser (5).

S'il y avait des malades, il fallait des lieux de repos pour leur donner des soins, comme dans nos stations thermales. Des bâtiments spéciaux devaient donc être établis et entourer les bains; c'est là que pouvait s'élever utilement le temple d'Esculape ou d'Hygie, c'est-à-dire de la Santé (6).

(1) Banier (abbé) *Explication des fables*, Paris, 1742, t. II, p. 65. — On attribuait au vin des vertus curatives. C'est pourquoi le serpent figure dans les attributs de Bacchus.

(2) Les environs de Bordeaux étaient cultivés en vignes sous les Romains.

(3) Ducourneau, *Guienne. hist. et mon., loc. cit.*, t. II, p. 16.

(4) Un édit d'Adrien défendit l'entrée des bains avant deux heures du soir, excepté pour les malades. Ceux-ci étaient spécialement reçus tous les matins.

(5) On voit au Musée britannique un fauteuil de marbre sculpté, provenant des bains d'Antonin à Rome, qui a des roues sculptées sur les côtés, en imitation des fauteuils en bois des malades.

(6) On construisit « des bains et des locaux assez vastes pour contenir non » seulement...... mais encore ceux qui venaient y chercher le repos...... les visi- » teurs avaient toutes les facilités possibles pour se reposer. » E. Guhl et W. Koner, *La vie antique*, trad. Trawinski, Rotschild, Paris, 1884.

Le temple de la Santé, protégeant les malades et les bien portants, et se remplissant d'*ex-voto*, d'autels, de statues; placé dans un lieu de récréation, au milieu d'un ensemble de monuments fournissant toutes les jouissances du corps et de l'esprit; entouré de portiques, de promenoirs couverts, recueillant les moindres rayons du soleil ou abritant de son ardeur suivant les saisons; le temple de la Santé était à sa vraie place, dans les thermes, hors les portes de la ville.

C'est entre la Devèze et le Peugue, à proximité du fort du Hâ, là où furent trouvés les inscriptions dédicatoires, le *labrum* du puits des douze apôtres, la statue et l'autel d'*Hygiea*, c'est là que dut être dressé le temple d'Hygie à Bordeaux.

XII

CONCLUSIONS

Il nous semble résulter de la dissertation savante de Venuti et des notes que nous y avons jointes : que le culte d'Esculape ou d'Hygie a été pratiqué à Bordeaux vers les III^e ou IV^e siècles; que ces divinités devaient être honorées dans un temple; qu'il semble établi que l'édifice, consacré probablement à la déesse *Salus*, était élevé dans les thermes ou a proximité des Thermes de Bordeaux; que ce temple, ordinairement placé hors des villes, paraît avoir été élevé sur les bords de la Devèze en dehors des murailles romaines; que des restes de monuments dressés en l'honneur du dieu ou de la déesse ont disparu, notamment : *labrum* dit puits des douze apôtres, *labrum* dit puits de la rue Lalande, statuette d'Esculape, serpent enroulé sur un cylindre, enfin le temple lui-même; mais que des monuments du culte d'Esculape sont encore conservés dans le Musée des Antiques de Bordeaux : serpent monumental, autel d'Hygie, scène de sacrifice, statue d'Hygie.

Il nous a paru intéressant de grouper ces nombreuses conjectures, ces divers renseignements. Puissent-ils servir

à éclairer un peu l'histoire d'un culte si inconnu aujourd'hui, mais si important sous la domination romaine; puissent-ils surtout apporter leur part à l'histoire monumentale de notre cité !

NOTES

I

FOUILLES DE LA RUE SAIGE ET DE LA RUE GUILLAUME BROCHON
(Petite-rue-de-l'Intendance et rue Neuve-de-l'Intendance).

M. Jullian dit dans ses *Inscriptions romaines*, p. 20 : « Il y a erreur, c'est » rue Neuve-de-l'Intendance (rue Guillaume-Brochon) et non pas Petite-rue- » de-l'Intendance (rue Saige) qu'a été trouvée l'inscription [ONUAVAE]. *A cette » date et à aucune autre, du reste*, on n'a fait de fouilles dans cette dernière » rue. La maison qui fut construite alors et d'où proviennent une douzaine » d'inscriptions, y compris celle d'Onuava, est marquée n° 4 sur l'ancien cadas- « tre; c'est aujourd'hui le n° 6 de la rue Guillaume-Brochon. »

Que Jouannet se soit trompé de nom de rue, cela semble hors de doute après avoir lu les preuves fournies par M. Jullian, mais des fouilles ont eu lieu en élevant les grandes constructions de la rue Saïge et elles ont présenté le plus grand intérêt.

Nous n'avons pas connaissance d'inscriptions trouvées là, mais nous lisons dans des notes que nous a *dictées* Sansas : « Dans la maison Vène, rue Saige, 14, » M. Sansas, qui a déjà décrit des découvertes faites en ce lieu, a vu dans les » fouilles faites en 1831 tout un atelier de potier; le four était encore chargé de » vases. On voyait des restes de diverses marchandises et des ustensiles curieux. » Les ouvriers ne voulurent pas lui permettre de toucher aucun fragment » avant qu'ils eussent étayé. Lorsqu'il redescendit dans la fouille, tout était » effondré et enseveli. »

Ce que nous affirme aujourd'hui le propriétaire, M. Vène, c'est qu'on a trouvé dans les fouilles, rue Saige, n° 14, un carrelage de briques, un autre de marbre rouge et blanc, des petites poteries romaines, des statuettes de bronze, une sorte de petit dieu Terme, tête et buste sur gaîne, bronze (*au musée*); des vases en verre, une lampe en bronze (*perdus*); un collier à olives d'ébène reliées par une chaîne d'or (*M*me *V*e *Vène*), Vénus à la coquille (*coll. Mialhe*); dans les fouilles du n° 8, des vases en terre cuite, des monnaies, etc.

Dans sa *Dissertation sur quelques antiquités découvertes à Bordeaux en 1828*, p. 105 et 170 (rue Guillaume Brochon), Jouannet proposait, à l'Académie de Bordeaux, d'accorder à M. Desbarat, une médaille pour la complaisance et le désintéressement dont il avait fait preuve et l'Académie, adoptant la proposition, décerna cette récompense à MM. Duverger et Desbarat, entrepreneurs de bâtisses : « comme témoignage de satisfaction pour leur attention à donner » connaissance à l'Académie de la découverte qu'ils ont faite de monuments » anciens et pour les soins qu'ils ont apporté à la conservation de ces monu- » ments ».

Duverger avait fait connaître les tombes de la rue Renière, n° 28, sur lesquelles M. Bouluguet, préposé en chef du péage du pont de Bordeaux, avait adressé une communication à l'Académie (*Loc. cit.*, p. 22). M. Bouluguet reçut une mention honorable (p. 23).

II

DON AU MUSÉUM D'UN AUTEL EN MARBRE

Du lundi 29 janvier 1781 (1).

Sont entrés en jurade MM. Dudon, de la Montaigne, Dubergier, de Mons, Lanusse, Quin, jurats, et Buhan, procureur-syndic de la Ville.

Sur ce qui a été représenté par le procureur-syndic de la Ville, que M. Dupré de Saint Maur, intendant de Guienne, l'un des membres de l'Académie des Sciences et Belles-Lettres de Bordeaux, et directeur de cette Académie, plein de zèle pour le progrès des sciences, ayant prévenu MM. les Jurats par sa lettre du jour de hier, qu'il avoit formé le projet de procurer à l'Académie de cette Ville, une collection de monuments divers, qui, ayant échapés à la barbarie des siècles qui ont suivi l'époque où cette capitale de la Guienne tomba au pouvoir des Romains, pourroient servir de preuve à l'histoire de cette ville; qu'il se trouvoit dans l'hôtel de l'Intendance une quantité assez considérable de morceaux antiques dont il se proposoit de disposer en faveur de l'Académie, qui se chargeoit elle-même de l'établir dans un local convenable, d'y mettre l'ordre nécessaire, de veiller à sa conservation, et de procurer aux savants et aux étrangers la facilité de la consulter au besoin; qu'il dépendoit de MM. les Jurats d'enrichir bien autrement le nouveau Muséum qu'il s'agit de former, en donnant à l'Académie cet autel que l'on croit avoir été tiré des fondations des piliers de Tutèle, et qui porte pour inscription, en lettres romaines, ces mots : AUGUSTO SACRUM ET GENIO CIVITATIS BIT. VIV., exposé depuis si longtemps à toutes sortes d'insultes dans la cour du présent Hôtel-de-Ville; qu'il y a peu de monuments qui puissent intéresser plus particulièrement l'histoire de cette Ville, qu'on ne sauroit prendre des mesures trop promptes pour le soustraire aux injures du temps; qu'il ne sauroit être mieux que dans le sanctuaire où M. l'Intendant propose de le placer, et sous les yeux d'une compagnie consacrée par état et par les vues dont elle est animée à maintenir et accroître, s'il est possible, le lustre de la capitale de la Guienne; que lui qui parle

(1) Arch. municip. de Bordeaux. *BB. Délibérations de la Jurade*, 1781 janvier 29, f° 99.

croit que MM. les Jurats ne balanceront pas à déférer à la demande de M. l'Intendant, et à partager ainsi avec ce magistrat la gloire d'avoir concouru de tout ce qui est en leur pouvoir au progrès des sciences et des belles-lettres.

Sur quoy il a été délibéré de remettre à l'Académie des Sciences et Belles-Lettres de cette Ville, l'autel de marbre dont il s'agit, pour être placé dans le nouveau Muséum qu'on se propose de former, et que la lettre de M. l'Intendant, du 28 de ce mois, ainsi que celle de M. le Directeur ou de M. le Secrétaire perpétuel de l'Académie, qui accusera à MM. les Jurats la réception dudit autel seront colés au présent registre.

<div style="text-align:right">
Dudon, <i>jurat;</i> De la Montaigne, <i>jurat;</i>

Quin, <i>jurat;</i> Lanusse, <i>jurat;</i>

Dubergier, <i>jurat;</i> Le Mis Demons, <i>jurat.</i>
</div>

III

DON AU MUSÉUM DES STATUES DE MARBRE

trouvées en 1594.

« Du jeudi 1er mars 1781 (1). — Sont entrés dans la chambre du Conseil :
» MM. Dudon, de la Montaigne, Dubergier, Demons, Lanusse, Quin, jurats et
» Buhan, procureur syndic.

» L'Académie des Sciences et Belles-Lettres ayant projeté de se procurer une
» collection de divers monuments et demandé à MM. les Jurats un autel de
» marbre qu'on croit avoir été tiré des fondations des piliers de Tutèle, cette
» demande fut accordée par délibération du 29 janvier dernier et pour enrichir
» d'autant plus le *nouveau Muséum*, dont il s'agit, l'Académie a demandé par sa
» lettre de M. de la Montaigne, secrétaire perpétuel, du 26 du passé, d'anciennes
» statues échappées aux injures du temps, qui existent dans la cour de l'Hôtel-
» de-Ville, où elles se dégradent chaque jour.

» MM. les Jurats désirant concourir aux vues de l'Académie, il a été délibéré
» que les statues antiques qui sont dans la cour de l'Hôtel-de-Ville, où elles se
» dégradent chaque jour, seront remises à l'Académie pour être placées dans le
» nouveau Muséum; que la lettre de M. le Secrétaire sera collée au présent
» registre, ainsi que celle qui accusera la réception des statues dont s'agit.

<div style="text-align:right">
» De la Montaigne, <i>jurat;</i> Dudon, <i>jurat;</i> Lanusse, <i>jurat;</i>

Demons, <i>jurat;</i> Quin, <i>jurat.</i> »
</div>

(1) Arch. municip. de Bordeaux. BB. *Délibérations de la Jurade*, f° 109.

IV

LA RUE DES REMPARTS EN 1783

Bordeaux, ce 29 juillet 1783.

Je reçois, Messieurs, de la part des habitants et propriétaires des maisons de la rue des Remparts, de la Porte-Dijeaux, des représentations très fortes sur l'état où se trouve cette rue dans la partie joignant l'Archevêché. Je ne vous tairai pas que j'ai eu occasion de voir le local, et que j'ai été très surpris de le trouver tellement bouleversé qu'il ne doit présenter dans les temps de pluie qu'un cloaque affreux et même dangereux. Je sais qu'il devient difficile maintenant d'adoucir, d'autant qu'on auroit pu le faire il y a huit ou dix ans, la pente excessive de cette rue, mais au moins peut-on la diminuer et rétablir la chaussée qui est toute démontée. Je vous prie, Messieurs, de donner incessamment quelques soins à un objet aussi intéressant, qui, dans l'esprit des étrangers et peut-être même dans celui des habitants de la Ville, n'est propre qu'à donner les plus mauvaises idées de la police de Bordeaux (1).

J'ai l'honneur d'être, etc.,

Signé : Du Pré de Saint-Maur.

V

STATUES ANTIQUES SEMBLABLES A L'HYGIE (?) DE BORDEAUX

On peut voir dans l'ouvrage de de Clarac : *Musée de Sculpture antique et moderne*, Paris, 1835-1836, une nombreuse suite de figures qui rappellent la statue de marbre du Musée de Bordeaux. Elles sont indiquées sous des noms différents quoique toutes semblent avoir été exécutées d'après une même composition. Voici les indications que nous avons relevées :

N°s	876 : *Mnémosyne*,	Rome,	*Musée Pio-Clément.*	
	973	»	Dresde, *Augusleum.*	
B	973	»	Rome, *Coll. Giustiniani.*	
C	973	»	» » »	
A	976	»	» *Musée Pio-Clément.*	
	994 : *Clio,*	Naples,	» *Borbon.*	
	1092 : *Polymnie,*	»	» *Pio Clément.*	
	1093	»	» » *Borbon.*	
	1094	»	Suède,	» *de Stockholm.*
	1095	»	Rome, *Coll. Pacelli.*	
	1883 : *La Pudicité,*	»	*Musée Capit.*	
	1951 : *Inconnue,*	Ile Santorin.		
A	1920 : *Vestale,*	Versailles (*Parc de*).		

(1) Arch. municip. de Bordeaux, *Registre de correspondance, Lettres reçues par les Jurats,* 29 Juillet 1783.

747 : *Polymnie,*		Paris, *Musée du Louvre.*	
869 »		»	»
341 : *Euterpe,*		»	»
518 : *Inconnue (Mnémosyne ?)*		»	»
511 »		»	»
118 : *Julie, femme de Septime-Sévère,*			
A 1172 : *Hygie,*		Angleterre, *Coll. Carlisle.*	
B 1172 »		Londres, » *Lansdowne.*	

VI

PLUTUS GUÉRI PAR ESCULAPE DANS LE TEMPLE D'ÉPIDAURE

(Extrait du Plutus *d'Aristophane).*

CARION. Ecoute, je vais tout te dire des pieds à la tête..... Arrivés près du temple, avec notre malade, alors si infortuné, maintenant au comble de la félicité, de la béatitude, nous le menons d'abord à la mer pour le purifier.

LA FEMME. Ah! le singulier bonheur pour un vieillard que de se baigner dans l'eau froide de la mer !

CARION. Nous nous rendons ensuite au temple du dieu. Une fois les galettes et les différentes offrandes consacrées sur l'autel et le gâteau de fleur de farine livré au dévorant Vulcain, nous faisons coucher Plutus, suivant l'usage, et chacun de nous se fait un lit avec des feuilles.

LA FEMME. Y avait-il d'autres gens venus pour implorer le dieu ?

CARION. Oui; d'abord Néoclide, qui est aveugle, mais vole bien mieux que les clairvoyants, puis beaucoup d'autres personnes atteintes de maladies de toute sorte. On éteint les lumières et le prêtre nous engage à dormir, en nous recommandant de garder le silence, si nous venons à entendre du bruit. Nous voilà donc tous bien tranquillement couchés. Moi, je ne pouvais dormir; j'étais préoccupé d'une certaine marmite pleine de bouillie posée tout près d'une vieille, juste derrière sa tête, j'aperçois le prêtre qui raflait sur la table sacrée et les gâteaux et les figues; puis il fait le tour des autels, et sanctifie les gâteaux qui restaient, en les enfournant dans un sac. Je résolus donc d'imiter un si pieux exemple, et j'allai droit à la bouillie.

LA FEMME. Misérable, et tu ne redoutais pas le dieu ?

CARION. Si vraiment! Je craignais que le dieu, couronne en tête, ne fut avant moi auprès de la marmite : « Tel prêtre, tel dieu », me disais-je. Au bruit que je fis, la vieille avança la main; alors je sifflai et la mordis comme eût pu faire un serpent sacré. Vite elle retire la main, s'enfonce dans son lit, la tête sous les couvertures, et ne bouge plus; mais de peur elle lâche un vent plus âcre que ceux d'une belette. Moi, j'engloutis une grosse part de bouillie, et, bien repu, je vais me recoucher.

LA FEMME. Le dieu ne venait pas ?

CARION. Il ne tarda guère, et quand il fut près de nous, oh! la bonne farce! mon ventre ballonné lança une pétarade des plus sonores.

LA FEMME. Le dieu sans doute fit la grimace ?

CARION. Non, mais Iaso qui l'accompagnait rougit un peu, et Panacée se détourna en se bouchant le nez.....

— 48 —

LA FEMME. Et le dieu ?

CARION. Il n'y fit pas la moindre attention.

LA FEMME. C'est donc un dieu bien grossier ?

CARION. Je ne dis pas cela, mais il a l'habitude de se servir des excréments (1).

LA FEMME. Impudent, va !

CARION. Alors je me cachai dans mon lit, tout tremblant; Esculape fit le tour des malades et les examina tous avec beaucoup d'attention; puis un esclave déposa auprès de lui un mortier en pierre, un pilon et une petite boîte (2).

LA FEMME. En pierre ?

CARION. Non, pas en pierre.

LA FEMME. Mais comment voyais-tu tout cela, triple coquin, puisque tu te cachais, dis-tu ?

CARION. A travers mon manteau, qui ne manque pas de trous, grands dieux! Il prépara d'abord un onguent pour Néoclide; il mit dans le mortier trois têtes d'ail de Ténos, les écrasa en y mêlant du suc de figuier et de lentisque; il arrosa le tout avec du vinaigre de Sphette, et, retournant les paupières du patient, il lui appliqua sa drogue à l'intérieur des yeux, afin que la douleur fut plus cuisante. Néoclide crie, hurle, saute à bas du lit, veut s'enfuir; mais le dieu lui dit en riant : « Reste là avec ton onguent ; ainsi, tu n'iras pas te parjurer devant l'assemblée ».

LA FEMME. Quel dieu sage et ami de notre cité!

CARION. Il vint ensuite s'asseoir au chevet de Plutus, lui tâta d'abord la tête, prit un linge bien propre et lui essuya les paupières; Panacée lui couvrit d'un voile de pourpre la tête et tout le visage; puis le dieu siffla et deux énormes serpents s'élancèrent du sanctuaire.

LA FEMME. Grands dieux!

CARION. Ils se glissèrent doucement sous le voile de pourpre, léchèrent, à ce que je crois, les paupières du malade, et, en moins de temps qu'il ne t'en faut, maîtresse, pour vider dix verres de vin, Plutus se relève : il voyait. De joie je bats des mains, j'éveille mon maître; aussitôt le dieu disparut dans le sanctuaire avec les serpents. Quant à ceux qui étaient couchés auprès de Plutus, juge s'ils l'embrassaient tendrement; le jour parut sans qu'aucun d'eux eût fermé l'œil. Moi, je ne me lassais point de remercier le dieu qui avait si vite rendu Plutus clairvoyant et [Néoclide] plus aveugle que jamais.

LA FEMME. Quelle est ta puissance, ô grand Esculape! mais dis-moi où est Plutus?

CARION. Il vient escorté d'une foule immense.. (3).

(1) On prétendait même qu'Esculape... et qu'il reconnaissait par là sûrement si le malade mourrait ou guérirait.

(2) C'est l'attirail des pharmaciens.

(3) *Aristophane*, traduc. par Poyard; *Plutus*, Paris, Hachette, 1881, p. 506.

N°
MÉDA
CITÉE PAR

N.° 2
MEDAILLE
[illegible]

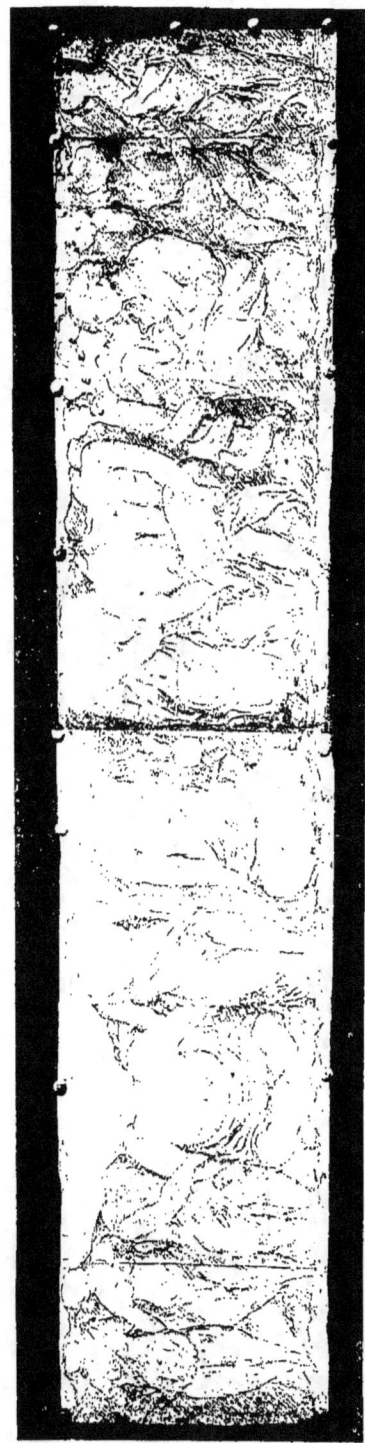

N.° 1
MEDAILLE
[illegible]

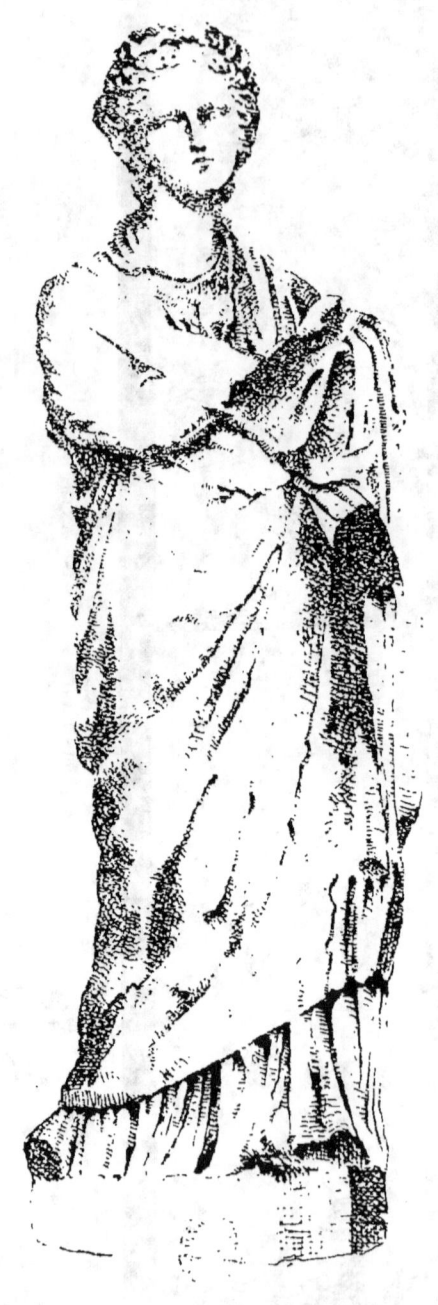

HYGIE

CH. BRAQUEHAYE

CORRESPONDANT DU COMITÉ DES SOCIÉTÉS DES BEAUX-ARTS
DES DÉPARTEMENTS, A BORDEAUX

GUILLAUME CUREAU

PEINTRE DE L'HOTEL DE VILLE DE BORDEAUX
1622-1648

LES

PEINTURES DE PIERRE MIGNARD

ET D'ALPHONSE DUFRESNOY

A L'HOTEL D'ÉPERNON, A PARIS

LES

MONUMENTS FUNÉRAIRES

ÉRIGÉS A HENRI III DANS L'ÉGLISE DE SAINT-CLOUD

PARIS
TYPOGRAPHIE DE E. PLON, NOURRIT et Cie
RUE GARANCIÈRE, 8

1894

Ces mémoires ont été lus à la réunion des Sociétés des Beaux-Arts des départements, tenue dans l'hémicycle de l'École des Beaux-Arts, à Paris, le 28 mars 1894.

GUILLAUME CUREAU

PEINTRE DE L'HOTEL DE VILLE DE BORDEAUX

1622 † 1648

« *Natif de La Rochefoucault en Angoulmois ; sculpteur ; bourgeois et maistre paintre de la présente ville et y habitant, parroisse Saint-Éloy ; peintre ordinaire de la Maison Commune ; maistre peinctre et entrepreneur des arcs triomphaux, portiques, galeries, tribunes aux harangues et maison navalle ; de toutes les peintures, figures et ornemens, etc., desd. pièces.* »

I

Les documents que nous avons recueillis sur Guillaume Cureau, depuis les notes que nous avons lues le 26 avril 1886[1], nous permettent de faire connaître aujourd'hui non seulement son lieu de naissance, sa famille, les principales commandes qui lui furent faites, ses rapports probables avec Sébastien Bourdon, à Bordeaux, mais encore cinq de ses œuvres dont quatre sont inédites. Celles-ci prouvent que Guillaume Cureau fut l'un des artistes provinciaux dont le nom mérite d'être conservé.

La ville de Bordeaux peut être fière de son peintre officiel qui joignait, aux qualités viriles de la composition, une puissance de coloris qui accuse un talent réel, formé à l'école des maîtres les plus renommés.

Guillaume Cureau naquit à la Rochefoucault (Charente), épousa Michelle Dosque le 18 et mourut, à Bordeaux, le 23 février 1648.

[1] *Réunion des Sociétés des Beaux-Arts*, t. X, 1886. — Ch. BRAQUEHAVE, *Les Artistes du duc d'Épernon*, p. 487.

Par son testament du 20 dudit mois, nous savons qu'il légua à sa femme toutes les sommes qui lui étaient dues, notamment par les jurats pour « des ouvrages de peinture.... et pour ses gages.... tous « ses livres de figure et tableaux.... ses biens meubles.... acquetz « et la troiziesme partie de ses biens immeubles patrimoniaux... ».

Quant aux autres « deux tierces partyes.... ledict testateur a « faict, nomme et institue ses héritiers universels et généraux, « François Labrousse, Anne Labrousse, ses frères et sœurs utérins, « les enfans de feue Penelle Brousse, aussi sa sœur utérine, sesdicts « nepveux pour un chef et autres ses proches parents... [1] ».

Cureau ne laissa donc pas d'enfants, ni de parents directs portant son nom. Les registres de l'état civil ne nous en ont signalé aucun jusqu'à ce jour.

Nous avons établi déjà que le duc d'Épernon, gouverneur de l'Angoumois, avait réuni à Cadillac de nombreux artistes et d'importants chefs d'ateliers, dès 1600. Il semble probable qu'il amena Guillaume Cureau à Bordeaux, lorsqu'il prit possession du gouvernement de Guyenne.

Cet artiste était « natif de La Rochefoucauld » près d'Angoulême. d'Épernon avait épousé la petite-fille de Françoise de La Rochefoucauld [2], il résidait à Angoulême ; ils se sont certainement connus avant de se trouver tous les deux installés officiellement à Bordeaux : le duc, le 5 février 1623, et Cureau, vraisemblablement à une date rapprochée, puisqu'il était peintre de l'Hôtel de ville en 1624.

Cette preuve pourrait suffire, mais nous pouvons préciser davantage.

Cureau, comme « peintre de la ville », était logé gratuitement. Or, ce logement fut occupé par son prédécesseur, Yoz du Roy, au moins jusqu'en 1620. Le registre des « receptes de la ville » —1616-

[1] Archives départementales de la Gironde, série E, notaires, minutes de de Lamothe. — Voir aussi *Archives historiques de la Gironde*, t. XXV. — Cureau signa son contrat de mariage le 18 février, fit son testament le 20 et mourut le 23 février 1648. Michelle Dosque, sa femme, était veuve d'un tailleur, Jean Légier ; il semble qu'elle avait un fils de son premier mariage. Hugues Légier a presté serment de tavernier juré au lieu et place de feu Jean Mingaut, en conséquence de l'accord fait avec feu Cureau et pour tenir lieu de payement à sa veuve. (Archives municipales, Registres de la Jurade, 1648. mai 6.)

[2] Françoise de La Rochefoucauld était la grand'mère de Marguerite de Foix, première duchesse d'Épernon. Celle-ci fut l'héritière de tous les titres et biens de sa famille.

1617 — porte : « La maison qui faict l'arceau et balet de la « maison commune avec la tour y joignant, Yoz du Roy en jouist « avec la grande salle où souloit loger le prévost, sans rien payer », et le 10 juin 1619, ce même « Yoz du Roy, peintre »; recevait « mandement de 27 livres » pour des travaux de peinture exécutés aux mais, par ordre des jurats. La date de la mort de du Roy ne nous est pas encore connue, mais elle arriva avant le 17 avril 1624, car à cette date les travaux de peinture de la *maison navale* qui servit à l'entrée du maréchal de Thémines furent adjugés « au mointz dizant à François de Laprairie, Maistre paintre [1] ».

Il semble qu'alors le peintre officiel était mort, qu'il n'était pas encore remplacé par Cureau. Mais il le fut très probablement à ce moment même, car François de Laprairie fut reçu bourgeois de Bordeaux, le 4 mai 1624, en récompense des travaux ci-dessus, c'est-à-dire en compensation de la nomination officielle de son compétiteur Guillaume Cureau [2].

Guillaume Cureau devint *peintre de la ville* au plus tard en juin 1624, car il exécutait pendant cette année même les portraits des jurats sortant de charge.

Il réclamait aux jurats, le 24 janvier 1625, soixante livres par tableau, pour les portraits, *qu'il avait peints,* des sieurs Lacroix-Maron et Bordenave, placés dans la grande salle d'audience. Les jurats ne voulaient payer que quarante livres parce qu'ils avaient fourni les cadres [3].

Cette discussion fut-elle causée par de mesquines raisons d'économie? Est-ce à cause de ces ennuis que nous retrouvons quelque temps après notre artiste chargé par la jurade, non plus de portraits, mais de travaux de sculpture? Nous l'ignorons. Ce qu'il est intéressant de connaître, c'est la part de G. Cureau dans la commande suivante qui lui fut faite le 24 novembre 1629 [4].

Une délibération de la jurade, du 13 juillet 1719, porte que

[1] Archives municipales de Bordeaux, Registres de la Jurade, feuillets à demi brûlés, sauvés de l'incendie des Archives, BB, carton 50.
[2] *Ibid.*, Inventaire sommaire de 1752. — Bourgeois.
[3] De Chennevières, *Archives de l'Art français*, t. II, p. 125.
[4] Les registres de la Jurade, 1629, ont été brûlés, les minutes du notaire Bizat sont perdues, mais nous avons retrouvé l'historique, rapporté tout au long dans les délibérations des 13 juillet 1719 et 25 juin 1732, que nous avons déjà signalées en 1886.

« sur ce qui a esté représenté qu'en 1605 la ville s'étant trouvée
« affligée de maladie contagieuze en telle sorte que les ravages et
« les fréquentes mortalités donnèrent lieu à MM. les jurats de ce
« temps de recourir à la mizéricorde de Dieu, par un veu, qu'ils
« firent pour apaizer sa collère, qui fut de faire un rétable à l'autel
« de S¹ Sébastien dans l'églize des R. P. Augustins de cette ville,
« et ledict veu ayant resté inexécuté jusqu'en l'année 1625, et
« les mêmes dézolations et les mêmes fléaux ayant recommencé,
« Messieurs lesdicts jurats pour lors en charge atribuant la conti-
« nuation de la collère de Dieu à l'inexécution du veu faict par
« MM. leurs prédécesseurs de l'an 1605, ne cherchèrent que les
« moyens de l'accomplir et de faire faire le rétable quy avoit été
« promis en ladicte année 1605. Et pour cet effect fut convenu
« avec le nommé Guillaume Cureau, *sculpteur*, par contract du 24°
« jour de novembre 1629, du prix de la construction dudict réta-
« ble conformément au devis et dessain mentionné dans ledict
« contract retenu par Bizat pour lors notaire de la ville [1] ».

Les jurats avaient été mis en demeure, dès le commencement de
l'année, de remplir leur promesse. Deux religieux Augustins
s'étaient présentés en jurade, le 17 février 1629, pour prier
MM. les jurats « de faire ériger un autel à la chapelle de S¹ Sé-
« bastien de laquelle ils sont patrons et y accomplissent toutes
« les années le veu de leurs prédécesseurs, sur quoy il leur [fut]
« répondu qu'on y délibérerait ». En effet, le marché avec
G. Cureau fut signé le 24 novembre suivant, mais il semble que la
jurade fut peu pressée d'en voir l'exécution. Le « 2 mars 1630,
« G. Cureau, peintre de l'Hôtel de ville, représentait que, dès
« le 24 novembre 1629, il avait passé contrat avec MM. les jurats
« pour faire un rétable et autel dans le couvent des Augustins
« pour la somme de 3,300 livres *payable de tems en tems,* sur
« laquelle il n'avait encore receu que 100 livres ; sur quoy il [fut]
« délibéré que le trézorier de la Ville lui donneroit 500 livres ».

En marge il est dit que « ladicte délibération avoit demeuré
« irrésolue, cependant elle est signée par quatre juratz ; le seing du
« cinquiesme seul y est biffé [2] ».

[1] Archives municipales de Bordeaux, Registres de la Jurade, 1719, juillet 13.
[2] *Ibid.*, JJ. Inventaire sommaire de 1751, n° 373, Honorifiques.

Nous ne connaissons pas les causes qui arrêtèrent le travail, mais nous savons qu'on n'exécuta pas le marché « au moyen de « quoy MM. les jurats [avaient] cru satisfaire et accomplir ledict « veu : Ledict Cureau se trouva dans la suite par le malheur de « ses affaires hors d'état de pouvoir faire ledict rétable; et les « chozes ayant resté inexécutées depuis ledict temps, tant par le « manquement de fonds que par d'autres nécessités », MM. les maire, sous-maire et jurats décidèrent de faire don de 2,400 livres aux Pères Augustins et (Cureau étant mort depuis 1648) de verser cette somme « à celuy qui sera choisy et préposé par lesdicts RR. PP. « pour faire ledict rétable et à mesure de la confection d'icelluy ». Cette délibération est datée du 13 juillet 1719; ce fut le sieur Vernet, sculpteur, qui exécuta ce travail : il toucha le solde des 2,400 livres, plus 600 livres, le 25 juin 1732 [1].

Cureau était donc peintre et sculpteur, comme tant d'artistes de cette époque qui maniaient avec un égal talent le pinceau et le ciseau. On pourra dire, il est vrai, que l'objet du vœu des jurats pouvait être couvert de peintures et de dorures, qu'il devait présenter en plusieurs endroits les armoiries de la ville [2], peut-être même celles des magistrats municipaux, et que personne ne les connaissait mieux que le peintre de l'Hôtel de ville qui recevait, en août 1629, « mandement de dix-huict livres [expédié à Guillaume « Cureau, painctre] en desduction des portraits faits de MM. les « jurats [3] ».

Quoiqu'il soit constamment question d'un retable, soit avec Cureau, en 1629, soit avec Vernet, en 1719, il n'est pas certain que l'autel lui-même n'a pas été refait ou réparé par Cureau.

« La ville de Bordeaux, écrivait-on en 1785 [4], étant affligée de « la peste, fut obligée de recourir aux Augustins, comme étant les « seuls religieux qui eussent resté pour secourir les pestiférés. Le « corps de ville en reconnaissance de leur service et de leur zèle, « voulut ériger dans leur église, une chapelle en l'honneur de

[1] Archives municipales de Bordeaux, Registre de la Jurade, 1732, juin 25.
[2] « Et que sur le chapiteau du dict rétable les armes de la ville seront sculptées et enluminées ainsy qu'il estoit convenu par le contrat de l'an 1629, retenu par Bizat. » (Registre de la Jurade, loc. cit., 1719, juillet 13.)
[3] Archives municipales de Bordeaux, Regitre de la Jurade, 1629, août.
[4] PALLANDRE, Description historique de Bordeaux, 1785.

« S¹ Sébastien. Les religieux n'ayant d'autre local à donner que le
« maitre-autel, qui menaçoit ruine et qui étoit dédié à leur patron,
« la ville l'accepta en se chargeant de faire les réparations néces-
« saires et à condition qu'il seroit aussi dédié à S¹ Sébastien,
« *ce qui a été fait en deux reprises;* de sorte que S¹ Augustin
« est représenté, au bas, montant au ciel et saint Sébastien par
« dessus, au pied duquel sont les armes de la ville. Leur autel et
« leur chœur quoiqu'anciens sont assez beaux..... »

« Le malheur de ses affaires » qui mit G. Cureau hors d'état
« de faire ledict rétable » pourrait bien être « la maladie conta-
« gieuze », la peste qui sévit avec tant de violence que les écoles
furent fermées pendant trois ans. D'après la *Chronique bordeloise*,
c'est seulement en janvier 1632 qu'elles furent rouvertes. Mais
rien ne prouve que la réfection du tombeau d'autel, c'est-à-dire de
la partie inférieure placée sous le retable, qui représentait saint
Augustin montant au ciel, ne soit pas l'œuvre de notre artiste, qui
avait *reçu des sommes* à valoir sur ce contrat.

Quelles que soient les causes qui l'empêchèrent de livrer le travail
dont il s'était chargé, nous le retrouvons bientôt à la tête d'une
nouvelle entreprise.

Jean-Louis de La Vallette, duc d'Épernon, alors gouverneur de
la Guyenne, lui confia une importante commande dans son château
de Cadillac. Le marché, que nous avons présenté en 1886, établit
que le 13 octobre 1633 « Guillaume Cureau, peintre, natif de
« La Rochefoucault en Angoulmoys..... a entreprins, promis et
« promet..... scavoir est de peindre la voulte de la chappelle du
« chẽau de Cadillac et en ladicte peinture exécuter les desseins
« que ledict Cureau en a dressé en quatre pièces pour les quatre
« pans de la voulte, lesquels desseins ont esté acceptés, parafés par
« Monseigneur, et ce moiennant le prix et somme de douze cens
« livres tournoizes..... »

Le 25 juin 1635, « *le sieur Cureau peintre,* » et « *le sieur de
« Chenu, ageant de Monseigneur* », déclaraient l'un, qu'il « avoit
« receu le complet paiement » de son entreprise; l'autre que « la
« besoigne susdicte étoit entièrement finie[1] ».

Guillaume Cureau travaillait donc aux peintures des voûtes de

[1] *Réunion des Sociétés des Beaux-Arts*, t. X, p. 477, *loc. cit.*

la chapelle du château de Cadillac de 1633 à 1635. Cela nous porte à présenter quelques conjectures qui, si elles résistent à la critique, feraient honneur à notre peintre provincial et éclaireraient un point obscur de l'histoire de l'un de nos grands artistes français : Sébastien Bourdon, qui fut l'un des douze fondateurs de l'Académie royale de peinture, à Paris.

II

SÉBASTIEN BOURDON

D'après Ch. Blanc, Sébastien Bourdon serait parti de Paris et arrivé à Bordeaux en 1630, où « il aurait été employé, par un « nouveau maître, à peindre à fresque la voûte d'un grand salon « dans un château, situé aux environs de cette ville[1] ». D'autres auteurs disent : « la voûte d'un château proche Bordeaux[2] ; le « plafond d'une maison seigneuriale[3] ». « Il avait à peine quatorze « ans qu'il fit un plafond dans un château voisin de Bordeaux[4]. » Tous répètent ou amplifient une phrase de l'abbé Lambert qui rapporte probablement un fait exact, mais à une date fausse.

Il est peu probable que Sébastien Bourdon soit venu *à l'âge de quatorze ans* de Paris à Bordeaux, et qu'il ait été employé, à cet âge, par un nouveau maître. Ces histoires de petits prodiges nous laissent incrédules à cause des invraisemblances contre nature. Les enfants de quatorze ans étaient, en 1630, ce qu'ils sont aujourd'hui, incapables de dépenser la force musculaire nécessaire, à cette époque, pour un aussi long voyage, incapables d'exécuter des œuvres d'art et surtout des plafonds. Mais il est possible que S. Bourdon vint deux ans plus tard à Bordeaux, en 1632, et qu'il travailla alors aux plafonds du château de Cadillac, étant âgé de seize ans environ.

L'abbé Lambert dit : « Il quitta [son maître de Paris] et vint à « Bordeaux n'étant encore âgé que de quatorze ans. Sa grande

[1] Ch. Blanc, *Histoire des peintres, École française*, t. I. Renouard, 1862.
[2] Lacombe, *Dictionnaire des Beaux-Arts*. Paris, 1766.
[3] Camille (de Genève), *Galerie de l'Ermitage*. Saint-Pétersbourg, Alici, 1805, t. I, p. 75.
[4] Gault de Saint-Germain, *les Trois siècles de la peinture en France*. Paris, Belin, 1808.

« jeunesse n'empêcha pas qu'on le choisit pour peindre *à fresque*
« *la voûte d'un magnifique château,* mais le bonheur qui l'avait
« accompagné à Bordeaux ne le suivit pas à Toulouse[1]. » Or, à
Toulouse, dégoûté de l'Art et des hommes, *il s'engagea.* N'est-ce
pas la preuve qu'il était sorti de l'enfance, qu'il avait au moins
seize ans lorsqu'il arriva à Bordeaux? Alors comme aujourd'hui,
on n'était pas soldat à quatorze ans.

S'il partit en 1632, il put faire le voyage avec Claude de Lapierre,
le maître tapissier que le duc d'Épernon faisait venir de Paris avec
sa femme, ses enfants et « huict garçons ». C'est d'autant plus possible que Bourdon aurait fort bien pu, quoique fort jeune, être
attaché par Honoré de Mauroy à cette petite colonie d'artistes
qui sortait certainement des ateliers du Roy, pour exécuter les
dessins de tapisseries « en grand vollume[2] », annoncés dans les
marchés. Enfin S. Bourdon pouvait travailler chez un peintre du
Roi et être employé aux dessins de tapisseries. Là, d'Épernon put
le connaître en même temps que Claude de Lapierre et le charger
de préparer les cartons pour les travaux de tapisseries qu'il voulait
faire exécuter. Cette date : 1632, coinciderait avec l'arrivée à
Cadillac du duc lui-même, venant de Paris, après trois années
d'absence, l'épidémie qui ravageait la Guyenne, depuis 1629, ayant
seulement permis de rouvrir les écoles et de rentrer à Bordeaux,
devenue ville inhabitée.

La présence d'un Lefebvre[3] à Cadillac où fut tissée la tenture :
Histoire de Henri III, dont les bordures ressemblent tant à celles
qu'un Lefebvre a fabriquées à Florence à la même époque, le nom
de Dumée, parent des Lefebvre qui s'applique à l'exécution de la
plus grande partie des cartons de tapisserie du règne de Louis XIII,
quand des dessins de tapisseries « en grand vollume » étaient
fournis au maître tapissier que d'Épernon ramenait de Paris, enfin
celui de Deshayes, allié des Lefebvre et des Dumée, au moment
où Philippe Deshayes arrivait de Paris à Bordeaux en 1634, et où

[1] Abbé LAMBERT, *Histoire littéraire du règne de Louis XIV*, 1752, t. III. — DEZALIER D'ARGENVILLE, *Abrégé de la vie des plus fameux peintres français, École française,* 1745, t. IV, cite la même anecdote. Il aurait donc la priorité.
[2] *Réunion des Sociétés des Beaux-Arts,* t. X, 1886, p. 488, *loc. cit.* Marchés Cl. de Lapierre, Mre tapissier.
[3] *Ibid.,* p. 465, *Sculpteurs : Jean Lefebvre.*

il remplaçait Guillaume Cureau comme peintre de l'Hôtel de ville[1] ; est-ce que tous ces noms ne portent pas à penser que tous ces artistes se sont recommandés mutuellement ; que Sébastien Bourdon, tout jeune encore, élève de Dumée à Paris, est venu à Bordeaux, c'est-à-dire à Cadillac, avec la colonie de tapissiers qu'amenait le duc d'Épernon, enfin qu'il travailla avec Cureau, en 1633 environ, à « un plafond, une voûte » dans le seul « magnifique château » qu'on bâtissait alors aux environs de Bordeaux[2] ? Mais comme nous ne fournissons aucune preuve, en somme, nous ajoutons : à moins que le château dont il est parlé ne soit pas celui de Cadillac.

III

Nous retrouvons G. Cureau en 1635. A cette époque un procès était pendant devant la cour de Parlement de Bordeaux au sujet du payement des portraits des jurats, faits par le peintre officiel, MM. de Vignolles, Archimbaut, Dupin, de Tortaty, Constans et Fouques « portratetz dans deux tableaux au devant de l'autel de la chapelle » et d' « ung tableau de la Sainte Vierge ». Cureau réclamait une augmentation, les jurats voulaient payer seulement le prix ordinaire. L'arrêt qui intervint le 20 février 1637 fixa à quinze écus le prix de chaque portrait [3] et vingt écus celui du tableau de la Sainte Vierge, soit 330 livres.

Malheureusement il ne reste rien des tableaux de l'Hôtel de ville. On tolérait que les portraits des nouveaux jurats fussent mis à la place de ceux des anciens qu'on donnait à leurs descendants. Les incendies en détruisirent une partie ; enfin, en 1793, on vendit à vil prix ceux qui en restaient.

En relatant, le 25 juin 1732, que le malheur des affaires de

[1] *Réunion des Sociétés des Beaux-Arts*, loc. cit., t. X, 1886, p. 479.

[2] Les salles du château renferment encore des plafonds peints à compartiments et à ornements, à poutres apparentes relevées d'arabesques dorées, à fleurs, etc. ; à moulures saillantes avec fins ornements dorés encadrant des peintures à figures de petites dimensions, scènes mythologiques, etc. ; enfin Lacour a vu des trophées et des batailles dans la salle du premier étage.

[3] Archives municipales de Bordeaux, Registres de la Jurade, 1635-1639, BB, carton 53. Feuillets à demi brûlés, sauvés de l'incendie des Archives. Délibération du 4 juillet 1637.

Cureau l'empêcha de faire le retable commandé par MM. les jurats pour le couvent des Augustins, il semble que le scribe avait en mémoire les querelles subies par l'artiste ou les procès qu'il intenta aux jurats « à fin de payement de ses travaux ». Ces tiraillements administratifs ont eu lieu en tous temps, ce qui n'empêcha jamais que l'accord se fît quand des besoins s'imposaient.

En 1644, Bernard de Nogaret fit son entrée à Bordeaux, où il remplaçait le duc d'Harcourt qui n'avait pas encore pris possession de son gouvernement de Guyenne. Les travaux de peinture, donnés « *au moins disant* » avaient d'abord été adjugés pour l'entrée de ce dernier; ils durent subir de nouveaux marchés. Le 17 avril et le 17 nov. 1643, Philippe Deshays, peintre, entreprit la décorations de la *maison navale* et, le 20 avril, Guillaume Cureau, peintre ordinaire de la ville, la tribune aux harangues.

« Du dimanche 24 février 1644. — Ce jour destiné à l'entrée de
« Mgr le duc d'Espernon, gouverneur et lieutenant général pour
« le roy en la province de Guienne, les préparatifs en ayant esté
« faits par les soins et ordre de MM. les jurats, suivant le comman-
« dement du Roy, lesquels ont esté decrits (*sic*) par Guillaume
« Cureau, maître peintre et entrepreneur des arcs triomphaux,
« portiques, galeries, tribune aux harangues et maison navalle, de
« toutes les peintures, figures et ornements desdictes pièces.....
« ladicte maison (navalle) ayant été ramenée contre marée devant
« la porte du Cailleau à laquelle y avoit un beau et magnifique
« *arc de triomphe* décrit (*sic*) par led. Cureau, le pont préparé sur
« quatre roues pour la descente auroit esté roulé et ajusté à ladicte
« maison navalle sur lequel pont y avoit un pavillon ou dosme
« en forme de tribune, orné et enrichi de plusieurs figures et
« devises, et au dedans une belle chaire de velours rouge cramoisy
« avec nate et crespine d'or où ledict seigneur devoit estre assis en
« recevant les devoirs et harangues des corps et compagnies de la
« ville. Dans laquelle..... [1] ».

La somme allouée pour ces travaux fut de six cents livres, mais nous savons que Cureau ne fut payé qu'après de longs retards, car

[1] Archives municipales de Bordeaux, Registres de la Jurade, 1755-1756, f° 64. — Cette pièce est reproduite en entier à propos de la réception à préparer pour l'entrée du maréchal de Richelieu. Voir aussi : Marché, 1643, av. 20; Rizat, notaire.

le 8 juin 1646, deux ans et demi après l'entrée du duc à Bordeaux, il recevait un mandement ainsi conçu : « Au sieur Cureau, peintre « de l'hostel de ville la somme de trois cens livres, a luy payée sur « plus grande somme qui luy est deue pour les peintures de l'en- « trée de Monseigneur le gouverneur suivant son receu du huic- « tiesme juin 1646, cy rendu avec quittance », et le 13 du même mois, trente-deux livres « pour les armoiries du may » qu'on avait dressé devant la porte du château Puy-Paulin, résidence du duc d'Epernon.

La description de la fête entière et le marché passé par M^e Bizat suffisent pour faire valoir l'importance de la commande faite à Cureau comme peinture décorative. C'est donc encore un côté de son talent qu'on peut retenir et qui vient s'ajouter à des œuvres vraiment remarquables qui nous restent à signaler.

Ce sont les plus intéressantes parce qu'elles existent encore et qu'elles permettent de juger Guillaume Cureau.

Trois de ces œuvres inédites nous ont été révélées ; deux par un reçu donné aux religieux de l'abbaye de Sainte-Croix par Michelle Dosque, veuve de notre peintre : ce reçu de « cent-cinquante « livres et une barrique de vin pour deux tableaux de *Saint Maur* « et *Saint Mommolin*, au bief du chœur... dhues audict feu Cureau « par les R. P. Religieux... » est daté du dernier juillet 1648 [1] ; trois sont consignées dans les registres capitulaires où nous avons lu la commande précédente et même celle de deux autres tableaux :

« 1640-1647. DÉPENSES. SACRISTIE. »

« 1641, may. — Pour un *tableau de Saint Maur*. 14 liv...

CHAPITRE V, SACRISTIE.

« 1645, avril. — Tableau. — Premièrement
« pour avoir reffaict un *tableau de notre*
« *bienheureux Père* 5 liv. 16 s...
« 1647, février. — Pour la façon d'un tableau
« de *Saint Gérard*... et des gradins du
« grand autel. 10 liv...

[1] Archives départementales de la Gironde, papiers non classés. — 1648, juillet 31. Reçu pour deux tableaux de *Saint Maur* et *Saint Mommolin*.

« 1647, aoust. — A monsieur Cureau paintre
« en desduction de cent-trente-cinq
« livres que luy debrons donner pour
« les *tableaux de Saint Maur et de*
« *Saint Mommolin*, soixante livres
« quatre sols. 60 liv. 4 s.....
« 1647, décembre. — SACRISTIE. — En painc-
« ture pour un pourtraict de *Saint Gé-*
« *rard* et des gradins du grand autel. 8 liv. 10 s. 6 d...¹ »

Il n'y a donc aucun doute possible sur le nom de l'auteur des deux toiles placées sur les murs N. et S. de l'église Sainte-Croix et il y a tout lieu de croire qu'elles ont orné les deux autels de Saint-Maur et Saint Mommolin, exécutés en 1646, par Mᵉ Ramond Caussade, maître menuisier à Bordeaux ². Les tableaux, représentant « notre bienheureux père et Sᵗ Gérard », étaient des œuvres secondaires auprès des deux autres toiles, aussi ne nous étonnons-nous pas que le nom de Cureau ne soit pas cité.

SAINT MOMMOLIN.

Toile, H. 2ᵐ,15; L. 1ᵐ,70.

Ce saint, debout, tient la crosse de la main gauche et bénit de la main droite. Un possédé, enchaîné, les membres et la face convulsionnés, est agenouillé devant lui, au premier plan, à gauche. Dans le fond, des moines, des hommes et des femmes du peuple.

Ce tableau, malgré des restaurations maladroites, présente encore des qualités de mouvement et de couleur. La tête du saint fut percée par un coup de baïonnette en 1793. Elle a été remplacée par une tête moderne collée d'une façon très apparente.

SAINT MAUR GUÉRISSANT UN PARALYTIQUE.

Toile, H. 2ᵐ,70; L. 2 mètres.

Saint Maur, à gauche, tourné vers la droite, tient sa crosse et bénit des personnages agenouillés devant lui. Un vieillard, qui

¹ Archives départementales de la Gironde, Registres capitulaires de l'abbaye de Sainte-Croix, 1640-1647.

² *Ibid.*, papiers non classés. Marché de 900 livres pour deux autels. Despict, notaire, à Bordeaux.

semble être le sujet de l'action (barbe et cheveux gris), a les jambes recouvertes par une riche draperie doublée d'hermine. Il a les mains jointes, le bras gauche en écharpe. En face de lui, une jeune femme agenouillée semble étonnée de voir le malade assis sur le brancard qui l'a apporté couché. Derrière lui quatre personnages agenouillés, un membre du Parlement, en robe rouge doublée d'hermine, une femme, un personnage chauve, un jeune homme, tous, les yeux levés, en prière.

Les restaurations ont un peu moins compromis cette œuvre remarquée. L'expression des têtes, bien caractérisées et bien peintes, les qualités de couleur et d'exécution établissent le talent de G. Cureau. On a attribué ce tableau aux meilleurs peintres espagnols du dix-septième siècle.

La tête du saint subit la même injure et la même restauration que celle de saint Mommolin.

SAINT GÉRARD.

Toile, H. 0m,67; L. 0m,56.

Saint Gérard, fondateur de l'abbaye de la Sauve, près Bordeaux, en buste, en costume de Bénédictin, tête de trois quarts à droite, les yeux levés au ciel, vers une apparition du Père Éternel dans les nuages, les deux mains en avant, en adoration. La crosse abbatiale est appuyée sur l'épaule droite.

Le « pourtraict » ou le « tableau » de saint Gérard inscrit sur le registre capitulaire de Sainte-Croix paraît être une œuvre de Cureau. Il n'est pas sans valeur. Le dessin en est bon. L'aspect un peu primitif ne manque pas de distinction. Les carnations exsangues, qui cependant conviennent ici à un ascète, sont plutôt le résultat de réactions chimiques occasionnées par la mauvaise qualité des couleurs [1]; il en est de même pour la robe, qui a poussé au noir. Le regard sans vie qui nuit au tableau est le résultat d'une retouche maladroite ou de la volonté expresse d'un moine. Nous n'en rendons pas notre peintre responsable, quoique nous lui attribuions ce portrait, exécuté à la date précise où il recevait 64 liv.

[1] Dans le marché passé entre le duc d'Épernon et Cureau, il est spécifié que la *cendre d'azur* sera fournie par le duc; dans le marché avec le peintre Craift, le duc fournit « fin azur, laque de Florence et vert de gris distillé ».

4 sols à compte sur les tableaux de saint Maur et de saint Mommolin : août 1647. Le saint Gérard fut payé dix livres en février et huit livres dix sols six deniers en décembre de cette même année 1647.

Cette toile est aujourd'hui dans le salon du presbytère de l'église Sainte-Croix.

SAINT BENOIT.
Toile, H. 2m,30; L. 1m,50.

Le saint, debout, de trois quarts à droite, lève la tête et les yeux au ciel. Les mains sont jointes. La crosse appuyée sur l'épaule droite. Un paysage présente une rivière au cours sinueux sur le bord de laquelle est située une abbaye, probablement celle de Sainte-Croix ou celle de la Sauve.

Une toile de mêmes dimensions représente une religieuse, *Sainte Scholastique,* sœur de saint Benoît, œuvre de l'auteur du *Saint Benoît,* auquel elle forme pendant, dans la sacristie de l'église Sainte-Croix.

Nous n'inscrivons pas ces deux toiles sous le nom de G. Cureau. Leur valeur est trop médiocre pour les revendiquer. Il est vrai que des restaurations et des vernissages maladroits les ont défigurées.

Cependant, comme G. Cureau peignait pour les Révérends Pères, de 1642 à 1647, les tableaux de *Saint Maur,* de *Saint Mommolin* et vraisemblablement celui de *Saint Gérard,* il semble que c'est lui « qui a reffaict le tableau de notre bienheureux père », c'est-à-dire qu'il l'a retouché, restauré, en avril 1645. Nous croyons à une retouche, et non à l'exécution même du tableau, parce que les tableaux de *Saint Maur* et *Saint Mommolin* ont été payés plus de 225 livres et une barrique de vin, que le « portrait de saint Gérard coûta plus de 18 liv. 10 sols », que celui-ci n'était qu'un simple buste, que les autres tableaux n'avaient guère plus d'importance que le *Saint Benoît,* qui n'aurait été payé que 5 liv. 16 sols, enfin que le registre porte : « pour avoir *reffaict* le tableau », non : « pour « la façon du tableau », et que, de 1642 à 1647, l'intérieur de l'église Sainte-Croix et le mobilier furent reconstruits ou remis à neuf.

PORTRAIT DE MESSIRE DE MULLET.

Le musée de Bordeaux possède une œuvre de Cureau, mais bien médiocre : « N° 114. *Portrait de Messire de Mullet, seigneur de Latour,* chevalier, conseiller du Roy en ses Conseils et avocat général au Parlement de Bordeaux. »

Toile : H. 0^m,74; L. 0^m,60.

S'il fallait juger le peintre Guillaume Cureau d'après ce portrait, les éloges devraient être fort atténués; aussi sommes-nous heureux d'avoir pu établir son talent d'après des œuvres plus honorables.

La vie privée de notre peintre est peu connue, mais elle semble ressortir de la lecture de quelques documents, notamment de son contrat[1] de mariage, pièce inédite que nous avons trouvée, loin de son testament.

Guillaume Cureau eut constamment des démêlés financiers avec les jurats, qui, officiellement, parlent « du malheur de ses affaires ». Cela s'explique, car il vécut célibataire et ne semble pas avoir possédé des biens considérables, quoiqu'il eût été reçu bourgeois de Bordeaux. Il se maria *in extremis* avec « Michelle Dosque, veuve « de Jean Légier, vivant tailleur d'habits », chez laquelle il vivait. Le 18 février, il signait son contrat de mariage; le 20, il faisait son testament; trois jours après, le 23 février 1648, il mourait, et le 29 du même mois la jurade le remplaçait par Philippe Dehayes, « natif de la Ville de Paris et habitant de la présente ville depuis treize ans », c'est-à-dire depuis le passage à Bordeaux de Sébastien Bourdon.

Ce nouveau peintre officiel fut nommé « soubs mesmes condi-« tions » que G. Cureau, « sauf du logement ». Ce logement avait été demandé par Raymond Verduc, chevalier du guet; il était

[1] Archives départementales de la Gironde, série E, notaires, minutes de de Lamothe. Il résulte de la lecture l'impression juste de la fortune du peintre. Son testament semble laisser supposer qu'il possède des propriétés, son titre de bourgeois, qu'il « tient feu continuellement en sa maison » dans Bordeaux, car c'était une condition essentielle de la réception; mais le contrat de mariage ne mentionne aucun avoir à Cureau, et le mobilier bien peu luxueux appartient à l'épouse.

« du tout inhabitable et menaçoit ruine s'il n'[estoit] bientôt réparé
« d'autant que le degré est tout rompu et ébranslé, qu'il n'y a
« portes, fenestres, ny cheminées, que le haut est tout desplanché
« et bas tout descarelé et qu'il pleust par tout, les gouttières estant
« toutes rompues, de sorte que les eaux pluviales pourrissent les
« murailles en danger de les faire tomber s'il n'y est bientost
« pourveu [1] ».

Cureau avait donc abandonné depuis longtemps le logement que les jurats lui avaient donné dans l'Hôtel de ville. Il ne lui servait même plus d'atelier, comme en 1632, lorsque le curé de Saint-Mexans, Guillaume Bertrand, voulut y faire saisir « certains meu-
« bles, tableaux et autres chozes appartenant à feu François de
« Laprairie, maître peinctre [2] ». Il n'habitait plus « la maison et
« jardin qu'il tient à louage de la ville », comme le porte la délibération de la jurade du 4 juillet 1637, déjà citée. Son installation chez une veuve, son mariage avec elle, Michelle Dosque, veuve du tailleur Jean Légier, qui lui apporta en dot le matériel de la taverne qu'elle exploitait, tout fait écarter les idées de luxe et de bien-être. Cureau, enfin, était voisin du graveur Jean-Étienne Lasne et menait peut-être une vie aussi peu régulière que celui-ci. Nous trouverons au premier jour les causes de ce dénuement, dû à l'animosité des jurats, à des malheurs ou à l'inconduite, mais elles n'ajouteront rien à la valeur artistique de ses œuvres.

Cette valeur peut aujourd'hui se constater. Cureau n'était pas un artiste vulgaire; il peut avoir eu une grande influence sur l'avenir de Sébastien Bourdon. C'est tout ce que nous avions à faire valoir devant vous, afin qu'il fasse désormais honneur à la cité bordelaise.

[1] Archives municipales de Bordeaux, Registre de la Jurade, 1648, mars 4.
[2] Laprairie fit « au mointz disant » les peintures de la maison navale qui servit au maréchal de Thémines le 17 avril 1624. (Voir p. 7, et Archives départementales, série E, notaires, minutes d'Andrieu, 1632, sept. 2.)

PIÈCE JUSTIFICATIVE

CONTRAT DE MARIAGE DE GUILLAUME CUREAU
PEINTRE DE L'HOTEL DE VILLE, ET DE MICHELLE DOSQUE, VEUVE JEAN LÉGIER.

Minutes de de Lamothe, notaire royal.

1648, février 18.

Au nom du père, fils et saint Esprit. *Amen.* Scachent tous qu'aujourd'huy dixhuictiesme febvrier mil six cens quarante huict apprès midy par devant moy not^e roy^l soulzsigné ont este p̄nts Guillaume Cureau bourgeois et maistre painctre de la presante ville et habitant de la parroisse S^t Eloy d'une part et Michelle Dosque veufve de feu Jehan Légier vivant tailleur d'habitz habitant aussy lad. ville, parr. susd., d'aultre, lesquelles partyes faisant de l'advis et conseil d'aulcuns leurs parents et amis ont passé et accordé entr'eux les actes de mariage comme ensuict : Premièrement iceux Cureau et Dosque ont promis se prendre l'ung et l'autre pour mary et femme et entr'eux solempnizer le S^t Sacrament de mariage en face de nostre mère la saincte esglize catholique apostolique et romaine touteffois et quand que l'une partie en sera recquize par l'aūe (*sic*). En faveur et contemplaçon du susd. mariage a constitué en dot tout et chascuns ses doictz noms raisons et actions qu'elle a et luy peuvent compter et appartenir soict meubles et immeubles de quelle nature et condiçons que ce soient sur lesquels doictz et biens led. Cureau futur espoux a déclaré et confessé avoir receu de lad. Dosque la somme de six cens livres qu'elle luy a baillées en diverses fois soit en argent et effetz (?) de ses biens et en outre a déclaré que lad. Dosque luy a bailhé et presté dans sa maison les meubles quy s'ensuyvent. Premièrement deux chalits de bois de noyer et garnys chascun de coiste, traversier remplys de plumes et trois couvertes aux susd. deux chalits, un tour de lit de tapisserye d'Angleterre et un autre tour de lit de toile commune, une douzaine de linceuls, six douzaines de serviettes, quatre nappes, plus douze (*sic*) plats, douze (*sic*) assiettes, une Eyguière, une sallière (*sic*) et les pintes avec une garniture de taberne le tout d'estaing, hors deux chandelliers de léton de fonte, une bassine de cuivre jaune, un poillon, une casse, une broche et une paire de chenetz de fer, une table de boys de noyer rallongée, tous lesquels meubles il a en sa puissance dont il s'est contenté d'iceulx meubles avec la d. somme de six cens livres ; icelluy Cureau a reconeu et assigné à lad. Dosque future espouze sur tous et chascuns ses biens

comme aussy promet en cas qu'il verroit quelqu'autre choze appartenant à lad. Dosque luy reconnoître et assigne sur sesd. biens lesquels dès à présant il luy a par exprès affectés et ipotéqués. Se sont les futurs conjoincts associés à moytié de tous acquetz si Dieu leur faira la grâce de faire constant leur mariage lesquels acquetz appartiendront aux enfans quy seront procréés d'icelluy. L'usufruit desquels revenu au survivant desd. conjoincts et de pouvoir advantager tel d'iceulx que bon leur semblera et s'il n'y a d'enfans chascun en pourra en dispozer comme bon luy semblera et est accordé que le survivant d'iceulx futurs conjoinctz gaignera sur les biens du premier décedé la somme de six cens livres et de laquelle il sera faict don et donaon par gaing de nopces et pour entretenir les parties ont obligé tous leurs biens meubles et immeubles présans et advenir quel (conques) qu'ils ont submiz et renoncé et juré, etc...

Faict à Bordeaux dans le domicile dud. Cureau, présans MM^e Paul Leclercq, escuier, adv^t en la Cour, et Joseph Faugère, présent, habitant de Bordeaux. Ladicte Dosque a déclairé ne scavoir signer, de ce interpellée.

Ladicte Dosque future espouze approuvant les ratures faites en deux endroitz de la page précédente et ausmis deux ou a esté mis aussy deux endroitz douze.

 C<small>UREAU</small>.
 L<small>ECLERQ</small>.
 présant.
 F<small>AUGÈRE</small> <small>DE LA</small> M<small>OTHE</small>, notaire royal.

(Archives départementales de la Gironde, série E, notaires.)

LES
PEINTURES DE PIERRE MIGNARD

ET D'ALPHONSE DUFRESNOY

A L'HOTEL D'EPERNON, A PARIS

Chacun sait que Mignard naquit à Troyes en 1610, qu'après avoir étudié à Bourges, chez le peintre Boucher, à Fontainebleau et à Paris, dans l'atelier de Vouet, il partit pour Rome, où il séjourna vingt-deux ans, de 1635 à 1657 ; qu'avant de revenir à Paris, il passa une année à Marseille, Aix, Avignon, Lyon, etc., qu'enfin il fut retenu, par des commandes et par une maladie, à Fontainebleau, où il peignit le Roi, la Reine mère, Mazarin, etc.

Il n'arriva à Paris qu'en 1658, c'est-à-dire au moment où le duc d'Épernon était en disgrâce, après la paix de Bordeaux, dont l'un des articles les plus importants était l'éloignement du gouverneur de Guyenne.

S. A. Bernard de Nogaret et de La Vallette, deuxième duc d'Épernon, était alors gouverneur de la Bourgogne et habitait son hôtel, rue Saint-Thomas du Louvre. Son portrait fut « le premier que Mignard fit à Paris ». Le duc « avoit de la grandeur et de la « générosité ; il vivoit en Prince et l'on sait assez que sa chimère « étoit d'en prétendre les honneurs ».

« Ce seigneur paya mille écus le buste que Mignard fit de lui; « *afin*, disoit-il, *de mettre le prix à ses portraits ;* et lui ayant fait « peindre à fresque dans son Hôtel, depuis *Hôtel de Longueville*, « une chambre et un cabinet, il lui envoya quarante mille livres. « L'estime que les connoisseurs firent des peintures de l'*Hôtel* « *d'Espernon* donnèrent un nouvel éclat à cette libéralité. »

« On trouve dans le *Cabinet des Arts*, où le sujet est traité en « petit, tout ce qui charme le plus dans les tableaux de l'Albane. « Le peintre a représenté dans le grand plat-fond de la chambre à « coucher, où les figures sont grandes comme nature, l'Aurore qui

« regarde Céphale endormi ; la passion dont elle est animée se lit
« dans ses yeux, on y démêle je ne scais quel dépit au travers de
« tout son amour; le sommeil de Céphale est si bien marqué, que
« joint à ce qu'on a eu l'art de le placer précisément sur le bord
« du plat-fond, le spectateur alarmé craint, pour ainsi dire, qu'il
« ne se détache et qu'il ne tombe à ses pieds [1] ».

La destinée de l'hôtel des ducs d'Épernon a été bien extraordinaire. Il fut connu sous toutes sortes de noms, sauf le sien propre, jusqu'à ce que les derniers vestiges en eussent disparu dans la construction de l'ancien Hôtel des postes.

Il est fort difficile d'expliquer les causes des changements de nom de cet hôtel, à Paris; cependant on peut établir quelques notes certaines.

Girard dit (t. I, p. 167), dans son *Histoire du duc d'Espernon*, que celui-ci acheta à la mort de cette princesse « l'*Hôtel de la Reine-Mère,* aujourd'hui de Soissons », en donnant le sien et dix mille écus de retour. C'est donc dans l'ancien hôtel de Catherine de Médicis que les peintres Lartigue et Lorin peignaient les chambres, antichambres, cabinets, chapelle et galeries de l'*Hostel d'Espernon* » de 1618 à 1624 [2]; c'est à cette époque que Clément Metezeau le reconstruisait; c'est de lui que Girard dit : « Cette maison qui tenoit pour lors le second rang, n'a « presque pas de nom parmy les belles maisons d'aujourd'hui » (en 1655). »

Le dernier duc mourut là, en 1661, dans l'*Hôtel d'Épernon*, rue Saint-Thomas du Louvre. M. d'Herwart l'acheta, lui donna son nom, *Hôtel d'Herwart, Hôtel d'Erval*, par corruption. Le fabuliste La Fontaine y mourut en 1695. M. Fleuriau d'Armenonville en devint propriétaire, puis son fils, le comte de Morville, qui mourut en 1732. C'est alors que cet hôtel devint la Ferme des tabacs, puis l'Hôtel des postes.

Ce que nous ne pouvons expliquer, ce sont les noms de : *Hôtel de Souvré, de Chevreuse,* et particulièrement *de Longueville,* sous lequel il est surtout connu.

Nous ne comprenons pas que « le foyer de la Ligue [3] » ait été

[1] Abbé DE MONVILLE, *la Vie de Pierre Mignard*, p. 66. Paris, 1730, in-12.
[2] *Revue de l'Art français*, p. 18. Paris, Charavay frères, février 1886.
[3] SAINTE-FOIX, *Essais historiques sur Paris*, t. I, p. 252. Londres, 1765.
« L'hôtel de Longueville était l'hôtel de Chevreuse, le berceau de la Fronde, etc. »

établi dans l'*Hôtel d'Épernon*, à moins que le vieux duc n'ait loué cet hôtel pendant ses disgrâces et l'exil de son fils (1639-1644) et qu'on n'ait, pendant ces années, changé son nom.

C'est dans l'Hôtel de Longueville, et non dans celui d'Épernon, que l'on cite les peintures à fresque commandées en 1659 par d'Épernon. On les dit même exécutées par Mignard en 1662. Il y a certainement trois erreurs à relever : une de nom, car ce n'était pas l'*Hôtel de Longueville*, mais l'*Hôtel d'Épernon*, avant 1612 et jusqu'en 1661, puis l'Hôtel d'Herwart jusqu'en 1695 ; une de date, car d'Épernon commanda ses travaux en 1658 ou 1659, et d'Herwart fit exécuter les siens en 1664 ou 1665 ; enfin il n'y eut pas une seule commande, mais deux commandes faites par deux propriétaires distincts.

Nous avons donné ci-dessus la description de la chambre et du cabinet peints par Mignard sur les ordres du duc d'Epernon : l'abbé de Monville nous donnera encore celle des travaux commandés par d'Herwart [1]. « Le fameux M. d'Herwart, dit-il, avait « acheté l'ancien hôtel d'Espernon et l'avoit augmenté. C'étoit un « homme d'une richesse immense et qui savoit l'art d'en jouir. Il « sacrifia une somme considérable (dix mille écus) pour orner de « peintures à fresque un cabinet et un salon. La coupe du Val-de-« Grâce lui ayant indiqué sur qui son choix devoit se fixer, Mignard « eût bientôt montré de nouveau ce que son séjour à Rome et les « longues études qu'il avoit faites d'après les grands maîtres lui « avoient appris. »

« Dans la voûte du cabinet est représenté l'apothéose de Psiché ; « on la voit qui s'élève vers le plus haut de l'Olympe, portée par « Mercure et par l'Hyménée ; Jupiter paroit empressé de recevoir « la nouvelle divinité qui vient embellir son empire. A cette fleur « de la première jeunesse dont les charmes sont si puissants, à la « beauté la plus régulière, se joignent sur le visage de Psiché ces « grâces séduisantes qu'inspire le désir de plaire. Le peintre a « répandu dans différents endroits du plat-fond une troupe de « jeunes amours qui servent de cortège à la nouvelle souveraine. »

« Dufresnoy, que les Beaux-Arts perdirent peu de mois après [2],

[1] *La Vie de Mignard*, loc. cit., p. 88 et suiv.

[2] Dufresnoy est mort en 1665. La date des travaux de Mignard et de son ami est donc connue ; c'est 1664-1665.

« a fait aussi dans ce cabinet quatre paisages d'un très bon goût,
« mais dont les figures sont de la main de son ami. »

« Dans la voûte du salon et autour du parquet, on a peint en
« petit plusieurs des aventures que les mythologistes attribuent à
« Apollon. Là, il tue à coups de flèche les enfans de Niobée; il
« délivre la terre du serpent Python; ou il présente à Laomédon le
« plan de la ville de Troyes, etc. Ici il pleure le bel Hyacinthe,
« ou, toujours amoureux de la sévère Daphné, il prend soin lui-
« même d'arroser l'arbre en quoi elle a été métamorphosée, etc.
« Dans la coupole (les figures sont grandes comme nature) ce Dieu
« instruit les Muses attentives. »

Comme on le voit, un cabinet et un salon furent peints sur les ordres de Barthélemy d'Herwart. Nous trouvons encore ces travaux mentionnés ainsi qu'il suit : « Il acheta l'hôtel d'Epernon, rue Pla-
« trière (rue J.-J. Rousseau), fit peindre par Mignard l'*Apothéose*
« *de Psyché*, la voûte du cabinet et le plafond du salon : les *Aven-*
« *tures d'Apollon; Vengeance de Niobé, Punition de Marsyas,*
« *Combat contre le serpent Python;* des paysages de Dufresnoy,
« et fit placer des statues exécutées par les meilleurs sculpteurs. »
C'est dans cette magnifique résidence qu'est mort, en 1695, l'illustre fabuliste La Fontaine, recueilli par M. et Mme d'Herwart.

Il est assez difficile de démêler la part exacte du travail de Mignard de celle de son ami Dufresnoy. On pourra voir, dans une note annexée, que les deux amis se sont prêté un mutuel concours, qu'ils ont travaillé ensemble et que les biographes les plus sérieux attribuent à Dufresnoy : *un plafond, quatre paysages et des amours*. Assurément tous les paysages ont reçu l'appoint des sérieuses connaissances acquises par A. Dufresnoy, toutes les figures ont été vues, corrigées ou retouchées par Mignard.

Ces richesses artistiques ont disparu lorsque la Ferme des tabacs fut installée, avant 1770, dans l'ancien *Hôtel d'Épernon* dit *Hôtel de Longueville*, mais il n'est pas impossible d'en retrouver quelques restes. M. Louis Gonse nous fournit l'indication d'un *Jugement de Midas*, conservé au Musée de Lille, qui est attribué à Mignard et signalé comme ayant appartenu à la *chambre de l'hôtel de Longueville*. « Le musée de Lille possède un curieux et très
« précieux tableau de petites dimensions sur fond d'or : le *Juge-*
« *ment de Midas*, par Mignard. Ce tableau est digne de Poussin

« sans y ressembler. Ce tableau est bien de Mignard après son
« retour d'Italie en 1656... Comme les deux peintures sur fond
« d'or du neveu de Champagne au Louvre, il a été fait pour une
« décoration d'appartements. Mais il ne provient pas, comme quel-
« ques-uns l'ont pensé, de *la chambre de l'hôtel de Longueville*
« que le duc d'Epernon avait commandée à Mignard en 1659,
« pour être *peinte à fresque,* trois ans après son arrivée à Paris[1]. »

Sans contredire absolument l'éminent critique d'art, ne serait-il pas possible d'admettre que la *Punition de Marsyas* et le *Jugement de Midas* fissent partie des *Aventures d'Apollon peintes en petit* sur la commande de d'Herwart? que Dufresnoy fit les paysages et Mignard les figures? que les plafonds furent peints à fresque et les petits tableaux à l'huile? Tout au moins cette dernière considération ne peut pas suffire pour prouver que la tableau du musée de Lille ne provient pas de l'*Hôtel d'Épernon*.

Nous parlerons, dans un article spécial, des portraits des Nogaret de la Vallette et de Foix, ducs d'Épernon, mais nous ne pouvons passer sous silence celui du duc, que le grand peintre fit en 1658. Il est ainsi indiqué dans le *catalogue des œuvres gravées d'après ses tableaux* : « *Portraits gravés d'après Pierre Mignard :*
« *Bernard de Foix de la Vallette,* duc d'Épernon, colonel
« général de l'infanterie Françoise, gravé par Pierre Van-Schuppen, en 1661 ». (*Vie de Mignard, loc. cit.,* préface, page LXVII.)

Nous avions cru reconnaitre cette œuvre dans la toile, jadis lumineuse, conservée au musée de Versailles sous le n° 4177, mais le dessin ne correspond pas absolument à celui de la gravure; puis ce portrait a tellement poussé au noir et est relégué à une si grande hauteur qu'il est bien difficile d'en apprécier les qualités.

Nous terminerons en rappelant encore les paroles amicales que d'Épernon adressa à Mignard lorsque Colbert menaça ce dernier de le faire sortir du royaume, s'il ne pliait pas sous la puissance de Lebrun : « Venez, mon cher Mignard, suivez-moi, je
« vous donnerai une terre considérable, vous ne peindrez plus que
« pour vous et pour moi[2]. »

[1] *La Vie de Mignard, loc. cit.,* p. 86.
[2] Louis Gonse, *Gazette des Beaux-Arts : le Musée de peinture de Lille.* 1874, p. 144.

Paroles qui honorent autant l'artiste que le grand seigneur, mais qui prouvent, la mort de d'Épernon étant survenue peu après, que Pierre Mignard ne vint pas travailler à Cadillac.

ANNEXE

ALPHONSE DUFRESNOY.

L'Hôtel d'Épernon avait été entièrement remanié par Barthélemy d'Herwart, qui en avait fait une splendide résidence. Mignard y avait peint dans un cabinet et un salon : l'*Apothéose de Psyché, Apollon et les Muses,* les *Aventures d'Apollon,* etc.; son biographe, l'abbé de Monville, ajoute : « Dufresnoy, que les arts perdirent peu de mois après, a « fait aussi dans ce cabinet quatre paisages d'un très bon goût, mais dont « les figures sont de la main de son ami Mignard. » (*Loc. cit.,* p. 89.)

Dufresnoy, dont le talent de peintre fut éclipsé par la réputation de son poème *De arte grafica,* doit avoir une plus grande part dans l'exécution de ces travaux, car dans la Préface du livre, M. de Querlon cite comme étant de ses œuvres : « Quelques tableaux d'autel, quelques « paysages et *deux plafonds, l'un qu'il a peint à l'hôtel d'Erval* (d'Her- « wart), aujourd'hui d'Armenonville; *l'autre,* au Raincy, à présent le « château de Livry. M^r le comte de Caylus soupçonne que les amours qui « portent et qui déroulent des tapis peints, sur lesquels on voit des « paysages représentant les *Aventures de Psyché,* sont de Dufresnoy et « non de Mignard à qui on les attribue [1]. »

On peut conclure de ces deux citations, l'une de la *Vie de Mignard,* écrite par son neveu, l'autre de l'*Art de la peinture avec remarques,* par de Piles, ami intime de Dufresnoy, « qu'il avoit le privilège de voir « peindre, ce qu'il ne permettoit, dit-il, à personne »; on peut conclure que Mignard et Dufresnoy ont peint *ensemble* le cabinet et le salon de M. d'Herwart.

Dufresnoy, ajoute l'abbé de Monville, mourut peu de mois après; M. de Querlon dit qu'une attaque de paralysie le força à se retirer à Villers-Cotterets, où il mourut en 1665; ces peintures ont donc été exécutées en 1664 ou 1665, date de la mort du célèbre artiste.

[1] *L'Ecole d'Uranie, ou l'Art de la peinture,* traduit du latin d'A. Dufresnoy et de M. l'abbé de Marsy, avec des remarques de M. de Piles et une preface de M. de Querlon. Paris, 1752, in-12, préface, p. xxxv.

LES MONUMENTS FUNÉRAIRES

ÉRIGÉS A HENRI III

DANS L'ÉGLISE DE SAINT-CLOUD

GERMAIN PILON? — JEAN PAGEOT.

Depuis près d'un siècle, on cite comme un chef-d'œuvre de Barthélemy Prieur, sculpteur du Roi, la colonne funéraire sculptée à Cadillac, de 1633 à 1635, par Jean Pageot, sur les ordres du duc d'Épernon. Il suffirait de cet éloge, quoiqu'un peu exagéré, qu'on adresse à son œuvre pour assurer une place honorable parmi les sculpteurs du règne de Louis XIII à celui qui a composé et exécuté ce monument royal.

La présente notice ne fera pas double emploi avec celle que nous avons lue le 29 avril 1886[1]. Aujourd'hui nous précisons quelques dates, nous fournissons le texte des épitaphes qui étaient placées dans l'église de Saint-Cloud où était déposé le cœur de Henri III; enfin nous donnons les dessins exacts : 1º du monument élevé par Ch. Benoise, en 1594, attribué à Germain Pilon ; 2º de la colonne funéraire dressée par le duc d'Épernon à Henri III, sculptée par Jean Pageot de 1633 à 1635.

Ces documents prouvent que le monument actuel, assemblage de débris des inscriptions et des deux cénotaphes, est absolument défiguré, et rappellent que le nom de Barthélemy Prieur n'a aucun droit à être cité aux dépens de celui du sculpteur bordelais.

Jean Pageot, dit l'aîné, est né paroisse Saint-Siméon, à Bordeaux, le 20 janvier 1591, de Girard Pageot, maître peintre du duc d'Épernon, et d'Anne de la Pauze. Il est mort à Omet, près de Cadillac, le 4 février 1668. Il eut au moins neuf enfants de

[1] *Réunion des Sociétés des Beaux-Arts des départements*, t. X, 1886. — Ch. BRAQUEHAYE, *les Artistes du duc d'Épernon*, p. 464.

Bertrande Verneuil, née à Cadillac le 13 octobre 1597, décédée à Omet, le 9 février 1673. La plupart d'entre eux moururent jeunes; l'un des survivants, Jean II, devint sculpteur et travailla avec lui [1].

C'est dans les ateliers du château de Cadillac que Jean Pageot [2] apprit son art. Ce fut là qu'il reçut les leçons de Jean Langlois, Lefebvre, Richier, Pierre Biard, et peut-être qu'il en donna à Sébastien Bourdon.

C'est dans les immenses sous-sols où étaient établis les métiers des tapissiers, les scieries de marbre et la fonderie, qu'il dut exécuter, sous les yeux du duc d'Épernon, le monument funéraire de Henri III, en même temps que Guillaume Cureau, Christophe Crafft et Sébastien Bourdon faisaient les plafonds et les peintures de figure. Cette œuvre fut assurément l'un des moindres ouvrages qu'il fit pour le duc pendant sa longue carrière.

Ses seuls travaux pour les particuliers, que nous connaissons, sont ceux que Nicolas Carlier, « esculpteur, architecte, mtre maçon et surintendant des œuvres publiques », lui paya, en 1625, par acte de Mauclerc, notaire à Bordeaux, en exécution de l'arrêt de la Cour du grand sénéchal de Guyenne [3].

Les Pageot, peintres et sculpteurs, vécurent en vrais propriétaires. Girard, leur père, qui possédait de bons biens au soleil, réunissait autour de lui ses nombreux descendants; aussi est-ce par les actes de l'état civil : baptêmes, mariages, décès; par les minutes des notaires : achats, ventes, affermes, quittances, baux, marchés, conciliations, etc., que nous apprenons toute leur vie intime.

[1] Registres de l'état civil de Bordeaux, Baptêmes à Saint-André, paroisse Saint-Siméon; de la ville de Cadillac-sur-Garonne; de la commune d'Omet, canton de Cadillac.

[2] En 1591, Girard Pageot, père de Jean, fut parrain d'une fille de *son voisin* « Hustache Coste, sculpteur tailleur d'images »; celui-ci fut peut-être le premier maître de notre artiste, mais en 1606 la famille travaillait aux peintures d'appartement du château de Cadillac, tandis que Langlois sculptait les cheminées, que Richier dessinait les fontaines, que Pierre Biard élevait le mausolée et que le château se couvrait des sculptures de Lefebvre.

[3] C'est une « quittance de 22 livres 4 sols donnée par Jean Pageot, esculpteur, demeurant en la ville de Cadillac ». (Archives départementales de la Gironde, série E, notaires, minutes de Mauclerc, 1625, f° 456. — Voir aussi *Société archéologique de Bordeaux*, t. III, p. 127. — GAULLIEUR, *Notes sur quelques artistes ou artisans oubliés ou peu connus.*)

Les Pageot, peintres, et les Coutereau, massons et architectes du duc, s'étaient installés à Omet, à trois kilomètres de Cadillac, évitant ainsi la promiscuité avec les terres du château, plantant des vignes sur de bons coteaux, arrondissant leur fortune et celle de leurs enfants. Il serait facile d'établir la place qu'occupaient les importantes propriétés de ces deux familles, qui se contentèrent de rester des artisans habiles, estimés, d'honnêtes pères de famille, laissant la vaine gloire aux artistes qui travaillaient à la Cour.

Faut-il les plaindre? faut-il les blâmer d'avoir préféré la modeste retraite du sage à la vie agitée de l'ambitieux? Nous sommes si peu de chose ici-bas, les hommes passent si vite et leurs haines sont si vivaces, les destins sont si impénétrables qu'on ne peut pas critiquer ceux qui ont su trouver le bonheur en restant inconnus.

Tôt ou tard la vérité s'impose. A preuve qu'aujourd'hui nous complétons l'*histoire* de la colonne funéraire élevée par Jean-Louis de Nogaret, dans l'église de Saint-Cloud, pour le cœur de Henri III, grâce à l'obligeance de M. Bouchot, l'un des conservateurs du Cabinet des estampes à la Bibliothèque nationale, où nous avons pu copier des dessins faits d'après nature.

Nous ne reviendrons pas sur l'historique que nous avons établi le 29 avril 1886; il suffit de rappeler que Jean Pageot exécuta, à Cadillac, d'octobre 1633 au 30 novembre 1635, « une colonne de « marbre avec son pié d'estal... avec la verge (le fût) torse, accom-« pagnée de son chapiteau et le vase au-dessus où sera le cueur du « Roy... suivant *le desain que ledict Pageot en a dressé*..... sans « que Monseigneur soit tenu y fournir que le marbre seule-« ment..... moieunant la somme de deux mil cent livres », somme payée, dont la dernière quittance porte la date du 30 novembre 1635 [1].

On peut ajouter que ce monument est dressé à gauche du chœur de la basilique de Saint-Denis, qu'il est indiqué comme une œuvre de Barthélemy Prieur, enfin qu'une restauration moderne en a absolument changé le caractère et la disposition générale, en réunissant les restes des deux monuments élevés, l'un par Ch. Benoise

[1] Voir *Réunion des Sociétés des Beaux-Arts des départements*, loc. cit., t. X, 1886, p. 474.

en 1594, l'autre par d'Épernon en 1635, en l'honneur de leur bienfaiteur Henri III.

Les documents que nous publions ci-contre établissent très sûrement la forme de chacun des cénotaphes et le texte de chacune des inscriptions qu'on voyait dans le sanctuaire de l'église de Saint-Cloud, avant la Révolution [1].

1° *Un dessin relevé à la gouache*, portant cette mention :

« Colonne de marbre (porphyre) au milieu de la chapelle à « droite contre le chœur, dans l'église collégialle de Saint-Cloud, « près Paris, que le duc d'Espernon a fait faire pour le cœur de « Henry III, roy de France, aussi bien que toute la chapelle qui « est en marbre. » Le piédestal, d'après ce dessin, portait les armoiries décrites dans le marché; elles étaient sculptées en marbre blanc. Celles du Roi avaient environ un pied de haut, couronne comprise, et un pied et demi de large. Celles du duc étaient plus grandes; elles avaient environ deux pieds en tout sens. (Voir planche.)

2° *Un autre dessin*, représentant le monument élevé par Benoise, sorte de riche encadrement entourant l'inscription connue, déjà publiée [2]. On remarquera seulement que cette partie du texte : D. O. M. première ligne, *æternæque memoriæ*..... deuxième ligne, est placée dans l'encadrement, sur une architrave, au-dessous d'une tête d'ange et au-dessus du cœur en marbre soutenu par deux anges en bas-relief où est encore gravé aujourd'hui : *Adsta viator*..... De plus, on lira: *C. Benoise scriba regius*..... jusqu'à la date 1594, sur une plaque ménagée à la partie la plus inférieure de cette décoration funèbre, enrichie d'armoiries, de dorures et d'ornements caractérisant bien la date 1594.

Ce second monument royal, rétabli, n'était pas connu. Il est parfaitement conforme au texte de Golnitz [3] qu'il explique et com-

[1] Voir aussi Alexandre LENOIR, *Musée impérial des monuments français*, 1849, p. 235.

[2] Bibliothèque nationale, cabinet des estampes, ms. Gaignères, Pe, II, c., f⁰ˢ 86 et 87.

[3] Voir *Réunion des Sociétés des Beaux-Arts*, 1886, *les Artistes employés par le duc d'Épernon*, p. 474, le texte original de l'*Itinerarium Belgico-Gallic. m, Abrahami Golnitzi, Lugduni Batavorum* (1635), p. 161, et la traduction, p. 470. — Voir aussi les conjectures, même page, et Ch. BRAQUEHAYE, *les Artistes du duc d'Épernon*, p. 73 et suiv.; Bordeaux, Féret et fils, 1898. — Ce que les historiens

plète. Nos conjectures sont *absolument confirmées*. Les anges sculptés, attribués à Germain Pilon, annoncent un artiste des plus habiles ; ils peuvent être de sa main comme l'affirme la tradition. C'est donc une œuvre importante de la fin du seizième siècle que nous avons retrouvée, puisqu'elle fut faite pour l'un de nos rois et qu'on la croit sortie de la main d'un de nos plus grands artistes.

Ce deuxième dessin porte cette mention :

« Epitaphe de marbre blanc et noir dans l'épaisseur du mur du « costé de l'Epistre dans le chœur de l'église de Saint-Cloud, près « Paris. Il est pour le chœur du roy Henry III. » (Voir planche.)

Ce qui reste peu explicable, étant donné un cénotaphe daté 1594, dont la sculpture rappelle même une date antérieure, c'est que des médailles en argent et en bronze, relatives au cœur de Henri III et « au pieux devoir rendu par Benoize au roi son maître », ont été frappées en 1627 [1]. Deux de ces médailles, l'une en argent, l'autre en bronze, nous ont été signalées par M. Chabouillet. Elles sont conservées dans le Cabinet national des médailles et ont été publiées dans le *Trésor de Numismatique*, médailles françaises, première partie, p. 28, pl. XXXVIII, n° 1, et d'après Niel dans l'ouvrage de Jacques de Bie.

M. le marquis de Lur-Saluces, qui en possède aussi un exemplaire dans sa collection, a l'obligeance de nous en donner la description. Elle représente Henri III et porte :

HENRICVS. PNS. D. G.
FRANCORVM ET POL. REX.
C. [AROLI] B. [ENOISI] PIIS. MANIBVS.
DOMINI. SVI.
COR. REGIS. IN. MANV. DNI.

Par les mains pieuses de Ch. Benoise, le cœur du Roi son maître a été placé dans la main du Seigneur.

3° La copie d'une « Epitaphe en cuivre jaune, contre le mur

ne disent pas, c'est que cette épitaphe « si concise et si pleine de profondeur et de sentiment », dit GROLEY (*Éphémérides*, t. I, p. 241. Paris, Durand, 1811), fut composée par le Troyen Jean Passerat. (Voir *Recueil des œuvres poétiques* de Ian Passerat, 2ᵉ part., p. 202. Paris, 1602. Il y a une deuxième épitaphe au cœur de Henri III, qui suit.)

[1] On pourrait expliquer cette frappe de médailles par la situation d'un Didier Benoise, aumônier du *Roy* à cette époque

« du costé de l'Epistre dans le sanctuaire de l'église de Saint-
« Cloud, près Paris, proche le précédent et aussi pour le cœur du
« Roy Henry III :

> « Si tu n'as pas le cœur de marbre composé
> « Tu rendras cetuy-ci de tes pleurs arrouzé,
> « Passant dévotieux, et maudiras la rage
> « D'un meurtrier insensé qui plongea sans effroy
> « Son parricide fer dans le flanc de son roy,
> « Quand ces vers t'apprendront que dans ce plomb enclose
> « La cendre de son cœur soubs ce tombeau repose ;
> « Car comment pourrois-tu ramentevoir sans pleurs
> « Ce lamentable coup source de nos malheurs,
> « Qui fit que le Ciel même ensanglantant ses larmes
> « Maudit l'impiété de nos civiles armes?
> « Hélas! il est bien tigre et tient bien du rocher
> « Qui d'un coup si cruel ne se sent pas toucher.
> « Mais ne rentamons point ceste inhumaine playe,
> « Puisque la France même en soupirant essaye
> « D'en cacher la douleur et d'en feindre l'oubly.
> « Ains d'un cœur gémissant et de larmes remply
> « Contentons-nous de dire au milieu de nos plaintes
> « Que cent rares vertus icy gissent esteintes,
> « Et que si tous les morts se trouvoyent inhumés
> « Dans les lieux qu'en vivant ils ont le plus aymez,
> « Le cueur que ceste tumbe en son giron enserre,
> « Reposeroit au ciel et non pas en la terre. »

Ces documents ne sont pas les seuls qu'on pourra recueillir qui rendront hommage à la mémoire de Henri III. Ce prince, pour lequel l'histoire est impitoyable, a été la victime de haines implacables. Il est donné comme un monstre, un être contre nature, de même que d'Épernon, son fidèle et reconnaissant serviteur, paraît être un tyran et un dépravé. Cependant Henri III a été l'objet de dévouements exemplaires; le duc d'Épernon apparaît souvent comme le dernier chevalier français.

Le respectueux hommage que Jean-Louis de Nogaret rendit à Henri III, en 1635, honore le maître et le serviteur reconnaissant. Le Roi avait fait la fortune politique et financière du jeune Caumont, et le vieux duc d'Épernon, à quatre-vingt-un ans, lorsque sa santé le tenait sur le bord de la tombe, fit placer le cœur de son roi dans un monument dont il dirigeait l'exécution. Le vieillard, se souvenant toujours de ce qu'il devait à la bonté de son protecteur, lui dressait un dernier témoignage du souvenir de ses bienfaits, et cela, dans

le chœur d'une église, devant Dieu. Peut-on conserver un soupçon d'infamie sur les rapports de cet octogénaire religieux avec son roi?

Les injustices dont la mémoire du duc d'Épernon fut victime nous font oublier que les biographies d'artistes devraient seules nous occuper. Revenons à Jean Pageot, dont le talent est aujourd'hui établi par la colonne de marbre que l'on voit à Saint-Denis et par l'ensemble du monument dont nous fournissons le dessin. On peut juger maintenant la conception entière de l'artiste, ainsi que l'exécution manuelle, puisqu'il a composé et exécuté le tout suivant les indications du marché.

Quelle fut l'œuvre de Jean Pageot, dit l'aîné, à Cadillac? Elle fut relativement considérable, puisqu'il ne quitta pas le pays. Quelle part eut-il dans les travaux des mausolées, ou tout au moins de la chapelle funéraire du duc d'Épernon? Fut-il employé par celui-ci aux ornementations des meubles, des appartements? Travailla-t-il dans les châteaux de Plassac, de Puy-Paulin, de Caumont [1], de Beychevelles? Tout cela est fort probable; mais ce qui est incontestable, c'est que la colonne funéraire qu'on peut voir encore dans la basilique de Saint-Denis consacre le talent de Jean Pageot. Elle intéresse surtout l'art en Guyenne.

Nous sommes heureux d'avoir réussi à retrouver la forme exacte des cénotaphes mutilés, le texte des inscriptions falsifiées et à restituer le nom de d'Épernon, comme fondateur, et celui de Jean Pageot, comme sculpteur du monument royal de Saint-Cloud. Ces points de l'histoire de l'Art en province sont incontestablement établis [2].

MM. de Montaigut et Biais, délégués des Sociétés de la Charente, présents à la lecture de ce mémoire, ont dit que près d'une église

[1] Nous ne parlerons pas aujourd'hui du tombeau de Jean de La Vallette et de Jeanne de Saint-Lary de Bellegarde, père et mère du duc d'Épernon, élevé dans l'église de Cazaux, près du château paternel de Caumont (Gers), M. le marquis de Castelbajac, propriétaire actuel de ce château, descendant des Nogaret de La Vallette, devant publier un travail à ce sujet. Ce mausolée fut érigé en 1632, c'est-à-dire immédiatement avant celui de Saint-Cloud.

[2] Le marché passé entre Jean Pageot et le duc d'Épernon prouvant que le monument funéraire qui est aujourd'hui à Saint-Denis est l'œuvre de Pageot, a été publié par le ministère de l'instruction publique en 1886. Ne devrait-on pas remplacer la fausse attribution à Barthelemy Prieur par le nom du véritable auteur?

d'Angoulême se voit encore une colonne sculptée avec soin, semblable au dessin mis sous leurs yeux, qui a été faite pour le cœur de la femme du duc d'Épernon, Marguerite de Foix-Candale. Cette œuvre d'art est certainement due au ciseau de l'auteur de la colonne funéraire érigée au cœur de Henri III, c'est-à-dire au sculpteur bordelais Jean Pageot.

Bordeaux, 25 janvier 1894.

L'ARCHITECTE
PIERRE SOUFFRON

1555 — 1621

PAR

CH. BRAQUEHAYE

CORRESPONDANT DU COMITÉ DES SOCIÉTÉS DES BEAUX-ARTS

DES DÉPARTEMENTS, A BORDEAUX

PARIS

TYPOGRAPHIE DE E. PLON, NOURRIT ET C^{ie}

RUE GARANCIÈRE, 8

1896

Ce mémoire a été lu à la réunion des Sociétés des Beaux-Arts des départements, tenue dans l'hémicycle de l'École des Beaux-Arts, à Paris, le 18 avril 1895.

L'ARCHITECTE
PIERRE SOUFFRON

« Maistre architecte du Roy; architecte gener (*sic*) du Roy;
« architecte pour le feu Roy; maistre architecte de la ville d'Auch;
« architecte et ingénieur des bâtiments de Navarre et conduisant
« le bastimant de Cadillac; architecte de Monseigneur le duc
« d'Espernon; maitre architecte commandant la structure du chas-
« teau de Monseigneur; maitre architecte en la fabrique de l'esglise
« Saincte-Marie d'Auch; architecte pour le Roy en sa duchée
« d'Albret et terres de l'ancien domaine et couronne de France;
« maistre architecte en l'esglise Sainte-Marie d'Aux et conducteur
« du pont de Sainct-Subran de Tholoze; architecte général pour le
« Roy en son duché d'Albret et ancien domaine de Navarre;
« architecte pour le Roy en sa Maison et couronne de Navarre;
« membre de l'Eslection d'Armaignac; consul à Auch; président
« de l'eslection d'Auch; etc. »

Les biographies des artistes provinciaux sont des plus difficiles à établir. Quel que soit le talent des architectes, des peintres et des sculpteurs qui ont édifié tant d'œuvres remarquées dans nos provinces du Midi, par exemple, bien peu ont vu leurs noms conservés et honorés par leurs compatriotes. Le plus souvent ils sont cités dans les pièces d'archives, soit sous leur prénom ou leur surnom, soit sous leur seul nom de famille, et, parfois, leurs contemporains mêmes, quoique enthousiastes de leur talent, ne parlent de leurs œuvres que par oui-dire, confondant les dates, les personnes et leurs qualités, embrouillant ainsi le patrimoine de l'histoire.

C'est ce qui est arrivé pour l'un d'eux, l'architecte Pierre Souffron, que les biographies spéciales citent comme un artiste d'un savoir hors ligne qui vivait encore en 1644. Des ouvrages appré-

ciés des érudits ont parlé de ses œuvres et de sa famille, et les faits relatés par eux ont été acceptés sans contrôle. Nous-même les avions répétés comme étant acquis [1], quand des pièces authentiques que nous avons lues les ont détruits en grande partie.

Le présent mémoire établit :

1° Que Pierre Souffron était mort avant mai 1622, puisque sa femme, Gailhardine Marmande, qu'il avait épousée après 1598, était veuve le 10 mai 1622;

2° Que les travaux exécutés par un architecte nommé Pierre Souffron, après cette date, l'ont été par un homonyme;

3° Que c'est cet homonyme qui assista à l'enterrement de Barthélemye de Rouède, femme d'un Pierre Souffron, en 1642, et au mariage de son petit-fils Pierre de Nogaro, en 1644;

4° Que les dates de la construction du pont de Toulouse (octobre 1597 à juin 1601) sont erronées, puisqu'il fut reconstruit, par Pierre Souffron, en 1608, 1610 et 1612, et, sur les dessins et devis de Jacques Lemercier, en 1614;

5° Que « noble Ducros, architecte général pour le Roy en la duchée d'Albret, etc. », semble n'avoir jamais existé que dans les biographies;

6° Que Pierre Souffron habitait Fontet, près de la Réole, avant le 8 mai 1607, qu'il y avait des propriétés ainsi qu'à Loupiac de Blaignac, Puybarban, Floudès et Barie;

7° Qu'il eut au moins : un fils, Jean; une fille, Madeleine; un frère, Eyméric; une sœur, Madeleine; un beau-frère, de Laporterie qui bâtit le pont de Villeneuve-sur-Lot;

8° Qu'aucun texte ne prouve, à notre connaissance, que sa famille ait été italienne et qu'il ait eu le droit d'accoler à son nom la qualité de noble;

9° Enfin nous rappelons en passant que Nicolas Bachelier, le grand architecte-sculpteur dont Toulouse s'honore, a fait, avec d'autres experts, en 1539, une étude sérieuse du canal de communication des deux mers, fait qui semble oublié aujourd'hui, et nous établissons que Dominique Bachelier, son fils, semble avoir été le maître de Pierre Souffron.

[1] Ch. BRAQUEHAYE, *les Artistes du duc d'Épernon : Pierre Souffron*, p. 117 à 126. Bordeaux, 1888, Féret et fils.

C'est donc une biographie à peu près inédite que nous avons l'honneur de présenter.

PIERRE SOUFFRON
1555 † 1621.

Pierre Souffron a été un architecte de grande valeur sous le règne de Henri IV. Il occupe l'une des premières places parmi les artistes du commencement du dix-septième siècle en Guienne, en Gascogne, en Bigorre et probablement en Navarre. Il a passé sa vie dans le sud-ouest de la France qu'il a enrichi de monuments utiles, de constructions remarquables, qui attestent ses hautes connaissances comme ingénieur, comme architecte et même comme sculpteur, ou plutôt, croyons-nous, comme architecte-décorateur, car on lui doit le pont Saint-Cyprien de Toulouse, le château de Cadillac, le maître-autel et la clôture du chœur de la cathédrale d'Auch.

Les écrivains de la ville d'Auch le font naître dans cette ville en 1555 ou 1565, et le considèrent comme l'élève d'une école d'architecture locale. Nous ne connaissons aucune preuve contraire. Souffron avait sous ses ordres, à Cadillac, des maîtres tailleurs de pierre et même un architecte auscitains. Il a fait de nombreux travaux dans la région et à Auch même où il occupa les plus hautes magistratures. Mais il nous paraît cependant soutenable qu'il fut élève de Dominique Bachelier, à Toulouse.

Des auteurs le croient d'origine italienne et font dériver son nom de *Sufroni*, mais d'autres disent avec raison que la racine *soufre* est française [1]. Nous ajouterons quelque chose de plus topique : c'est que nous avons trouvé de nombreux Souffron et pas un Sufroni dans les archives de Bordeaux, d'Agen, de Toulouse, comme on en a trouvé dans celles du Gers, des Hautes-Pyrénées et des Landes.

Souffron est qualifié, par Bauchal et par Bellier de la Chavignerie : « sieur de la Maison » ; Lafforgue dit : « noble Pierre Souffron, sieur de la maison noble du Cros » ; le Père Montgaillard : « *Petrus Souphronus nobilis nostræ ætatis latomus, et ipse aus-*

[1] Ch. Pallanque, *Pierre Souffron*, p. 6. Auch, 1888.

citanus civis [1]. » Il y a une confusion de mots que nous rétablirons plus loin. Souffron n'était pas noble. Il ne prend aucun titre dans les pièces que nous connaissons, mais il *vivait noblement dans ses terres,* était qualifié *sieur* et sa femme, Gaillardine Marmande, *damoizelle*, quoiqu'elle semble être la fille ou la sœur d'un notaire de la Réole. D'autre part, il possédait des terres mouvantes de la maison noble du Cos, à Loupiac de Blaignac, fait qui expliquerait qu'on lui ait donné un titre de courtoisie.

Pierre Souffron épousa Gailhardine Marmande; il en eut plusieurs enfants : Jean, homme d'armes au régiment de Boissy d'Allemans, et Madeleine qui habitèrent les propriétés paternelles à Fontet et à Loupiac de Blaignac. Nous établirons plus loin les preuves de cette parenté comme celle de son frère, Eyméric, commissaire ordinaire de l'artillerie du Roi, de Madeleine, sa sœur, qui épousa Domenge (Dominique) de La Porterie, maître maçon à Marmande, qui construisit le pont de Villeneuve d'Agen. La date du décès de Pierre Souffron peut être fixée entre le 26 avril 1621 et le 10 mai 1622 [2].

Pierre Souffron nous semble avoir été l'élève de Dominique Bachelier. Nicolas Bachelier, le grand architecte-sculpteur, dont Toulouse s'honore, qui fit le premier projet sérieux du canal de l'Entre-deux-mers dont on parle tant aujourd'hui, Nicolas Bachelier dirigeait les travaux de Sainte-Marie d'Auch en 1517, il fournit les dessins des boiseries du chœur, sculpta quatre grandes figures et commença le pont *Saint-Subran,* c'est-à-dire Saint-Cyprien de Toulouse. Son fils, Dominique, continua ces travaux avec Pierre Souffron et fit en association avec lui l'hôtel Clary de Toulouse. Les piles du pont furent refaites par Dominique Capmartin et Pierre Souffron, après que Bachelier eut abandonné cette construction constamment renversée par les eaux, comme nous l'établissons dans les pièces justificatives.

On assure que ce fut à cette époque, en 1601, que ce pont fut définitivement édifié. Il n'en est rien. En 1612, Souffron en était

[1] Ch. BAUCHAL, *Nouveau Dictionnaire des architectes français.* Paris, 1887, André Daly; BELLIER DE LA CHAVIGNERIE, *Dictionnaire des artistes de l'École française.* Paris, 1882, Renouard; Père MONTGAILLARD, *Hist. ms. Vasc.,* f° 75. (Bibliothèque de la ville de Toulouse.)

[2] Voir *Pièces justificatives*, n° 1, note F.

de nouveau l'adjudicataire, et il le reconstruisait encore en 1614, lorsque Jacques Lemercier fournit des plans qu'on exécuta en 1615. De cette succession de travaux ne semble-t-il pas résulter l'évidence que Souffron était élève de Dominique Bachelier, puisqu'il l'aida dans la construction du pont Saint-Cyprien de Toulouse, dans les travaux de l'hôtel Clary et dans ceux de Sainte-Marie d'Auch que Bachelier fils devait avoir continués, et qu'il le remplaça lorsque l'âge de son maître fut trop avancé? On peut objecter, il est vrai, qu'en 1598, quand il devint maître d'œuvre de la cathédrale d'Auch, Souffron succéda à Jacques Bellangé et non à Bachelier, mais l'intervention de ce dernier n'en reste pas moins probable.

Pour établir clairement les œuvres de Pierre Souffron et les fonctions qu'il a remplies, nous serons obligé de nous répéter quelquefois, parce que nous ne voudrions pas surcharger cette biographie de trop longs détails et de citations fastidieuses. Nous renvoyons, du reste, aux ouvrages spéciaux où des pièces d'archives ont été publiées. Mais nous devrons revenir plusieurs fois sur les reconstructions successives du pont Saint-Cyprien pour qu'il soit bien établi que Souffron leur a sacrifié plus de vingt années.

CHATEAU DE RABASTEINS. — Les premiers travaux, où notre artiste paraît avec le titre de maître architecte, sont la démolition du château de Rabasteins, en Bigorre. Un contrat fut passé par S. Noguès, notaire royal à Tarbes, le 17 décembre 1594, « entre le sénéchal, gouverneur du pays de Bigorre, et le syndic général dudit pays, d'une part, et Pierre Souffron, maître architecte de la ville d'Aux, et Pierre Lemoyne, aussi architecte du lieu de Luc, en Bigorre, d'autre ». La quittance finale portant « cancellation d'icelluy » est datée du 13 avril 1595 [1].

De 1597 à 1601, Souffron construisit avec Dominique Bachelier le pont Saint-Cyprien de Toulouse et remplaça Duferrier comme ingénieur architecte de la maison de Navarre, dès cette année 1597. Un an plus tard, en 1598, il était maître d'œuvre de Sainte-Marie d'Auch, au lieu et place de Jacques Bellangé. C'est alors qu'il fut présenté par Henri IV au duc d'Épernon auquel il fit, séance

[1] Minutes de S. Noguès, notaire royal; M⁰ Duguet, à Tarbes, détenteur.

tenante, un projet de château et un devis, comme l'indique Girard, historiographe du duc [1]. Les travaux ayant été commencés aussitôt, il reçut de juin à septembre 1599 une somme de 7,700 écus. Aussi est-il désigné « maître architecte commandant la structure « du château de Monseigneur [2] ; architecte et ingénieur des bâti- « ments de la maison de Navarre et conduisant le bâtiment de Ca- « dillac [3] ; architecte de Monseigneur d'Espernon [4] ». Aucun doute n'est possible ; c'est Pierre Souffron qui fit le château de Cadillac et non le sculpteur Pierre Biard ou le maître maçon Louis Coutereau, comme on l'a imprimé [5].

Les seuls architectes du roi de Navarre qui pourraient lui être opposés seraient Jacques II, Androuet du Cerceau, architecte particulier de Henri IV qui, en 1598, leva les plans des châteaux de Pau et de Nérac, ou Duferrier, « architecte-ingénieur du roi de Navarre et maître des réparations de ses bâtiments en Béarn », de 1585 à 1597 [6], que Souffron remplaça lorsque le duc d'Épernon fit de Duferrier le maître fontainier de son château de Cadillac.

Pont de Cazenave sur le Ciron, près de Bazas (Gironde). — Pendant que Souffron dirigeait les travaux du duc d'Épernon, il continuait avec Dominique Bachelier le pont de Toulouse, il entreprenait « au moings disant », le 18 août 1601, le pont de Cazenave sur le Ciron [7] et était bientôt pourvu, par un édit du Roi, de l'office d'« élu dans l'élection d'Armaignac au bureau étably à Vic-Fézensac ». Ce sont trois nouvelles preuves qu'il était l'architecte du duc d'Épernon, tout en veillant, comme il est d'usage chez les architectes, sur de nombreux et importants travaux, et non le maître maçon résidant au chantier comme le fut Louis Coutereau.

Chateau de Cadillac sur Garonne (Gironde). — La vie de notre

[1] Girard, *la Vie du duc d'Épernon*, t. II, p. 198. Amsterdam, 1736.
[2] Archives municipales de Cadillac, état civil : *Baptêmes*, 1600, juillet 30.
[3] Archives départementales de la Gironde, série C : *Trésoriers*, 1601, août 18 et 31.
[4] Archives municipales de Cadillac, *loc. cit.* : 1601, avril 27.
[5] *Réunions des Sociétés des Beaux-Arts*, année 1886, p. 454.
[6] Bauchal, *loc. cit.*
[7] Archives départementales de la Gironde, série C : *Trésoriers*, 3874, f° 31. — C'est ce pont qui s'écroula le 22 mars 1887. On le disait daté de 1081, c'était 1601 qu'il fallait lire. (Voir Ch. Braquehaye, Société archéologique de Bordeaux : *le Pont de Cazenave-sur-Ciron*, t. XI, p. 107 et suiv.)

artiste fut assez mouvementée. Tandis qu'il mariait, dans le château même de Cadillac, le 18 août 1601, sa sœur, Madeleine, veuve, à Dominique de la Porterie, maître maçon, qu'il prenait comme apprenti architecte, par acte notarié du même jour, Gassiot Delerm, fils d'un maître maçon, et qu'il semblait devoir continuer tranquillement la construction du château de Cadillac et du pont de Toulouse, une rupture eut lieu avec le duc dont l'humeur altière ne souffrait pas de contradiction.

Les tailleurs de pierre, employés dans le chantier, se prirent de querelle avec les serruriers et portèrent contre eux une plainte au criminel. Souffron appuya les réclamations des tailleurs de pierre; le maître serrurier Arnault Descoubes, celles de ses ouvriers, et d'Épernon continua ses faveurs à ce dernier. Le nom de Souffron, disparaissant de tous les actes, semble prouver que celui-ci quitta la direction des travaux à l'occasion de cet incident. Un autre architecte le remplace alors, « Gilles de la Touche-Aguesse écuyer, sieur dudict lieu, architecte du Roi [1] ».

Ce qui nous fait croire à une rupture, c'est que Souffron plaidait contre le duc ou tout au moins contre son procureur d'office, Bonnassies, et que son nom ne paraît plus dans aucune pièce après qu'il eut gagné son procès, dont l'arrêt portait qu'il serait payé sur « les deniers du Pont de Langon.[2] ».

Nous aurions pu donner d'autres raisons de sa retraite. Sa nomination « à l'office d'élu au bureau étably à Vic Fézensac » put motiver son départ, et le nom de l'architecte Gilles de la Touche s'expliquerait parce que le mari de l'héritière de la maison noble du Cos était Gaston de la Touche, probablement proche parent de Gilles. En effet, Souffron habitait Fontet, près de la Réole, avait des vignes, terres, prés et moulin dépendants de la « directité de cette maison noble » dont le nom semble avoir été joint au sien « par courtoisie ». Gilles de la Touche-Aguesse peut avoir été son élève et comme tel avoir été présenté au duc d'Épernon comme « conterolleur », c'est le titre qu'il portait, c'est-à-dire comme vérificateur des travaux dont tous les plans extérieurs et intérieurs étaient alors arrêtés.

[1] Braquehaye, *loc. cit.* : *Souffron*, p. 117 et suiv.; *Gilles de la Touche*, p. 127 et suiv.
[2] *Ibid.*, *Pièces justificatives*, p. 122, 17 juin 1602.

Les pièces relatives à l'élection de Pierre Souffron, comme membre de l'élection d'Armagnac ; les nouveaux marchés passés avec lui pour la construction du pont Saint-Cyprien de Toulouse, en 1610, 1612, 1614 et, sur les dessins de Jacques Lemercier, en 1615 ; les pièces relatives à ses propriétés à Fontet, près de la Réole où habitait sa famille, à Loupiac de Blaignac et à Bassane où ses vignes et ses moulins étaient enclavés dans la maison noble du Cos ; la mort de Souffron survenue de 1621 à 1622, laissant veuve Gailhardine Marmande, avec plusieurs enfants ; tout cela remanie singulièrement l'histoire de notre architecte et prouve une fois de plus qu'on ne doit jamais se fier, même à des auteurs aussi sérieux que Lafforgue et Canèto [1], sans vérifier les pièces et les dates qu'ils citent. Entre autres erreurs, comment ont-ils pu confondre, eux et leurs devanciers, les deux Pierre Souffron, architectes? Celui qui fut le mari de Barthélemye de Rouède et le beau-père de Nogaro vivait à Auch en 1642 et 1644, tandis que Gailhardine Marmande habitait Fontet, étant veuve de notre architecte depuis 1622. (Voir *Pièces justificatives*, n° 1.)

PONT SAINT-CYPRIEN DE TOULOUSE. — Reprenons la suite des travaux exécutés par Pierre Souffron. Le château de Cadillac avait été construit sous sa direction de 1599 à 1603 ; le pont de Cazenave sur le Ciron, de 1601 à 1609 ; enfin il fit en collaboration avec Dominique Bachelier, d'abord, puis avec Dominique Capmartin, ensuite, le pont Saint-Cyprien de Toulouse, depuis le 25 octobre 1597 jusqu'au 20 juin 1601. L'histoire de la construction de ce pont semble bien mal connue. Nous nous en étonnons, car des documents imprimés très répandus existent qui auraient dû en faire reculer l'édification définitive à une date bien postérieure. Enfin des pièces inédites nous permettent de préciser une nouvelle mise en adjudication en 1615, sur les dessins d'un maître architecte, qu'on n'a jamais nommé, croyons-nous, Jacques Lemercier. Voici, autant qu'ont pu nous procurer les *Annales de Toulouse* et les archives départementales de la Haute-Garonne et de la Gironde, les diverses phases de la construction du pont Saint-Cyprien [2].

Si, comme certains auteurs l'affirment, Souffron naquit en 1555,

[1] Prosper LAFFORGUE, *Recherches sur les arts et les artistes en Gascogne*; Abbé CANÉTO, *Monographie de Sainte-Marie d'Auch*.

[2] G. DE LA FAILLE, *Annales de la ville de Toulouse*, in-folio, t. II. — Archives

on pourrait admettre qu'il fut déjà le collaborateur de Dominique Bachelier lorsque celui-ci, après la mort de son père survenue en 1572, reconstruisit la cinquième pile, sur pilotis, en 1576 et la sixième en 1579. Souffron aurait pu avoir alors vingt et un ans en 1576 et, dans cette hypothèse, aurait même pu être élève du vieux Nicolas Bachelier. Ce qui est certain, c'est qu'en 1597, Bachelier, Dominique, et Souffron, associés, avaient repris les travaux. Le pont avait été détruit par les guerres de la Ligue commandées par le maréchal de Joyeuse et, en 1598 et 1599, les inondations avaient emporté toutes les nouvelles constructions. Ce fut alors que le vieux Bachelier découragé abandonna cette œuvre à Pierre Souffron et à Dominique Capmartin qui nous semblent bien avoir été ses élèves et les continuateurs de ses travaux. L'entreprise fut faite en 1597 et la quittance finale porte 1601, avec la signature de Dominique Capmartin[1].

Ces pièces, publiées par P. Lafforgue, sont citées par tous les biographes comme prouvant la fin des travaux.

Mais les vicissitudes de la construction du pont de Toulouse n'étaient pas encore achevées, et ce sont celles qui survinrent depuis 1601 qui ne nous semblent pas connues. Les débordements de la Garonne sont terribles, ils ont marqué de drames lamentables l'histoire de Toulouse jusqu'aux temps modernes. Rien n'a pu jusqu'ici empêcher les colères du fleuve qui menace toujours le faubourg Saint-Cyprien.

On nous permettra d'ouvrir ici une parenthèse. N'est-ce pas ce danger permanent qui fit charger Nicolas Bachelier d'une étude approfondie du détournement de la rivière de Garonne pour conduire le trop-plein des eaux de Toulouse à Narbonne? Aujourd'hui, où l'étude du *canal des deux mers* est redevenue une question à l'ordre du jour, se rappelle-t-on que Nicolas Bachelier a déposé, le 20 octobre 1539, un « *devis d'un canal de communication des deux mers* » et qu'il en avait étudié minutieusement les détails,

départementales de Haute-Garonne, B. 329, 331, 335, 378, 435 ; — de la Gironde, *Trésoriers*, C. 3818.

[1] Pierre Capmartin, un parent, sans doute, bâtit le pont d'Agen qui s'écroula en mars 1612. M. de Selves, député à Paris, écrivait le 18 février 1615 qu'il voulait envoyer un architecte pour faire le plan du pont sur la Garonne, lequel demandait cent écus pour faire le voyage. Les jurats refusèrent. N'était-ce pas Jacques Lemercier?

afin d'en assurer le succès? Cette idée *moderne* date de plus de trois cent cinquante ans ! On a peine à se rendre à l'évidence quand il faut constater que les pouvoirs publics, sous François I*er*, faisaient preuve d'autant d'intelligence que les ministres de Louis XIV et que nos ingénieurs actuels [1].

Le pont Saint-Cyprien avait été terminé par Pierre Souffron, d'après une quittance finale du 20 juin 1601 [2]; cependant les travaux durent reprendre bientôt après, puisque, au mois d'octobre 1608, *le pont de bois qui servait aux charrois* fut emporté à la suite d'un mémorable débordement du fleuve, les pluies persistantes ayant grossi tous les cours d'eau de France et de Navarre. Le pont disparut encore dans ce nouveau désastre. (*Annales de Toulouse*, t. II, p. 542.)

Le Roi, par un arrêt du conseil du 22 mai 1610, obtenu à la requête du syndic de la ville, ordonnait la construction du « pont de « Tholoze suivant l'estat qui en avoit esté dressé par Monseigneur « le duc de Sully, grand voyer de France », et imposait pendant dix années consécutives, pour 600,000 livres, Toulouse, les pays d'Armagnac, de Languedoc et de Guienne. Pierre Souffron était adjudicataire de ces travaux le 16 juin 1612, mais pendant qu'il construisait les piles une nouvelle catastrophe faillit tout compromettre encore. Le pont de bois qui avait servi aux charrois était de nouveau emporté par une inondation formidable, le 14 mai 1613.

C'est alors qu'un arrêt de Louis XIII, signé le 30 septembre 1614, ordonna « qu'après que le VI*e* pilier du pont de notre ville « de Tholoze auroit esté refaict et rebâti suivant les marchés quy « ont esté passés par les Commissaires que nous avons despeschés

[1] *Annales de la ville de Toulouse*, t. II, preuves, p. 19 : « *Devis d'un canal « de communication des deux mers*. S'ensuit l'avis baillé par les experts, com-« mis et députez, par Messeigneurs l'Évêque de Sisteron, et franc Conseil, sei-« gneur de S*t* Romain, commissaires, députez par le Roy, sur le détournement « de la Rivière de la Garonne, pour être conduite de Toulouse à Narbonne....... « Ainsi que dessus est écrit, maître Nicolas Bachelier et Arnaud de Cazanove, « experts et niveileurs, et maître Bordet, ont rapporté en présence de messei-« gneurs Sisteron et Franconseil, commissaires pour le Roy à ce députez... au-« jourd'huy en la ville de Béziers, vingtième jour d'octobre, l'an mil cinq cens « trente neuf, ainsin signé : J. PALARI. »

[2] Voir *Pièces justificatives*, n° 2 : Pièces concernant le pont Saint-Cyprien de Toulouse. — 1601, *juin 20, Reçu final payement*.

« à la construction dudict pont, avec Pierre Souffron, le 16 juin
« 1612, il sera travaillé en toute diligence à la construction des
« arcs dudit pont conformément au second advis (devis?) quy a
« esté dressé par Jacques Lemercier, nostre architecte, le VII° jour
« de may dernier et au dessain par luy dressé sur ycelle par laquelle
« la largeur dudict pont est reduicte à dix toizes... » L'adjudication eut lieu le 1ᵉʳ février 1614[1]. Souffron fut chargé des travaux jusqu'à cette date, et l'entrepreneur Lepeuple lui succéda.

JACQUES LEMERCIER, ARCHITECTE DU ROI. — Il semble résulter de la lecture de cette pièce qu'après bien des tentatives infructueuses, le pont de Toulouse fut dessiné et le devis fut dressé par Jacques Lemercier, architecte du Roy, à Paris, que les piles construites par Souffron furent conservées, mais que la largeur du pont fut réduite.

Ces preuves ne diminueront pas l'estime qu'on peut avoir du talent des deux Bachelier, de Pierre Souffron et de Dominique Capmartin, mais elles établiront la part que chacun d'eux a prise à la construction d'un des ponts les plus importants du midi de la France.

SOUFFRON POURVU DE L'OFFICE D'ÉLU D'ARMAGNAC. — C'est en janvier 1603 que le Roi créa, par un édit, trois états et offices d'élus dans la juridiction d'Armagnac. Le 11 septembre 1605, Pierre Souffron était pourvu de l'un de ces trois offices; le 6 décembre il payait 4,800ᵗ et, le 2 du même mois, 40 livres et demie pour quittance du marc d'or. Le 6 décembre, le Roi signait les lettres patentes qui « nommoient Pierre Souffron à l'estat et office d'eslu
« en l'élection d'Armaignac au bureau établi à Vic-Fézensac, par
« édit du mois de janvier 1603, pour, par ledict Souffron, ledict
« office, avoir, tenir et doresnavant exercer, en jouir et uzer aux
« honneurs, autoritez, prérogatives, prééminences, franchises,
« libertés, gages de quatre cens livres, droictz de chevauchée de
« soixante-quinze livres et autres droictz et esmoluments y appar-
« tenant par chascun an[2]... »

CONSUL A AUCH. — PRÉSIDENT DE L'ÉLECTION D'AUCH. — Le 13 mai 1607, il figure parmi les consuls de la ville d'Auch qui assistèrent à la pose de la première pierre de l'église des Capu-

[1] Archives départementales de la Gironde, *Trésoriers*, C. 3818, f° 114.
[2] Archives départementales de la Gironde, *Trésoriers*, C., f° 193.

cins [1]. Le 16 janvier 1608, M. de Prugnes, conseiller du Roy et trésorier général de Bordeaux, mit les élus d'Armagnac en possession de leurs sièges; l'un des trois était Jean Soffron, maître architecte de la fabrique de Notre-Dame [2]. Enfin en mai 1609, il est qualifié « noble Pierre Souffron, président de l'élection d'Auch [3] ».

A cette époque, de 1605 à 1609, Pierre Souffron devait résider à Vic-Fézensac et à Auch. Les hautes magistratures dont il était revêtu le forçaient à un séjour régulier; aussi les travaux qu'il fit à cette époque, en dehors de ceux de Toulouse où le pont Saint-Cyprien l'occupa toute sa vie, sont-ils à Auch ou dans les environs.

CHATEAU DE BEAUMONT (CANTON DE CONDOM). — Le 3 juin 1606, « Pierre Souffron, architecte de l'églize Sainte-Marie d'Aux et con-« ducteur du pont de St Subran de Tholoze », passait un marché avec « Messyre Jean de Bessoles, seigneur dudict lieu, Bou-« mont [4], Moissan et autres places » pour l'édification d'un lieu à « fere les vins et au-dessus chambre et garde robbe, à costé un « degré de cinq paumes de marbre dans œuvre de pierre et à suite « faire une cave, une escurye, le tout voûté ». Plus des greniers, « galeries, escaliers, vingt-six croisées, quatre portals, dix-sept « portes. Le tout dans le chasteau de Boumont. » Souffron s'engageait à exécuter ce travail en dix-huit mois [5].

Une clef de voûte du grand escalier porte la date 1606, et audessus on voit des signes lapidaires que l'on considère « comme la signature de notre architecte ». Ils nous paraissent être un monogramme inexplicable. On y voit un D, puis deux lambdas entrelacés qui peuvent se lire alternativement soit avec les chiffres en bas, soit avec les chiffres en haut [6].

[1] *Actes, mémoires et instructions recueillies en ce libre par Me Jehan Asclafer, notaire royal..., etc.* (Bibliothèque de la ville d'Auch, manuscrit n° 24. Voir *Pièces justificatives*, n° 3.)

[2] *Journal de Jean de Solle,* publié par J. DE CARSALADE DU PONT, p. 13. Voir *Pièces justificatives,* n° 3, l'inscription commémorative qui prouve que le prénom de Jean a été mis par erreur au lieu de Pierre.

[3] DOM BRUGÈLES, *Chroniques du diocèse d'Auch,* p. 4.

[4] BEAUMONT, *Canton de Condom.*

[5] Minutes de Me Jehan Raymond d'Ayreux, notaire royal à Bézolles; Me Gélas, à Roques, détenteur.

[6] Ce monogramme ou des chiffres à peu près semblables ont été très souvent employés à cette époque. On en voit au château de Cadillac-sur-Garonne, au château de Doazit (Landes), sur le plat de nombreux volumes, etc.

Hôtel Clary a Toulouse. — De 1606 à 1611, pendant qu'il édifiait le pont Saint-Cyprien, Pierre Souffron exécutait, en association avec Dominique Bachelier, l'hôtel Clary de Toulouse, où il semble avoir été appelé, autant comme architecte décorateur que comme constructeur.

Maître-autel et cloture du choeur de l'église Sainte-Marie d'Auch. — Le maître-autel et la clôture du chœur de la cathédrale d'Auch sont des œuvres du plus grand mérite. Elles font connaître le talent de notre constructeur de ponts et de châteaux sous un aspect tout nouveau.

Dom Brugèles dit : « Le rétable du maître-autel fut dessiné et conduit par noble Pierre Souphron, président de l'élection d'Auch. » Il est donc bien l'auteur de ces œuvres décoratives pour lesquelles nous regrettons cependant de n'avoir pas trouvé le marché comme pièce justificative. Ces travaux d'architecture décorative « *désignés* et conduits par noble Pierre Souffron » sont, avec justice, très appréciés des connaisseurs, car ils portent bien le caractère particulier du commencement du dix-septième siècle. Des auteurs regrettent qu'ils ne soient pas du même style que les stalles pour l'unité de l'édifice, sans s'apercevoir qu'on ne saurait apprécier le talent de décorateur, chez notre architecte, s'il avait fait un pastiche au lieu d'une œuvre originale.

Si Souffron fut un élève des Bachelier, serait-il étonnant qu'il eût appris, chez ces maîtres très estimés, les principes les plus élevés de la composition décorative? Ne serait-il pas leur élève, qu'il a été l'associé de Dominique Bachelier pour le pont de Toulouse quand il entreprenait l'autel d'Auch. Avec ce maître, il a vu, fait et dirigé des œuvres sculpturales où la figure humaine et les animaux s'agençaient gracieusement au milieu de capricieux feuillages, où l'ornementation classique s'appliquait harmonieusement sur des lignes rigides d'architecture qu'elles enrichissaient et semblaient caresser, en attendant que les ors fissent éclater, dans un étincellement des formes, les mille caprices que revêtaient, par exemple, les somptueuses cheminées de Cadillac.

Et pourquoi pas? Puisque Souffron, à Toulouse et à Auch, a prouvé sa haute compétence dans les arrangements sculpturaux, quelques années après son passage à la direction des travaux du château de Cadillac, pourquoi n'aurait-il pas dirigé, conçu, dessiné

la plupart des luxueuses cheminées ? On les exécutait à Cadillac, au moment même où Gilles de la Touche-Aguesse le remplaça et *conduisit* les artistes et les ouvriers.

En 1604, le nom de Souffron disparait, il est vrai, des actes relatifs aux travaux du château. Mais le sculpteur Jean Langlois recevait 409 livres à valoir sur les cheminées, le 31 mai 1605, et il est dit, dans son marché, que les dessins lui ont été fournis par d'Épernon. En 1604 et en 1605, les frères Richier, descendants du grand statuaire de Nancy, avaient fourni des dessins de fontaines et de cheminées, en avaient crayonné des projets, à Cadillac même, mais la preuve de l'acceptation de ces croquis par d'Épernon n'existe pas. Donc, rien ne s'oppose à ce que Souffron fût l'inventeur d'une partie de ces belles œuvres décoratives et que Gilles de la Touche, son élève peut-être, eût été placé par lui pour être le directeur de l'exécution matérielle, le « conterolleur », comme il est qualifié dans les actes.

Nous devrions donner ici une longue description du maître-autel de la cathédrale d'Auch et de la clôture du chœur : mais il nous paraît difficile de décrire des monuments de ce genre. L'impression qui résulte de l'agencement de lignes d'architecture devenues brillantes par les ornementations qui les enserrent, de l'éclat des couleurs que les tonalités diverses des bois et des marbres jettent à profusion dans la profusion de la décoration sculpturale du commencement du dix-septième siècle, l'impression qui résulte de cet ensemble ne peut se décrire. Le dessin, la photographie seuls peuvent donner quelque satisfaction à l'esprit.

Nous renvoyons du reste le lecteur à la *Monographie de Sainte-Marie d'Auch*, où l'abbé Canéto a décrit, avec le plus grand soin, ces travaux que des auteurs qualifient : « œuvres hors ligne, d'une pureté de dessin admirable ».

Cette monographie, écrite avec un soin et publiée avec un luxe de planches qui honorent l'abbé Canéto, fournit le texte du procès-verbal de reconnaissance des travaux faits le 18 mars 1609, relaté dans le manuscrit d'Aignan, conservé à la bibliothèque d'Auch. Ce procès-verbal a prêté à de fausses interprétations et même à une erreur, répétée dans toutes les biographies des architectes auscitains, qu'il importe de relever définitivement.

D'abord, des auteurs ont compris que les experts réunis avaient

constaté que le maître-autel était achevé. Le texte dit absolument le contraire.

On lit dans Dom Brugèles : « Le rétable du maître-autel fut *désigné* « et conduit par noble Pierre Sophron, président de l'élection « d'Auch. » Mais Canéto est plus explicite, quoiqu'il ne donne pas le marché que dut passer Souffron. On lit, p. 64 : (L'évêque) « Léonard [de Trapes] ne fut pas plutôt installé qu'il s'empressa de donner suite au dessin arrêté depuis deux ans (il fut sacré en 1600) de renouveler le maître-autel. Dès 1589, on avait commencé la clôture de l'abside du chœur... un plan définitif (du maître-autel) fut approuvé, et la fabrique en confia l'exécution aux soins d'un Auscitain, tailleur de pierres, que le Roi venait de nommer, à Auch, membre du bureau de l'élection. Il s'appelait Pierre Souffron. *Son œuvre n'était pas encore achevée au jour où furent vérifiés d'office les travaux accomplis dans la basilique.* » Enfin le procès-verbal du 18 mars 1609 que nous donnons aux *Pièces justificatives,* n° 4[1], présente cette phrase qui caractérise le but de la visite : « Et aiant regardé et considéré ladicte église en l'estat qu'elle est « à présent, nous a semblé estre le plus nécessaire et convenable « de *parachesver le grand-autel.* » Cet autel fut donc terminé après 1609, lorsque Souffron était président de l'élection d'Auch.

Quant à l'erreur que ce procès-verbal, mal ponctué, a propagée, elle est facile à établir. On lit dans cette pièce : « Le 11 de may « 1609, M. de Lestanc, conseiller du roy... et M. le Comte... « étaient commissaires députés. Pierre Souffron, sieur de la mai- « son noble du Cros, architecte général pour le roy en la duchée « d'Albret et terres de l'ancien domaine et couronne de France ; « Guillaume Baudner, maître masson de la ville d'Auch, et Jehan « Limousin... étaient experts pris d'office... en présence de M° Es- « tienne Chanaille... et Jacques Lebé, aussi nommés d'office. » Il y avait donc sept personnes, plus le greffier, dont cinq experts, car on lit : « Faict et paraschevé dans la ville d'Auch le 18 de may 1609, taxé pour les cinq experts, trente escus. » Or, en mettant un point et virgule après « Pierre Souffron, sieur de la Maison » ; on a créé un « noble Du Cros, architecte général », etc., etc., qui n'a jamais existé que dans les dictionnaires biographiques

[1] Voir *Pièces justificatives*, n° 4.

et autres qui ont copié Canéto. (Il y aurait eu six experts avec Ducros, et tous les titres indiqués sont ceux qui appartiennent à Pierre Souffron.)

En février 1611, un édit royal ayant supprimé les élections d'Armagnac[1], qui furent rétablies en 1622, notre architecte revint à Toulouse qu'il n'avait jamais tout à fait quitté.

Nous avons dit que Souffron fut chargé de la reconstruction complète du pont Saint-Cyprien, le 16 juin 1612; que ce pont fut encore rétabli par lui puisqu'il réparait le sixième pilier, le 16 septembre 1614, quand un nouvel arrêt du Roi ordonna la construction des arches, conformément au second devis dressé par Jacques Lemercier. Cette adjudication eut lieu le 1er février 1615. Depuis lors, nous n'avons plus trouvé son nom mentionné, mais celui de l'entrepreneur Lepeuple[2].

Nos dernières notes nous apprennent encore que le 30 juillet 1613, le parlement de Toulouse ordonnait une expertise pour régler les « prétentions de Souffron et du charpentier Superville et autres « à la propriété de certains matériaux », et que le 25 novembre 1614[3], le Parlement rendait un arrêt « permettant à Pierre Souffron, « architecte, et entrepreneur de la cinquième pile du Pont-Neuf de « Toulouse, et aux charpentiers Jean Calhau et François Bounave, « de prendre sur les fonds de Pierre Borie la terre nécessaire pour « la construction de ladite pile aux conditions stipulées ou à déter- « miner par experts[4] ».

PONT DE BRIQUES DE MURET. — Enfin, un autre arrêt du 14 juillet 1614 enjoignait « au capitaine du château de Muret de livrer sans « délai tous les bois destinés à la construction du pont de briques « de cette ville, à l'entrepreneur Pierre Souffron[5] ».

PRISONS DE MURET. — Par les dernières pièces que nous avons recueillies sur les travaux de notre architecte, nous savons encore que le 15 décembre 1623, « sur les plans et devis de Pierre Souf- « fron, maître architecte, il sera dressé par les consuls de Muret « un cahier des charges pour l'adjudication des nouvelles prisons

[1] Archives départementales de la Gironde, *Trésoriers*, C. 3823.
[2] *Ibid.*, C. 3818, f° 114, et Archives départementales de la Haute-Garonne, B. 378, f° 331. 1618, septembre 10.
[3] Archives départementales de la Gironde, B. 320.
[4] Archives départementales de la Haute-Garonne, B. 335.
[5] *Ibid.*, B. 331.

« dans la maison commune de Muret, en remplacement de celles
« du château démoli, et que les frais seront supportés par toutes les
« communautés de la chatellenie [1] ». Mais, à la date ci-dessus,
15 décembre 1623, « Gailhardine Marmande, damoizelle », était
« veufve de feu Pierre Souffron, vivant maître architecte du roy »,
ainsi que le prouvent un acte de mainmise du 10 mai 1622 [2] et un
exploit que signifiait, à Fontet, juridiction de la Réole, l'huissier
Desguerre, le 24 mars 1623 [3], « à votre domicile parlant, à Magde-
« leine Souffron votre fille ».

La dernière pièce qui nous donne la signature de Pierre Souffron
est apposée sur un « obligé contre Bernard Bencquet » auquel il loue
sa métairie de l'île de Barie, près de la Réole, le 26 avril 1621 [4].

C'est donc entre le 26 avril 1621 et le 10 mai 1622 que survint
la mort de Pierre Souffron.

Pierre Souffron II, *maître architecte.*

La mort de Souffron étant établie, il faut rayer de ses biogra-
phies tout ce qui a été porté à son compte après 1621, par Canéto,
Lafforgue, Aubéry, les dictionnaires de Lance, de Bauchal, etc.;
mais il faut tenir compte des pièces authentiques qu'ils publient,
car elles affirment d'une façon indiscutable l'existence d'un autre
Pierre Souffron, maître architecte.

Pierre Souffron II était marié à Barthélemye de Rouède, morte
le 21 août 1642 [5]. Il fit don des peintures de l'église du collège des
Jésuites, exécutées par Desalingues, estimées 2,000 livres; il donna
20 livres et un cierge, et sa fille, épouse Nogaro, offrit une nappe
et un devant d'autel [6]. On peut ajouter que ce même Souffron assis-
tait au mariage de son petit-fils, Pierre de Nogaro, avec damoiselle
Marie de Chanaille, en juin 1644, puisqu'il a signé cet acte : *Pierre*

[1] Archives départementales de la Haute-Garonne, B. 435.
[2] Archives départementales de la Gironde, Chartreux, papiers non classés.
Voir *Pièces justificatives*, n° 1, note F.
[3] Voir *Pièces justificatives*, n° 1, note F.
[4] Archives départementales de la Gironde, série E, notaires : minutes de
Marmande, notaire royal à la Réole. Voir *Pièces justificatives*, n° 1, note E.
[5] Archives municipales d'Auch, série GG, état civil : Paroisse Sainte-Marie.
Voir *Pièces justificatives*, n° 5.
[6] Voir *Pièces justificatives*, n° 7.

Souffron, et que l'acte de décès de sa femme porte : « femme à M. Souffron, maître architecte[1]. »

C'est donc à ce deuxième Pierre Souffron que doivent être attribués les travaux du collège des Jésuites, puisque la première pierre en fut posée en cérémonie, le 10 septembre 1624, que la bénédiction solennelle de la chapelle fut donnée par l'archevêque Léonard de Trappes, le 31 juillet 1627, et que l'autel, très remarquable, est encore postérieur à ces dates[2]. Si Pierre Geoffroy, chapelain de Garaison, chargea Souffron d'édifier le sanctuaire de la Vierge dans les bâtiments de Garaison, établissement fondé par ce saint homme, assurément il est encore question du deuxième Pierre Souffron, qui a pu fournir une longue carrière sur laquelle nous n'avons pas d'autres renseignements que ceux qui ont été publiés, à Auch, par les auteurs déjà cités.

De ce qui précède on peut conclure :

Qu'il semble probable que Souffron fut un élève de Dominique Bachelier, à Toulouse, où il exécuta avec lui l'hôtel Clary et les ponts Saint-Cyprien emportés par les débordements de la Garonne ;

Que si ce pont a été fini par Pierre Souffron en 1601, celui-ci fut l'entrepreneur d'un nouveau pont Saint-Cyprien en 1612 et y travaillait encore en 1613 et 1614 ;

Que cette construction fut refaite, puis terminée sur les plans de Jacques Lemercier, après 1615, et plusieurs fois renouvelée ;

Que s'il fut l'élève de Bachelier, il est tout indiqué comme un architecte décorateur de talent, car il en a donné des preuves en composant le maître-autel et la clôture du chœur de l'église Saint-Marie d'Auch, et probablement les cheminées du château de Cadillac, comme les ornementations de l'hôtel Clary, de Toulouse ;

Qu'il habita Fontet, parce qu'il avait épousé la parente d'un notaire de la Réole, qu'il y possédait une maison, des terres, vignes, prés et le moulin de Vaquey, à Loupiac de Blaignac dépendant de la maison noble du Cos, et non loin de là une métairie dans l'île de Barie, achetée le 18 mai 1612 (V. notes I, B.C.D.E et 7) ;

Que ses enfants, Madeleine et Jean qui fut homme d'armes, ont été élevés à Fontet ;

[1] Voir *Pièces justificatives*, nos 5 et 6.
[2] *Ibid.*, nos 3, 7 et 8.

Enfin que sa mort, survenue entre le 26 avril 1621 et le 10 mai 1622, force à reconnaître qu'un deuxième Pierre Souffron, maître architecte, mari de Barthélemye de Rouède, a terminé ou continué ses travaux sans qu'une mention quelconque ait pu faire connaître jusqu'à ce jour cette substitution de personnes. Tous les travaux attribués à Pierre Souffron après 1621 doivent être reportés à l'actif du deuxième du nom : bâtiments du collège des Jésuites, chapelle et autel, porte des Capucins, bâtiments et chapelle de Garaison, etc.

Nous ne croyons pas que ces notes diminuent l'estime qui entoure le nom de notre artiste, ses œuvres attestent son mérite. Mais il nous a semblé qu'il était utile de rectifier les faits que des auteurs aussi estimés que Lafforgue et Canéto avaient établis, afin que ces erreurs biographiques ne soient plus répétées. C'est, croyons-nous, un devoir que le Comité des Sociétés des Beaux-Arts nous impose [1].

PIÈCES JUSTIFICATIVES

N° 1.

A **1598,** *août* 1. — *Testament Gailhardine Marmande.*

« Anthoine Sanson et Gailhardine Marmande, sa femme, faisant
« leur testament et dernière vollonté, léguèrent à Berthoumieue Sanson,
« leur fille et femme de Francilhon Pascault, la somme de trente livres
« tournoises payables par Jehan Sanson, leur fils et héritier comme du
« tout appert par contrat prins par Lafitte, notaire royal..... »

(Archives départementales de la Gironde. Série E, notaires, Minutes de Marmande, notaire royal, à Hure, Gironde.)

Cette pièce commence un « *Accord entre Jehan Sanson et Fransilhon Pascault* » daté du 28 septembre 1608, f° 136. Est-ce un testament de

[1] Nous écrivions, en 1888, à la fin de la notice *Pierre Souffron*, dans *les Artistes du duc d'Épernon*, p. 126 : « Nous rappellerons encore que c'est à l'obligeance de MM. A. Lavergne, Cazauran et Carsalade du Pont, que nous devons la plupart des nombreux renseignements qui concernent le département du Gers. Nous ajoutons M. Ch. Pallanque, auquel nous empruntons plusieurs textes qu'il a gracieusement mis à notre disposition. Nous ne saurions trop leur témoigner notre reconnaissance. »

celle qui fut la femme de Pierre Souffron ou celui d'une de ses parents? Les pièces suivantes établissent que Souffron habitait Fontet le 8 mai 1607 et que Gailhardine Marmande, damoizelle, était sa femme le 18 mai 1612.

1607, mai 8. — « *Obligé pour M° Souffron.* »

« François et Guillaume Lafitte, père et fils, habitants de Loupiac.....
« ont confessé debvoir à M° Pierre Souffron, architecte du Roy de Navarre
« absent..... la somme de dix livres quinze sols..... » (*Idem.*)

1614, *novembre* 13.

« Le tresiesme du mois de novembre mil six cent quatorze, le présent
« obligé a été cancellé et demeure de nul effet et valleur du consentement
« de Gailhardine Marmande, femme dudict sieur Souffron.....

« MARMANDE. MARMANDE, notaire royal. » (*Idem.*)

1609, *janvier* 10. — « *Obligé Pierre Souffron et Pierre Sage.* »

« Aujourd'hui, dixiesme du mois de janvier mil six cens neuf..... Pierre
« Sage, masson, habitant de Fontet, confesse debvoir à Pierre Souffron,
« architecte pour le Roy en sa duchée d'Albret absant.....

« MARMANDE, notaire royal. »

(Archives départementales de la Gironde. Série E, notaires, Minutes de Marmande, notaire royal.)

1609, *avril* 14. — « *Accord Pierre Souffron.* »

« Aujourd'hui, vingt-et-uniezme apvril mil six cens neuf, à Fontet,
« dans la maison du sieur Pierre Souffron, architecte pour le Roy, et ce
« avant midy..... a esté présent en sa personne ledict sieur Pierre Souf-
« fron, lequel de son bon gré et vollonté, a baillé la mettairie à moitié
« fruicts, deulx journaulx de terres labourables a luy appartenant, seize
« en lille de Barie..... scavoir est à Petit Jehan Peissonnières, brassier,
« habitant dudict Barie.....

« SOUFFRON. — MARMANDE. — ROUX. » (*Idem.*)

1610, *février* 6. — « *Prêt Pierre Souffron et Jehan de la Crampe.* »

« Par sieur Pierre Souffron, architecte pour le Roy en son
« royaume de Navarre, absent..... à Jehan de la Crampe, laboureur.....
« la somme de douze livres.....

« DE LA BESSÈDE. — MARMANDE, notaire royal. » (*Idem.*)

1611, janvier 29. — *Obligé pour M^r Souffron et Jean Dureglat.*

« Aujourd'huy vingt neufviesme du moys de janvier mil six cens unze
« environ l'heure de midy et sur le port de la ville de la Réolle pardevant
« moy not^e royal soubsigné presents les tesmoings bas nommés a esté
« personnellement estably Jehan du Reglat fils de feu Ramon, brassier,
« habitant de la viscomté d'Ailhas en basads lequel de son bon gré et vol-
« lonté a vendu et vent par ces p̅s̅ aud. sieur Pierre Souffron absent mais
« moy not^e pour luy estipullant et acceptant scavoir est une brasse de gros
« boy et demi cent de fagots le tout de boys de chesne pourté et randu ledict
« boys en la parroisse de Fontet et maison dudict sieur Souffron à ses des-
« pens le premier jour du moys de may prochain pour et moienant le prix
« et somme de sept livres ts. Scavoir troys livres pour raison dudict gros
« boys et quarante sols pr. raison du..... que cent de fagots laquelle
« somme ledict Reglat a desclairé avoyr heue et resceu avant..... et s'en est
« contenté et a..... et pour entretenir tout ce que dessus ledict Dureglat en
« a obligé sa personne et biens qu'il a soubmis & renonçant & ainsi l'a
« promis et juré à Dieu en présence de Guillaume de Pardiacq dict le Pironet
« et Bernard Claverie habitant de Nouailhacq tesmoings qui ont desclairé
« non signer pour ne scavoir et de ce resquis par moy dellivré memoyre
« audict Sieur Soufron.
 « MARMANDE, notaire royal. »

(Archives départementales de Gironde. Série E, notaires, minutes de Marmande, notaire royal.)

B 1612, mai 18. — *Quictance pour M^e Souffron et Catherine Abaut* — f° 86.

« Aujourd'hui dixhuictiesme du moys de may mille six cens douze
« après midi dans la parroisse de Fontet prevosté de la Réolle en basa-
« dois et maison des hoirs feu Mengeon Tastet a esté présante en sa
« personne Catherine Abaud veufve de feu Arnaud Marmande laquelle a
« prins et recue sur ces présantes du sieur Pierre Souffron architecte
« général pour le Roy en son Duché d'Albret et ancien domaine de
« Navarre par les mains de Gaillardine Marmande, damoiselle, sa femme,
« presante, stipulante et acceptante scavoir est la somme de trois cens
« livres en deux pistolles et ung pistollet d'or et autres monnoies blanches
« faisant en tout la somme de troys cens livres pour et en desduction de
« la vente par elle faicte audict sieur Souffron de certaine metterie qu'elle
« a assise en l'ile de Barie de laquelle vente après l'arpentement faict

« contract a passer de jour en jour laquelle somme de troys cens livres
« ladicte Abaud a prins et receu et s'en est contenté de laquelle somme
« a prins pour acquitter pareille somme de troys cens livres qu'elle
« doit à (blanc) Dorgier, damoiselle veufve de feu (blanc). Bonnaut de
« laquelle somme de trois cens livres ladicte Abaud tient quitte ledict
« Sieur Souffron de icelle promet desduire sur le total du prix de
« ladite mestairie sans préjudice d'autres quittances faictes en faveur
« dudict Sieur Souffron en conséquence de ladite vente de ladite
« mestairie faict en présences de Maistre Estienne Abaud advocat en
« la Court et Guillem Danglade, brassier, habitant dudict Fontet tes-
« moingts.

« Ledict Abaud a signé et non ledit Anglade pour ne savoir.

« ABAUD, tesmoing. MARMANDE, notaire royal. » (*Idem*.)

C **1612**, *février* 3. — *Métairie de l'île de Barie*.

«Catherine Abaud, veufve de feu Arnauld Marmande, habitant de
« Fontet, remonstre à Jehan Cogouille, habitant d'Allemans, et à son frère,
« qu'il y a quatre ans elle a acheté des biens qu'ils avoient et possédoient
« en l'isle et juridiction de Barie pour le prix et somme especifiée au con-
« tract faict et passé par Laroze, notaire royal... »

On lui fait un procès et elle appelle en garantie son vendeur. Cette métairie est celle qu'elle vendit à Souffron, le 18 mai 1612. Souffron avait donc deux métairies à Barie, puisqu'il en louait une à moitié de fruits, le 10 janvier 1609.

(Minutes de Ducastets, notaire à Blaignac; M^e Lafargue, détenteur, à Hure, Gironde.)

D **1614**, *décembre* 16. — *Accord entre M^e Souffron et Pierre Sage*.

« Aujourd'huy saiziesme du mois de décembre mil six cens quatorze
« en la paroisse de Fontet, prévosté de la Réolle en Bazadois et maison des
« heoirs feu Arnault Marmande après midy par devant moy notaire royal
« soussigné, présans les tesmoingtz bas nommés a esté personnellement
« establij Pierre Sage mason habitant dudict Fontet lequel de son bon gré
« et vollonté a promis et sera tenou faire toute la muraille qui sera requiz
« et nécessaire de faire en la maitairie de sieur Pierre Souffron, archi-
« tecte gener (*sic*) du Roy laquelle maitairie est en lille de Barie, juridic-
« tion de Gironde, a raizon de seze sols la brasse carrée aiant cinq pieds
« et demy en carré et ensemble doit faire toutes les portes, cheminées et
« rabarionnes (?) recquis et nécessaires audict bastiment suivant l'advis

« dudict sieur Souffron le tout complaict pour chatcune desquelles che-
« minées plenières sans aucune architecture, ni aulcune falson. Ledict
« Sieur Souffron sera tenu lui donner la somme de six livres tournoitz
« et pour chescune porte plénieres la somme de quatre livres, sera tenu
« ledict sieur Souffron faire pourter la pierre, chaux et sable sy près que
« les charrettes pourront aller et lui faire faire toutes les vuidanges de
« terre jusques à ce que on trouvera les fondements fermes et solides
« pour commencer à asseoir les premières pierres et sera brassé depuis
« une areste de muraille jusques à l'autre tant fondement que aultre
« murailles brassant tant plein que vuide sauf et réservé que en se tour-
« nant sur l'arreste du meur sera rabattu l'épaisseur du meur telle qu'elle
« se treuvera laquelle dicte besoigne de l'autre part escripte ledict Sage
« doict rendre faicte et parfaicte dans la fin du mois prochain venant a
« peine de payer toutz despans, dommaiges et intéretz et ledict Sieur
« Souffron luy rendre pendant ledict temps tout lesdictz matériaulx et luy
« a promis ledict sieur Souffron lui donner pardelsus toute la besoigne
« deux pougnères de blé mesture et une barricque de breuvage sauf et
« réservé le boys duquel blé ledict Sage a receu sur ces présantes une
« pougnère et quarante huict solz en argent et l'aultre pougnère de blé
« et breuvaige ledict sieur sera tenu luy bailler a mesme qu'il commen-
« cera la besoigne et luy bailler argen a mesme qu'il advancera ladicte
« besoigne et suivant la besoigne qu'il avra faicte et pour entretenir tout
« ce que dessus lesdictes parties respectivement en ce que leur touche ils
« ont obligé scavoir ledict Sieur Souffron ses biens pour le paiement de
« ladicte besoigne et ledict Sage sa personne et biens qu'il a soubmis à
« toutes rigueurs de justice seculliere et du royaume et par exprès sa
« personne à la rigueur des loys pour y estre constrainct par contre
« renonçant à toutes renonciations et executions à ce contraire ainsi l'ont
« promis et juré à Dieu. Sieurs Mathathias Larcquey et Pierre Lebe, natif
« de Bonac en Armaignacq et a présant habitant dudict Fontet tesmoingts
« et moy.

« Souffron, — Larquey, — tesmoing, de Lebe, prest,
« Marmande, notaire royal. »

(Archives départementales de la Gironde. Série E, notaires, Minutes de Marmande, notaire royal.)

E 1621, avril 26. — *Obligé pour M^r Souffron
et Arnault Bencquet.*

« Aujourd'huy vingt sixiesme jour du mois d'apvril mil six cens vingt
« et ung dans la parroisse de Fontet prévosté de la Reolle en Bazadoys et

« maison de M^r Souffron architecte pour le feu (?) Roy avant midy par
« devant moy not^re royal Soussigné presñts les tesmoings bas nommés a
« esté personnellement estably Bernart Bencquet laboureur habitant dans
« lille de Barie et demeurant en la maitairie dudict Sieur Souffron lequel
« a confessé devoir audict Sieur Souffron present et acceptant scavoyr est
« une pougnère de blé froumen troys pougnères de febves, deux pou-
« gnères et dix picquotins de bailharge et orge trois carts de pougnère
« de blé mesture qu'il a confessé avoyr heu pour tenir sa part de laditte
« maiterie et pour sa norriture a confessé avoyr heu et rescu dix pou-
« gnères de mesture et demie pougnère de febves faisant dix pougnères
« et demie et la somme de sept livres en argent que ledict Sieur luy a
« presté pour paier Mademoiselle-Dorgier dont de tout ce dessus ledict
« Bencquet c'est contenté et a promis..... sera tenen ledict Bencquet peier
« ledict blé audict Sieur de Souffron ou à son certain mandant dans le
« jour et feste de la Madellaine prochaine ensemble ledict argent et ce à
« peine de paier tous despens, dommages et intéretz pour ce que ledict
« Bencquet en a obligé sa personne et biens qu'il a soubmis à toutes
« rigueurs de justisse sécullière et du royaulme.....

« *Signé* : Souffron. Marmande, notaire royal. » (*Idem.*)

F **1622**, *mai 10. — Acte de main mize.*

« Inventaire des contrats des pères chartreux. Commençant le 26 fé-
« vrier 1614 et finissant le 26 octobre 1626. » — Quatre feuillets attachés.
On lit au bas de la quatrième page, verso du 2^e feuillet :
« Acte de maing mize pour lesdicts sieurs contre Gailhardine Mar-
« mande, vefve de feu Pierre Souffron, du dixiesme de may 1622. »
(Archives départementales de la Gironde. Série H, Chartreux, fonds non classés.)

1623, *mars 24. — Exploict de MM. les Chartreux
contre Gailhardine Marmande, vefve de Souffron.*

« Le vingt quatriesme jour du mois de mars mil six cens vingt et trois,
« Je, huissier audiencier au siège royal de la Réolle soubsigné par vertteu
« de lettres royaulx de la chancellerie de la souveraine court de Parle-
« ment de Bourdeaulx, en forme de feodis du dixiesme jour du mois de
« septembre dernier passé signées par le conseil de Fau et scellées de
« cire jaune pendantes contenant la commission impettrée par le syndicq
« de la Chartreuze Notre Dame de Mizericorde de Bourdeaulx et à sa
« requeste à vous Gaillardine Marmande, damoizelle vefve de feu Pierre
« Souffron, mettre archetecte du Roy, vous prenant au nom et comme

« mère légitime administraresse de voz enffans et dudict feu je vous dec-
« clere a deffault de paiemant des cens, renthes, lotz, vanthes, arresrages
« et aultres droitz et devoirs seigneuriaulx par vous audict Sieur Syndicq
« d'heubz non faictz ne paies d'icelluy exporter et recognoistre cause et
« pour raizon des biens par vous teneus pocédés estances de la mouvance
« dudict Sieur Syndicq en conseigneurie avec le Sieur Chambrier du
« prieuré conventuel St Pierre dudict la Réolle. La teneur desquels biens
« sy apprès au long s'ensuivent.

« Premierement cinq journaux de terres labourables scises et scituées
« en la parroisse de Louppiac, prévosté dudict La Réolle fief et arrente-
« ment qui confronte du levant et midy à M. Mre Francoys de Pichard,
« advocat en la Cour, couchant a ung chemin publiq par lequel on va du
« village de Sannin au village de Viquec, Nord à ung chemin de service
« par lequel on va du village de Sannin au moullin a vand qui souloit
« appartenir à feu maistre Jean Boirie, notaire royal.

« Plus une autre pièce de terre labourable au mesme lieu qui confronte
« du levant aux hoirs feu Me Guillaume de Lafon, midy au chemin de
« service par lequel on va dudict village de Viquey audict moulin à vand,
« couchant audict chemin publiq, Nord audict de Pichard.

« Finallement une aultre pièce de terre labourable audict Louppiac
« dans laquelle est basty ledict moulin à vand de la contenance d'ung
« journau environ qui confronte du levant et nord au Sieur de Marques,
« midy et couchant à deulx chemins publiqs, sauf le tout mieux con-
« fonter et limiter si mestier est et estre le doibvent. Lesquels susdicts
« biens fons et sol d'iceulx avecq les esfruictz et estant presans pendants
« et à l'advenir en proviendront, vous déclare que les prends, saizis et
« mis sous la main du Roy nostre Sire et des à justice au régime desquels
« vous déclare que je commets et depputte commission et sequestre
« scavoir les personnes de Jehan Duzan dict Chiquoy et Pellegrin Gar-
« nieau, habitants de la parroisse de Fontet pour les susdicts biens saizis
« comme dict est bien et dhuement régir et gouverner suivant l'ordon-
« nance pour et à l'advenir en rendre compte et prester le reliquat là et
« pardevant qu'il appartiendra alors que par justice ou aultrement en
« seront recquiz vous faisant expresse inhibitions et deffenses de par le
« Roy nostre Sire sur peyne des rigueurs ne les troubler ni empescher au
« faict et charge de leur commission que par moy leur sera deslivrée et
« pourvoir consolider icelle seigneurie je vous donne adjournement et
« assignation à estre et comparoir bien et dhumant en la Court du Parle-
« ment de Bourdeaulx où ledict Sieur Syndicq à ses causes commises
« audict Bourdeaulx et ce au troiziesme jour après la date du présent
« exploict. O intimation et aultrement voir procéder comme de raizon le

« tout san préjudice du procès qui est pendant indécis en la Court prési-
« dialle de la Sénéchaussée du Bazadois et que ledict Sieur sindicq a esleu
« son domicile à la maison noble de la Bastide parroisse de Blaignac
« pour là y recevoir tous actes de justice à ce resquis et nécessaire. —
« Faict à vostre domicille parlant à Magdelaine Souffron, vostre fille quy
« a fait responce que esliés absante à laquelle j'ai enjoinct vous advertir
« ce qu'elle m'a promis faire ès présence de Jean Duzan, clerc dudict La
« Réole et Anthoine Dubourg habt dudict Fontet, tesmoingtz et moy.

« Desguerre, huissier. »

(Archives départementales de la Gironde. Série H, Chartreux, fonds non classés.)

G **1629, juillet 2.** — *Obligé pour M. Rolle
contre Gailhardine Marmande.*

« Aujourd'huy second du moys de juilhet mil six cens vingt et neuf
dans la parroisse d'Ure, prevosté de la Réolle en Bazadois après midy et
maison de moy et par devant moy notaire royal soubzigné, présents les
tesmoingts bas nommé a esté personnellement establie Gailhardine Marmande, damoiselle vefve de feu Sieur Pierre Souffron habitante de la parroisse de Fontet prevosté de la Réolle laquelle a confessé devoir et s'est
obligée envers Sieur Blaize Rolle, bourgeois et marchand de la ville de la
Réolle absent mais moy notaire pour luy arestant, scavoir est la somme
de sept cens douze livres tournoizes provenant de la vente et dellivrance
d'une mulle de pierre de Bargeiracq garnie de deulx cercles de fer pour
icelle mulle mettre au moulin de Viget, laquelle mulle ladicte Marmande
a dict avoir heut et reseu et s'en est contentée et a renoncé..... de n'avoir
lieu et reseu sy a promis et sera teneue ladicte Marmande paier ladicte
somme de sept cens douze (ou deux) livres tournoizes audict Sieur Rolle
ou à son certain mandant dans le quinziesme du moys de mars prochain
venant à peine de touts despens, dommages et interest, pour entretenir
tout ce que dessus ladicte Marmande en oblige tout et ung chascung ses
biens tant meubles que immeubles présens et advenir qu'elle a soubmis à
toute rigueur de justisse sécullière et du royaulme, renonçant à toutes
renonciations et exécutions à ce contraire ainsi l'ont promis et juré à
Dieu. Présents Jehan Sousson dict..... et Jacques Dumoustier dit Pichon,
brassiers, habitants dudict Hure tesmoingtz. Ladicte Marmande s'est
signée et lesdictz tesmoingts ont dict ne scavoir et de ce resquis par moy,

« G. Marmande. Marmande, notaire royal. »

(Archives départementales Série E, notaires, *loc cit*)

H **1627, octobre 27.** — *Sommation pour mademoiselle Daurel contre mademoiselle de Souffron.*

« Le vingtseptiesme octobre mil six cens vingt sept, apprès midy, à
« Blaignac, maison des heoirs feu Jean Aurel, en son vivant procureur
« en la Court, Marie Guillemin, sa veuve, laquelle en absence de Gailhar-
« dine Marmande, damoiselle, veuve de feu Sieur Pierre Souffron, en son
« vivant architecte pour le Roy en sa maison et couronne de Navarre, a
« dict que ladicte Marmande luy a notifié le jour de hier vingt cinq par
« Guitet notaire royal comme les biens dudict feu Souffron estoient saizis
« et les criées en avoient esté faictes et qu'elle estoit subrogée à cauze de
« quoy ladicte Guillemin damoizelle l'auroit sommé de luy faire voir les-
« dictes criées, luy desclairer si tous les biens dudict Souffront sont
« comprins auxdictes criées et saizies et quel est le sergent..... et se-
« questres..... », etc.
Le même jour a lieu : « Signification à ladicte Marmande, damoizelle,
« dans la maison à elle appartenant size dans la parroisse de Loupiac
« appelée à Vignet, parlant à son metayer. » Celui-ci répond qu'elle est
« absente, demeurant au lieu de Fontet. « Signification aux sequestres »
dont l'un répond qu'il en parlera à ses confrères.

(Minutes de Ducastets, notaire royal à Blaignac, Me Lafargue fils, détenteur, à Hure, Gironde.)

I **1643, décembre 7.**

Jean Souffron, homme d'armes, achète de la terre labourable « à Fon-
tet au lieu appelé au maine d'Hugot ». (*Id., id.*)

J **1644, avril 17.**

« A esté présent Jehan Souffron, homme d'armes, habitant la parroisse
« de Loupiacq... » Il afferme « le moulin à eau avecq le jardin quy est
« près d'icelluy appelé le moulin de Biquet (ou Viquet) parroisse de Lou-
« piacq, appartenant audict Souffron..... pour vingt quatre pougnières de
« blé meysture..... », etc. (*Idem.*)

N° 2.

PIÈCES CONCERNANT LE PONT SAINT-CYPRIEN DE TOULOUSE

1599, mai 21.

« Les commissaires depputés par le Roy sur la distribution des deniers
« de la commutation et construction du pont qui se continue en Tholoze

« sur la rivière de Garonne, a noble Jaques Puget, bourgeois trésorier
« par nous trésorier par nous commis a faire la recepte et despence des-
« dicts deniers. Nous vous mandons et ordonnons payer et délivrer comp-
« tant à Dominique Capmartin M^tre des œuvres et réparations royales en
« la sénéchaussée de Tholoze, Pierre Souffron, M^e architecte de la ville
« d'Auch, Anthoine Subreville et Anthoine Lautier, charpentiers de Tho-
« loze, M^es entrepreneurs de la construction du septiesme pillier dudict
« pont, la somme de mille escuz sols que nous leur avons ordonné sur et
« tant moings du prix a eulx accordé pour ladite construction suivant le
« contract sur ce passé, et rapportant le présent mandement endossé de
« la quittance desdicts entrepreneurs ou de deux d'iceulx sur ce suffisante,
« le tout deuement contrerollé par le commis au contrerolle dudict pont,
« ladicte somme de mille escuz sols sera passée et allouée en la despence
« de vos comptes par nous et ailleurs ou besoin sera. Fait à Tholoze, le
« xx j^r de mai mil cinq cens quatre vingt dix neuf.

« B. Du Faur, sieur de S^t Jory, Caulet,
« pour mesdicts Sieurs Commissaires,
« Jausiond. »

(Cachet timbre sec.) — Archives de la ville de Toulouse. DD.

1599, mai 29.

Reçu de Capmartin de la somme susdite : mille escuz solz.

(Archives de la ville de Toulouze, *loc. cit.*)

1601, juin 20. — *Reçu final paiement.*

« Les commissaires députez par le Roy pour la perfection du pont de
« brique par ledict Sieur Prais de construire en Tholoze sur la rivière de
« Garonne et lieu dict à Sainct Subra, et sur la distribution des deniers
« destinés à ladicte perfection. Veu la requeste a nous ci-devant présen-
« tée par Dominique Capmartin, m^tre des œuvres et réparations royalles
« en la sénéchaussée de Tholoze, Pierre Souffron, m^e architecte en la
« fabrique de l'esglise Saincte Marie d'Auch, Jean Subreville et Anthoine
« Lautier, m^es charpentiers de Tholoze, entrepreneurs du septiesme pil-
« lier dudict pont, tendant à ce que attendu que par la grâce de Dieu et
« leur dilligence ledict septiesme pillier a esté paraschevé et par eulx
« satisfaict au contenu des articles et contract passé avec eulx pour la
« construction dudict pillier le 25^e d'octobre 1597, il nous pleust canceller
« et ressindre ledict contrat,

« Avons ordonné et ordonnons qu'icelluy contract dudict jour 25^e d'oc-

« tobres 97, demeurera résolu et cancellé à la descharge desdictz entre-
« preneurs.

« Faict à Tholoze le 20 juin 1601.

« De Paulo, De Bertier, Caulet, pour Mes-
« sieurs les Commissaires, Jausiond.

« Controrollé, vériffié par nous soubzigné, à Tholoze le xxii° juing mil
« vi° ung.

« Molinier. »

(Archives de Toulouse. DD.)

Les pièces qui précèdent ont servi jusqu'ici, semble-t-il, à établir que Souffron fut chargé de construire le pont de Toulouse, et qu'il acheva ces travaux. La liste suivante, d'une partie des vicissitudes qui entravèrent cette construction, démontre qu'il est bien difficile de dire aujourd'hui le nom de l'architecte du pont Saint-Cyprien de Toulouse.

Le mérite de Pierre Souffron n'en est pas amoindri, car les difficultés étaient graves et incessantes, et l'histoire du pont sera mieux connue.

QUELQUES DATES DE LA CONSTRUCTION DU PONT DE TOULOUSE,
d'après les *Annales de Toulouse*.

1540. — Lettres patentes du Roi pour la construction du pont de Toulouse, p. 120.
1543. — Pose de la première pierre. — **1543.** — D'après l'annaliste de Toulouse, construction de la première pile, p. 363. — **1554.** — Construction de la deuxième pile, vers Saint-Cyprien ; elle est difficile à faire. — **1559.** — La troisième recommencée deux fois. — **1560.** — On bâtit la quatrième. — **1576.** — La cinquième, sur pilotis. — **1579.** — La sixième. — **1598,** *janvier* et *février*, le pont est enlevé par les inondations. — **1608.** — Le pont est détruit. — **1613,** *mai* 14. — Débordement qui emporte le pont et les maisons de Saint-Cyprien. — On construit en bois le pont Clary, en attendant les réparations. — Le fameux pont de Toulouse, appelé *le pont en croix*, était commencé depuis peu d'années. — **1617.** — Le jour de la Toussaint, le vent est si violent qu'il abat les maisons, arrache les arbres et fait un désastre tel que depuis un siècle on n'avait rien vu de semblable. La fonte des neiges et les eaux endommagèrent les murs du quartier Saint-Cyprien, et creusèrent des trous à l'entrée du pont, devenu impraticable. Tout se répare. — **1618.** — L'ouvrage du pont neuf s'avance. — **1620.** — Sous cette administration le pont neuf s'avance avec célérité.

(*Annales de Toulouse*. Paris, 1776, t. IV, p. 220 à 250.)

N° 3.

POSE DE LA PREMIÈRE PIERRE DE L'ÉGLISE DES CAPUCINS.

Deux pierres commémoratives rappelèrent la cérémonie, l'une pour les dignitaires ecclésiastiques, l'autre pour les autorités civiles. Chacune portait une inscription ; celle des consuls est ainsi conçue :

Nobiles D. D. civitatis Aüx, consules qui prœerant G. Laburguière, P. Paulis, P. Ramon, G. Allemant, F. Lassus, P. Souffron, A. Spiau, anno D. 1607. XIII maii, in pietatis monumentum œre perennius, hunc superposuere lapidem.

(*Actes, mémoires et instructions recueillies en ce libre par M° Jehan Asclafer, notaire royal de la ville et citté d'Aux, pour lui servir et au public comme de raison.* — Bibl. de la ville d'Auch, ms. n° 24, fol. 186.)

<div align="right">ASCLAFER.</div>

(Document cité par Ch. Palanque. Pierre Souffron, Auch, 1889, p. 14.)

N° 4.

CHAPELLE DU COLLÈGE DES JÉSUITES. — MAITRE-AUTEL.

« Souffron fut chargé de dresser les plans. Sa capacité, les nombreuses preuves d'habileté qu'il avait données en maintes circonstances, son titre d'architecte de la métropole d'Auch, tout le désignait au choix de la compagnie. La chapelle eut tous ses soins. L'archevêque Léonard de Trapes en posa la première pierre en cérémonie, le 10 septembre 1624. En quatre ans, tout fut terminé et la bénédiction solennelle en fut faite le jour de Saint-Ignace, le 31 juillet 1627. « Le dernier jour de juillet 1627, « feste de Saint Ignace le dit seigneur archevesque a dict la première « messe en icelle chapelle. » (*Journal de Jean de Solle, docteur et avocat de la ville d'Auch,* publié par J. de Carsalade du Pont, p. 34. — Ch. Palanque, *Pierre Souffron, loc. cit.,* p. 16.)

« Le Père Aubery, jésuite, dans son poème sur la ville d'Auch, *Augusta Auscorum,* consacre plusieurs pages à la description de la chapelle du collège. Le grand autel, œuvre de Pierre Souffron, provoque son admiration ; dans son enthousiasme, il compare Souffron à Scopas. Voici comme il s'exprime : « Je ne veux pas me laisser captiver seulement par la vaste « structure du temple, ni retenir par le grand autel et par l'image du cru- « cifix..... Ici, ô Christ, un Scopas t'a sculpté un mausolée. Vous verrez « deux images dorées éblouissantes de lumière; à droite, notre Père

« Ignace ; à gauche, le Navarrais Xavier, garder les deux flancs de l'autel
« et regarder au milieu du tabernacle qui renferme le Christ sous l'espèce
« du pain, tabernacle soutenu par cent statues et tout brillant d'or. »

(Prosper LAFFORGUE, *Recherches sur les arts et les artistes en Gascogne*. Paris, 1868, p. 59.)

> Non me modo Templi
> Structura immanis capiat, non maxima nectat
> Ara moras, Christi cruce nec pendentis Imago.
> .
> Quodque Scopas alius sculpsit tibi mausoleum.
> Heu ubi inauratas rutilanti luce parentis
> Ignati dextra Navarræique sinistra
> Xaverii effigies arae majoris utrumque
> Spectabis stipare latus, mediamque tueri
> Qua Christus panis specie latet abditus arcam
> Centum succinctam statuis, auroque coruscam.

ALBERY — *Augusta Auscorum*, auctore So. H. Auberio, Borbonio, c. S. d. Auseis, apud Arn. a Sancto Bonneto, in-4° de 32 pages. Imprimé en 1632, et réimprimé en 1667.

(Pierre Souffron était mort en 1622, puisque Gailhardine Marmande, sa femme, était veuve alors. Voir *Pièces justificatives*, n° 1, note F.)

N° 5.

RETABLE DU MAITRE-AUTEL DE SAINTE-MARIE D'AUCH.

« Il est aisé de reconnaître que les chapelles ont été construites d'un seul jet et sur un plan d'une régularité parfaite..... Celles qui sont à l'ouest n'avaient en 1629, ni autel, ni pavé, ni verrières. Jean Cailhon s'était engagé « à bastir dans chascune d'icelles un marchepied ». Il est vraisemblable que ces retables étaient aussi compris dans le contrat. Ils furent rehaussés de bas-reliefs dont les encadrements présentent les caractères de l'époque. » (Cailhon, maître architecte de la ville de Paris, passa le marché dont il est question le 16 juin 1629, c'est-à-dire plusieurs années après la mort de Pierre Souffron. Il semble donc probable que celui-ci bâtit les chapelles et que Cailhon les compléta.)

(CANÉTO, *Atlas monographique de cette cathédrale S^{te} Marie d'Auch*. Paris, Didron, 1857, p. 64.)

« Les dispositions du retable furent définitivement confiées par monseigneur Léonard de Trapes aux soins d'un Auscitain en grande réputation que le roi Henri IV venait de nommer à Auch, membre du bureau l'Élection [1].

[1] *Electorum ad tributa describenda juridictio, curia vel tribunal* (*Dictionnaire de Trévoux*). On jugeait à cette petite cour, en première instance, les dif-

Il s'appelait noble Pierre Souffron[1]. Son œuvre si riche de marbres et de sculptures classiques, dont le mérite, d'ailleurs incontestable, ne saurait dignement compenser le complet désaccord de style avec les boiseries, n'était pas encore achevée au jour où furent vérifiés, d'office, les travaux accomplis dans la basilique. C'était « le onziesme du mois de
« may 1609, M⁰ de Lestanc, conseiller du Roy en son Conseil d'estat,
« troizièsme président du Parlement de Toulouse et M⁰ Lecomte, Con-
« seiller du Roy audict Parlement, estoient commissaires députés. Pierre
« Souffron, sieur de la maison; noble Ducros, architecte général pour le
« Roy en sa duchée d'Albret et terres de l'ancien domaine et couronne de
« France; Guilhaume Bauduer, maistre masson de la ville d'Auch, et
« Jehan Limousin, ingénieur de la ville de Fleurance, *étoient experts*
« *pris d'office;* en présence de maistre Estienne Chavaille, sieur de Bazil-
« lac, conterolleur du Roy en l'Election d'Armagnac et Jehan Lebé,
« bourgeois de la ville d'Auch, aussi nommés d'office, pour procéder à la
« visite de ladicte esglise... »

(CANÉTO, *Monographie de Sainte-Marie d'Auch.* Paris, 1850, p. 248.)

« A laquelle visite et vérification », disent-ils en finissant, « et pour dresser
« la présente relation nous avons vacqué sept journées avec Gabriel Lafon
« pris pour notre greffier. Faict et parachevé dans la ville d'Auch le
« 18 de may 1609, taxé pour les *cinq* experts trente escuz et pour le
« greffier tant pour la minute que grosse et vacations, trois escuz..... »
Or, nous lisons au procès-verbal de ladicte expertise : « Et aiant regardé
« et considéré ladicte esglise en l'estat qu'elle est à présent, nous a semblé
« estre le plus nécessaire et convenable de paraschever le grand autel.
« On continua donc l'autel du chœur... » (CANÉTO, *Atlas monographique*, *loc. cit.*, p. 64.)

N° 6.

PEINTURES DE LA CHAPELLE DU COLLÈGE.

« M⁰ Souffron fit travailler à ses fraix les peintures de l'église et de la
« basse-cour qui ont esté estimées 2,000 livres et donna en argent

férends sur les tailles et les impôts, à l'exception des gabelles et du domaine du Roy. L'élection d'Armagnac n'était qu'un district particulier de la généralité d'Auch. Elle se divisait en 7 collectes, comprenant 1,214 feux, 26 bellugues et 1/4 réunis en 322 communautés ou paroisses. Le bureau d'Auch, composé de 4 élus, se tenait rue des Pénitents Bleus, n° 14, dans une maison dont la porte conserve encore cette inscription gravée sur pierre : LOUIS XIII, BUREAU DE L'ÉSLECTION.

[1] Le P. MONTGAILLARD, p. 75, écrit ce nom avec *ph* au lieu de *ff* : « *Petrus Souphronus nobilis, nostrae aetatis latimus, et ipse auscitanus civis*, etc., etc. »

« 20 livres et offrit un grand cierge de cire blanche, et sa fille mariée à
« M. Nogaro donna une nappe de dix pans de longueur et de six de large
« avec un devant d'autel de damas violet. » — (*Liber Benefactorum*,
p. 2 v°. Fonds du Collège, Archives de la ville d'Auch, pièce citée par
Ch. Palanque, p. 17.)

« Le père Aubery donne le nom du peintre que Lafforgue croit l'auteur
« de peintures décoratives remarquables dans l'ancienne église des Car-
« mélites, aujourd'hui école municipale de dessin. Il se nommait Desa-
« lingues. »

N° 7.

ACTE DE DÉCÈS DE BARTHÉLEMYE DE ROUÈDE, FEMME A M. SOUFFRON.

1642, août 21.

« Le vingt et unicsme aoust 1642 est morte mademoiselle Barthélemye
« de Rouède, femme à M. Souffron, M° Architecte, entre sept et huict
« heures du matin, et fust ensevelie le lendemain 22° après la messe
« grande dans la présente esglise, tout contre le pilier où sont les orgues.
« Les messieurs du chapitre y assistoient. M. Bernard de Vacquier pre-
« centeur faisant l'ofiice. » *Anima ejus requiescat in pace. Amen.* —
Roques, prestre et vicaire.

(Archives de la ville d'Auch. Série GG. 1. *Registres paroissiaux de Sainte-Marie.*)

N° 8.

MARIAGE PIERRE DE NOGUARO ET MARIE DE CHANAILLE.

1644, juin 27.

« Le 27° juin 1644 ont espousé de parolle de pñt M° Pierre de Noguaro,
« de la pnt parroisse et Dam^lle Marie de Chanaille dans la maison de
« M° Chanaille, la cérémonie a esté faicte par M° Estienne d'Aignan,
« vic^re gen^l de monseigneur l'Archevesque, en pres. de M° de Chanaille
« père grand, Estienne Chanaille père de la C°, Pierre Souffron, Jacques
« Prunières, Aignan s^r du Sendat et beaucoup d'autres parents. »

(Archives de la ville d'Auch. Série GG. 2. *Registres paroissiaux de Sainte-Marie.*)

N° 9.

MAISON NOBLE APPARTENANT A PIERRE SOUFFRON.

1698.

« Gailbardine Marmande, demoiselle, femme de Pierre Soufrons, une
« maison noble, vigne et pièce de bois. »

« *État des gentilshommes ou nobles et des roturiers vivant noblement*
« *dans la sénéchaussée de Bazas.* Coll. de M. A. Goua, à Langon, trans-
« crit par Jules Delpit. »

(Archives historiques de la Gironde, Bordeaux, t. XIII, p. 556.)

NOTES

pour servir à la biographie de

Louis-Nicolas LOUIS

Architecte du Grand-Théâtre de Bordeaux;

Par M. Ch. BRAQUEHAYE

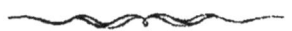

(Extrait des Mémoires de la *Société Archéologique de Bordeaux*. tome V, 1878.)

BORDEAUX
IMPRIMERIE V^e CADORET
12 — Rue du Temple — 12

1878

NOTES

pour servir à la biographie de

Louis-Nicolas LOUIS [1]

Architecte du Grand-Théâtre de Bordeaux:

Par M. Ch. BRAQUEHAYE

Quoique l'architecte *Nicolas* Louis ne soit pas né à Bordeaux, il a laissé de trop remarquables travaux dans la capitale de la Guienne, pour ne pas être considéré comme l'un de nos compatriotes. Et d'ailleurs, ne suffirait-il pas qu'après avoir conçu le type des théâtres modernes, il l'eût exécuté d'une façon si parfaite en élevant notre Grand-Théâtre, pour avoir droit de cité parmi nous?

Le nom de N. Louis, à moitié oublié, à moitié perdu dans la tourmente révolutionnaire, est écrit sur la pierre de nos plus beaux hôtels comme sur les boiseries de chacun de nos ravissants salons Louis XVI. Bordeaux lui doit sa place brillante dans l'histoire de l'art, car nulle ville plus que Bordeaux ne porte la marque de ce puissant génie.

(1) Ancien pensionnaire du Roi, Architecte titulaire de S. M. le roi de Pologne, et premier Ingénieur-Architecte de S. A. S. Monseigneur le duc d'Orléans, premier prince du sang.

« Il est juste de mettre à l'honneur ceux qui ont été à
» la peine », disait avec raison Jeanne d'Arc au sacre de
Charles VII. Parler de N. Louis, dont la vie fut si douloureusement agitée, c'est, croyons-nous, non-seulement
rendre justice à sa mémoire, mais c'est encore payer une
dette de reconnaissance qui lui est légitimement due.

Déjà M. Louis Gaullieur-Lhardy, dans un intéressant
volume (1), a rappelé avec enthousiasme les services
rendus à l'art par l'illustre architecte. « Ce livre est
» destiné, dit l'auteur, à indiquer à la génération qui rem
» place à Bordeaux les contemporains de M. Louis, que
» cette opulente cité est redevable à ce grand artiste, non
» seulement du plus remarquable des monuments qui la
» décorent, mais encore de l'essor immense qu'y ont pris
» depuis un demi-siècle les Beaux-Arts dont il sut inspirer
» le goût. »

Déjà M. Detcheverry, dans son *Histoire des Théâtres de
Bordeaux*, a raconté l'édification de l'œuvre capitale du
savant constructeur.

Déjà M. Marionneau, notre érudit compatriote, a fait
imprimer douze lettres de N. Louis (2), dont la lecture fait ressentir les tortures morales qu'endurait l'artiste au milieu des tracasseries sans nombre que lui
suscitait la jalousie. Mais dans toutes les notices sur
Louis (3), à peine est-il question des grandes constructions
élevées hors de Bordeaux et des vastes projets élaborés
et dessinés par l'éminent architecte. Et pourtant, ces gigantesques conceptions qu'il étudiait avec tant d'ardeur

(1) *Le Portefeuille de Louis;* Bordeaux, 1828.
(2) *Douze Lettres de N. Louis;* 1858.
(3) De Lamothe : *Notes pour servir à la biographie des grands hommes de Bordeaux;* Detcheverry : *Histoire des Théâtres de Bordeaux;*
L. Vaudoyer : *Patria, Magasin pittoresque,* 1852; Bernadau : *Tableau
de Bordeaux,* etc.

et d'autorité ont eu une influence très-considérable sur l'architecture française du règne de Louis XVI.

Par ses travaux, en rappelant les saines doctrines, en appliquant les lumières de la science, en faisant succéder les règles de l'art à la mode du bizarre et du contourné, Louis fut certainement l'un des principaux chefs de l'école naissante, il devint l'un des créateurs du style nouveau.

Nous savons, il est vrai, que justice sera enfin rendue à la mémoire de l'homme de génie qui le premier employa avec tant de science, qui le premier inventa, pourrions-nous dire, les charpentes en fer dont l'emploi est devenu l'un des principaux éléments de l'architecture moderne (1); nous n'ignorons pas que M. Marionneau prépare une biographie de Nicolas Louis (2), dont le nom sera plus connu alors, et prendra désormais la place qui lui est légitimement due après ceux de Perrault et de Gabriel; aussi n'avons-nous pas la prétention de combler la lacune que nous avons signalée puisqu'elle doit disparaître bientôt; mais l'un de nos collègues nous ayant communiqué une brochure, aujourd'hui oubliée (3), qui fournit de curieux détails sur certains travaux de N. Louis à Paris, nous avons pensé que vous accueilleriez avec intérêt toutes les notes utiles à l'histoire de l'architecte de notre Grand-Théâtre, nous avons considéré comme un devoir de vous soumettre tous les renseignements spéciaux sur l'œuvre du vaillant artiste, qui fut abreuvé de dégoûts après avoir été honoré de l'amitié des grands et de l'estime des rois, qui mourut dans l'oubli

(1) M. Léon Vaudoyer dit que ce fut Brébion qui employa le premier ce système de construction au Louvre en 1778. — Voir note A. — N. Louis se servit de charpentes en fer dans la construction du Théâtre de Bordeaux de 1773 à 1779, et même à Varsovie vers 1766, d'après Gaullieur-Lhardy. Voir le catalogue des dessins de son portefeuille, note B, n°s 60 à 70.

(2) *Louis, architecte du Grand-Théâtre de Bordeaux : sa vie, ses travaux, sa correspondance.*

(3) Gaultier-Laguionie, *le Palais-Royal;* Paris. 1829.

après avoir doté sa patrie de monuments qui sont l'honneur de ceux qui les ont commandés et la gloire de celui qui les a conçus.

Louis-Nicolas, fils de *Louis*, Louis, maître maçon, est né à Paris, rue du Pont-aux-Biches, le 10 mai 1731; il mourut dans la même ville, rue de la place Vendôme, n° 200, le 2 juillet 1800, à sept heures du soir (1).

N. Louis avait donc 24 ans, en 1755, lorsqu'il obtint le Premier Grand Prix d'architecture à l'Académie royale de Paris, *prix hors rang* avec médaille d'or et pension à Rome; ses rapports avec le directeur de l'Ecole de Rome furent mauvais, ainsi que le prouvent les lettres de Natoire à M. de Marigny; le directeur signale, en effet, les défauts qui devaient porter tant de tort à notre artiste, dont le caractère impérieux ne craignait ni les procès, ni les créanciers (2). Cependant son séjour en Italie lui permit de faire des études fructueuses; il en rapporta ce goût épuré et cette admiration pour les chefs-d'œuvre antiques (3), qui le placèrent bientôt à la tête de cette phalange d'artistes qui devaient régénérer l'art en France.

Il nous suffira de faire remarquer que la vie entière de Louis se révèle dès ses premiers pas dans la carrière des arts. Remarquablement doué comme artiste, il remporte tout d'abord des succès éclatants à l'Ecole des Beaux-Arts; déjà on le voit courtisan avec ses protecteurs et hautain avec ceux qui ont autorité sur lui; déjà il se crée des

(1) Les extraits de naissance et de décès ont été publiés par M. Marionneau dans le 6e volume des Mémoires de la Société des Archives historiques de la Gironde, d'après les anciens registres de l'état civil de la Seine, aujourd'hui détruits. Grâce aux recherches de M. Marionneau nous connaissons le prénom de Louis : *Nicolas* au lieu de *Victor*.

(2) Voir note C.

(3) Le catalogue des dessins de son portefeuille, Gaullieur-Lhardy, p. 80, porte *4 vol. grand in-folio* de vues, dessins, études d'après l'antique, etc.

embarras financiers; et sa vie tout entière doit s'écouler au milieu des tracas d'une gêne permanente.

Homme d'initiative et de ressources, confiant en sa valeur, ne connaissant pas d'obstacles, d'une énergie peu commune pour réaliser ses projets; tel nous voyons Nicolas Louis, jeune étudiant à Rome, architecte à Varsovie, à Bordeaux et à Paris (1). Homme habile avec les grands, souple et flatteur avec ses protecteurs, réussissant à s'imposer à leur confiance, tel nous apparaît Louis, le protégé de M. de Marigny, du roi de Pologne, du duc de Richelieu, de M. de Clugny, de M. de Saint-Maur, du duc d'Orléans. de Turgot, etc.

A Bordeaux, on croit lui avoir rendu justice, après avoir reconnu que c'est à sa présence et surtout à son crayon, que notre ville doit tous ses somptueux hôtels, dont la hardiesse et la beauté des escaliers, dont le goût épuré qui préside aux décorations intérieures, ne le cèdent qu'à la distinction et à la richesse de l'ensemble architectural des façades extérieures. Certainement l'influence du célèbre architecte est incontestable et incontestée dans notre région, mais les œuvres qu'il exécuta hors de Bordeaux sont ignorées même de ses biographes ; ils oublient de signaler que les immenses travaux qui lui furent confiés, que les hautes relations dont il jouit, le placèrent à la tête des novateurs qui renversèrent le style boursouflé des Robert de Cotte, des Germain et des Oppenhort.

C'est à M. Marionneau qu'il appartient de vous faire connaître les premiers travaux de Louis, soit en Italie, soit en Pologne, soit en France; son livre *Louis, architecte du Grand-Théâtre de Bordeaux; sa vie, ses travaux et sa cor-*

(1) Les entreprises dans lesquelles Louis se lança à Rouen, disent quelques biographies, causèrent sa ruine ; c'est probablement Bordeaux qu'il faut lire, car Louis se ruina lors de la vente et de la démolition du Château-Trompette. — Voir note D.

respondance, dira comment le jeune pensionnaire à Rome devint l'architecte titulaire de S. M. le roi de Pologne Stanislas-Auguste Poniatowski et non Stanislas Leczinski, comme l'indiquent par erreur tous les biographes.

Il nous suffira de dire qu'il avait édifié déjà de nombreux travaux quand M^me de Geoffrin le recommanda, en 1765, au roi Stanislas-Auguste Poniatowski, et qu'il construisit le palais de Varsovie, ou plutôt le remania et en exécuta toutes les dispositions intérieures (1).

N. Louis avait donc déjà produit des œuvres capitales; il était déjà rompu aux difficultés pratiques de l'architecture, lorsque le maréchal de Richelieu et les jurats de Bordeaux signèrent le 18 mai 1773, les plans de la salle de spectacle qu'on se proposait d'édifier dans la capitale de la Guienne. Aussi notre théâtre est-il resté un chef-d'œuvre, non-seulement parce que des mutilations graves n'ont point totalement défiguré l'extérieur de ce beau monument, mais surtout parce qu'il fut le premier type de nos salles de spectacle modernes, dont les dispositions sont encore adoptées de nos jours (2).

En effet, l'Odéon n'a été construit à Paris par de Peyre et Wailly qu'en 1782, et l'Odéon fut, dit-on, le premier théâtre complet et régulier que l'on ait vu s'élever dans la capitale; or, c'est deux ans plus tôt, c'est le 8 avril 1780, que l'inauguration de notre Grand-Théâtre avait eu lieu.

Nous n'avons pas à parler de la construction de cette œuvre remarquable, nous en connaissons tous l'histoire; nous savons aussi quels furent les projets grandioses de la place Ludovise, les plans d'isolement du Grand-Théâtre, qui comprenaient le redressement du cours du Chapeau-Rouge

(1) *Correspondance inédite du roi Stanislas Poniatowski et de M^me de Geoffrin*, par Charles de Mouy. — Voir note E.

(2) L'éminent M. Garnier, architecte du Grand-Opéra, s'est inspiré du théâtre de Bordeaux, notamment pour l'escalier monumental.

et de celui de l'Intendance se prolongeant par la rue Judaique ; de nombreux ouvrages citent ou décrivent la plupart des travaux exécutés à Bordeaux (1) par l'architecte du roi de Pologne, mais nous connaissons à peine l'édification de l'hôtel de l'Intendance de la province de Franche-Comté. à Besançon (2), l'église St-Eloi à Dunkerque, les conceptions et les œuvres grandioses qu'il rêva pour Varsovie, pour Rome et pour Marseille (3); aussi considérons-nous comme un devoir de citer, au moins d'après des brochures contemporaines, les projets gigantesques que Louis fut chargé d'exécuter à Paris, mais surtout de vous rappeler les constructions aujourd'hui défigurées ou détruites qu'il éleva au Palais-Royal pour le duc d'Orléans.

En 1776, pendant que Louis surveillait l'édification du Grand-Théâtre, le duc et la duchesse de Chartres, plus tard duc et duchesse d'Orléans, vinrent à Bordeaux et furent reçus par l'intendant-général de la province, M. de Clugny. le protecteur éclairé de Louis.

Vivement préoccupé de la réception qu'il désirait faire aux princes de France, M. de Clugny s'adressa à son protégé; Louis, habitué depuis longtemps aux réceptions et aux fêtes royales, éleva alors dans les jardins de l'Intendance (4) des salles habilement agencées, dans lesquelles eurent lieu des fêtes splendides. Le bon goût qui avait présidé aux décorations autant que le grandiose de la conception frappèrent d'étonnement et la cour et la ville. Le duc et la duchesse de Chartres, émerveillés, témoignèrent vivement leur satisfaction à l'intendant et félicitèrent l'architecte du talent qu'il avait déployé.

(1) Gaullieur-Lhardy : *Portefeuille de Louis*; Detcheverry : *Les Théâtres de Bordeaux;* Bernadau : *Tableau de Bordeaux,* etc.

(2) Cité par M. Marionneau.

(3) Catalogue des dessins de son portefeuille. Voir note B, nos 22, 23, 37 et 52 à 70.

(4) Près la place Puy-Paulin.

Ce fut là une bonne fortune pour Louis, car le duc et la duchesse, après avoir admiré les plans du Grand-Théâtre, acceptèrent d'en poser la première pierre, et, en effet, cette cérémonie eut lieu le 25 avril 1776.

Peu d'années après, en 1780, Louis avait le titre de premier ingénieur-architecte du prince d'Orléans, premier prince du sang, et la reconstruction du Palais-Royal lui était confiée.

Le Palais-Royal.

Le Palais-Royal, appelé d'abord Hôtel de Richelieu puis Palais-Cardinal, avait été construit sur les ruines des hôtels de Mercœur et de Rambouillet, par Mercier, architecte du cardinal de Richelieu; commencé en 1629, l'ancien palais fut achevé en 1636, et ne prit le nom de Palais-Royal que lorsqu'Anne d'Autriche vint l'habiter avec ses fils : Louis XIV et le duc d'Anjou. Louis XIV donna la jouissance de ce palais à Monsieur, son frère unique, et la propriété à son petit-fils le duc d'Orléans en faveur de son mariage avec Marie de Bourbon, légitimée de France.

Le 6 avril 1763, un incendie détruisit la majeure partie de l'ancien Palais-Royal; la salle de l'Opéra notamment, qui en faisait partie, fut consumée tout entière; Moreau la reconstruisit tandis que Contant d'Ivry élevait le corps de logis principal, et malgré le talent déployé par ces deux architectes, cette œuvre hybride présenta des disparates choquantes.

Le duc d'Orléans, Louis-Philippe, avait abandonné le Palais-Royal lorsqu'il se décida en 1780, « à transmettre » au prince son fils, Louis-Philippe-Joseph, alors duc de » Chartres, la jouissance du palais, par donation entre- » vifs et par anticipation d'hoirie. »

Louis devint alors architecte du duc et fut chargé d'étudier de nouveaux plans pour la restauration du palais. Ceux qu'il soumit au duc de Chartres furent approuvés; les constructions allaient s'élever, déjà la célèbre avenue de

marronniers plantée par le cardinal avait été abattue, lorsque le 8 juin 1781, une nouvelle catastrophe anéantit presqu'entièrement le Palais-Royal; la salle de l'Opéra prit feu une seconde fois après une représentation d'Orphée et il n'en resta qu'un monceau de cendres.

Les progrès des Beaux-Arts s'étaient affirmés aux yeux de tous depuis quelques années; les anciens errements étaient abandonnés et de vaillants artistes s'étaient placés à la tête du mouvement qui ramenait l'architecture en France à la saine étude de l'antiquité.

Le duc de Chartres, protecteur éclairé des arts, crut devoir appeler tous les hommes les plus habiles à prendre part à un concours pour la réédification de la salle de l'Opéra et du Palais détruits.

Un grand nombre de plans, émanant des artistes les plus capables, lui furent présentés, et le 12 juin 1781, il choisissait le projet le plus complet, le mieux étudié, le plus pratique et le plus grandiose, celui qui représentait à ses yeux l'œuvre la plus parfaite, et ce projet était celui de N. Louis, qui venait d'acquérir une grande et légitime réputation par la construction de la salle de spectacle de Bordeaux (1). N. Louis était digne de la préférence qui était accordée à son œuvre; son plan était ingénieux, l'ensemble présentait un aspect de grandeur qui le distinguait de ceux de ses concurrents; il isolait la promenade et l'entourait de portiques au-dessus desquels s'élevaient des bâtiments dont l'ordonnance et la décoration s'alliaient à celle de la grande façade du Palais; mais ce projet, approuvé le 12 juin 1781, *quatre jours après* l'incendie de l'Opéra, ne comprenait pas le théâtre, puisque celui-ci existait encore lorsque l'architecte dressait le plan général; aussi, après le désastre révoqua-t-on une partie de l'ap-

(1) L'inauguration du Grand-Théâtre de Bordeaux avait eu lieu le 7 avril 1780.

probation donnée et l'on entra dans le dédale des hésitations et des incertitudes.

La ville de Paris, prenant pour prétexte la longueur des travaux à exécuter. enleva l'Opéra au Palais-Royal, malgré les instances du duc de Chartres et du prince son père, et une salle nouvelle s'éleva à titre provisoire sur le boulevard. Elle fut bâtie en six semaines par l'architecte Lenoir et devint plus tard le théâtre de la porte Saint-Martin.

Mais le duc d'Orléans aimait beaucoup l'Opéra, et dans l'espoir de le ramener au Palais-Royal, il ordonna à N. Louis de comprendre dans ses nouveaux projets l'établissement d'une salle de spectacle.

En attendant, Louis commença la construction des bâtiments du jardin, avant même celle du corps de logis principal; alors les voisins, privés de la vue et de la promenade intentèrent un procès au prince, et ce fut un arrêt du Parlement du 13 août 1784, qui autorisa Philippe-Joseph, duc de Chartres, à exécuter librement les travaux projetés pour l'amélioration et l'embellissement du Palais-Royal (1).

Après avoir achevé les bâtiments sur les trois côtés du jardin, on fonda la colonnade qui devait les séparer des cours du palais. Elle s'élevait lentement, et les colonnes n'étaient encore qu'à quelques pieds hors de terre, lorsqu'on quitta ce travail en 1786 pour commencer, dans le jardin des princes, les fondations de la salle actuelle du Théâtre-Français. Quand les voûtes des caves furent fermées, cette construction fut abandonnée à son tour, et l'on procéda successivement en 1787 et 1788 à la démolition complète: du grand corps de logis du palais qui fermait le jardin des princes du côté du sud; de l'aile où se trouvaient le salon d'Oppenhort et la grande galerie de Coypel séparant le jardin de la rue Richelieu; enfin l'on abattit

(1) Voir note F.

l'aile droite de la chapelle, qui le séparait de la seconde cour (1).

Ces démolitions et les constructions nouvelles ne se firent pas sans de longs retards et de nombreuses hésitations, causés soit par l'influence politique, soit par les embarras financiers ; on remania les plans ; on prit le parti de ne faire que deux cours, au lieu de trois que comportait tout d'abord le projet ; on renonça à la cour d'honneur, qui devait avoir la même dimension que celle qui existe aujourd'hui ; enfin, l'on supprima l'escalier qui était destiné à desservir les nouveaux appartements de l'aile projetée entre le théâtre et les arcatures sur le jardin.

Pendant qu'on discutait, qu'on recommençait les dessins destinés à donner au Palais-Royal toute la splendeur qu'il était susceptible de recevoir, l'Opéra prospérait aux boulevards et tout espoir de le ramener était évanoui. Le duc d'Orléans permit alors à deux entrepreneurs de spectacles, Gaillard et Dorfeuille (2), d'élever à leurs frais une salle provisoire près des fondations que Louis avait déjà faites pour l'Opéra projeté, et ce théâtre, *des Variétés Amusantes*, attira pendant trois ans la foule au Palais-Royal (1787-1790).

Salle Montansier.

La salle de bois des Variétés n'était probablement pas l'œuvre de l'architecte Louis, mais il n'en fut pas de même d'un second petit théâtre, la *Salle Montansier* (3) ou *Théâtre du Palais-Royal*. Cette petite salle fut construite aux frais du prince sur les dessins de N. Louis dans les années 1782 et 1783 ; elle servit d'abord *aux petits comédiens du comte de Beaujolais*, comédiens de bois ou grandes marionnettes avec chanteurs et chanteuses que le public

(1) Voir note G.
(2) Voir note H.
(3) Et non Montpensier. M^{me} Montansier l'acheta 570,000 fr. en 1787.

entendait sans les voir. « Cette salle, quoique ayant subi de grandes modifications, n'en reste pas moins une des belles œuvres de N. Louis, » disait-on en 1829; nous n'osons pas affirmer qu'elle soit reconnaissable aujourd'hui (1).

L'aile du palais, projetée entre le jardin et la cour d'honneur, était à peine élevée de quelques pieds au-dessus du sol, lorsque le prince, ne pouvant en terminer la construction (2), permit en 1786 d'élever sur ces fondations des hangars en planches ou *Galeries de bois* formant trois rangées de boutiques et deux promenoirs couverts ; ils furent construits, disent les uns, pour mettre les fondations à l'abri de l'intempérie des saisons et de la gelée; on les éleva, disent les autres, parce que le prince désirait que le public pût faire le tour du jardin à couvert en attendant que cette partie du palais fût terminée.

Cirque du Palais-Royal.

En avril 1787, N. Louis construisit pour les courses de chevaux un *cirque souterrain,* qui occupait la plus grande partie du jardin du Palais-Royal. Creusé dans le sol comme quelques-uns des hippodromes antiques, il affectait la forme d'un parallélogramme de 300 pieds de long sur 50 de large dont les extrémités étaient semi-circulaires; au milieu, une arène, entourée de galeries et décorée de 72 colonnes doriques cannelées, recevait le jour d'en haut et communiquait avec les bâtiments habités par le duc d'Orléans, qui, par une route souterraine, pouvait venir en voiture. La profondeur au-dessous du sol était de 13 pieds 3 pouces, et une galerie couverte de 9 pieds 8 pouces de hauteur, formait sur le jardin un rez-de-chaussée couvert de feuillages, d'arbustes, de fleurs et de verdure, orné de 72 bustes de grands hommes et d'un nombre égal de colonnes ioniques (3).

(1) Voir note I.
(2) Voir note J.
(3) Dulaure, *Curiosités de Paris*, 1787.

Cette construction était destinée à des exercices d'équitation qui n'eurent jamais lieu. On y tint des assemblées, on y donna des fêtes, des repas, des bals, des jeux et des représentations scéniques avec des expositions d'objets de curiosité.

« Ce cirque devint la proie des flammes le 25 frimaire an VIII (16 décembre 1799). On accusa, mais sans preuves, les locataires d'avoir mis le feu à l'édifice pour mettre ainsi fin à leurs mauvaises affaires (1). »

Théâtre-Français.

Le 16 février 1787, Gaillard et Dorfeuille, qui exploitaient la salle provisoire des Variétés, avaient souscrit un bail pour la location de la salle définitive qui est aujourd'hui le Théâtre-Français et « que le prince faisait construire » avec tous les soins et toutes les recherches possibles par » son architecte N. Louis. »

Cette salle de spectacle, que les talents de l'architecte devaient rendre à jamais célèbre, fut commencée en 1786 et ne fut terminée qu'en 1790. N. Louis fit preuve de la plus rare et de la plus haute intelligence dans la conception et dans l'exécution de toutes les parties de ce travail. Les murs de la salle et les escaliers furent construits avec des pierres de choix, taillées avec le plus grand soin, et l'éminent constructeur prouva notamment dans cette importante partie de l'édifice, combien il était compétent en stéréotomie (2), science qu'il possédait d'une façon supérieure, ainsi que nous l'avons déjà dit à propos du Grand-Théâtre de Bordeaux et des hôtels qu'il construisit dans notre région (3).

(1) Le *Palais-Royal*, 1829, p. 23.
(2) Voir note K.
(3) Je ne dois pas omettre de signaler ici que Louis fut intelligemment secondé par *André* et *Gabriel Durand* dans la direction des travaux exécutés à Bordeaux et à Paris. M. Gabriel Durand était l'aïeul de M. Ch. Durand, prési-

— 16 —

La charpente et la couverture du théâtre, les planchers, les plafonds et les supports des loges furent faits *en fer* et les interstices furent comblés avec *des pots de terre cuite* (1), mode de construction jusqu'alors inconnu en France, qui présentait l'immense avantage de la légèreté, de la sonorité et de l'incombustibilité. Louis employa les *charpentes en fer* dans les autres parties du palais, mais c'est surtout dans la construction du théâtre qu'il déploya toutes les ressources d'un savoir profond et l'adresse d'un homme habile.

Le terrain était fort étroit, mais ménagé avec art il avait suffi à tout. Jamais en aucun lieu, dans un aussi petit espace, on n'avait su trouver une salle de spectacle plus complètement pourvue de tous ses besoins. Des escaliers en pierres, larges, commodes, faciles et d'une légèreté remarquable occupaient à peine l'espace des escaliers ordinaires; on retrouvait dans le Théâtre-Français toutes les qualités qui distinguent le Grand-Théâtre de Bordeaux : belles ouvertures d'avant-scène, grandeur de théâtre suffisante, distribution, arrangement des loges commode, corridors spacieux, dégagements nombreux, abords convenables, solidité à toute épreuve sans soutiens apparents; tout enfin était digne de remarque dans cet édifice que des mains inhabiles ont osé dégrader.

Les mutilations subies par le Théâtre-Français seraient trop nombreuses à signaler (2), car cette salle solidement construite en pierres, fers et pots, et par conséquent à l'abri du feu, est devenue, par suite des soi-disant restau-

dent de la société des architectes à Bordeaux, qui soutient dignement aujourd'hui la légitime réputation que s'était également acquise son père, M. G.-J. Durand, architecte de la Ville de Bordeaux.

(1) Les Romains employaient des poteries creuses pour alléger les massifs des voûtes en blocage et économiser en même temps la matière et la main-d'œuvre. Le cirque de Caracalla, l'église Saint-Vital à Ravenne fournissent des exemples de ce genre de construction.

(2) Voir note L.

rations qu'on lui a fait subir, une salle en charpente de bois, peu solide et aussi combustible que toutes les autres. Louis avait mis tous ses soins à lui donner cet avantage unique d'incombustibilité, il avait réussi dans cette difficile tâche, et cette œuvre qui serait sa gloire a été réparée, c'est-à-dire a été dégradée par tant de mains inhabiles ou barbares, que la salle aujourd'hui dénaturée ne rappelle plus la conception du célèbre architecte : elle n'est plus la salle de N. Louis.

Le Pont triomphal.

Si l'on eût réalisé seulement la dixième partie des projets architectoniques que Louis traça pour les embellissements de Paris, disent ses contemporains, cette brillante capitale eût surpassé en splendeur les plus belles villes de l'antiquité. Louis XV avait approuvé plusieurs de ces projets (1); son successeur au trône les goûta également. Turgot, ministre aussi éclairé qu'intègre, qui avait pour N. Louis une bienveillance qu'on pourrait qualifier d'amitié, les avait lui-même adoptés.

L'exécution de plusieurs de ces plans, définitivement arrêtée, fut même commencée. De ce nombre était entr'autres le pont triomphal sur la Seine, près de Bercy (2), d'une seule arche surbaissée, avec de vastes développements à ses extrémités. Au centre de chacune des ailes du pont, Louis érigeait un arc de triomphe surmonté d'un quadrige ou plutôt d'un *octophylle,* puisque ces pompeux chars de la Victoire étaient attelés chacun de huit chevaux de bronze, admirablement groupés, gravitant sur les pieds de derrière seulement ; les deux arcs étaient supportés, chacun par

(1) Louis revint de Rome en 1759 ; il élevait des travaux à Paris en 1760, à Bordeaux en 1773.
(2) Le plan de 20 pieds de développement faisait partie du Portefeuille de Louis. — Voir note B, n° 72.

trente-deux colonnes corinthiennes, en marbre, accouplées par quatre. Le désordre des finances de l'Etat et la Révolution qui éclata à cette époque furent les causes qui arrêtèrent la construction de ce pont monumental. Les culées n'étaient bâties que jusqu'à la hauteur du soubassement, lorsque les travaux furent brusquement arrêtés, elles servirent depuis à asseoir le pont d'Austerlitz, et on ne se souvient guère aujourd'hui du monument grandiose qui avait déjà reçu un commencement d'exécution.

Ce projet ne fut cependant pas le plus important que le roi approuva.

Palais des Rois de France.

Louis avait imaginé d'enceindre la place du Carrousel tout entière, dans la cour du château des Tuileries, par une circonvolution d'édifices de la couronne. A l'extrémité, en face du pavillon de Flore, il plaçait une salle d'Opéra de forme ovale à laquelle venait aboutir du côté du Louvre une galerie dite *de la Reine*, et en parallèle la Bibliothèque royale.

La façade des Tuileries, du côté de la cour, devait subir aussi de notables changements et ses extrémités parallèles étaient garnies de pavillons ou corps avancés. Les dessins de ce grand projet décèlent une imagination digne d'un grand artiste; on ne peut se défendre, en les voyant, de cette sorte d'enthousiasme que font éprouver dans les arts les œuvres qui présentent à la fois le caractère de la grandeur et de l'unité du style.

Le Palais-Royal, que la Révolution empêcha également de terminer complètement, faisait aussi partie de la combinaison de ce vaste ensemble, cet immense édifice se fut trouvé lié par le Louvre avec les Tuileries. L'imagination ne peut aller guère plus loin que cette conception. Quelle capitale dont l'Univers entier eût pu, si ce projet eût été

réalisé, se glorifier de posséder une résidence souveraine comparable aux palais des rois de France (1).

En lisant cette description, qui a été textuellement extraite du livre de M. Gaullieur-Lhardy, imprimé en 1828, n'est-on pas frappé par une remarque curieuse ? De 1785 à 1789, N. Louis composait la première pensée du splendide Nouveau-Louvre, aujourd'hui exécuté sur les dessins de Visconti, et l'entreprise, qui paraissait insensée sous le règne de Louis XVI, a été menée à bonne fin de 1854 à 1856, immortalisant l'architecte Visconti et laissant dans le plus profond oubli le nom de N. Louis, qui, le premier, conçut cette gigantesque réunion de palais (2).

Nous ne voulons pas entreprendre ici la description de tous les remarquables projets, dus à la brillante imagination de N. Louis ; son œuvre est trop considérable. Nous nous contenterons de citer encore : l'Opéra de la place Louvois (3), qui a survécu en quelque sorte à sa destruction, puisqu'on en utilisa les débris dans la construction de la salle Lepelletier ; la place Louis XVI à Marseille, qui, comme la place Ludovise et la place du théâtre à Bordeaux, reçut un commencement d'exécution ; le tombeau des Papes, le monument funèbre à élever aux rois de France, le Jardin-Public avec ses édifices somptueux ; et combien d'autres travaux encore : au Luxembourg, au Panthéon, à l'hôtel du duc de Richelieu ; dans les églises : à Dunkerque, à la cathédrale de Chartres, à St-Eustache, à Ste-Marguerite, à Notre-Dame de Bon-Secours, etc.

Le talent de Louis n'était pas dans la plénitude de sa force lorsqu'il construisait des monuments religieux, mais il s'imposait, par la simplicité des moyens même, dans l'édification des châteaux et des hôtels privés : château d'Ar-

(1) Gaullieur-Lhardy, *Portefeuille de Louis*, 1828, p. 13.

(2) En 1809, Napoléon I^{er} fut tenté de faire exécuter le plan de Louis ; des études furent faites, mais presqu'aussitôt abandonnées.

(3) Voir note M.

gent (1), château du Bouilh (2), hôtel Saige (Préfecture), hôtel de Rolly (café de Bordeaux), hôtel Nairac (cours du Jardin-Public), hôtel St-Marc (administration des hospices, cours d'Albret, 91), maison Legris et maison Saige (rue Esprit-des-Lois), maison Fonfrède et maison La Molère (3), et tant d'autres dont la nomenclature deviendrait fastidieuse.

Notre but en présentant cette notice a été seulement de prouver que l'œuvre de Nicolas Louis eût été vingt fois plus considérable s'il eût vécu en des temps moins troublés; nous avons voulu affirmer surtout que les monuments élevés sur ses plans, autant que les conceptions grandioses, approuvées ou non, qu'on retrouvait naguère dans son portefeuille (4), ont eu la plus grande et la plus heureuse influence sur le goût des arts pendant la fin du siècle dernier.

C'était un chef d'école, c'était un novateur, c'était un artiste d'élite que le constructeur du Grand-Théâtre de Bordeaux, du Palais-Royal et du Théâtre-Français de Paris. N. Louis a laissé l'empreinte de sa volonté et de son génie

(1) Entre Gien et Bourges, à la famille Dupré de Saint-Maur. (Communication de M. le comte A. de Chasteigner, Soc. Archéol., t. V, p. vi.)

(2) Près de Saint-André de Cubzac. (Communication de M. Durand, qui possède les plans originaux et 25 lettres de Louis.)

(3) Place Richelieu, la première à l'angle du Chapeau-Rouge, la seconde à l'angle de la rue Esprit-des-Lois. Nous reproduisons note N une lettre inédite de N. Louis à M. La Molère, que nous devons aux infatigables recherches de notre dévoué collaborateur, M. Céleste, employé à la Bibliothèque de la Ville.

(4) Le Portefeuille de Louis fut vendu à l'encan; M. Latus l'acheta: le duc d'Orléans traita avec lui en 1828 pour l'acquisition des plans du Palais-Royal. Peu de temps après tous les autres dessins devinrent la propriété de la ville; Detcheverry en donne la liste (*Hist. du Th. de Bordeaux*, p. 336). L'incendie de l'Hôtel de ville, en détruisant les archives, a anéanti la majeure partie de cette curieuse collection. M. Marionneau devant publier prochainement son ouvrage, nous nous contentons de reproduire ici le catalogue du portefeuille entier, par Gaullieur-Lhardy, p. 73 de son livre.— Voir note B.

sur toute son époque, et qu'aurait-ce été s'il eût trouvé un Louis XIV désirant un Versailles? Mais la fatalité sembla au contraire s'acharner après l'artiste; au lieu d'un grand roi et d'un grand siècle, il rencontra la guerre civile et l'invasion!

Doit-on penser que ce sont les événements politiques seuls qui entravèrent les gigantesques entreprises dont N. Louis fut chargé ? Peut-on croire au contraire que son caractère orgueilleux fut la seule cause de ses déceptions? Evidemment, l'homme qui par son attitude hautaine s'attira la jalousie de ses rivaux, les invectives de M^{me} de Geoffrin (1) et la haine des jurats de Bordeaux (2), n'était pas assez plébéien pour vivre en bonne intelligence avec les chefs de la révolution. Aussi, après avoir vu abandonner tous les splendides projets qu'il avait conçus, après avoir vu disparaître tous ses protecteurs, N. Louis, isolé, abattu, le cœur brisé, perdit ses dernières espérances avec les derniers lambeaux de sa fortune si vaillamment acquise.

La lettre qu'il écrivait à son conseil et ami M. Darrieux, lors du jugement de son procès, le 2 floréal an VIII (17 avril 1799), résume clairement l'état de son âme (3) :

« *Tout est fini*...... ils m'ont frappé au cœur, mes travaux, mes veilles, mon temps, mes sacrifices, tout devient nul, parce qu'il leur a plu de me croire payé..... Que faire ? Il est tout à fait inutile que je persiste davantage..... Il est maintenant trop tard pour moi d'attendre que le jour de la justice arrive. *Tout est dit.* »

Tout était dit, tout était fini, en effet, il n'avait plus d'espoir, il mourait dans l'année même (2 juillet 1800), et ses ingrats compatriotes oubliaient ses œuvres et presque jusqu'à son nom !

Bordeaux, le 8 janvier 1878.

(1) Voir note O.
(2) Voir note P.
(3) Voir note D.

NOTES EXPLICATIVES

Note A, page 5.

« La substitution du fer au bois dans les constructions remonte à une époque plus ancienne qu'on n'est généralement habitué à le croire. Ce fut Brébion, architecte du Louvre, qui, vers 1778, fit une des premières applications de ce mode de construction dans la voûte et le comble du grand salon du Musée, et ce fut en 1789 que Louis adopta très-judicieusement le fer pour les constructions des planchers et du comble du théâtre des *Variétés Amusantes.* » — Léon Vaudoyer : *Mag. pittoresque* 1852, p. 387.

Il est probable que Louis employa le fer vers 1766 dans le projet de théâtre de l'Opéra à Varsovie, et dans le Grand-Théâtre de Bordeaux de 1773 à 1779. Les plans du Théâtre-Français étaient faits en 1785.

Gaullieur-Lhardy cite dans son catalogue du Portefeuille de Louis, p. 79 :
« 68.— *Combles en fer* et bassins (du théâtre de l'Opéra ; palais des Rois de Pologne). »

Mais Gaullieur peut avoir confondu les plans du Palais-Royal de Paris avec ceux du Palais-Royal de Varsovie.

Note B, page 5.

Catalogue des dessins, plans, projets, tracés exécutés ou proposés par Louis, ancien pensionnaire du roi, architecte titulaire du roi de Pologne et premier ingénieur-architecte de S. A. S. Monseigneur le duc d'Orléans, premier prince du sang.

1. — Premier projet d'élévation géométrale du Grand-Théâtre de Bordeaux, signé le 18 mai 1773 ; non exécuté.
2. — Deuxième projet, arrêté le 20 février 1774.
3. — Élévation latérale, le 18 mai 1773.
4. — Élévation latérale côté opposé, le 20 février 1774.
5. — Coupe intérieure, 18 mai 1773.
6. — Coupe transversale, 18 mai 1773.
7. — Neuf plans par terre : détails.
8. — Profil du grand escalier.
9. — Vue perspective de l'intérieur de la salle.
10. — Vue de l'amphithéâtre.
11. — Élévation perspective vue des fossés de l'Intendance.
12. — Élévation géométrale de la façade, rue de la Comédie.

13. — Vue perspective de la même façade, prise d'un point oblique.
14. — Un cahier grand in-folio : machines, contrepoids, etc., etc.
15. — Plus de 50 feuilles, détails : menuiserie, sculpture, etc.
16. — Plan général de la place Louis XVI, projetée en 1786 sur l'emplacement du Château-Trompette.
17. — Deuxième projet rappelant l'indépendance des États-Unis d'Amérique.
18. — Élévation développée du monument à élever à Sa Majesté.
19. — Élévation perspective de façades, portiques, colonnades, etc.
20. — Troisième projet désigné : *Place de la Paix* (an v).
21. — Trois élévations géométrales, même projet.
22. — Plan géométral de la place Louis XVI, projetée pour Marseille en 1784.
23. — Profil et élévation de la façade ; colonne triomphale, même projet.
24. — Six beaux dessins, édifices et jardin public.
25. — Un phare.
26. — Édifice monumental (?).
27. — Projet de décoration (Panthéon).
28. — Quatre plans (Luxembourg).
29. — Façade géométrale (Palais-Royal).
30. — Élévation, côté du jardin.
31. — Un dessin de 20 pieds de long, même palais.
32. — Projet de façade, 18 pieds de long, même palais.
33. — Coupe sur le grand escalier, même palais.
34. — Portion du rez-de-chaussée, même palais.
35. — Théâtre Montansier, intérieur.
36. — Quatre-vingts plans environ, détails, Palais-Royal 1782.
37. — Église de Dunkerque et rues aboutissantes.
38. — Façade de Saint-Pierre à Besançon (?), janvier 1773.
39. — Projet d'une basilique gothique (?).
40. — Sciagraphie de ce prodigieux édifice (?).
41. — Grand et riche projet d'Académie des sciences et des arts (?).
42. — Autre élévation, même projet.
43. — Fronton d'une galerie apostolique.
44. — Un maître-autel.
45. — Dessins de fontaines publiques.
46. — Plan général de la place Louis XVI, en face des Tuileries, avec une cinquantaine de plans *(Palais des Rois de France)*.
47. — Salle d'Opéra, même projet.
48. — Restauration de la façade des Tuileries, même projet.
49. — Élévation géométrale de l'un des côtés du Château des Tuileries, avec coupe de la bibliothèque, même projet.
50. — Pont triomphal sur la Seine (vingt pieds de développement).

51. — Façade et entrée principale d'un hôpital.
52. — Projet de tombeau pour la sépulture des Papes.
53. — Plan horizontal du Palais des rois de Pologne, à Varsovie.
54. — Coupe longitudinale de la salle des Nonces, même palais.
55. — Coupe transversale de la même salle.
56. — Profil du vestibule du grand escalier.
57. — Plan horizontal de la salle du Sénat.
58. — Coupe longitudinale, même salle.
59. — Coupe transversale, avec le trône.
60. — Élévation d'un théâtre de l'Opéra dans l'intérieur du même palais.
61. — Coupe sur la largeur.
62. — Coupe sur la longueur.
63. — Élévation de la façade extérieure, largeur.
64. — Élévation de la façade extérieure, longueur.
65. — Coupe longitudinale du grand escalier.
66. — Deux dessins d'intérieur des portiques du même château.
67. — Deux plans par terre du Théâtre.
68. — Combles en fer et bassins.
69. — Plan au niveau des quatrièmes loges.
70. — Plan au niveau des cinquièmes loges. (1).
71. — Plan horizontal d'un monument pour les tombeaux des rois de France.
72. — Élévation de cet admirable édifice; pyramide colossale paraissant seulement à la base et au sommet.
73. — Quatre dessins : halle aux blés à élever à Bordeaux quai de la Grave.
74. — Quantité de dessins-croquis détachés, au trait, au lavis, épures, ornements, arcs, bas-reliefs, frontons, sanctuaires, autels, candélabres, pièces de charpentes en fer et en bois, etc., etc.

Enfin une multitude de plans et *quatre volumes grand in-folio* de vues, dessins de toute espèce, vases, statues d'après l'antique, cariatides, figures, paysages, détails d'architecture, etc., etc.— Gaullieur-Lhardy, *Portefeuille de Louis,* pages 72 à 81.

Telle est l'énumération des plans et dessins faite en 1828 par Gaullieur-Lhardy. Cette même année, les plans concernant le Palais-Royal étaient acquis par le duc d'Orléans : ils étaient en partie reproduits dans la publication déjà citée : *Le Palais-Royal,* 1829. Les autres dessins devinrent la propriété de la ville ; le catalogue en fut donné par Detcheverry *(Théâtres de Bordeaux,* page 326). L'incendie de l'Hôtel de Ville, 13 juin 1862, en anéan-

(1) Les plans de ce théâtre de l'Opéra se rapportent, croyons-nous, à la construction du Théâtre-Français ; s'ils furent exécutés pour le palais de Stanislas-Auguste, N. Louis employa les charpentes en fer dès 1765.

tissant nos archives municipales, détruisit presque tous les remarquables dessins de Louis que possédait la ville de Bordeaux.

Note C, page 6.

Lettre de Natoire à M. de Marigny.

19 Septembre 1759.

..... Les quatre places *qui* doivent être remplies par les *nouveaux élèves*, qui sont en chemin, sont actuellement libres par le départ des sieurs Hélin, architecte, les deux frères Brenet et *Louis*, architecte (1). Il est de conséquence que je vous informe, Monsieur, de ce qui arrive assez souvent : plusieurs de ces messieurs contractent des dettes de part et d'autres et partent sans les satisfaire, ce qui cause des murmures et des plaintes qui vont même quelquefois chez M. l'Ambassadeur et qui rejaillissent sur moy ; ce qui ne fait pas un bon effet pour l'Académie. Des quatre qui viennent de partir, il n'y a que le sieur *Louis*, architecte, dont j'ay lieu de me plaindre ; plusieurs à qui il devait m'en ayant informé pour être satisfait, je lui retins cette somme avec celle qu'il devait à des personnes qui restent dans l'Académie. Son caractère peu docile et emporté luy a fait tenir des termes peu mesurés... Il part brusquement, sans revenir de ses écarts...

Voir *Gazette des Beaux-Arts*, 1872, page 176 ; *l'Académie de France à Rome d'après la correspondance des directeurs*, par Lecoy de la Marche.

Note D, page 7.

N. Louis fut chargé, après un concours préalable (1783, 1784) de la démolition du Château-Trompette, forteresse qui s'élevait près du théâtre, et sur l'emplacement de laquelle se voit aujourd'hui la place des Quinconces. Son plan fut approuvé par le roi en octobre 1784 ; et des lettres-patentes, du 15 août 1785, concédaient au sieur Mangin de Montmirail le droit d'élever à ses frais les façades de la place projetée (place Ludovise) et les casernes destinées aux logements de la garnison du Château-Trompette.

Louis avait proposé à M. de Calonne, le bailleur de fonds Reboul, qui s'était adjoint Montmirail ; Reboul s'étant retiré, Montmirail s'associa au sieur Gaudran, et dans l'acte passé entr'eux, le 14 décembre 1785, Louis devait recevoir la somme de *100,000 livres comme honoraires, et 3,869 toises de terrain, pour le remplir, tant de ce qu'il aurait droit de prétendre pour ses services passés, présents et futurs, que de ce qui lui pourrait reve-*

(1) Arrivé le 18 septembre 1756.

nir et appartenir en vertu du dit acte dans les bénéfices et produits de la concession, quels qu'ils pussent être. »

Montmirail assembla ses créanciers en juillet 1788 et *Louis acheta un terrain de 5,000 toises, à la charge par lui de construire les nouvelles casernes à ses frais.*

Peu de temps après, sur les dénonciations calomnieuses de Gaudran, un long procès fut entamé par le Gouvernement ; nous n'en suivrons pas les péripéties relatées dans l'histoire des théâtres de Bordeaux, par Detchéverry, p. 107 à 146; nous citerons seulement les extraits suivants, qui en fournissent le dénoûment et prouvent que ce sont les entreprises de Bordeaux qui ruinèrent N. Louis et non celles de Rouen.

Lettre de Louis à M. Darrieux.

Paris, le 19 prairial an VI.

Permettez, Monsieur, que je m'adresse à vous pour vous prier de prendre possession des trois portions de terrain qui m'ont été aliénées par la Compagnie Montmirail. J'ai fait relever de dessus mon contrat les articles qui constatent mes droits sur ces dits terrains... . Je vous envoie un plan général de tout l'emplacement du Château-Trompette : les trois portions de terrain qui sont à moi sont teintées en rouge..........

Après avoir adressé une pétition à l'administration centrale, il écrivait de nouveau à M. Darrieux, son conseil :

« Cette affaire-là est si intéressante pour moi, que pour réussir à rentrer
» dans mes terrains, *je ferais les plus grands sacrifices.* Je vous prie donc
» de me conduire sur tout ce que j'ai à faire.......»

Une décision du ministre des finances du 21 germinal an VIII le débouta de sa demande et le déclara payé par l'indemnité de 100,000 livres, consentie pour les plans qu'il devait faire et pour ceux qui n'avaient point été exécutés.

La dernière lettre que nous connaissons de Louis est celle qu'il écrivit à son avocat quand il apprit cette injustice.

Du même au même.

Paris, 2 floréal an VIII.

Mon cher ami,

Vous avez eu connaissance de la décision du ministre des finances concernant mes terrains. Tout est fini..... ils m'ont frappé au cœur, mes travaux, mes veilles, mon temps, mes sacrifices, tout devient nul, parce qu'il leur a plu de me croire payé, comme s'ils ne savaient pas que je n'ai rien pu recevoir de ces cent mille francs qu'ils font sonner si haut ! Ni Montmirail, ni Gaudran n'auraient pu me les payer, et je me trouve par dessus le marché à découvert pour tout le travail des casernes. Que faire ? Il est donc tout à fait inutile que

je persiste davantage. Veuillez, mon cher ami, me renvoyer les pièces; dites à M. Legris combien je lui sais gré de tous ses bons soins, pour lesquels je le prie d'accepter ma reconnaissance. Il est maintenant trop tard pour moi d'attendre que le jour de la justice arrive. Tout est dit.

Adieu, je vous embrasse de tout cœur.

N. Louis.

En effet, l'heure de la justice ne sonna pas, l'illustre artiste mourait un an après, le 2 juillet 1800, sans avoir été dédommagé ni de ses pertes, ni de ses travaux.

Note E, page 8.

Lettre du roi de Pologne Stanislas-Auguste à Mme de Geoffrin.

Varsovie, 25 mai 1765.

.... Je ne réponds pas par écrit à M. Louis, architecte, puisque je le verrai. Vos cinquante louis, pour son voyage, seront remboursés, et M. Louis sera content de moi. Dans un mois de séjour ici, il verra l'espèce de choses et de goût que je demande, et ensuite il pourra m'être très-utile à Paris.....

Du même à la même.

Varsovie, 31 août 1765.

.... Oh! M. Louis est un excellent homme. Il a l'imagination la plus noble et la plus sage, et quoiqu'il en sache réllement plus que d'autres, il accepte les idées des autres, quand on lui en fournit d'heureuses. Il part dans dix jours, mais il sera très-occupé pour moi à Paris....

Du même à la même.

Varsovie, 15 septembre 1765.

.... Le sieur Louis, architecte, vous porte cette lettre. Vous me l'avez recommandé, et aujourd'hui c'est moi qui vous le recommande. Tout le bien qui pourra lui arriver me fera plaisir à savoir parce qu'il me montre la plus grande envie d'employer pour moi tout le génie qu'il a et ce génie me paraît noble, fécond et sage.... Il vous dira qu'il n'est point impossible du tout de faire une très-belle chose de mon château, et il vous le prouvera par ses dessins....
(*Correspondance du roi Stanislas-Auguste Poniatowski et de Mme de Geoffrin,* par Charles de Mouy; 1875.)

Note F, page 12.

Bien des obstacles devaient contrarier l'entreprise. D'abord le public faillit

se révolter contre le prince et son architecte. Le public, qui depuis la Fronde s'était si rarement mis en colère, commençait alors à prendre de l'humeur pour les moindres choses…. Or, c'est ce qu'il se permit de faire, lorsque le duc de Chartres eut annoncé son projet…. On avait pourtant pris toutes les précautions, tous les égards possibles. Le 9 juillet 1781, on avait exposé dans les rues et distribué aux habitants de Paris, par ordre de S. A. S. Monseigneur le duc de Chartres, une estampe qui représentait l'élévation des façades projetées, et donnait, dans quelques lignes de textes gravées au-dessous, toutes les explications les plus polies pour prouver au public qu'il ne perdrait rien à ce changement…. Malgré toutes ces belles démonstrations, on prit fort mal la chose et les critiques et les quolibets furent lancés de toutes parts contre les façades. Ce ne fut pas tout : les propriétaires des maisons environnantes qui avaient des vues, des terrasses, des portes, des escaliers sur le jardin, crièrent à la violation des droits acquis, et citèrent le duc de Chartres devant le Parlement…… (L. Vitet, *Etudes sur les Beaux-Arts, le Palais-Royal.* p. 358.)

Note G, page 13.

On lit dans Dulaure, *Nouv. descript. des curiosités de Paris.* p. 252 :

« Les changements projetés au Palais-Royal et qu'on exécute sur les dessins de M. Louis intéressent bien du monde…. La Cour royale sera beaucoup agrandie du côté de la rue Richelieu, de sorte que le milieu de cette cour correspondra au milieu du jardin.

» Le vestibule qui est entre ces deux cours sera prolongé du côté de la rue Richelieu ; à son extrémité, en face du magnifique escalier, on en construira un second qui sera éclairé par une coupole à jour soutenue par 4 arcs doubleaux faisant pendentifs ; par cet escalier on arrivera aux appartements de Mme la duchesse d'Orléans, puis à une galerie immense qui contiendra la collection de tableaux…. Cette vaste galerie, qui formera la quatrième façade du jardin, aura son milieu couronné d'un magnifique dôme carré, et sera soutenue au rez-de-chaussée par six rangs de colonnes doriques, formant un promenoir public.

» En conséquence de ces changements, la galerie d'Enée, dont le plafond était peint par Antoine Coypel et la décoration sur les dessins d'Oppenord, est entièrement détruite ; mais par un moyen ingénieux, on a enlevé les peintures de ce plafond. »

Note H, page 13.

Nous retrouvons Gaillard et Dorfeuille directeurs du Grand-Théâtre de Bordeaux de 1781 à 1783, et Dorfeuille seul de 1792 à 1793. Ce fut ce dernier qui proposa sérieusement à la ville de joindre les deux ailes qui termi-

nent le monument dans la rue de la Comédie; puis, en continuant le bâtiment d'une aile à l'autre, on formerait, disait-il, un superbe magasin pour y loger les costumes et les décorations. L'architecte Lhote, le constant rival de Louis, se chargeait d'opérer ce changement. (Detcheverry, *Hist. des Théât. de Bordeaux*, p. 325.)

Le 20 octobre 1793, ces mêmes Gaillard et Dorfeuille furent déclarés adjudicataires et propriétaires pour la somme de 1,600,000 francs *en assignats*, non-seulement du Théâtre-Français, mais encore de la partie du Palais-Royal qui y est adossée et qui leur fut donnée par dessus le marché au moment même de la vente. Aucune loi, aucun titre légal n'avait autorisé ce marché.

Note I, page 14.

La salle placée dans l'encoignure des bâtiments du Palais-Royal fut ouverte le 23 octobre 1784; elle est d'un carré long; sa hauteur est divisée en deux rangs de loges, dont les devantures sont cintrées sur le plan. Le bas est occupé par le parquet et par l'orchestre; des portes pratiquées au milieu de chaque loge ont leurs panneaux décorés d'arabesques rehaussées d'or; les intervalles sont remplis par des draperies cramoisies, avec franges d'or. Ces portes sont répétées au rez-de-chaussée de la salle et aux secondes loges: leurs devantures, ainsi que celles des premières, sont ornées de draperies jetées sur chacune et retroussées au devant des pilastres. Le plafond ouvert dans le milieu représente un ciel, où des groupes d'enfants forment des guirlandes auxquelles peuvent être suspendus plusieurs lustres. La voussure est ornée de caissons, le tout peint et rehaussé d'or.

L'ouverture de l'avant-scène est une arcade surbaissée; au-dessus de l'archivolte sont placées les armes du Prince.

Les foyers, d'une belle grandeur, sont superbement décorés en arabesques et peuvent se louer pour donner des bals. (Thiéry, *Guide des amateurs et étrangers voyageurs à Paris*, 1787, t. I, p. 282.)

Note J, page 14.

On s'occupait à jeter les fondations de la quatrième façade, celle qui devait séparer la grande cour, du jardin, lorsque la révolution vint y mettre bon ordre. Tous les travaux furent interrompus.

D'après le plan de Louis, cette quatrième façade devait, du côté du jardin, ressembler exactement aux trois autres, si ce n'est qu'elle eût été couronnée à son milieu par un pavillon carré, terminé en dôme, semblable en petit au pavillon de l'horloge des Tuileries. L'édifice devait reposer sur une colonnade à jour, qui eût servi de communication entre la cour et le jardin. Les fondations de ces colonnades étaient déjà fort avancées, et plusieurs colonnes

s'élevaient déjà hors de terre lorsque nos troubles éclatèrent... (L. Vitet, *Études sur les Beaux-Arts. Le Palais-Royal*, p. 361.)

Note K, page 15.

L'art de l'architecture lui doit l'heureuse combinaison qui permet d'établir un péristyle, de quelque dimension qu'il soit, sans être contraint, comme avant lui, d'en dégrader les extrémités par des renforts qui ne peuvent s'ajouter qu'au préjudice de l'effet et du coup d'œil.

Pour renvoyer et neutraliser les poussées de l'architrave et empêcher qu'elles ne portent jusqu'aux colonnes des angles, non plus que sur la tête des murs latéraux du front d'un édifice aussi étendu que le Grand-Théâtre de Bordeaux, il a fait usage dans la taille et dans l'encastrement des claveaux de cette plate-bande d'un ingénieux quoique très-simple jeu d'appareil, qui consiste en deux quarts de cercle aboutissant aux avant-dernières colonnes ; le point milieu de la totalité du cercle est fixé sur le mur du fond du péristyle.

Nous n'insistons pas sur cette description qu'on peut lire dans Gaullieur-Lhardy, *Portefeuille de Louis*, p. 46 ; cet auteur fournit des planches à l'appui de son texte.

Note L, page 16.

La journée du 13 vendémiaire an IV (5 octobre 1795) faillit entraîner le renversement de la salle du Théâtre-Français. Lorsque les troupes des sections de Paris, armées contre la représentation nationale, se retiraient en désordre par la rue Richelieu, quelques coups de canon tirés sur elles par les vainqueurs mutilèrent les colonnes du péristyle du théâtre, en sorte que la salle se serait infailliblement écroulée si la canonnade avait continué.

Des mutilations plus graves furent l'œuvre d'un sieur Sageret, entrepreneur du *Théâtre de la République;* une clause du bail passé le 1er juillet 1799, autorisait le preneur à faire tous les changements, toutes les constructions, réparations et décorations qu'il jugerait à propos, en vertu de cette clause, la salle fut bouleversée, et lorsqu'on voulut la rétablir en 1822, on la trouva dans un état déplorable. L'arrangement primitif des loges avait été détruit ; le plafond avait été tranché en plusieurs endroits et remplacé par une voûte en bois supportée par des colonnes en charpente qui étaient posées en bascule sur la voûte du vestibule du rez-de-chaussée. La construction nouvelle était peu solide ; on entreprit alors une restauration générale ; tout est devenu plus commode, on voit mieux de toutes parts, mais Louis ne reconnaîtrait plus son œuvre. (*Le Palais-Royal*, 1829, p. 63.)

Note M, page 19.

Les splendides théâtres de Bordeaux, du Palais-Royal, du Théâtre-Français ne furent pas les seuls qui furent exécutés sous les ordres de Louis.

La coupe de la salle de Bordeaux, *tout à fait différente* de ce qu'on avait fait jusqu'alors, *fut exactement reproduite* par Louis lui-même dans la salle de l'Opéra de la place Louvois. On peut encore l'admirer aujourd'hui dans la salle Lepelletier, grâce au bon esprit qu'on a eu de la conserver dans cette construction provisoire, en transportant tout ce qu'il a été possible d'utiliser. (Vaudoyer, *Mag. Pitt.*, 1852, p. 387.)

La salle Lepelletier ou salle du Grand-Opéra a été brûlée il y a peu d'années.

Note N, page 20.

Lettre (inédite) de N. Louis adressée à M. de La Molère, conseiller au Parlement de Bordeaux (1).

A Paris, ce 21 octobre 1780.

Monsieur,

J'ay différé jusqu'à présent de vous parler des petites affaires d'intérest que nous avons ensemble, au sujet des projets et de la conduite de la maison que j'ai fait pour vous, imaginant bien que les malheurs de la guerre mêtait obstacle à ma demande, mais à présent que tout me parait à peu près rétabli, je vous présente ma requête. Vous m'obligeriez infiniment si vous vouliez me satisfaire, d'autant mieux que la Ville me fait supporter de furieux retardemens pour ce qu'elle me doit.

J'ay l'honneur d'être,

Monsieur,

votre très-humble

et très-obéissant

serviteur.

V. Louis.

La maison de M. de La Molère était située à l'angle de la rue Esprit-des-Lois et de la place Richelieu. — Les papiers de ce conseiller furent saisis lors de la Révolution.

(1) Nous devons à l'obligeance de M. Céleste la communication de cette lettre qui est déposée à la Bibliothèque de la Ville.

Note O, page 21.

Lettre de M^me de Geoffrin au roi de Pologne Stanislas-Auguste Poniatowski.

<div align="right">3 Février 1766.</div>

..... Je n'ai pas douté que ce faquin de Louis ne fut un sujet de rupture entre Votre Majesté et moi. Comment pouvais-je penser de sang-froid qu'un gredin à qui je fais la fortune en l'envoyant près de Votre Majesté revint comblé de vos bontés avec une insolence et une ingratitude qui n'a point d'exemple..... mais je ne pouvais croire que sa bêtise mît la bride sur le cou à son insolence et à son ingratitude..... J'étais donc résolue, en lui fermant ma porte, de fermer aussi ma bouche et de ne pas prononcer son nom; mais quand j'ai su que la sienne était sans cesse ouverte pour dire des impertinences..... enfin cent mille bêtises pareilles.... etc., etc. (Ch. Mouy, *Correspondance du roi Stanislas-Auguste Poniatowski et de M^me de Geoffrin*, 1875).

Note P, page 21.

Lettre de MM. les Jurats de Bordeaux à M^gr le comte de Vergennes.

<div align="right">17 Décembre 1785.</div>

La demande de M. Louis, d'une pension sur les revenus de notre ville, nous a paru bien étrange, ses reproches et ses inculpations bien déplacées...... Louis, maître de l'entreprise, sa vanité, son amour-propre lui firent changer les plans.....

Il ne voulait pas abandonner un monument si cher à sa gloire et si avantageux à ses intérêts.....

Nous nous garderons bien de croire *ce que le cri public supposait* dans le temps des monopoles affreux *à l'occasion des fournitures et des ouvriers* de toutes les espèces pour un aussi immense bâtiment. La *possibilité* et les *apparences* trompent souvent l'imagination.

Nous pouvons donc assurer que la construction de la salle de spectacle n'a pas occasionné de pertes à M. Louis, à moins qu'il ne veuille prétendre que les dépenses excessives qu'il a faites à Bordeaux dans tous les genres, et peu analogues à son état, devraient être à la charge de la ville, et que le corps municipal devait être responsable *des injustices du sort dans les jeux ruineux auxquels il s'est livré sans modération, et où la fortune ne lui avait pas été favorable*.....

Et c'est M. Louis qui demande une pension sur les revenus de notre ville ! Il aura beau nous regarder comme injustes, il ne nous forcera jamais de convenir qu'elle lui soit due, et nous espérons bien, Monseigneur, que vous approuverez notre façon de pensée à cet égard.

<div align="center">Bordeaux — V^e CADORET, impr., rue du Temple, 12.</div>

NOTES

SUR LA

MAITRISE DES MAITRES-MAÇONS ET ARCHITECTES

DE BORDEAUX

Par M. Ch. BRAQUEHAYE (1).

Extrait des *Mémoires de la Société Archéologique de Bordeaux*, tome IX.

I

Dans les séances des 7 mai 1877 et 2 juillet 1878, M. Ch. Durand, dont nous connaissons tous l'érudition et la compétence, donnait lecture, à la Société des architectes de Bordeaux, de deux intéressants mémoires intitulés : *La corporation des maîtres-maçons et architectes de la ville et fauxbourgs de Bordeaux et la Société des architectes de Bordeaux*, 1594-1878, *et notes et documents historiques relatifs à la corporation des maîtres-maçons*, 1723-1790. Il disait notamment, avec trop de modestie à mon avis : « Ce sont des éléments que je suis heureux d'offrir à ceux » qui voudront reprendre et perfectionner le travail que je

(1) Ayant trouvé des documents qui fixent la date précise des premiers statuts et qui fournissent d'autres curieux renseignements, mais ne pouvant remanier ce premier article qui était composé par l'imprimeur, j'ai cru devoir ajouter des notes complémentaires sous le titre II. Ces notes, sans contredire les premières, reportent à 1474 les premiers statuts des Maîtres-maçons de Bordeaux.

» n'ai pu que commencer et que je désire vivement voir
» compléter » (p. 28).

C'est pour le suivre dans cette voie que j'ai cru qu'il était utile de vous prier d'insérer dans vos mémoires quelques documents relatifs à la maîtrise des maçons, que j'ai relevés dans les délibérations de la jurade de Bordeaux.

M. Ch. Durand dit (p. 2) : « La première trace que j'ai
» trouvée de l'ancienne corporation, c'est la mention de
» lettres-patentes de septembre 1594. Nous n'avons pas ces
» lettres-patentes qui furent confirmées par autres lettres-
» patentes de Louis XIII, données à Bordeaux, au mois de
» novembre 1615 et renouvelées en octobre 1620. »

Les deux pièces qui vont suivre fixeront une date précise à la maîtrise des maçons, quoiqu'elles n'infirment pas l'existence des premières lettres patentes de septembre 1594.

« Requeste des maistres-massons et architectes. »

Du meardy 27 Juillet en jurade l'ordonnance est signée du dict jour et enregistrée et signée desdits sieurs jurats.

MAÇONS

« Sur la requeste présentée par François Bruger, Claude Maillet, Pierre Ardouin, Louys Coutreau, Noël Boireau, Gilbert Fabreau et aultres Mtres massons et architectes de la présente ville tandant aux fins pour les causes y contenues qu'en toutes les bonnes villes de France les artisans de chascun mestier sont jurés en prestant le sermant ez mains des eschevins capitoulz juratz ou consulz de chascune ville entre lesquels mestiers y a heu en la plus grande part d'icelles villes mesmes et capitales des provinces ung art et mestier des Mtres massons et architectes lesquels sont jurés et prestent le serman ez mains des administrateurs publiqz. Sauf réservé en ceste ville......... » (1)

« Ordonnance consernant la maîtrisse des massons. »

« Sur la requeste présentée par les massons de la présante ville tendant aulx fins pour les causes cy contenues qu'en l'art de masonnerie il n'y a heu jusques à presant auculne maistrisse ce quy seroit très resquis pour ampescher les abus quy se comettent journellement audict art d'architecture et masonnerie ce quy est dans la ville de Paris et dans les plus belles villes de France et

(1) Malheureusement la page suivante manque ; elle devait contenir les statuts. Quant à l'année 1622, elle est indiquée sur la même feuille dans une autre délibération.

quy par le moïen d'un chef d'œuvre tel qu'il plaira a Messieurs ordonner ceux qui voudront à l'advenir parvenir à ladicte maistrisse s'étudieront mieulx audict art de massonnerie et par ce moïen les bourgeois et habitans de la ville en seroient mieulx et plus assurément servis et pour parvenir à obtenir ladicte maistrisse lesdictz massons en seroient pourvus devers le Roy où ils auroient obtenu lettres aulx fins que leur dicte vacation fut érigée en maistrisse desquelles a été faict lecture a esté délibéré que les articles desquels lecture a esté faict présantemant seront enregistrés pour servir d'estatuts en faveur des massons de la presante ville et que désormais chascun quy vouldra parvenir à la maitrisse faira le chef d'œuvre porté par icelluy et à ces fins seront tenus prendre lettres et neantmoingtz que les lettres du Roy obtenues par lesdictz massons seront enregistrées dans le registre pour y avoir recours à l'advenir. »

« Nota les dictz estatus et lettres sont cy après enregistrés. »

De Bonalgue, jurat ; Cosatges, jurat ;
Dorat, jurat ; Mérignon, jurat.

(Arch. municip. de B^x. — Délibérations des jurats, non classées. — 1622 — 27 juillet.)

Les documents qui précèdent permettent de croire que jusqu'en 1622 les règlements de la corporation des maîtres-maçons n'avaient pas été appliqués ou qu'ils étaient tombés en désuétude. Ils sembleraient même nier l'existence de cette corporation antérieurement à cette époque, car le texte ci-dessus dit expressément : « En l'art de masonnerie il n'y a heu jusques à présant aulcune maistrisse », mais il ne faut probablement voir là qu'une formule, car on ne peut révoquer en doute les lettres patentes de 1594, puisque les statuts des maîtres-maçons de 1787 mentionnent cet acte, ainsi que d'autres lettres patentes de Louis XIII, en 1615.

Quoi qu'il en soit des statuts antérieurs, s'ils ont été appliqués, on n'en a pas la preuve; s'ils ont existé, on ne les connaît pas. Il n'en est pas de même pour ceux de 1622.

En effet, on lit sur le même registre que l'un des signataires de la requête, Gilbert Fournereau ou Gibert Fabreau, était *bayle* de la corporation, le 28 mai 1624. « L'autorité » des *bayles* était considérable », dit M. Ch. Durand. « Ils » avaient pour mission de *veiller à la conservation des*

» *droits de la maîtrise, observation et exécution des sta-*
» *tuts d'icelle et à la découverte des contraventions aux*
» *statuts.* » Il eût été étrange que Gilbert Fournereau eût
pris cette qualification s'il n'en eût pas rempli la charge.

Je regrette de ne pouvoir fournir que des notes bien
incomplètes, mais elles sont très difficiles à recueillir.
Chacun sait que les registres de la Jurade ont été en
grande partie détruits, lors de l'incendie de nos archives
municipales, la nuit du 13 juin 1862. Heureusement qu'un
grand nombre de feuillets ont été sauvées. Dispersés, à
moitié brûlés ou maculés, ils ont été recueillis avec le plus
grand soin par la Commission des Archives municipales
et par M. Gaullieur, archiviste de la ville. C'est dans les
restes du registre de 1622 que j'ai trouvé ces deux pièces,
malheureusement isolées, mais j'espère que bientôt les
statuts entiers seront retrouvés, ainsi que des documents
plus décisifs.

J'avais été porté à fouiller dans les registres de la jurade
par le désir de rencontrer quelques renseignements sur les
artistes employés par le duc d'Epernon dans son château
de Cadillac. Le 27 août 1622, Jean-Louis de Nogaret
fut nommé gouverneur de la Guienne; j'avais donc lieu de
penser que quelques-uns des noms que j'ai relevés dans
les archives de Cadillac se rencontreraient dans celles de
Bordeaux à des dates correspondantes.

En effet, je voyais dans la requête présentée par les
maîtres-maçons et architectes de Bordeaux les noms de
Pierre Ardouin et de Louis Coutereau, maîtres-maçons du
duc d'Epernon, noms qui sont constamment liés aux tra-
vaux exécutés à Cadillac, l'un depuis 1606, l'autre depuis
1601. J'étais d'autant moins étonné de les voir placés à la
tête de la corporation de Bordeaux, qu'un marché passé
par-devant maître Capdaurat, notaire à Cadillac, le 2 juin
1617, porte engagement par « Louys Coutereau, *bourgeois*
» et Mtre *masson de la ville de Bourdeaux*, habitant à
» présent en la présente ville de Cadilhac, lequel faisant

» pour Pierre Ardouin, *bourgeois* et Mtre *masson juré de*
» *la ville de Bourdeaux*, et Martin Dutreau, Mtre charpan-
» tier de haulte fustée aussi juré de ladicte ville de Bour-
» deaux..... envers Jehan Louis, marquis de la Vallette,
» duc d'Espernon..... »

D'autre part, on lit dans les minutes de de Pisanes, que
« le 24 mars 1615, Louis Coutereau, Mtre *masson juré de la*
» *ville de Bourdeaux*, habitant et travailhant à présent en
» la ville de Cadilhac », donne procuration à « Pierre
» Ardouin, aussi *maître-masson juré de la ville de Bour-*
» *deaux*, absent », pour vendre une maison saisie à son
beau-père (1).

Ces qualifications de *maître-masson* et *maître-masson*
juré de la ville de Bordeaux sembleraient donner raison
à M. Ch. Durand quand il dit, qu'il est fait « mention
» de lettres-patentes de septembre 1594, par lesquelles
» Henri IV érigea les *Maîtres-Maçons et architectes de Bor-*
» *deaux, en art et corps de communauté en la même forme*
» *que les Maîtres-Maçons de sa bonne ville de Paris* ».

Il n'en est pas moins intéressant de constater qu'en
1622, les maîtres-maçons et architectes de Bordeaux pré-
sentaient une requête et des statuts tendant aux fins d'ob-
tenir la création des maîtrises, qu'ils demandaient « *que*
» *désormais chascun quy vouldra parvenir à la maîtrisse,*
» *faira le chef d'œuvre porté par les estatutz* », et que le
» *meardy, 27 juillet, en jurade, l'ordonnance fut signée*
» *dudict jour, enregistrée et signée desdicts sieurs jurats.* »

La corporation était reformée, et on en appliquait les
statuts, puisque, le 28 mai 1624, Gilbert Favereau avait le
titre de *Bayle*.

MM. les Architectes demandaient et obtenaient alors ce
qu'ils demandent depuis longtemps et n'ont pas obtenu

(1) Minutes de Capdaurat et de de Pisanes, notaires, détenues par Me Méde-
ville, à Cadillac.

encore : l'obligation de la possession d'un diplôme délivré par un jury compétent.

8 mai 1885.

II

C'est en feuilletant l'inventaire sommaire de 1751, aux archives municipales, que les notes suivantes, qui comblent les lacunes de l'article précédent, sont tombées sous mes yeux. Elles fournissent des dates trop précises pour qu'il y ait lieu d'en retarder la publication.

« MAÇONS. »

1622 27 juillet. « Anciens et nouveaux statuts des maîtres-maçons de Bordeaux « avec les lettres patentes qui les confirment, le tout autorisé et « enregistré par MM. les jurats.

« Les premiers statuts sont du **3 Xbre 1474**, et les autres du « 27 juillet 1622...... 318-319 jusques à 322.

1525 22 mars. « MM. les jurats enjoignent à Mathurin Cheminade bayle des « maçons de faire habiller le plus honnettement qu'ils pourront les « Maistres de leur maitier et des couleurs que la Ville leur ordon- « nera pour honorer l'arrivée du roy »...... 88.

1596 15 juin. « Arrest de la Cour qui déboute les maçons de l'entérinement « de certaines lettres patentes obtenues pour ériger leur métier « en jurande. »

« MAÇONS ET ARCHITECTES. »

1673 19 juillet. 26 du dict. « Statuts des maîtres-maçons et architectes contenant vingt arti- « cles...... 99.
« Serment prêté par 15 maçons et architectes...... 101.

1679 19 mars. « Arrest du Conseil du 25 février 1679 qui attribue 30 livres de « gages payables par la Ville à chacun des intendans de maçon- « nerie et de haulte fustaie. (V. Charpentiers de Hte futaie où l'art. « est couché tout au long.) » (Voir page 56.)

Ces documents établissent sûrement que l'institution de la maîtrise des maçons remonte au 3 décembre 1474, date des premiers statuts, que les lettres patentes de 1594, frappées par un arrêt de la Cour du 15 juin 1596, n'ont pas pu recevoir d'applications utiles ; enfin, que les nouveaux statuts furent ceux du 27 juillet 1622 et du 19 juillet 1673.

12 octobre 1885.

L'application des règlements était illusoire depuis longtemps, lorsqu'en 1622 les Mtres maçons et architectes obtinrent de nouvelles lettres patentes, mais il n'est pas prouvé que les premiers Statuts du 3 décembre 1474 aient été inexécutés jusqu'à cette époque.

La première organisation a dû être sérieusement faite. Elle a laissé des traces nombreuses dans nos archives, et il semble qu'en 1622 les Mtres maçons n'aient voulu ajouter aux anciens règlements que des articles nécessités par des coutumes, des mœurs nouvelles (1).

Ces anciens Statuts, que l'on retrouvera quelque jour, expliqueront probablement certains points obscurs de l'histoire des corporations d'arts et métiers à Bordeaux. En attendant il peut être bon de publier quelques documents concernant les « Maîtres maçons-jurés, intendants, surintendants et superintendants de la massonnerie, des œuvres publicques ou des œuvres de la ville. » Ils aideront à reconnaître la nature des attributions de ces fonctionnaires municipaux :

1525. — Mars 25. — Mathurin Cheminade était bayle des maçons et les membres de la Confrérie étaient qualifiés *maistres* (voir page 54).

Vers 1560. — « *Bastimant sur rue.* — Sur le rapport fait par Robert Vagrin » Mtre masson et ayant la superintendance des œuvres de la ville disant que » Menault de la Grave faict bastir une maison joignant sa maison ancienne » laquelle il faict advancer oultre le pl [an] et pied de la muraille qu'est en rue » et par ce moyen mettre ledict talus en aduancement et en délibération sur » ledict rapport a esté depputé commissaire Mtre V[agrin] estant appelé le procu- » reur de la ville pour y procéder qu'ils verront estre a fayre suivant les » ordonnances et estatutz de la ville. » (Arch. municipales. Délibérations des Jurats, non classées.)

1613. — « *Réparation de la fontaine de rue Carpenteyre et puids de Cante-* » *loup....* les jurats auroient enjoinct a Mtre Robert Vagrin, masson juré de » ladicte ville de écripre ce il falloit faire lequel a faict son rapport. pour » faire scavoir à tous massons qui voudront prendre ladicte besoigne au » moingtz dizantz...... (Arch. municipales de Bordeaux. — Délibérations des Jurats, non classées.)

(1) Voir : *Anciens et nouveaux Statuts de Bordeaux* — *1701* — Simon Boé — Bordeaux. — P. 118. — « Premièrement : — Les Statuts anciens de la Frérie des massons seront entretenus à la boëte. ... » et p. 373. — Statuts des menuziers du 8 août 1658 : « 1. — Et tous d'un commun accord avons conclu et accordé que la même coutume sera observée...... » La coutume dont il est question n'est autre que les Statuts contemporains de ceux des maçons, ceux de mars 1476.

1613. — Fév. 1. — « Jehan Berny, Jehan et Pierre Vignes frères compaignons » massons de la présente ville..... ont déclaré avoir traicté la besoigne que » Henry Roche, mtre masson et surintendant des œuvres publicques de massonnerie de la présente ville a entrepris de faire..... » (Arch. départementales. Minutes de Maucler, notaire à Bordeaux, f° 23.)

1613. — « Hylaire Fresquet batellier parroisse de Floyrac » vend à « Henry » Roche mtre masson surintendant des œuvres publicques de la ville de » Bordeaux et y demeurant parroisse St Aulady (Min. de Maucler, f° 393.)

Le 2 janvier 1632, Henry (?) Roche était « bourgeois et intendant des œuvres » publiques de la présente ville » (Arch. départementales. Minutes de Berangier, » notaire à Bordeaux, f° 393.)

1615. — Pierre Ardouin et Louis Coutereau étaient « mtres massons jurés de la ville de Bordeaux » (voir page 53). Le premier donna sa démission en 1628.

Enfin sans compter les *maistres* qui présentèrent aux jurats la requête du 27 juillet 1622, on trouve les Mtres massons :

« Nicollas Gauvaing, qui entreprend, le 19 janvier 1622, de fermer et murer » quatre portes de la ville;

» Hubar Pichet (1613. — Juin 18. — Min. de Maucler, f° 142) ;

» Antoine Genau, qui bâtit un corps de garde en avril 1622 ;

» Jehan Benoize, Pierre Sauger, mtres massons travaillant aux murs de la ville ;

» Jehan Coulom, mtre masson, entrepreneur des murailles de la présente » ville. » (Arch. mun. — Délib. des jurats.) Les paiements de ce dernier indiquent que « icelle [muraille] faicte sera toisée par les mtres massons intendans » de la massounerie (id.) ».

Les fonctions d'intendans ou de maîtres maçons-jurés sont clairement indiquées dans l'inventaire sommaire de 1751, au mot :

1679 « — *Charpentiers de Haulte futaye. — Arrest du Conseil* du 25
mars 16. » février 1679 par lequel sa Majesté ordonne que le trésorier de cette
» ville payera sur les revenus d'icelle la somme de 30 l. de gages à
» chacun des intendans de hte futaye et de massonnerie, à la charge
» que le nombre de ces intendans ne pourra excéder celui de huit,
» dont 4 de hte futaye et 4 de massonnerie. » — « Cet arrest est rendu
» sur ce que MM. les jurats représentant que S. M. ayant par son
» arrest du Conseil de l'année 1669 supprimé ces gages il était arrivé
» que dans des occasions pressantes, soit aux incendies ou aux tra-
» vaux des édifices publics, ces sortes d'ouvriers se cachaient pour
» ne pas fournir leur ministère dans ces occasions, attendu qu'ils
» n'en attendoient aucun profit. Ce qui préjudicierait infiniment au
» public et que d'ailleurs *la ville avait eu dans tous les temps* de ces
» *intendans qu'elle gageoit.* »... 61

Le document qui précède établit les gages, les fonctions et l'ancienneté de la charge de Maître maçon-juré ou d'intendant de la maçonnerie en même temps qu'il prouve qu'en 1679 on considérait l'organisation des Maîtres maçons comme ayant existé *dans tous les temps*.

19 octobre 1885. (A *suivre.*)

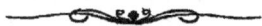

MARCHÉS

CONCERNANT LES

RÉPARATIONS DU CHATEAU DE BEYCHEVELLES, EN MÉDOC,

commandées en 1644, par Bernard de Foix et de la Vallette,

DUC D'ÉPERNON

Par M. Ch. BRAQUEHAYE.

Gassiot Delerm et Pierre Coutereau, architectes, Pierre Husset, Mtre charpentier.

Après la mort de Jean Louis, premier duc d'Epernon, son fils, Bernard de Foix et de la Vallette, deuxième et dernier duc, obtint de Mazarin la charge de gouverneur de la Guienne qui lui avait été donnée antérieurement en survivance. Il ne fallait rien moins que la mort de Richelieu et du roi lui-même pour qu'il obtînt sa réhabilitation (1643).

En effet, la haine du célèbre cardinal l'avait rendu responsable de la défaite de l'armée française devant Fontarabie ; Bernard de Foix et de la Vallette avait été jugé et condamné à Paris, le 25 mai 1639 (1), et même décapité

(1) *Hist. de la vie du duc d'Espernon*, par Girard, T. IV, p. 360. Amsterdam, 1736.

en effigie à Paris, à Bordeaux et à Bayonne, le 8 juin de la même année (1).

La fortune des d'Epernon avait été fortement ébranlée par les persécutions dont Richelieu accabla le vieux duc qui s'était toujours raidi contre sa toute-puissance. Les marchés, les *afferme* passés après sa mort constatent, les uns l'état de délabrement des châteaux de Cadillac et de Beychevelles, les autres le besoin d'établir des revenus certains. Les procurations données par Bernard de Foix et de la Vallette prouvent aussi que ce dernier tenait à se faire rentrer le plus d'argent possible en procédant à la vente de tous les offices dont il pouvait disposer en *Xaintonge et Angoulmois* et dans le ressort du parlement de Bordeaux.

Je n'ai pas à signaler ici les réparations du château de Cadillac, ces pièces devant faire suite aux notices dont vous avez bien voulu voter la publication (2) et autoriser la lecture de la plupart d'entre elles aux réunions de la Sorbonne (3).

Il n'est point utile de fournir les textes des procurations données par le duc d'Epernon « *pour vendre, pour affer-* » *mer, pour dire, gérer et négotier, tout aussy que Mon-* » *seigneur mesme feroit cy présant.... pour tous offices,* « *maisons, terres et seigneuries du dict seigneur.....* » pas plus que de transcrire ceux des « *afferme.... de tous et* » *chescuns droictz, fruitz, proffitz, revenuz et esmollu-* » *ments qui sont appartenantz et dépandances des terres* » *et baronnies de Podensac, Illatz et Virelade....., baron-* » *nies, terres et juridiction de Rions*, etc. » Il suffit de fournir les textes des marchés qui ont trait aux réparations du château de Beychevelles, en Médoc, parce que ces tra-

(1) *Mémoires historiques, politiques, critiques et littéraires*, par Amelot de la Houssaye, Amsterdam, 1737. Tome III, p. 263.
(2) *Société Archéologique de Bordeaux*. Procès-verbaux de 1876 à 1885.
(3) Lectures faites le 21 avril 1876, le 1er avril 1880 et le 17 avril 1884.

vaux sont indépendants de ceux dont je vous ai précédemment entretenus, et que ces marchés établissent que le deuxième duc d'Epernon fit du château de Beychevelles l'une de ses résidences favorites, lorsqu'il prit possession du gouvernement de la Guienne, après la mort de son père, le 24 Janvier 1644.

Marché Gassiot Delerm et Pierre Coutereau, architectes.

« *Du huictiesme Mars mil six cent quarante quatre.* »

« Ont esté présents en leurs personnes Gassiot Delerm et Pierre Coutereau architectes habitant ledict Coutereau en la ville de Bordeaulx et le dict Delerm de la ville de Bazas lesquels de leurs bons grés et vollontés sollidairement l'ung pour l'autre et ung chescung deux seul pour le tout renonceant au beneffice de division et discuion ont entrepris promis et promettent par ces présantes à Monseigneur Bernard de Foix et de la Vallette prince de Buch pair et collonel général de France gouverneur et lieutenant-général por le roy en Guienne sire de Lesparre comte de Benauges de Montfort d'Estract et de Plassac viscomte de Castillon seigneur du cheau de Puy Paulin de Bourdeaulx baron de Cadillac Lengon Rions Podenssac et Baischevelle et aultres plasses à ce presant stipullant et acceptant scavoir est de lui abattre le pavillon et la garde robe qui est au boult du corps de logis du chasteau de Baiscevelles en Médoc qui regarde le levant et iceux reffondre et rebastir de la haulteur de celuy qui est en l'aultre boult dudict corps de logis.

Item seront creusés les fondemens des dicts pavillon et garde robe jusques à la terre visve et solide pour porter suffizament lesdicts bastimens et les relier avecq les vieulx pour empescher qu'il n'y arrive aulcun escrollement et

sera faict tant dans ledict pavillon que garde robe toutes les croizées d'iceux boiseries portes et cheminées y nécessaires et conformément à l'autre pavillon pour observer la simétrie.

Plus hausser le grand corps de logis et croisées d'Icelluy et le rendre de mesme haulteur et limites que le petit et les autres croizées qui sont en face le petit corps de logis.

Hausser aussy tous les entredeux et longuer de muraille qui joint la gallerie.

Comme aussy hausser les cheminées et portes qui sont dans le grand corps de logis.

Davantage abattre les deux pignons qui sont aux deux boultz dudict grand corps de logis au rez des aultres murailles à celle fin de rendre la charpente en crouppe comme il est figuré dans le dessain et hausser tous les tuyeaux de cheminées d'une haulteur convenable pour empescher de fumer.

Rebastiront toutes les croisées qui seront dans la charpente tant du grand que des autres corps de logis après que le charpentier l'aura posée s'il est nécessaire.

Desmolliront encore partie du degré et le hausseront et rebastiront en sorte que l'on puisse arriver commodément au dernier estage et pour cest effet y poser sept ou huit marches davantage.

Comme aussy mettre la muraille de la gallerie du costé de la court à niveau avecq une petite corniche au dessus servant d'entablement.

Plus griffonner chescung avecq placardz la muraille du grand corps de logis estant partie escorchée du mauvais temps.

Comme aussy ouvrir les croizées qui sont fermées dans l'estage de bas.

Pareillement, faire ung grand portal à l'entrée de la court entre les deux pavillons d'icelle du costé du couchant de belle et bonne piere de Bourges ou St-Mesme d'honneste facon et proportionné avecq la maison avecq les

armes de Monseigneur au dessus et fermer de murailles celui qui est faict à present.

Réparer les portes et cheminées qui sont dans le corps de logis qui est du costé du nord et ou est la chappelle recommoder les croisées qui sont audict corps de logis et les mettre en la mesme haulteur et simétrie que les autres du grand et du petit corps de logis.

Pour toute laquelle besoigne faire lesdicts entrepreneurs seront tenus fournir toute sorte de mattériaux comme est pierre de taille ribot brique et chaux le tout bonnes matières en pais, Monseigneur leur faisant faire les charrois jusques au nombre de soixante cheretées et le bois pour faire chaffaudages.

Et lesquelles susdictes besoignes lesdicts entrepreneurs seront tenus commencer au premier temps favorable et icelles avoir achevées faictes et parfaictes dans le dernier jour du moys d'aoust prochain a peyne de tous despens dommages et interestz.

Moyenant que pour le tout, tant fournitures que frans journées et vacquaions mondict seigneur leur baillera la somme de deux mil cens livres surquoy il leur en advance présentement la somme de cinq cens livres remmises par les mains du sieur de Giac en bonnes espèces d'or et d'argent que les susdicts entrepreneurs ont prinses et receues et d'icelle s'en sont comptentés, et en ont teneu et tiennent quitte mondict seigneur et les siens et le restant ledict seigneur leur fera payer à mesure que ladicte besoigne s'advancera et fur de besoigne fur de payement et pour tout ce que dessus faire et entretenir ont lesdictes parties obligé l'une envers l'autre en ce qui leur touche et concerne mesme lesdicts entrepreneurs l'ung pour l'autre et ung chescung d'eux seul pour le tout renoncent comme dessus tous et chescungs leurs biens et a soubzmis et a par exprès lesdicts entrepreneurs leur personne à la rigueur. Faict dans le cheau de Cadillac apprès midy en présance de Monsieur Mtre Cezar de Mérignac conseiller du roy et

lieutenant criminel en Guienne et de M^tre Léonard de Giac intendant des affaires de Monseigneur resquis à ce presant. »

« BERNARD de Foix et de la Vallette.
 De MÉRIGNAC. DELERM.
 De GIAC p^t. COUTEREAUT. »

(Minutes de Capdaurat, notaire à Cadillac, M^tre Médeville détenteur).

Marché Pierre. Husset, maître charpentier.

« Du neufviesme mars mil six cens quarante quatre. »

« A esté present en sa personne Pierre Husset charpentier de haulte fustaye habitant de la ville de Bourdeaux lequel de son bon gré et vollonté a entreprins promis et promet par ces présentes à Monseigneur Bernard de Foix et de la Vallette duc d'Espernon de Candalle et de la Vallette pair et collonel..... etc. à ce present et acceptant scavoir est :

De luy faire les resparations de charpenterie qu'il conviendra faire au chasteau de Baysevelles et qui s'ensuivent.

Premièrement faire tous les planchers du grand corps de logis qui regarde les prairies et la rivière tout à neufz ensemble le plancher de la gallerie et aussy le plancher du corps de logis du costé de la chappelle de tables de Flandres et faire servir les solliveaux et poultres qui se trouveront estre bons et le surplus se prendra au bois de Monseigneur ou ailleurs ainsi que luy sera indiqué par les officiers de mondict seigneur.

Dans le despartement de Monseigneur les planchers seront garnys de solliveaux tant plein que vuide tant chambre garde robe que antichambre et les planchers seront doublés dans lesdicts despartements tant hault que

bas et pour le regard des aultres planchers les solliveaux seront posés de la mesme distance et de tables simples.

De plus abattre entièrement toute la charpente dudict corps de logis qui regarde la rivière ensemble celle de la gallerie et icelle rettailler tout à neufz et faire à chescun boult dudict corps de logis une crouppe comme il est figuré dans le dessain et relepver la dicte charpente de la haulteur qu'est à présent le despartement ou loge le fermier.

Davantage faire tout à neufz les deux petits pavillons qui sont à chesque boult du grand corps de logis et les bien boiser tout à neufz comme il est ci dessus dict.

Encore changer toutes les poultres qui se trouveront pourries et rompues et en mettre d'aultres en tous lieux et plasses.

De plus repparer la charpente du logis du costé de la chappelle ez lieux qui seront nécessaires et la rendre en bon ordre.

Comme aussy abattre et relepver le pavillon qui est sur le degré attendu qu'il fault le rehausser de quatre pieds ou environ.

Pour faire toutes lesquelles besoignes mondict seigneur fournira tout le bois tant poultres solliveaux tables que aultres choses qui y seront nécessaires et le tout sera porté sur les lieux à la charge que ledict Husset sera tenu aller coupper les arbres et escarrir sur les lieux que mondict seigneur ou ses officiers luy ordonneront et les branchages et escouppeaux qui se trouveront en escarrissant seront audict entrepreneur.

Toutes lesquelles besoignes le dict entrepreneur sera aussy tenu avoir bien et dulhement faict et parfaict dans la fin du moys de septembre prochain.

Et ce moyenant les prix et sommes de douze cens livres et surquoy mon dict seigneur luy en a payé et advancé prezantement la somme de trois cens livres par les mains du sieur de Giac en bonnes espèces d'or et d'argent a prinses et receues et s'en est comptenté et en a tenu et tient quitte

mondict seigneur et les siens et le surplus mondict seigneur le luy fera payer à mesure que ladicte besoigne s'advancera et fin de besoigne fin de payement.

Et pour ce que dessus faire et entretenir..... etc. »

Promis et juré et faict dans le cheau de Cadillac, etc.

« Bernard de Foix et de la Vallette Husset.
 De Mérignac.
 De Giac pt. »

(Minutes de Mtre Capdaurat, notaire à Cadillac, Mtre Médeville détenteur).

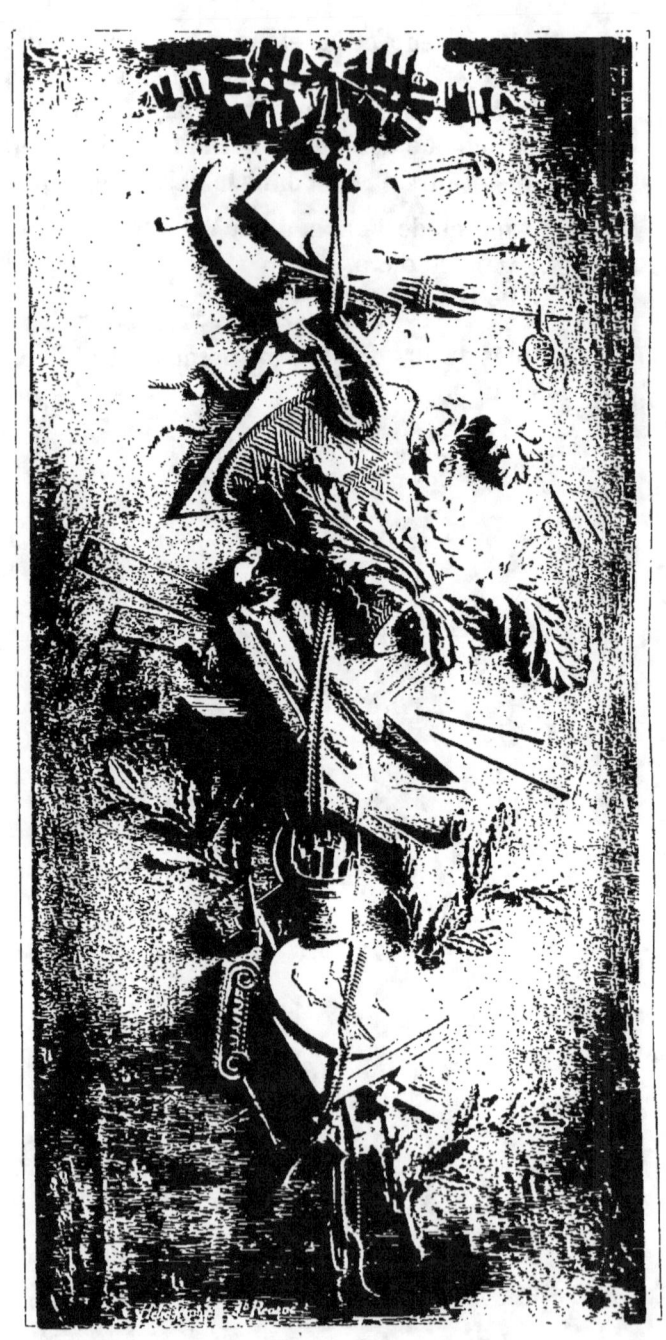

PANNEAU STYLE LOUIS XVI

LA SCULPTURE DÉCORATIVE A BORDEAUX
AU XVIII° SIÈCLE

PANNEAU STYLE LOUIS XVI [1]

Par M. Ch. BRAQUEHAYE.

(Extrait du tome II des Mémoires de la Société Archéologique de Bordeaux.)

PLANCHE IV

Les monuments et les hôtels particuliers de Bordeaux renferment une quantité considérable de travaux d'art industriel, qui prouvent que pendant la seconde moitié du XVIII° siècle, des ouvriers vraiment artistes faisaient preuve, dans tous les métiers, de solides études de dessin et de sculpture.

Gabriel, sous l'administration de Tourny, vint relever le goût des beaux-arts; mais ce fut surtout lorsque Louis bâtit notre magnifique théâtre, que l'on vit de simples artisans exécuter des œuvres remarquables qui peuvent rivaliser avec ce que l'industrie produisit de plus beau à cette époque.

La décoration des appartements fut portée à un degré de perfection qui prouve l'influence que cet illustre architecte exerça jusque sur les arts secondaires; la sculpture en bois, notamment, fut traitée d'une façon vraiment supérieure, qui place au premier rang les sculpteurs *ornemanistes* de Bordeaux.

En effet, non-seulement l'exécution matérielle est le plus souvent irréprochable, non-seulement l'habileté de la main se joue des difficultés les plus grandes, mais on sent que l'art de l'arrangement, la composition, la science des figures et de la perspective, on sent que toutes ces connaissances, qui sont le résultat d'études spéciales, étaient possédées par ces modestes artisans dont on n'a même pas conservé les noms (2).

(1) Ce panneau appartient à M. Hue, membre de la Société Archéologique.

(2) M. Bernadau cite cependant : Cabirol, comme décorateur de l'ancien palais archiepiscopal, et Brunet, comme auteur de la chaire de Saint-Pierre de Bordeaux. Il ne dit rien de leurs autres travaux.

Nous ne décrirons pas aujourd'hui un de ces magnifiques salons qui donnent la mesure de ce que peuvent l'art et le métier réunis; nous ne rechercherons pas quels maîtres formèrent de tels élèves; nous nous réservons de revenir sur cette intéressante étude; mais le spécimen de sculpture que nous présentons nous a paru digne d'être signalé; il témoigne à lui seul du mérite de *l'école Bordelaise*, sous le règne de Louis XVI. Nous insistons en disant : *école Bordelaise*, car nous croyons que les œuvres décoratives, exécutées dans notre province, accusent un *faire* et un *goût* particuliers, ou tout au moins, une richesse de composition et un fini de détails qui n'ont été dépassés nulle part.

Les dimensions du panneau en bois sculpté reproduit, planche IV, sont de 0m78 de longueur sur 0m37 de largeur: la plus forte saillie ne dépasse pas 0m03.

Ce bas-relief représente les attributs des beaux arts. Dans la partie supérieure, une corde fixée à un clou, qu'entoure un élégant ruban, soutient, dans un désordre sagement combiné, les chevalets, les palettes, les couleurs et les pinceaux, rappelant la peinture; au centre de la composition se groupent les chapiteaux, les bases, les niveaux, les équerres et les compas caractérisant l'architecture : tandis que les gouges, les ciseaux et les massettes du sculpteur, suspendues au milieu d'élégants feuillages de laurier, forment la partie inférieure du tableau.

La meilleure description ne vaut pas un mauvais dessin, dit-on avec raison, aussi nous insistons d'autant moins, que nous avons la bonne fortune de mettre sous les yeux du lecteur une excellente épreuve *héliographique*.

Nous ferons remarquer que ce travail de sculpture en bois, d'une délicatesse extrême, est cependant traité avec une grande ampleur dans l'exécution. On voit que de larges outils, conduits par une main sûre, ont rendu sans tâtonnements les infimes détails de la composition; on comprend que l'artiste recherchait comme à plaisir les difficultés matérielles, soit dans la perspective, soit dans l'exactitude de la représentation des instruments spéciaux.

Aussi nous n'hésitons pas à considérer ce travail comme un type; *chef-d'œuvre* d'une corporation, ou *chef-d'œuvre d'un maître* affirmant son talent par un exemple destiné à décorer son atelier. Ce trophée, en effet, exécuté en bois de tilleul, ne put servir, ni à un meuble, ni à une décoration d'appartements; tout prouve que

ce panneau d'attributs dut être encadré comme un tableau, conservé comme un objet d'art.

Deux considérations surtout nous autorisent à penser ainsi : ce n'est pas un ouvrier ordinaire qui a sculpté au centre de la composition, *l'invention* du chapiteau corinthien ; l'auteur a voulu mettre en évidence son érudition, en rappelant l'ingénieuse fable racontée par Vitruve (1). Enfin, ce n'est pas sans cause que l'artiste a placé un médaillon au milieu des outils du sculpteur. Ce médaillon ne peut être l'attribut de la sculpture en bas-relief, car alors il présenterait les traits d'une tête, inspirée de l'antique et préférablement ceux d'une tête de femme, comme on en voit partout dans les décorations analogues.

Le profil exécuté sur le médaillon est certainement un portrait : la vérité du costume et de la coiffure, le type accentué du personnage, la netteté du dessin, indiquent suffisamment une étude d'après nature ; le doute est impossible.

Mais quel est ce portrait ? Est-ce celui d'un architecte ou celui d'un sculpteur ? serait-ce le portrait d'un des deux illustres architectes, Louis ou Gabriel ? Est-ce au contraire celui de Cabirol, de Deschamps ou de Brunet ? Là est la question à laquelle nous n'osons répondre. Quoi qu'il en soit, cet échantillon de la sculpture en bois n'en est pas moins fort intéressant ; il renferme les qualités et les défauts de la deuxième période du style de Louis XVI ; les défauts : car une certaine maigreur dans des détails souvent exagérés et le manque d'entente dans les plans des groupes accusent nettement la fin du xviiie siècle ; les qualités : car il est impossible de nier la richesse et l'esprit de la composition, l'adresse et la facilité du travail manuel, dans ce simple morceau d'ornement dans lequel le sculpteur a dépensé autant de talent que dans des œuvres beaucoup plus considérables.

Bordeaux, 11 juin 1875.

(1) Vitruve rapporte qu'une jeune fiancée étant morte subitement, sa nourrice déposa sur la tombe une corbeille renfermant les objets chers à la défunte ; elle couvrit le tout avec une tuile carrée. Callimaque, architecte et sculpteur, qui vivait à Corinthe, vers l'an 450 avant Jésus-Christ, Callimaque vit ce simple monument qu'enveloppaient les larges feuilles d'une plante d'acanthe ; le génie de l'artiste, éveillé par cette gracieuse combinaison, l'appliqua dans ses travaux, et conçut l'ornementation du chapiteau corinthien.

Nota. — M. Souriaux, notre collègue à la Société Archéologique, possède un panneau sculpté, également en tilleul, mais de dimensions moindres que celui que nous avons décrit ci-dessus ; les attributs de la chasse et de la pêche y sont représentés.

La composition est généralement bonne, mais le travail, quoique fort bien traité, indique la main sûre d'un maître à côté des défaillances d'un élève. Incontestablement sorti du même atelier, ce panneau prouverait le soin que les maîtres apportaient alors à former d'excellents élèves.

Deux Tableaux de Catherine DUCHEMIN.

Deux remarquables tableaux de fleurs et de fruits ornent le musée de Troyes (Aube), n°s 131 et 132 ; ces toiles, dont la touche ferme et spirituelle ainsi que la couleur brillante présentent un grand effet décoratif, furent d'abord attribuées à Baptiste (probablement à Baptiste Monnoyer), puis à un inconnu (voir le catalogue du musée de Troyes) ; enfin à un étranger, Cerquozzi. Ces belles œuvres sont françaises ; selon M. Braquehaye, elles sont dues à l'habile pinceau de Catherine Duchemin, femme du statuaire Girardon. Le faire de ces peintures accuse incontestablement l'époque de Louis XIV ; or, en 1663, Catherine Duchemin fut reçue membre de l'Académie « *pour l'excellence de ses travaux de fleurs et de fruits* » ; elle mourut en 1698. Les statues de sirènes et d'enfants qui enrichissent le sujet, caractérisent non-seulement l'époque, mais une connaissance approfondie de la statuaire. Ces toiles proviennent de la salle à manger du château de la chapelle Godefroy, où l'on n'a constaté que des œuvres de Français, de l'époque de Louis XIV et de Louis XV. Toutes ces probabilités, comme les rapports constants de Girardon avec son pays natal, permettent d'attribuer à Catherine Duchemin des tableaux qui seraient alors les plus beaux joyaux du musée de Troyes. Une preuve à peu près certaine vient appuyer l'opinion de M. Braquehaye. Ces tableaux sont signés C. G. Ce ne sont pas là évidemment les initiales de Baptiste Monnoyer, non plus celles de Michel-Ange Cerquozzi, *Michel-Ange des batailles ;* aussi demeure-t-on autorisé à y lire : *Catherine Girardon,* la femme de l'illustre statuaire.

M. Braquehaye a également signalé à la Société académique de l'Aube une fort jolie miniature représentant Catherine Duchemin. Sur son avis, elle a été acquise par le musée de Troyes.

Notice sur Pierre BERRUER, sculpteur,

ET SUR

LES STATUES DU GRAND-THÉATRE DE BORDEAUX

Par M. Charles BRAQUEHAYE

(Extrait du t. III des Mémoires de la Société Archéologique de Bordeaux)

Tout le monde est parfaitement d'accord pour reconnaître que notre Grand-Théâtre est un chef-d'œuvre; chacun sait si bien que Louis, l'architecte, fut un grand artiste, que presque toutes les constructions faites sous le règne de Louis XVI, à Bordeaux et dans les environs, sont réputées avoir été exécutées par lui ou sur ses plans. Nous ne trouvons dans cet engouement que la marque d'une estime méritée, car nous admirons sans réserve le talent de ce célèbre architecte, et nous nous enorgueillissons à bon droit de posséder son œuvre la plus remarquable.

Mais si tout le monde est d'accord au sujet de l'œuvre architecturale, chacun juge différemment de la valeur artistique des statues qui ornent l'entablement du monument. Il est vrai que ces statues ont subi des regrattages successifs qui ne permettraient pas à leur auteur de les reconnaître aujourd'hui; aussi les croit-on généralement une superfétation fournie par un ouvrier sans talent; c'est là une grave erreur et nous croyons utile de la détruire.

Il faut se rappeler d'abord que l'architecte Louis réveilla dans Bordeaux le culte des beaux-arts et qu'il fit prendre un essor nouveau à l'application des beaux-arts à l'industrie.

On ne doit pas oublier que les architectes de ce mérite ne se contentent pas de créer des plans et de les livrer aux entrepreneurs, aux maçons.

Quand un artiste comme Louis bâtit un théâtre comme celui de Bordeaux, on peut être certain que les moindres détails ont été étudiés et dirigés par l'auteur même du projet.

Il est donc élémentaire de supposer, qu'à plus forte raison les modèles des œuvres d'art qui décorent le monument, et ces œuvres

d'art elles-mêmes, ont été soumises à l'architecte, et que celui-ci n'en a dû confier l'exécution qu'à des artistes de talent.

En effet, les modèles des douze statues qui couronnent l'entablement de la façade du Grand-Théâtre de Bordeaux sont de *Pierre* BERRUER, sculpteur, né à Paris, le 17 décembre 1733, mort au Louvre, le 17 avril 1797.

Les quatre statues : *Thalie, Melpomène, Polymnie* et *Terpsichore*, sont de sa main ; elles furent exposées à Paris et signalées par les critiques du temps ; les huit autres furent exécutées sur ses modèles par TITEUX et VAN DEN DRIX.

Berruer était-il un statuaire de talent ? L'architecte Louis fut-il en rapports directs avec cet artiste ?

Il suffira, croyons-nous, de livrer sans commentaires les notes biographiques suivantes recueillies dans les Mémoires de l'Académie, dans les Archives de l'art français et dans la Biographie de Firmin-Didot.

1754.

BERRUER (Pierre), sculpteur.

Deuxième Grand Prix de sculpture, sur la composition du *Massacre des Innocents*.

1755.

Le Premier Grand Prix de sculpture est réservé.

1755.

Louis, architecte.

Premier Grand Prix d'architecture, avec MARÉCHAUX, deuxième Premier Grand Prix.

A cause de la supériorité de sa composition de *chapelle sépulcrale*, LOUIS reçut *un prix hors rang*, avec médaille d'or et pension à Rome.

1756.

BERRUER (Pierre), sculpteur.

Premier Grand Prix de sculpture réservé en 1755, avec LEBRUN, deuxième Premier Grand Prix sur la composition de : *Melchisédech présentant le pain et le vin qu'il bénit*.

Donc, Berruer fut *le condisciple* de l'architecte Louis, à l'École

des Beaux-Arts, alors École de l'Académie Royale de Peinture et de Sculpture; ils eurent *les mêmes succès dans les mêmes années* et firent *ensemble leurs études à Rome.*

Il n'est pas nécessaire de trouver d'autres preuves des rapports qui s'établirent entr'eux. On ne peut pas croire que Berruer fît les statues de notre Théâtre, sans recevoir l'inspiration et les conseils de Louis.

Il ne nous reste plus qu'à constater que Berruer fut à la hauteur de ses premiers succès.

BERRUER (Pierre), né à Paris, le 17 décembre 1733.

Agréé de l'Académie, le 14 juin 1764.

Académicien, le 23 février 1770 (sur les bas-reliefs en marbre qui décorent le Piédestal du buste du Roi : *Louis XV prenant l'Académie sous sa protection immédiate*. Morceaux de Réception, Louvre).

Adjoint à Professeur, le 27 octobre 1781.

Professeur, le 26 novembre 1785.

Enfin, *logé au Louvre*, où il mourut à 63 ans, le 4 avril 1797.

Berruer a exposé à tous les salons, depuis 1775 jusqu'à 1793 ; parmi ses œuvres, un grand nombre existe encore aujourd'hui :

A l'École de Médecine de Paris : deux bas-reliefs, l'un sur la façade extérieure représente : *Louis XV agréant le plan de cet édifice;* l'autre, dans la cour : *La Théorie et la Pratique jurant d'être inséparables.*

Au foyer de la Comédie Française : *le buste de Destouches.*

Au Palais de Justice : *la Force.*

Au Théâtre de Bordeaux : *les statues qui couronnent l'entablement*, et à l'intérieur deux cariatides : *la Tragédie et la Comédie.*

A la Cathédrale de Chartres : l'*Annonciation*, bas-relief, marbre

A l'Église de Montreuil, près Versailles : *Sainte-Hélène*, statue colossale.

A l'Académie d'Amiens, dont Berruer était membre honoraire : *le buste de Gresset.*

Au Musée Royal : *la statue de d'Aguesseau*, etc., etc.

Puis encore : *les bustes de Machi et de Hue*, peintres du Roi ; *la Foi et la Charité*, pour le couronnement de Saint-Barthelemy, église détruite en 1808; *les sculptures des avant-scènes* de la salle de Spectacle, bâtie par Louis, place Louvois; *un projet de monument aérostatique* à élever sur le grand bassin des Tuileries ; *d'autres projets* pour le marché des Innocents, etc.. etc.

Telles sont les notes que fournissent les biographes sur Berruer

(Pierre)(1); ces notes suffisent pour prouver que les statues du Grand-Théâtre ne sont pas le résultat du travail pénible d'un vulgaire praticien, mais bien l'œuvre d'un artiste dont le talent a été sanctionné par des récompenses académiques et par l'estime de ses contemporains.

Il ne sera pas inutile de signaler ici que les modèles des statues du Grand-Théâtre, modèles faits par Berruer, sont restés à Bordeaux; ils ont été placés jadis dans l'École municipale de Dessin et de Peinture; s'ils existent encore, n'est-ce pas plutôt au Musée de la Ville qu'il y aurait opportunité de les voir figurer?

Décembre 1876.

(1) Presque tous les documents ci-dessus ont été puisés dans l'excellente publication de M. le marquis de Chennevières : *les Archives de l'art français*.

Bordeaux. — Vᵉ Cadoret, impr., rue du Temple, 12.

CONJECTURES SUR LA DESTINATION
DES
CORNICHES A TÊTES FEUILLÉES
DU MUSÉE DE BORDEAUX
Par M. Charles BRAQUEHAYE

(Extrait du t. III des Mémoires de la Société Archéologique de Bordeaux.)

Dans un mémoire sur les *Têtes à feuillages* (1), M. Sansas a fourni d'utiles renseignements sur la découverte de remarquables débris d'entablements sculptés, entablements qui, selon lui, étaient appelés à décorer des édifices d'un caractère tout particulier.

« A Bordeaux, dit M. Sansas, dans la décoration des temples, » les modillons des cornices représentaient des têtes de divinités » parfaitement définies; mais dans la décoration d'autres édifices, » ces modillons représentaient des têtes de Gaulois, féroces, terri- » bles, menaçantes et quelquefois grotesques; » et plus loin, il ajoute : « Sans nous livrer à des conjectures plus ou moins hasar- » dées sur la destination que pouvaient avoir les pierres monu- » mentales, offrant des types gaulois si franchement accusés, nous » nous bornons à les signaler à l'attention de nos antiquaires. »

M. Sansas pense avec raison, croyons-nous, que ces fragments de corniches de grande dimension devaient appartenir à des monuments spéciaux, et que ce ne fut pas par une simple fantaisie que l'artiste exécuta sur les modillons ces têtes de Gaulois qu'il dit parfaitement caractérisées. « La hauteur des modillons peut faire calculer » approximativement celle de l'édifice. Il devait être considérable, » dit M. Sansas. Nous partageons entièrement cette manière de voir; aussi l'opinion de M. Sansas, appuyée par quelques notes que nous avons recueillies, nous porte à présumer que ces corniches monumentales ont pu couronner l'enceinte extérieure du *Palais-Gallien* ou d'un bâtiment servant aux jeux scéniques.

(1) *Quelques visites au Musée de la Ville*, page 172, tome II. (Mémoires de la Société Archéologique de Bordeaux.)

Que l'on nous permette d'abord de nous élever contre ce nom impropre appliqué aux restes de l'*Amphithéâtre de Bordeaux*. L'*Amphithéâtre-Gallien* (1) n'a jamais été un palais; nous considérons comme un tort grave de lui conserver un nom qui ne peut aucunement lui appartenir et qui est en complet désaccord avec l'histoire et avec la science.

Elie Vinet (2) et Gabriel de Lurbe (3) assurent que ce monument était appelé : *les Arènes*, dans de vieux titres latins de l'église Saint-Seurin, parchemins qui dataient du xie siècle. Ces auteurs, de même que César d'Arcons (4) et M. de la Bastie (5), traitent de « *fable ridicule* » l'histoire rapportée par Roderic, archevêque de Tolède. Cet écrivain du xiiie siècle raconte, sur la foi de quelque bruit populaire, qu'à la mort de Pépin, Charlemagne, qui avait offert l'appui de son épée au roi de Tolède, revint en France avec Galiène, fille de ce dernier; Charlemagne épousa cette princesse et lui fit bâtir le palais qui porte aujourd'hui son nom.

Cette erreur, quoique combattue depuis le xvie siècle, notamment par les auteurs que nous avons cités, s'est en quelque sorte perpétuée jusqu'à nous, puisque l'on conserve à notre amphithéâtre et à une rue avoisinante un nom que l'on sait improprement employé.

Le *Palais-Gallien* est un *amphithéâtre*, et l'*amphithéâtre de Bordeaux* était un monument gigantesque.

Ses dimensions étaient à peu près égales à celles de l'amphithéâtre de Nîmes. M. de la Bastie estime que 14 à 15,000 personnes pouvaient s'y placer sans être trop pressées ou que l'une empêchât l'autre de voir dans l'arène les combats des gladiateurs et ceux des bêtes féroces.

(1) Gallien 253, † 268 ap. J.-C., 32e empereur de Rome, prenait grand plaisir à voir combattre des hommes contre des bêtes féroces.

(2) *L'antiquité de Bourdeaus et de Bourg*; 1565.

(3) *Chronique Bourdeloise*; 1619.

(4) César d'Arcons, avocat au Parlement de Guienne, envoya à l'abbé de Pure, une description de l'amphithéâtre de Bordeaux. César d'Arcons est auteur des ouvrages suivants : *Système du monde*; *Avis sur les travaux du Languedoc*; *Le Secret du flux et du reflux*.

(5) C'est à l'aide de la description de César d'Arcons et de dessins relevés sur les lieux, que M. de la Bastie fit le mémoire qu'il présenta à l'Académie Royale des Inscriptions et Belles-Lettres, t. XII, p. 239 et suivantes.

Les corniches, conservées au Musée de Bordeaux, sont de dimensions colossales; elles ont dû appartenir à un monument de grande importance. Les types gaulois représentés dans les modillons sont assez bien caractérisés, et les feuillages qui ornent ces *têtes-modillons* peuvent rappeler symboliquement que ces guerriers redoutables menaient une vie errante au milieu des forêts; les Romains apprirent souvent à leurs dépens que les Gaulois cachaient leurs marches et leurs embuscades en couvrant leurs corps de feuilles et de branches d'arbres.

Cette interprétation des feuillages sculptés sur les *têtes-modillons* n'a certainement pas une grande force; mais, d'autre part, l'architecture antique présente des exemples de figures de captifs supportant de pesants fardeaux, et l'on sait que les prisonniers gaulois étaient souvent destinés aux jeux de l'amphithéâtre. *(Les Mirmillons étaient Gaulois)* (1). Aussi il nous semble possible d'admettre que des têtes de Gaulois vaincus aient pu être représentées, par les Romains vainqueurs, comme modillons supportant la corniche de l'amphithéâtre dans lequel on forçait les esclaves à s'entretuer pour distraire une populace sanguinaire.

Quelques textes peuvent appuyer nos conjectures. Vitruve rappelle les légendes suivantes sur l'ordre *Cariatique* et sur l'ordre *Persique*.

Les Grecs, après avoir mis à mort tous les hommes habitant la ville de Carie qui s'était révoltée, emmenèrent les femmes en esclavage, et non contents de leur faire porter en captivité, pour comble d'ignominie, leurs robes et leurs ornements accoutumés, ils firent construire des édifices dans lesquels les architectes, pour donner le châtiment des femmes de Carie en exemple à la posté-

(1) MIRMILLONS, gladiateurs, qui portaient sur leur casque la figure d'un poisson. On les mettait souvent aux prises avec d'autres gladiateurs, nommés Rétiaires. Ceux-ci, armés d'une fourche, portaient un petit filet qu'ils jettaient avec beaucoup d'adresse sur le Mirmillon, et que celui-ci tâchait d'éviter.

Quand le Rétiaire réussissait à prendre la tête du Mirmillon dans son filet, il le tirait à lui et le tuait avec la fourche. Il paraît que les Mirmillons étaient ordinairement Gaulois.

Lorsque le Rétiaire combattait contre le Mirmillon, on chantait une espèce de chanson, dont voici le sens : *Gaulois*, pourquoi me fuis-tu? Ce n'est pas à toi que j'en veux ; je n'en veux qu'au poisson.

rité, représentèrent ces misérables captives chargées d'un pesant fardeau, et créèrent ainsi les *cariatides* ou *ordre Cariatique*.

Après la bataille de Platée, les Lacédémoniens bâtirent une galerie qu'ils appelèrent *Persique* : des statues en forme de Perses captifs, revêtus de leurs ornements ordinaires, soutenaient la voûte de l'édifice, bâti avec le butin et les dépouilles des vaincus; de là l'*ordre Persique* ou *statues persiques*.

On peut objecter que les Romains étaient gens trop politiques pour afficher des critiques offensantes pour les peuples soumis de l'Aquitaine; on peut dire qu'au III° siècle les jeux de l'amphithéâtre n'étaient plus aussi sanguinaires, et que Mirmillons et Rétiaires ne s'entr'égorgeaient plus.

Nous admettons que ces critiques ne sont pas sans valeur, mais nous n'en persistons pas moins dans notre opinion, quelque hasardée qu'elle soit.

D'autre part, dans les amphithéâtres, comme dans les théâtres, les Romains représentaient des comédies et des tragédies dans lesquelles, certainement, il y avait des personnages gaulois; or, on sait que les acteurs et les bouffons employaient des masques comiques et tragiques dont ils se couvraient la tête. Il est présumable que ces masques devaient, dans notre pays, représenter souvent des types gaulois, et, pour symboliser les jeux scéniques qui s'exécutaient à l'intérieur de l'édifice, il est possible qu'on ait placé dans la corniche des masques muets en forme de têtes décoratives, indiquant elles-mêmes la destination du monument.

On sait que les masques de théâtre étaient souvent employés dans la décoration grecque et romaine; beaucoup de monuments ont leurs gargouilles formées par des masques, un grand nombre d'antéfixes sont ornées de cette façon.

Les traits rapportés par Vitruve apportent un faible appui pour soutenir l'hypothèse de têtes de Gaulois représentées comme trophées; la supposition de masques muets, sculptés comme décoration de notre amphithéâtre est loin d'être décisive, mais un texte digne de foi peut, sinon fournir une preuve de la provenance de ces fragments sculptés, au moins justifier de fortes présomptions à cet égard, justement parce que des têtes en relief forment les modillons d'une corniche colossale.

En effet, dans le mémoire déjà cité (*De l'Amphithéâtre de Bordeaux*, Histoire de l'Académie Royale des Inscriptions et Belles-

Lettres, tome XII, page 249), après avoir décrit les grandes fenêtres et les niches du deuxième étage, M. de la Bastie ajoute : « La fenê-
» tre et les niches ont aussi leurs pilastres à côté qui soutiennent
» l'architrave, façonnée de briques, comme celle qui est au-dessus
» de la porte. Il régnait au-dessus une *espèce de corniche,* ornée,
» selon les uns, *de modillons,* et selon César d'Arcons, de *têtes hu-*
» *maines qui sortaient hors œuvre,* et que le temps avait dès lors
» tout à fait défigurées. »

Or, si les uns *ont vu des modillons* et les autres *des têtes saillantes,* les uns et les autres *n'ont probablement vu* que des fragments frustes de corniches, ornées de *modillons* en forme de *têtes saillantes,* c'est-à-dire des pierres sculptées semblables à celles que M. Sansas a décrites (1).

Mais, dira-t-on, d'Arcons les *a vues* décorant la partie supérieure de l'amphithéâtre, et M. Sansas a trouvé les fragments signalés, planches XIV, XV, XVI *(Mém. de la Soc. Arch. de Bord.* t. II), dans les murailles romaines de Bordeaux.

Cette difficulté apparente peut s'expliquer : d'Arcons n'a vu que quelques fragments frustes, *tout à fait défigurés,* et aujourd'hui disparus.

Les murailles romaines, au contraire, ont conservé intacts les débris des édifices que les habitants de Burdigala ont dû détruire, et l'amphithéâtre fut l'un de ceux qu'ils sacrifièrent des premiers.

Bien des probabilités viennent soutenir cette opinion.

(1) Au commencement du xvii⁰ siècle, un gentilhomme de Bohême, Abraham Bibran, envoya à Juste Lipse un dessin et une courte description latine de de l'Amphithéâtre de Bordeaux ; le dessin a été perdu, mais la description a été publiée avec plusieurs lettres du savant Juste Lipse. (Burmann, *Sylloge Epistolarum Vir. Illustr.*, t. II.)

Bibran dit, page 191 : le sommet du tympan est tombé ; cependant je sais que de chaque angle s'élevaient des acrotères qui couraient en bordure le long du pourtour : *A fastigii tympano summus vertex corruit, tamen scio ex singulis angulis surrexisse acroteria: quæ relut limbus extremum marginem prætexuerunt,*

D'après Bibran, l'Amphithéâtre avait une ornementation découpée régnant sur les rampants des frontons et sur la corniche horizontale, ce qui est peu probable (cette ornementation porte le nom d'*acroteres,* Ernest Bosc, *Dict. d'Architecture*) ; n'aurait-il pas plutôt voulu décrire, sous le nom d'*acrotères,* les motifs sculptés accompagnant la corniche, modillons ou têtes saillantes ?

L'amphithéâtre, placé à quelques centaines de mètres des murailles, eût fourni une forteresse importante aux assaillants; il était donc nécessaire de le détruire.

Ausone ne décrit pas ce monument, et il parle des remparts de la ville, ce qui donne à supposer que la destruction de l'un était consommée lors de l'érection des autres.

D'autre part, la ville de Burdigala était chrétienne lorsqu'écrivait Ausone, et les jeux de l'amphithéâtre ont dû cesser aussitôt que le christianisme fut triomphant. L'édifice était devenu inutile.

Enfin, les murailles romaines, dans lesquelles l'infatigable M. Sansas a recueilli tant de monuments importants, contenaient surtout des pierres sculptées, des inscriptions, etc., qui, d'après notre honorable Président, semblaient avoir été placées là comme pour être préservées d'une destruction complète, tout en servant à une défense considérée comme passagère.

Il nous semble donc naturel d'admettre, que si l'amphithéâtre de Bordeaux fut détruit dans la crainte qu'il pût servir de forteresse aux barbares envahisseurs du territoire, on dut commencer la démolition par l'entablement du monument; cet entablement devait être en pierres de grand appareil, comme étaient ceux des amphithéâtres de Nîmes et de Rome (entablements ornés de modillons et surmontés d'un attique, comme devait l'être celui de Bordeaux.)

Ces pierres de grand appareil étaient naturellement destinées à l'édification des remparts, et il est rationnel de croire que, si ces corniches étaient sculptées, ce fut une raison de plus pour que les habitants de la ville les aient placées dans les murailles, comme ils l'ont fait pour tous les cippes, les autels, les statues, les colonnes et les chapiteaux qu'on a trouvés ensevelis dans l'épaisseur de la maçonnerie.

C'est dans ces murailles mêmes que des *corniches colossales*, répondant aux proportions d'un *monument gigantesque*, ont été trouvées, et ces *corniches* répondent à la description, faite en 1650, de débris frustes de la *corniche du Palais-Gallien*. Tel est le rapprochement que nous voulions établir.

Nous savons que l'on objectera qu'il serait étonnant de trouver une corniche en pierres de grand appareil placée sur un monument bâti en pierres de petit appareil et en briques; on dira, avec M. de la Bastie, que d'Arcons peut s'être trompé, et qu'on ne connaît rien de semblable ailleurs; on insistera sur ce fait que rien

n'est moins prouvé que l'achèvement de la construction de l'amphithéâtre et la date de sa destruction. Nous prévoyons d'avance de judicieuses critiques et de spécieux arguments; aussi, c'est seulement une conjecture et non une affirmation, que nous vous soumettons, en avançant que ces intéressantes sculptures antiques *ont pu* décorer la partie supérieure de l'enceinte extérieure de l'amphithéâtre de Bordeaux, ou tout au moins d'un bâtiment servant aux jeux scéniques.

Décembre 1876.

STATUE DE LA RENOMMÉE

PROVENANT DU

Mausolée du duc d'Épernon à Cadillac (Gironde)

*Mémoire lu à la réunion des Sociétés savantes à la Sorbonne,
le 21 avril 1876.*

(Extrait du t. III des Mémoires de la Société Archéologique de Bordeaux.)

STATUE DE LA RENOMMÉE

PROVENANT DU

Mausolée du duc d'Épernon à Cadillac (Gironde)

conservée au Louvre, musée de la sculpture de la Renaissance, n° 164;

Par M. Charles BRAQUEHAYE

PLANCHE I

On admirait avant 1793, dans une chapelle spéciale de l'église Saint-Blaise, à Cadillac (Gironde), un monument funéraire d'une richesse extrême de décoration et d'une valeur artistique incontestable.

C'était le mausolée du duc d'Épernon, Jean-Louis de Nogaret, de fastueuse mémoire.

A peine quelques débris conservés au Musée de Bordeaux attestent-ils encore l'importance de cette œuvre d'art, détruite pendant la tourmente révolutionnaire ; à peine sait-on aujourd'hui que la ville de Cadillac possédait le somptueux tombeau de son ancien seigneur ; mais on peut voir au Louvre, dans le Musée des sculptures de la Renaissance, une des pièces capitales de ce mausolée attestant le talent du sculpteur autant que l'orgueil des d'Épernon.

C'est une statue que le catalogue décrit ainsi, sous le n° 164 :

« Guillaume BERTHELOT. — 164. — LA RENOMMÉE.

» Elle est nue, ailée, représentée volant et soufflant dans une
» trompette qu'elle soutient de la main droite ; dans la gauche est
» un appendice qui semble un fragment d'un instrument sem-
» blable. La statue ne tient à sa base que par l'extrémité du pied
» droit. Le socle de forme hémisphérique est moderne.

» Statue de bronze : hauteur 1ᵐ 34.

» M. Lenoir assure que cette statue a été originairement placée
» à Bordeaux, au Château-Trompette, aujourd'hui détruit. La *Des-*
» *cription du château de Richelieu,* par Vignier, contient la notice
» suivante :

» Sur le petit dôme qui est au-dessus de la porte, il y a une

» Renommée d'airain qui est de Berthelot, et il la dépeint ainsi :

> La Renommée au vol soudain,
> Au-dessus de ce petit dôme,
> Une trompette en chaque main,
> Publie avec plaisir de royaume en royaume,
> La grandeur du ministre et de son souverain.

» On ne saurait trouver, dit toujours le catalogue du Musée, on
» ne saurait trouver une indication plus juste de la statue que le
» Louvre possède; or, une statue identique provenant du château
» de Boissy et antérieurement de celui de Richelieu a été vendue à
» Paris au mois de décembre 1854; celle-là était assurément celle
» dont parle Vignier et avait été, de même que la nôtre, fondue sur
» le modèle de Guillaume Berthelot; et, en effet, l'on n'en saurait
» imaginer aucun qui convînt mieux pour terminer ces dômes
» qui furent si fort à la mode dans les constructions du règne de
» Louis XIII. »

Cette statue de la Renommée ne couronna pas un dôme du Château-Trompette à Bordeaux; le Château-Trompette était une forteresse uniquement destinée à défendre la ville (1); mais les auteurs qui ont décrit les monuments publics de Bordeaux fournissent des renseignements, appuyés par des documents authentiques, qui permettent de croire que la statue de la Renommée, inscrite au Musée du Louvre sous le n° 164, provient, non du Château-Trompette, mais du mausolée du duc d'Épernon, à Cadillac (Gironde).

Je n'ai pas l'intention de rappeler ici comment le jeune Caumont, le mignon d'Henri III, devint le trop fameux duc d'Épernon; je ne rechercherai pas quel fut le mérite de ce simple gentilhomme arrivé tout d'un coup au faîte des grandeurs et honoré de l'amitié de quatre de nos rois; je donnerai seulement une description, que je crois exacte (2), du monument funéraire qui rappelait son orgueilleuse puissance.

C'est dans la chapelle sépulcrale, bâtie contre le chœur de l'église Saint-Blaise, à Cadillac, que s'élevait le remarquable tombeau en marbre du premier duc d'Épernon, de la Valette et de Candale.

(1) Aucun dôme n'existait, aucune statue de bronze n'a été signalée.
(2) Voir Delcros, Durand, etc.

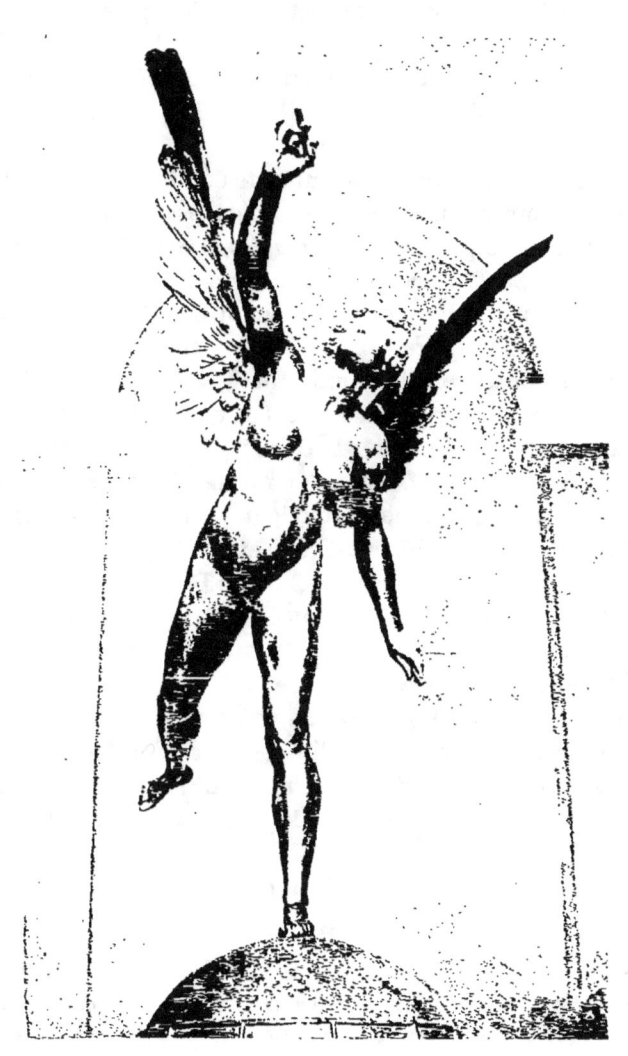

» gracieuse Renommée qui a fait jadis l'admiration de tous les
» Bordelais. »

Depuis que ces lignes pleines de regrets furent écrites par des auteurs qui avaient vu la statue, on ignorait en quel lieu elle était reléguée.

Ayant eu occasion de voir la Renommée du Musée du Louvre, je fus convaincu tout d'abord que c'était celle du tombeau du duc d'Épernon.

Effectivement l'attitude est celle qui a été décrite et dessinée (1); les dimensions sont semblables et le poids est le même; mais la remarque la plus importante, c'est que *les ailes* de la Renommée du Louvre *sont rapportées* exactement (2) comme le constate l'inventaire des matériaux provenant de la démolition du mausolée des ducs d'Épernon, inventaire dressé le 27 novembre 1792. Signé Faubet, maire; Boutet, officier municipal (3).

La notice du catalogue du Musée du Louvre fournit elle-même une nouvelle preuve, puisque M. Alexandre Lenoir assure que la statue provient de Bordeaux. Aucun de nos collègues de la Société archéologique de Bordeaux ne se souvient d'une statue analogue qui aurait existé dans le Château-Trompette; ils sont unanimes, au contraire, pour reconnaître avec M. Jules Delpit, notre ancien président, que la statue de la Renommée, attribuée à Guillaume Berthelot, n'est autre que celle qu'ils ont jadis vue dans le jardin du Palais-Royal de Bordeaux.

La statue du Musée du Louvre est donc celle qui décorait le mausolée du duc d'Épernon, à Cadillac; c'est celle dont Lacour, Bernadau, Durand, Jouannet, Ducourneau, Léo Drouyn, Lamothe et tant d'autres auteurs ont regretté la disparition du jardin du Palais-Royal de Bordeaux.

Quant au nom du statuaire qui fit cette œuvre remarquable,

(1) Un dessin de la colonne surmontée de la statue, dessin exécuté par M. Combes, architecte, constate que la statue de la Renommée provenant de Cadillac, reposait sur le même pied et tenait la trompette de la même main que la statue du Musée du Louvre. (Collection de M. Delpit.)

(2) La statue resta 28 ans exposée aux intempéries des saisons dans le jardin du Château-Royal ; les ailes de bois ne purent résister; ces ailes, rapportées d'une façon très-apparente, sont aujourd'hui de bronze.

(3) Voir pièces justificatives n° 1.

au bibliothécaire du district. comme un monument et un chef-d'œuvre de l'art. Le 3 février, le bibliothécaire Rayet signalait un récépissé de la statue, et la faisait placer dans la bibliothèque du district, formée dans une des salles du château de Cadillac (1).

En 1808, le palais de l'Archevêché de Bordeaux (2), après avoir servi d'hôtel à la Préfecture, devint le Palais Impérial, et alors l'architecte du département, M. Louis Combes, fit placer la statue de la Renommée sur une colonne de marbre, élevée sur un terre-plein qui masquait la grille de l'entrée du jardin (côté cours d'Albret).

Le terre-plein et la colonne ont subsisté jusqu'au mois de mars 1876, mais depuis longtemps la statue avait été enlevée de son piédestal.

Sous le règne de Louis-Philippe, le 24 février 1835, le Palais Impérial, alors Palais-Royal, devint hôtel de la Mairie et propriété de la ville, par suite d'un échange avec l'État (Palais-Royal contre Hôtel de Ville) (3); c'est alors que les administrateurs du domaine, prétextant que la statue de la Renommée était un meuble (4), la firent transporter à Paris malgré les vives réclamations des Bordelais.

« Cette précieuse statue, écrivait le peintre Lacour, échappée
» au désastre, avait été portée de Cadillac à Bordeaux et
» placée sur une colonne au milieu du jardin du Palais-Royal;
» elle y était encore il y a un an. Qu'a-t-on fait de cette figure,
» ou que veut-on en faire ? Je l'ignore. Ce monument appartient
» à l'histoire de la Guienne et à celle de l'art dans cette province;
» sa place était au Musée de la ville; la porter ailleurs serait
» une sorte de spoliation qu'aucun intérêt, qu'aucune nécessité
» ne justifient, et qui ne profiterait en rien à tout autre Musée
» (*Gironde*, 1837).

» Aujourd'hui, ajoute Ducourneau *(Guienne monumentale,* 1842),
» la spoliation est consommée; la liste civile s'est emparée de la

(1) Voir pièces justificatives no 2.
(2) Voir pièces justificatives n° 3.
(3) Voir pièces justificatives n° 4.
(4) Voir pièces justificatives n° 5. — *Extrait du contrat d'échange entre l'État et la Ville de Bordeaux.* La lecture de cette pièce tranche la question d'une façon indiscutable. La statue était la propriété de la ville et non celle de l'État.

» gracieuse Renommée qui a fait jadis l'admiration de tous les
» Bordelais. »

Depuis que ces lignes pleines de regrets furent écrites par des auteurs qui avaient vu la statue, on ignorait en quel lieu elle était reléguée.

Ayant eu occasion de voir la Renommée du Musée du Louvre, je fus convaincu tout d'abord que c'était celle du tombeau du duc d'Épernon.

Effectivement l'attitude est celle qui a été décrite et dessinée (1); les dimensions sont semblables et le poids est le même; mais la remarque la plus importante, c'est que *les ailes* de la Renommée du Louvre *sont rapportées* exactement (2) comme le constate l'inventaire des matériaux provenant de la démolition du mausolée des ducs d'Épernon, inventaire dressé le 27 novembre 1792. Signé Faubet, maire ; Doutet, officier municipal (3).

La notice du catalogue du Musée du Louvre fournit elle-même une nouvelle preuve, puisque M. Alexandre Lenoir assure que la statue provient de Bordeaux. Aucun de nos collègues de la Société archéologique de Bordeaux ne se souvient d'une statue analogue qui aurait existé dans le Château-Trompette; ils sont unanimes, au contraire, pour reconnaître avec M. Jules Delpit, notre ancien président, que la statue de la Renommée, attribuée à Guillaume Berthelot, n'est autre que celle qu'ils ont vue jadis dans le jardin du Palais Royal de Bordeaux.

La statue du Musée du Louvre est donc celle qui décorait le mausolée du duc d'Épernon, à Cadillac ; c'est celle dont Lacour, Bernadau, Durand, Jouannet, Ducourneau, Léo Drouyn, Lamothe et tant d'autres auteurs ont regretté la disparition du jardin du Palais-Royal de Bordeaux.

Quant au nom du statuaire qui fit cette œuvre remarquable,

(1) Un dessin de la colonne surmontée de la statue, dessin exécuté par M. Combes, architecte, constate que la statue de la Renommée provenant de Cadillac, reposait sur le même pied et tenait la trompette de la même main que la statue du Musée du Louvre. (Collection de M. Delpit.)

(2) La statue resta 28 ans exposée aux intempéries des saisons dans le jardin du Château-Royal ; les ailes de bois ne purent résister; ces ailes, rapportées d'une façon très-apparente, sont aujourd'hui de bronze.

(3) Voir pièces justificatives n° 1.

c'est Jean Bologne, disent les uns, Guillaume Berthelot imprime le catalogue du Louvre. — « Chacun sait que *Girardon était le sculpteur du duc,* » écrivent les auteurs bordelais. Ces affirmations ne sont pas concluantes, car aucun document authentique et décisif ne permet jusqu'à présent de nommer l'artiste qui exécuta soit le tombeau tout entier, soit seulement la statue de la Renommée.

On ne connaît pas la date exacte de la construction du mausolée, on ne sait pas sûrement si c'est Jean-Louis ou Bernard de Nogaret qui le fit bâtir; mais ce qui me paraît certain, c'est que Jean Bologne, mort à 84 ans, en 1608, ne fit pas la statue qui couronnait le tombeau du duc d'Épernon, mort en 1642. Ce qui n'est pas moins sûr, c'est que Girardon, né en 1628, était trop jeune pour avoir composé et exécuté une œuvre quelconque sous les ordres du vieux duc. Quant à Guillaume Berthelot, pas un auteur de Bordeaux ne cite son nom, tandis que tous répètent que : *chacun sait que Girardon était le sculpteur du duc d'Épernon.* (En ce cas il ne peut être question que de Bernard de Nogaret.)

Il ne faut pas, croyons-nous, s'arrêter à des conjectures, raisonner sur des probabilités, interroger le style, le faire de l'œuvre d'art pour citer le nom du statuaire; il faut attendre qu'un heureux hasard, venant en aide à des recherches consciencieuses, fournisse une pièce authentique prouvant à quelle date telle personne fit exécuter par tels ou tels artistes le tombeau des d'Épernon.

Ce n'est pas tout à fait impossible : aujourd'hui nous donnons les preuves de la provenance de la Renommée.

Elle couronnait le mausolée du duc d'Épernon à Cadillac.

Peut-être apporterons-nous bientôt le nom des artistes qui ont exécuté la statue et le tombeau tout entier.

Bordeaux, avril 1876.

PIÈCES JUSTIFICATIVES

N° 1

27 NOVEMBRE 1792

Inventaire des matériaux *provenant de la démolition du* **Mausolée** *qui était dans la chapelle de l'église paroissiale de Cadillac, savoir* :

1° Huit colonnes en marbre rouge et blanc de chacune sept pieds de longueur et la grosseur à proportion;

2° Huit pièces de marbre noir composant le tombeau;

3° Quatorze pièces de marbre rouge formant la corniche au-dessus desdites colonnes, dont quatre de chacune sept pieds, quatre de chacune six pieds, deux de trois pieds et demi et quatre de deux pieds;

4° Soixante petites pièces de marbre de différentes formes et de différentes couleurs et longueurs, les unes en planches, les autres carrées;

5° Deux autres figurant mari et femme d'Épernon;

6° Quatre barres de fer, qui étaient posées au-dessus desdites colonnes et formaient un pavillon impérial, pour supporter la Renommée qui était au-dessus; lesdites barres ont chacune neuf pieds de longueur;

7° Une autre petite barre de fer sur laquelle supportait le pied de la Renommée ladite barre a deux pieds en longueur sur deux pouces et demi de grosseur carrée;

8° Seize pièces de cuivre jaune, dont huit servaient de bases aux susdites colonnes, et les huit autres de chapiteaux, pesant les seize pièces ensemble mille cinq cent trente-huit livres;

9° Plus une Renommée avec sa trompe, le tout en cuivre jaune, à l'exception d'une partie des ailes qui sont en bois, ladite Renommée pesant environ trois cents livres.

Nous, Faubet, maire, et Boutet, officier municipal, chargés par la municipalité de la démolition dudit mausolée, certifions l'état des matériaux ci-dessus sincère et véritable.

A Cadillac, le 27 novembre 1792.

(Signé) : FAUBET, *maire*; BOUTET, *officier municipal*.

(Archives municipales de Cadillac.)

N° 2

Département du Bec-d'Ambès. — District de Cadillac.

LIBERTÉ, ÉGALITÉ

Cadillac, le 26 brumaire, l'an troisième de la
République française une et indivisible.

L'agent national près le district de Cadillac invite la municipalité de Cadillac à livrer au citoyen Rayet la Renommée de bronze qui-était sur le tombeau des tyrans de Cadillac, et qui restera à la bibliothèque du district comme un monument et un chef-d'œuvre d'art. La municipalité de Cadillac prendra les mesures les plus actives pour faire entrer dans un magasin les marbres tirés du mausolée ; ce qui lui en coûtera sera remboursé à vue de compte.

(Signé) : FONVIELLIE, *agent national.*

Je, soussigné, déclare avoir reçu de la municipalité de Cadillac la Renommée mentionnée en l'article ci-dessus.

A Cadillac, le 3 février, l'an troisième de la République française, une et indivisible.

(Signé) : RAYET, *bibliothécaire.*

N° 3

Ancien archevêché. — Mairie actuelle.

La Mairie actuelle fut bâtie, en 1771, par M. de Rohan-Guéméné, Archevêque de Bordeaux, et en partie de ses deniers. Ce palais devint propriété nationale par l'effet de la loi du 4 novembre 1789, qui supprimait les biens du clergé et notamment les palais épiscopaux.

Siège du tribunal criminel en 1791, hôtel de la Préfecture en 1803, Palais Impérial le 17 avril 1808, Château-Royal en 1815, le Palais Rohan passa dans le domaine national en 1832 (loi du 2 mars); enfin, en 1835, le 24 février, il devint hôtel de la Mairie et propriété de la ville de Bordeaux par suite d'un échange, troc pour troc, avec l'État. (Ancien Hôtel de Ville contre Palais-Royal.)

N° 4

Collège de la Magdelaine. — Hôtel de Ville. — Caserne des Fossés.

Le collège des Jésuites ou de la Magdelaine avait été fondé en 1573 ; vers 1660, les Jésuites construisirent tous les bâtiments encore existants aujourd'hui

sur l'emplacement d'une petite maison voisine de l'hôtel de la Mairie (Grosse-Cloche).

Le collége de la Magdelaine devint plus tard propriété du collége de Guienne (juin 1772).

Ces bâtiments passèrent dans le domaine national (décret du 28 octobre 1790), et furent vendus au mois de juin 1791 à la municipalité de Bordeaux, qui en fit son Hôtel de Ville.

Cet hôtel de la Mairie fut échangé contre le Château-Royal et devint la caserne des Fossés en 1835; le Lycée de Bordeaux y sera installé prochainement.

N° 5
Contrat d'échange entre l'État et la Ville de Bordeaux.

ÉCHANGE DE L'HÔTEL DE VILLE CONTRE LE PALAIS-ROYAL
(Extrait)

Aujourd'hui, 24 février 1835,

M. *Louis Barthez* remplissant les fonctions de Préfet,

Et M. *Joseph Brun*, Maire de la ville de Bordeaux.

M. *Barthez*, au nom qu'il s'agit, cède et abandonne à titre d'échange en toute propriété et jouissance, avec garantie de tous troubles et évictions, hypothèques et empêchements quelconques,

A la ville de Bordeaux, ce accepté par M. *Joseph Brun*, en sa qualité de Maire :

L'ancien *Château-Royal*, avec tous ses bâtiments, cours, jardins, servitudes actives et passives et généralement toutes les circonstances et dépendances, sans en rien excepter, ni réserver .

Sont compris dans cet abandon, non-seulement les glaces sur parquet, les objets scellés dans le mur, STATUES ou tableaux fixés à demeure perpétuelle, mais encore les orangers, arbustes, pots à fleurs, bancs, outils de jardinage, et *généralement tout ce qui sert à l'ornement* et entretien du *jardin* dudit château, M. *Barthez* subrogeant en tant que de besoin la ville aux droits et actions de l'État, pour faire rentrer ceux *des dits objets* qui auraient été indûment enlevés.....

M. *Brun*, au nom qu'il s'agit, cède et abandonne en contre échange,

A l'État, ce accepté par M. *Barthez* en sa qualité ci-dessus exprimée :

L'Hôtel de Ville de Bordeaux, avec tous ses bâtiments......

Sont également compris dans ledit abandon, les STATUES, les arbustes, pots à fleurs et outils de jardinage appartenant à la Ville et qui se trouvent placés dans le jardin de l'Hôtel de Ville. M. le Maire subrogeant en tant que de besoin l'État aux droits et actions de la Ville pour faire rentrer ceux des dits objets qui auraient été indûment enlevés .

CONDITIONS DE L'ÉCHANGE

Les originaux ou les copies conformes par *MM. Barthez* et *Brun*, de tous les actes ou pièces relatifs au présent échange qui vont être énumérés, ont été annexés aux trois originaux du présent traité, après avoir été signés *pour ne varier* par les contractants :

1º Les plans, etc. ;
2º Un tableau du métrage des bâtiments, etc. ;
3º Un tableau d'estimation, etc. ;
4º Procès-verbal d'expertise dressé, etc. ;
5º Une déclaration en date du 10 janvier 1834 des mêmes experts, portant qu'ils ont entendu comprendre dans la totalité de leur estimation, tout ce qui, dans les bâtiments estimés, est *immeuble par destination*, comme glaces, orangers, bancs, arbustes, etc. ;
6º Un nouveau rapport, *échange troc pour troc*, etc. ;
7º Délibération du Conseil municipal, etc. ;
8º Ordonnance du roi, etc.

Archives de la ville de Bordeaux. — Palais Archiépiscopal. — Nº 158.)

OBJETS EN TERRE CUITE

TROUVÉS DANS L'ADOUR

à DAX (Landes);

Par M. Charles BRAQUEHAYE.

(Extrait du t. II des Mémoires de la Société Archéologique de Bordeaux.)

En creusant le lit de l'Adour devant Dax, on a trouvé une quantité considérable d'objets en terre cuite commune et très-dure, non vernie, affectant la forme d'une boule creuse à base plane, dont la partie supérieure est généralement percée d'un trou très-étroit, ayant servi d'évent.

1,2 grandeur.

Ces petits pots, plus ou moins aplatis, de couleur variant du blanc et du jaune au roux foncé, ont de 0m05 à 0m10 de diamètre; leurs parois épaisses et irrégulières portent extérieurement la trace du tour du potier, ainsi que l'indiquent les cercles concentriques de la panse et le passage de la ficelle qui a tranché la base.

A quel usage ont pu servir ces poteries ?

A quelle époque furent-elles fabriquées ?

Des archéologues y reconnaissent des *ex-voto*, des poids, des grenades à main, des projectiles ayant servi au jeu de la Toupiade, des instruments à tisser......, etc.

Après avoir examiné ces diverses opinions, nous vous soumettrons quelques documents nouveaux, qui aideront peut-être à prouver à quel emploi ces singuliers objets étaient destinés.

Dans la séance du 9 juillet 1875, M. le comte de Chasteigner mit sous vos yeux une série de ces vases et vous donna des détails circonstanciés sur leur découverte. Notre honorable collègue crut reconnaître des *ex-voto* de l'époque romaine dans ces poteries à l'aspect bizarre et inconnu. Si cette conjecture s'appuyait sur des preuves historiques ou sur des objets similaires déjà décrits, elle pourrait certainement satisfaire l'esprit, mais l'absence de documents ne laisse subsister qu'une hypothèse ingénieuse que n'appuie pas suffisamment, même la forme des vases.

Les archéologues de Dax, nous dit M. de Chasteigner, y voient *des poids romains;* aucun de vous, Messieurs, ne s'est arrêté à cette supposition hasardée; le nombre considérable d'objets trouvés dans le même lieu : le *lit de l'Adour*, semble une raison suffisante pour repousser cet avis que rien ne confirme.

M. Delfortrie et M. Léo Drouyn, nos collègues, ont préféré voir dans ces poteries des *projectiles à main* en usage au moyen-âge pour la défense des places. M. Delfortrie vous faisait remarquer que la base avait dû servir pour poser sur le rempart ces boules explosives, que l'on lançait, le cas échéant, à la tête des hommes d'armes qui escaladaient les murailles de la place.

De toutes les opinions émises jusqu'à ce jour, c'est là, certainement, la plus judicieuse, et cependant résiste-t-elle à un examen attentif?

L'introduction de la poudre à canon dans cette espèce de grenade à main, n'eût-elle pas nécessité une ouverture relativement grande?

Au moment de l'explosion, le projectile n'eût-il pas fait ce que l'on appelle vulgairement : *long feu?* c'est-à-dire, n'eût-il pas lancé avec un sifflement aigu une gerbe d'étincelles inoffensives?

Nous croyons que la force d'expansion eût été tout au moins diminuée d'une façon considérable par la dimension exagérée de

la lumière, et que, dans aucun cas, l'explosion même n'eût été réellement dangereuse pour des assaillants.

Pour admettre que nous avons sous les yeux des projectiles explosifs, des grenades à main, des rudiments de bombe enfin, il faudrait qu'il nous soit prouvé que ces projectiles pouvaient produire mort d'homme ; or, n'oublions pas qu'au moyen-âge les hommes d'armes étaient bardés de fer. Ces éclats de terre cuite, même lancés avec la plus grande force admissible, auraient-ils pu entamer des cuirasses de métal raidi sous le marteau? Certainement non. Aussi, quoique les raisons présentées par nos honorables collègues soient acceptées également par M. Héron de Villefosse, nous ne nous rallions pas à cette manière de voir.

Dans la séance du 10 décembre 1875, notre collègue M. Brochon communiquait à la Société une intéressante lettre de M. Hector Serres, de Dax, fournissant une interprétation nouvelle de ces mêmes poteries.

Cette lettre décrivait certain jeu, *de la Toupiade ou du pot cassé,* qui, dit-on, était en honneur à Dax depuis l'époque de la domination romaine dans les Gaules, et l'auteur affirmait que nous étions en présence des pots qui furent employés pour ce divertissement. Les renseignements circonstanciés, fournis par M. Serres sur le jeu en question, prouvent que le *jeu de la Toupiade* a existé, mais assurément les objets trouvés dans l'Adour n'ont jamais servi aux réjouissances publiques qu'il décrit. Nous allons essayer de démontrer que ce mode d'emploi est inadmissible.

M. Serres dit : que dans ce jeu les boules d'argile se brisaient facilement sur les boucliers que portaient les assaillants ; qu'en effet, il avait constaté que les petits pots trouvés à Dax étaient en *terre très-friable, imparfaitement cuite, qui se laissait assez facilement rayer par l'ongle;* enfin, que ces projectiles devaient se rompre au moindre choc, sans risquer trop de blesser les joueurs.

Un examen attentif peut convaincre du contraire.

1° Les boules creuses, qui vous ont été soumises, sont toutes en terre cuite très-dure, susceptible de résister à un choc violent. Ces boules, sans aucun doute, auraient fendu le crâne ou cassé les membres des imprudents qui auraient consenti à figurer dans des joutes aussi dangereuses que peu attrayantes.

2° La base aplatie est inutile pour exécuter le *jeu de la Toupiade,*

et cette base, présentant une arête quasi-tranchante, serait devenue, par cela même, une arme meurtrière.

3° Si ces projectiles avaient servi aux divertissements du peuple, l'épaisseur des parois eût été beaucoup moindre, afin de rendre les blessures impossibles.

4° Enfin, s'il s'agissait d'un amusement tout à fait inoffensif, rien n'était plus facile que d'exécuter, sans les tourner, des *toupiades* en terre seulement séchée, et, dans ce cas, on n'en trouverait aucune trace dans le fond de la rivière.

M. de Laporterie, après la lecture de la lettre de M. Serres, vous signala des articles relatifs au *jeu de la Toupiade* ou du *pot cassé*, publiés dans la *Guienne monumentale* de Ducourneau. Effectivement, *le jeu du pot cassé* y est rappelé, et voici en quels termes :

« Lors de l'avénement ou de la naissance d'un prince, ou en
» général dans les grandes réjouissances publiques, on se livrait à
» Dax à un amusement assez singulier, connu sous le nom de *jeu*
» *du pot cassé* ou du *pont d'amour*.

» Au milieu du pont, on construisait une petite tour en plan-
» ches, dans laquelle se plaçaient trois défenseurs abondamment
» approvisionnés de pots de terre ; à un signal donné par six coups
» de canon, les assaillants, au nombre de six, armés de rondaches,
» de casques et de mousquets, descendaient la rivière dans de petites
» nacelles : le combat commençait alors, ceux de la tour jetant
» leurs pots aux assaillants, qui, de leur côté, ripostaient par une
» mousqueterie peu dangereuse, car les projectiles consistaient
» *en grenades de terre molle*. L'assaut se renouvelait trois fois ; le
» vainqueur était couronné (1). »

Cette citation détruit à peu près, en les complétant, les raisons qui faisaient supposer à M. Serres que nous avions sous les yeux les pots employés dans ce *jeu de la Toupiade*, cité dans son manuscrit.

Comment croire, en effet, que les boules très-résistantes, qui vous ont été présentées, ont servi dans cette circonstance, lorsque nous lisons : « les projectiles consistaient en *grenades de terre*
» *molle*. » Il est hors de doute que le *jeu de la Toupiade* n'a pu s'exécuter qu'avec des projectiles *de terre molle* ou de *terre non cuite* ;

(1) *Guienne historique et monumentale*, par A. Ducourneau, tome I, 2ᵉ partie, page 177. — 1842.

dans ce cas, leurs débris doivent être totalement dissous dans les eaux de l'Adour et aucun vestige n'en peut rester aujourd'hui.

D'autre part, lancées par des mousquets, ces balles, même en terre fraîchement pétrie, auraient certainement blessé les combattants si elles n'avaient pas causé mort d'homme.

La citation du *Mercure galant*, faite dans la *Guienne monumentale* (tome I, 2ᵉ partie, page 62), fournit encore une preuve que les pots employés dans ces jeux devaient être fraîchement pétris ou très-friables.

« Le *Mercure galant*, écrit Ducourneau, raconte dans les termes suivants comment fut célébrée, en 1679, la fête instituée par Charles VII en commémoration de la victoire de Tartas : « Le jour » de la Pentecôte, c'est-à-dire le 21 mai dernier, toute la bourgeoi- » sie, les magistrats en tête, alla prendre des rameaux à un des fau- » bourgs suivant l'antique usage ; on s'assembla ensuite à l'Hôtel » de Ville où les officiers de la seigneurie furent élus pour régler » les trois combats qui devaient être livrés le lendemain en » mémoire des trois batailles gagnées par Charles VII. »

Ces trois combats étaient : le *combat du gazon*, celui de *la corde*, enfin celui du *pot cassé*. Ces combats n'avaient rien de dangereux, car le premier, celui du *gazon*, consistait en l'attaque d'une forteresse improvisée défendue à *coups de gazon* : les prisonniers étaient condamnés à *des peines agréables;* dans le second combat, une corde tendue et soutenue par le peuple devait être franchie à cheval ou coupée avec un sabre ; le *Mercure galant* ne signale aucun accident. Enfin, dit-il, « on descendit ensuite dans la ville » basse pour essayer le combat du *pot cassé* que la grande bour- » geoisie jetait du haut d'un théâtre, et un magnifique repas fut » le délassement de tant de fatigues. » Eh quoi ! la haute bourgeoisie voulant amuser le peuple aurait lancé au milieu de la foule des projectiles aussi dangereux que ceux qui ont été mis sous vos yeux ; et le peuple aurait tranquillement pansé ses blessures, tandis que nobles et bourgeois, bien portants, se seraient délassés de leurs fatigues dans un magnifique repas ? Oh non ! la bourgeoisie ne se serait pas exposée aussi gratuitement au ressentiment du peuple : Jean Bonhomme n'a jamais été si bénin ; sa colère aurait fait payer trop cher les pots cassés sur son corps.

Nous croyons donc que les poteries trouvées dans l'Adour ne se rapportent pas au jeu de *la Toupiade ou du pot cassé*, car il est

présumable que les projectiles employés dans ces jeux étaient faits en terre molle ou simplement séchée.

Après la communication de M. Serres, et après celle de M. de Laporterie, M. Léo Drouyn donna lecture d'une note de M. Héron de Villefosse, attaché au Musée des Antiques du Louvre (1).

Cette note publiée dans le *Bulletin des Antiquaires de France* n'est appuyée par aucune preuve positive : l'auteur reconnaît dans ces petits pots en terre cuite des projectiles de guerre ayant servi pour la défense du château de Dax. « On vient de découvrir, dit-il, » en France, à Dax, dans les *fossés du château*, un grand nombre » de récipients en terre cuite. » Et plus loin :

« N'est-il pas vraisemblable de penser que ce sont là des pro- » jectiles ayant servi à la défense de la place? L'*endroit* où on les » recueille le ferait supposer. »

La découverte de ces poteries, même au pied des remparts de Dax, apporterait-elle donc une preuve suffisante à l'appui de l'opinion de M. de Villefosse? Assurément non, puisque pas une seule de ces soi-disant *grenades à main* ne porte la *trace d'un usage quelconque, aucun de ces objets n'a servi*.

Du reste, l'assertion est inexacte, car ces boules creuses furent trouvées, non pas dans *les fossés du château*, mais dans le lit de l'Adour : *entre les thermes et l'allée des Baignots*.

M. Héron de Villefosse rappelle que M. de Saulcy a publié, dans le tome XXXV des Mémoires de la Société des Antiquaires de France, une note sur des projectiles à main, creux et de fabrication arabe, ayant probablement contenu une espèce de *feu grégeois*. Mais, indépendamment de la forme des vases, ceux que décrit M. de Saulcy n'étaient pas destinés à être posés; aussi M. de Villefosse ne croit pas que les poteries de Dax aient une origine arabe, comme celles qui furent trouvées par M. de Saulcy.

Les mêmes raisons que nous avons données précédemment nous empêchent de reconnaître des grenades à main dans ces récipients, trouvés en grande quantité *au fond de l'Adour*; enfin, puisque leur forme n'est pas la même que celle des objets découverts par M. de Saulcy, en Syrie et en Palestine, il faut leur chercher une autre destination. Aucune des explications fournies jusqu'à ce jour

(1) *Bulletin des Antiquaires de France*, 2ᵉ trimestre 1875, page 101.

n'avait donc pleinement satisfait notre esprit, quoique l'emploi du feu grégeois nous ait paru tout d'abord la seule hypothèse admissible, lorsqu'en feuilletant le n° 68 du Bulletin des Commissions Royales d'art et d'archéologie de Belgique, nous trouvâmes la reproduction par la gravure, planche III, d'une boule en terre cuite assez semblable aux nôtres, que M. le Prince Camille de Looz décrivait comme faisant partie de ses intéressantes découvertes de Bas-Oha.

Bien nous a pris de nous adresser à notre honoré correspondant, car la réponse qu'il a faite à notre demande fournit, croyons-nous, de curieux renseignements, dont l'importance éclaire la question d'un jour tout nouveau.

Après avoir décrit les boules *pleines,* en argile cuite, trouvées en Belgique par M. Cuypers, par M. Voilliez ou par lui-même, M. le Prince de Looz se pose cette question : « A quel usage » auraient pu servir le creux intérieur et les trous des poteries de » Dax ? Aurait-ce été pour y placer des matières inflammables? » Il répond : Non.

Loin de nous rallier à l'opinion de notre savant collègue, nous croyons, au contraire, qu'il est permis de supposer, après avoir lu les citations d'auteurs anciens qu'il nous communique, qu'à Dax nous sommes en présence de *projectiles incendiaires* en usage pendant l'époque de la conquête des Gaules.

En effet, on lit dans Tacite (Hist. V, 17), « se trouvaient empi- » lées et placées l'une contre l'autre quantité de boules d'argile » d'une forme grossière....., ce sont des pierres de combat ou de » fronde, arme en usage au commencement de la bataille, ainsi » que pour les embuscades. » Or, c'est effectivement au commencement du combat que ces obus à feu grégeois pouvaient être particulièrement redoutables en incendiant les huttes couvertes de chaume et les récoltes engrangées ou sur pied.

Comme le fait fort bien observer M. le Prince de Looz, le livre V de César est explicite à ce sujet, puisqu'il dit :

« Que les Nerviens, dans le siége du camp de Cicéron, lancèrent avec la fronde, le septième jour de l'attaque, un grand vent s'étant élevé, des boules d'argile maniable *embrasées* sur des huttes couvertes de chaume » *(ferventes fusili ex argilla glandes fundis et fervefacta jacula in casas quæ more gallico stramentis erant tectæ, jacere cœperunt).*

Tacite parle encore : « de l'incendie d'un amphithéâtre de plai-
» sance occasionné par des *balles enflammées* (Tacite II, 21). »

Denys d'Halicarnasse (livre X) rapporte aussi que les esclaves avaient incendié le Capitole par le même moyen.

Enfin on lit dans un article sur les armes à feu que nous croyons de M. A. Jubinal (*Musée des familles*, p. 187, mars 1840) : « Avant
» de commencer la description de chacune de ces armes en parti-
» culier, nous ferons remarquer que le souvenir des PHIALÆ,
» *petits pots dont on se servait pour lancer le feu grégeois*, devait,
» selon toute apparence, donner lieu à quelqu'invention plus ingé-
» nieuse. »

Or, nous le demandons : pour répondre à l'emploi de ces *balles enflammées*, pour incendier des huttes avec des *boules en argile embrasées*, pour représenter les PHIALÆ (φιαλη, fiole, vase à panse), *petits pots dont on se servait pour lancer le feu grégeois*, quel projectile en terre cuite serait plus commode que nos poteries creuses de Dax ? Se posant à terre toutes préparées, se plaçant tout enflammées dans la fronde sur leur base aplatie, offrant enfin à l'intérieur une cavité assez grande pour contenir une quantité suffisante de feu grégois pour propager d'effrayants incendies.

C'est là, en effet, l'usage qu'admet M. de Saulcy pour des réci-pients analogues; c'est là, en effet, le seul usage rationnel de ces prototypes de bombes, presqu'inoffensives comme simples projecti-les de guerre, mais redoutables et dangereuses au premier chef, si on les considère comme *engins incendiaires;* c'est là, enfin, la seule opinion qui, si elle ne s'appuie pas sur des preuves palpables, re-pose au moins sur des conjectures admissibles et sur des documents sérieux.

Nous croyons donc qu'il est permis de considérer les poteries trouvées dans l'Adour comme des *PHIALÆ* sortant du four du potier, prêtes à être remplies de feu grégeois, mais n'ayant point encore été utilisées.

La découverte ultérieure de quelques-uns de ces petits pots, por-tant les traces d'un usage quelconque, pourra seule infirmer ou confirmer nos présomptions et trancher la question d'une façon décisive.

Bordeaux, mars 1876.

TOMBEAUX CHRÉTIENS
de l'époque romaine dans les Gaules.

SARCOPHAGE DE LA FIN DU V° SIÈCLE
à Bouglon (Lot-et-Garonne);
Par M. Charles BRAQUEHAYE

(Extraits du t. I des Mémoires de la Société Archéologique de Bordeaux.)

PLANCHE III

Les monuments apparents de la sépulture, tombeaux et sarcophages, ont toujours été fabriqués avec des matériaux choisis, et exécutés avec plus ou moins de luxe.

Dans les premiers siècles du christianisme les sépultures eurent lieu dans les catacombes. Rome, Naples, Lyon, etc., en possédaient ainsi que toutes les grandes villes, mais on employa seulement les peintures symboliques dans leur décoration.

Chez les Romains l'usage de l'incinération fut général pour les gens riches et pour les classes élevées; les esclaves, les suicidés et les pauvres furent presque seuls inhumés jusqu'à ce que le christianisme eût recommandé l'inhumation des corps comme un dogme. Ce n'est guère qu'au commencement du III° siècle que cet usage devint général, mais les tombeaux chrétiens sont extrêmement rares à cette époque; M. de Rossi pense même qu'aucun de ceux que possèdent l'Italie, l'Espagne et le midi de la France, n'est antérieur au règne de Constantin. Jusque-là, en effet, les chrétiens furent trop persécutés pour oser exposer en plein jour des signes extérieurs de leur foi. Quel artiste, quel ouvrier, soit à Rome, soit à Burdigala, eût pu exécuter impunément des monuments funèbres destinés à renfermer les restes des martyrs, sans devenir martyr lui-même?

Aussi ne peut-on citer que de très-rares exemples avant ou même pendant le III° siècle, et encore, en France, c'est surtout dans le Midi que l'on trouve des sarcophages en marbre jusqu'au

xᵉ siècle. Arles, Narbonne, Toulouse, Bordeaux, Cahors sont les villes qui en fournissent le plus grand nombre.

Les magnifiques tombeaux de Saint-Médard d'Eyran qui datent du IIIᵉ siècle (1), ceux de Saint-Seurin, ceux du Musée, ceux de Pujols, etc., prouvent que ce qui, en ce genre, est une rareté pour presque toute la France, n'offre qu'un intérêt secondaire à Bordeaux.

Ces remarquables monuments doivent cependant être signalés pour faciliter les recherches des érudits et éclairer l'histoire de l'art. Celui de Bouglon (Lot-et-Garonne) est ignoré, il n'a pas encore été publié; j'ai pensé qu'il était bon de le décrire et de le figurer. (Voir la planche III.)

Vers 1785, on trouva plusieurs tombeaux presqu'à fleur de terre en nivelant la place du prieuré du Mas-d'Agenais; le coffre de l'un d'eux était en marbre blanc sculpté.

Ce tombeau contenait des fragments de vêtements sacerdotaux, mélangés à des os, et une *grande pièce, grande médaille en plomb*, m'a-t-on dit.

Ces débris furent, ainsi que la médaille, conservés par le prieur, et envoyés plus tard au prieuré de la Réole; quant au coffre du sarcophage, dirigé sur la métairie de Camparum (dépendance du couvent), il y servit d'abreuvoir.

En 1868, ce curieux monument fut transporté à Bouglon, chez M. Bénac, propriétaire (dont le grand-père était intendant du prieuré). C'est là qu'on le retrouve encore aujourd'hui, servant toujours d'abreuvoir!

Le couvercle de cette tombe est en pierre, et ne porte aucune sculpture; il existe encore à *Camparum* dans la métairie de Mᵐᵉ Argelas. Il est vraisemblable qu'il a été fait postérieurement au tombeau, et en vue d'une seconde inhumation. Le couvercle primitif devait évidemment être en marbre et orné (2).

Le sarcophage que j'ai vu à Bouglon est en marbre blanc d'un seul bloc. Sa longueur est de 2ᵐ17, sa hauteur de 0ᵐ50, *sa largeur 0ᵐ70 et 0ᵐ73*. Il forme une espèce d'auge de 0ᵐ08 d'épaisseur en-

(1) Au Musée des antiques au Louvre, n° 240.

(2) C'est à M. de Dieu de Samazan, qui m'a signalé ce tombeau, que je suis redevable des renseignements qui précèdent.

viron, dont les surfaces extérieures sont planes, mais ornementées, sans reliefs saillants. L'angle inférieur du côté droit est détérioré et l'arête supérieure de la face antérieure, en partie brisée, porte la trace de scellements ainsi que l'épaisseur du côté postérieur.

La face antérieure représente un parallélogramme rectangle de $2^m 17$ sur $0^m 50$, divisé de haut en bas en cinq parties égales, par six pilastres avec rudentures, ornés de chapiteaux et de bases. *Un câble sculpté* sur un tore limite la partie supérieure et les côtés des pilastres de droite et de gauche. Une *moulure concave* arrête les détails inférieurs, tandis qu'une bande portant une frise courante coupe parallèlement et par le milieu quatre des intervalles des pilastres. Les huit rectangles ainsi formés sont ornés de *cannelures* formant des *chevrons* couchés et opposés.

La cinquième partie, inscrite entre les pilastres, est celle qui occupe le centre. Elle est décorée par le *monogramme du Christ, avec l'alpha et l'oméga,* entouré par une couronne de feuilles imbriquées. Les deux écoinsons supérieurs sont remplis par un culot se terminant en volute; les deux écoinsons inférieurs sont ornés de deux rosaces.

Les côtés du tombeau correspondants à la tête et aux pieds sont divisés par trois pilastres, en deux panneaux subdivisés eux-mêmes par un câble sculpté en quatre rectangles semblables à ceux de la face, c'est-à-dire décorés de *chevrons* couchés et opposés.

Il est assez facile de reconnaître les caractères généraux de l'époque où furent exécutés les premiers tombeaux chrétiens.

Jusqu'au IV^e siècle, les figures sont très-remarquables et fortement accusées (les tombeaux de Saint-Médard d'Eyran en sont de fort beaux exemples); le travail artistique, qui rappelle quelquefois les traditions de l'antique, représente le plus souvent des scènes bibliques semblables aux peintures des catacombes; puis, au commencement du v^e siècle, l'artiste s'éloigne du type hiératique et représente surtout un sujet principal.

Plus tard, la croix devient plus fréquente, le monogramme du Christ est choisi de préférence, enfin les sujets bibliques disparaissent complètement. Jusqu'au v^e siècle, le sarcophage forme un carré long recouvert par une table de même pierre; mais, depuis lors, le couvercle est arrondi ou en forme de toit, et le *côté des pieds est toujours plus* étroit que *le côté de la tête.*

C'est le cas du tombeau de Bouglon.

x⁰ siècle. Arles, Narbonne, Toulouse, Bordeaux, Cahors sont les villes qui en fournissent le plus grand nombre.

Les magnifiques tombeaux de Saint-Médard d'Eyran qui datent du III⁰ siècle (1), ceux de Saint-Seurin, ceux du Musée, ceux de Pujols, etc., prouvent que ce qui, en ce genre, est une rareté pour presque toute la France, n'offre qu'un intérêt secondaire à Bordeaux.

Ces remarquables monuments doivent cependant être signalés pour faciliter les recherches des érudits et éclairer l'histoire de l'art. Celui de Bouglon (Lot-et-Garonne) est ignoré, il n'a pas encore été publié ; j'ai pensé qu'il était bon de le décrire et de le figurer. (Voir la planche III.)

Vers 1785, on trouva plusieurs tombeaux presqu'à fleur de terre en nivelant la place du prieuré du Mas-d'Agenais ; le coffre de l'un d'eux était en marbre blanc sculpté.

Ce tombeau contenait des fragments de vêtements sacerdotaux, mélangés à des os, et une *grande pièce, grande médaille en plomb*, m'a-t-on dit.

Ces débris furent, ainsi que la médaille, conservés par le prieur, et envoyés plus tard au prieuré de la Réole; quant au coffre du sarcophage, dirigé sur la métairie de Camparum (dépendance du couvent), il y servit d'abreuvoir.

En 1868, ce curieux monument fut transporté à Bouglon, chez M. Bénac, propriétaire (dont le grand-père était intendant du prieuré). C'est là qu'on le retrouve encore aujourd'hui, servant toujours d'abreuvoir !

Le couvercle de cette tombe est en pierre, et ne porte aucune sculpture ; il existe encore à *Camparum* dans la métairie de M^me Argelas. Il est vraisemblable qu'il a été fait postérieurement au tombeau, et en vue d'une seconde inhumation. Le couvercle primitif devait évidemment être en marbre et orné (2).

Le sarcophage que j'ai vu à Bouglon est en marbre blanc d'un seul bloc. Sa longueur est de 2ᵐ 17, sa hauteur de 0ᵐ 50, *sa largeur 0ᵐ 70 et 0ᵐ 73*. Il forme une espèce d'auge de 0ᵐ 08 d'épaisseur en-

(1) Au Musée des antiques au Louvre, n⁰ 240.
(2) C'est à M. de Dieu de Samazan, qui m'a signalé ce tombeau, que je suis redevable des renseignements qui précèdent.

viron, dont les surfaces extérieures sont planes, mais ornementées, sans reliefs saillants. L'angle inférieur du côté droit est détérioré et l'arête supérieure de la face antérieure, en partie brisée, porte la trace de scellements ainsi que l'épaisseur du côté postérieur.

La face antérieure représente un parallélogramme rectangle de 2^m17 sur 0^m50, divisé de haut en bas en cinq parties égales, par six pilastres avec rudentures, ornés de chapiteaux et de bases. *Un câble sculpté* sur un tore limite la partie supérieure et les côtés des pilastres de droite et de gauche. Une *moulure concave* arrête les détails inférieurs, tandis qu'une bande portant une frise courante coupe parallèlement et par le milieu quatre des intervalles des pilastres. Les huit rectangles ainsi formés sont ornés de *cannelures* formant des *chevrons* couchés et opposés.

La cinquième partie, inscrite entre les pilastres, est celle qui occupe le centre. Elle est décorée par le *monogramme du Christ, avec l'alpha et l'oméga*, entouré par une couronne de feuilles imbriquées. Les deux écoinsons supérieurs sont remplis par un culot se terminant en volute; les deux écoinsons inférieurs sont ornés de deux rosaces.

Les côtés du tombeau correspondants à la tête et aux pieds sont divisés par trois pilastres, en deux panneaux subdivisés eux-mêmes par un câble sculpté en quatre rectangles semblables à ceux de la face, c'est-à-dire décorés de *chevrons* couchés et opposés.

Il est assez facile de reconnaître les caractères généraux de l'époque où furent exécutés les premiers tombeaux chrétiens.

Jusqu'au IV siècle, les figures sont très-remarquables et fortement accusées (les tombeaux de Saint-Médard d'Eyran en sont de fort beaux exemples); le travail artistique, qui rappelle quelquefois les traditions de l'antique, représente le plus souvent des scènes bibliques semblables aux peintures des catacombes; puis, au commencement du V siècle, l'artiste s'éloigne du type hiératique et représente surtout un sujet principal.

Plus tard, la croix devient plus fréquente, le monogramme du Christ est choisi de préférence, enfin les sujets bibliques disparaissent complètement. Jusqu'au V siècle, le sarcophage forme un carré long recouvert par une table de même pierre; mais, depuis lors, le couvercle est arrondi ou en forme de toit, et le *côté des pieds est toujours plus* étroit que *le côté de la tête*.

C'est le cas du tombeau de Bouglon.

M. de Caumont a vu des *moulures en creux*, des *cannelures des tores sculptés*, etc., imitant des draperies, des chevrons, des fougères, des cordages, etc., sur des tombeaux en marbre à Saint-Omer, Cahors, Bayeux, Poitiers, etc.; ce genre de travail est un des caractères distinctifs de la sculpture de cette époque; on peut en voir de remarquables spécimens au Musée de Bordeaux.

Le sarcophage de Bouglon est donc un *tombeau apparent* destiné à contenir la dépouille mortelle d'un personnage illustre.

Il fut exécuté du ve au vie siècle et dut être placé dans une église, sous une arcade pratiquée dans l'épaisseur des murs, et le nom du personnage enseveli gravé sur une pierre scellée dans la muraille.

Quant à la médaille de plomb, si tant est qu'elle ait existé, elle devait porter vraisemblablement, soit le nom du défunt, soit une formule d'absolution. « Cette coutume n'a duré que du xie au xiiie siècle, » dit M. Paul Lacroix (1). Ce serait donc une nouvelle preuve à l'appui d'une seconde inhumation.

Ce curieux monument est appelé dans le pays : *le tombeau de Saint-Vincent du Mas*.

(1) *Les arts au moyen-âge et à l'époque de la Renaissance*. Firmin Didot, 1871.

TOMBEAUX CHRÉTIENS
de l'époque romaine dans les Gaules.

SARCOPHAGE DE LA FIN DU V⁰ SIÈCLE
A BORDEAUX

Par M. Charles BRAQUEHAYE

Planche IX

« Les sarcophages en marbre sont rarement signalés dans le
» nord de la France, dit M. de Caumont ; c'est surtout entre Nice et
» Bordeaux qu'on les retrouve généralement dans les musées (Aix,
» Marseille, Arles, Narbonne, Bordeaux). Il y a peu d'années, on
» n'en citait encore que 40 ou 50 ; il y en a aujourd'hui 150. De
» récentes découvertes faites aux environs de Bordeaux et de
» Cahors, font espérer que, si l'on cherche bien, on dépassera bientôt
» le chiffre de 180. (*Congrès archéologique de France, tenu à Paris
» en 1867*). »

Le tombeau de Bouglon que j'ai décrit (*Société Archéologique
de Bordeaux*, page 41) est venu corroborer l'opinion du savant
archéologue, et voici qu'aujourd'hui j'ai à vous entretenir d'un
autre monument du même genre et de la même époque.

C'est à l'un de nos plus dévoués collègues, à M. Benoist, que je
dois d'avoir vu, rue Mercière, n° 24, quartier Saint-Nicolas, un sar-
cophage en marbre, d'un seul bloc, de 1m 94 et 1m 96 de longueur,
0m 66 de largeur et 0m 45 de hauteur sur une épaisseur de 0m 08.

Comme à Bouglon, ce respectable monument remplit les fonc-
tions vulgaires d'une auge.

La partie antérieure est limitée à droite et à gauche par deux
pilastres avec chapiteaux, bases et cannelures avec rudentures.
L'espace intermédiaire est divisé en trois parties par un câble
sculpté sur un tore ; le panneau du milieu représente le *chrisme* ou
monogramme du Christ, entouré par une couronne à trois rangs
de feuilles. Les deux autres panneaux sont remplis par des écail-

les de poisson (six rangs imbriqués de six écailles chacun) (1).

Les côtés, avec pilastres à droite et à gauche, sont divisés de haut en bas en deux parties par un câble sculpté, mais les panneaux garnis d'écailles sont irréguliers.

Ce monument présente une particularité remarquable. On a gravé dans l'intérieur du coffre des traits fortement prononcés semblant rappeler la forme d'une ancre. Peut-être cependant les traits de cette ancre ne sont que de simples canaux de dégagement pour vider complètement cette cuve en marbre lorsqu'on la destina à servir d'auge. Quoi qu'il en soit, cette ancre porte sur le jas, presque perpendiculairement, deux lignes qui simulent, soit l'anneau, soit deux cordages. Des trous percés aux points d'intersection et à la pointe inférieure semblent indiquer des scellements : cette supposition expliquerait pourquoi la gravure est grossièrement faite, car, dans ce cas, l'ancre apparente aurait été exécutée en métal.

Cet emblème ne serait nullement déplacé ici, car les chrétiens comme les Romains représentaient souvent des objets rappelant la profession des gens ensevelis, et, d'autre part, dès les premiers siècles du christianisme, l'ancre fut le symbole de l'espérance et surtout du salut (2).

(1) « On sait que le poisson était, dans les premiers siècles de notre ère, d'un
» usage universel pour représenter J.-C. Nous rappellerons que le mot grec
» ιχθύς qui signifie poisson, offre les cinq lettres initiales des mots : Ἰησοῦς,
» χριστός, Θεοῦ υἱός, σωτήρ, *Jésus-Christ, fils de Dieu, Sauveur*. Le nom et
» la figure du poisson devinrent à cause de cela un signe de ralliement. Chez les
» chrétiens, le mot ιχθύς était fréquemment gravé sur les tombeaux avec le
» monogramme du Christ X et P ou avec les lettres A et Ω, qui signifient le
» commencement et la fin. » — BATISSIER : *Art monumental*.

(2) « On sait, d'après les renseignements fournis par M. de Rossi sur les cata-
» combes de Rome qu'un groupe considérable d'inscriptions existait dans le
» cimetière Ostranium, situé dans un quartier de la voie Nomentane. Le signe du
» christianisme le plus fréquent sur cette famille d'inscriptions funéraires est
» *l'ancre*.

» Dans le cimetière de Priscille, l'*ancre* et la palme accompagnent souvent
» le nom.

» Nous voyons fréquemment sur les *pierres antiques*, gravées pour l'usage des
» fidèles, et qui sont arrivées jusqu'à nous, le *poisson*, figure du chrétien, se ser-
» rant fortement contre *cette ancre de salut*.... Nous produisons deux exemples
» de ce *symbole si connu*, ce sont les dessins de deux pierres gravées du cabinet

Cette dernière interprétation serait, je crois, la bonne, s'il y avait lieu de s'arrêter à de simples conjectures. J'ai pensé cependant qu'il était bon de relater cette présomption, afin de comparer avec d'autres exemples s'ils se reproduisaient dans de semblables monuments.

Ce sarcophage paraît peut-être un peu postérieur à celui de Bouglon (du v^e au vi^e siècle), car sa longueur est moindre; il porte 1^m95, au lieu de 2^m17, les plus anciens avaient ordinairement 2^m20 et même plus; mais quoique postérieur, il peut fournir quelques considérations curieuses.

En 1867, une question fort intéressante fut posée au Congrès archéologique : « *Les sarcophages chrétiens en marbre des* iv^e, v^e *et*
» vi^e *siècles, étaient-ils taillés et sculptés en Italie et introduits par*
» *mer dans la Narbonnaise et dans l'Aquitaine ? Y a-t-il eu à Arles*
» *un centre de fabrication ?* »

M. de Rossi partage la première opinion (1); M. Paul Lacroix soutient la seconde (2).

» de M. Hamilton, publiées par Lupi. » Dom Guéranger. *Sainte Cécile et la Société romaine*, p. 155 et 320.

M. de Rossi et M. de Caumont assurent que les peintures du ii^e et du iii^e siècles, qui décorent les catacombes furent fidèlement copiées par les sculpteurs et entre autres figures symboliques qui furent reproduites, ils citent : le poisson, l'*ancre*, le navire, etc. (*Congrès archéologique*, 1867).

(1) M. de Rossi, absent du Congrès, chargea M. de Caumont d'exposer ses vues sur les sarcophages chrétiens en marbre. « Quelques personnes *ont cru*,
» dit le compte-rendu, qu'Arles avait possédé un centre de fabrication de tom-
» beaux. Les sculptures qu'on y retrouve sont en tous points semblables à celles
» que nous voyons en Italie.

» Ces représentations, qui, copiées fidèlement par les sculpteurs, figurent sur
» les tombeaux, reproduisent exclusivement des types et des sujets des cata-
» combes. »

(2) « Arles paraît avoir été le centre d'une fabrication spéciale qui exécutait
» des sarcophages pour tout le midi jusqu'au milieu du vi^e siècle; il y avait
» aussi des fabriques de sarcophages en pierre à Saint-Pierre l'Etrier, à *Saint-*
» *Emilion*, et surtout à Quarrée-les-Tombes. »

« Le sarcophage de Louis-le-Pieux, sur lequel on a figuré le passage de la
» mer Rouge, est sorti de la manufacture d'Arles, » pages 510 et 511. *Vie militaire et religieuse au moyen-âge et à l'époque de la Renaissance*, par Paul Lacroix).

M. de Caumont n'a pas cru devoir trancher la question lors du Congrès de 1867 ; « car, dit-il, si des saints vénérés spécialement à
» Arles sont représentés sur un assez grand nombre de tombeaux
» trouvés dans les environs, d'autre part M. Matheron en reconnaît
» le marbre comme étranger à la Provence, tandis que M. Raulin,
» au contraire, croit que les marbres des tombeaux de Bordeaux
» viennent des Pyrénées. »

La dernière édition de l'*Abécédaire d'Archéologie* assure, cependant, que les tombeaux en marbre, trouvés dans le midi de la France, *ont été exécutés en Italie* (1). M. de Caumont se rallie donc à l'opinion du savant auteur de *Roma Sotterranea christiana*, M. de Rossi, dont la compétence est fort grande en ces matières.

Tout en m'inclinant devant le savoir des autorités que je viens de citer, je crois pouvoir démontrer, ainsi qu'on le verra ci-après, que la plupart des sarcophages chrétiens que nous possédons à Bordeaux ont été exécutés en Aquitaine et non en Italie.

Certainement, il faut reconnaître que les premiers sarcophages introduits dans les Gaules (ce sont les plus beaux) nous sont venus de l'Italie, imitatrice de la Grèce : les tombeaux de Saint-Médard d'Eyran, conservés au Louvre, n° 240 du catalogue, sont dans ce cas ; ils ont été exécutés au III^e siècle, *en marbre de Paros* ; mais aussi il est juste d'admettre que les habitants de la Gaule s'initièrent à la culture des Beaux Arts, et que peu de temps après leur conversion au christianisme, ils copiaient les modèles que leurs conquérants avaient mis sous leurs yeux.

Dans presque tous les ouvrages d'archéologie, les dessins de sarcophages des V^e et VI^e siècles sont généralement réguliers de forme; nous croyons que c'est là une erreur de dessin qui vient en aide à une erreur archéologique. Aussi, laissant à de plus compé-

(1) « La parfaite similitude qui existe entre les sujets des bas-reliefs qui recou-
» vrent les sarcophages qui ont été observés, soit en France, soit en Italie, porte à
» croire que des fabriques existaient dans ce dernier pays et qu'elles expédiaient
» leurs produits dans le midi de la France, où des dépôts de cercueils pouvaient
» exister. (*Abécéd. d'Archéol.*, par de Caumont. *Archit. relig.*, 1870, p. 45.

» La similitude des sujets figurés sur les sarcophages, et l'examen des mar-
» bres qui sont en général de nature identique, me portent à croire qu'ils sortaient
» d'un même atelier. *(Abécéd. d'Archéol. — Ere Gallo-Romaine*, par de Cau-
» mont, 1870.) »

ents l'étude générale et comparative de tous les monuments de ces âges, nous nous contenterons de chercher la preuve d'une exécution défectueuse, en étudiant les deux sarcophages que nous avons signalés à la Société Archéologique : celui de Bouglon précédemment décrit; celui de la rue Mercière, dont nous parlons aujourd'hui.

Les nombreux sarcophages chrétiens que possède Bordeaux ont-ils été exécutés par les artistes de Rome ? Le marbre employé est-il sorti des carrières d'Italie? Voilà les deux questions qui se présentent et qu'un examen attentif peut résoudre négativement.

Qu'est-il arrivé, en effet, dans l'exécution du sarcophage de la rue Mercière ? Le tailleur de pierres a pris un bloc d'une dimension déjà exiguë, et il n'a même pas su produire une figure de forme régulière; le plan ne présente pas d'angle droit, et la différence avec la ligne d'équerre est de 0^m07 à la tête, et de 0^m03 aux pieds. En élévation, non-seulement l'ouvrier a laissé sur le côté droit une pente de dehors en dedans beaucoup plus forte que sur le côté gauche, mais encore il s'est contenté d'arrondir et d'adoucir extérieurement des éclats considérables qui existaient à l'angle postérieur de droite, et de conserver à l'intérieur des renflements, dont l'enlèvement eût formé des trous, et qui servaient à soutenir la tête et les pieds du cadavre.

Si l'exiguïté et les défectuosités du bloc avaient contraint l'auteur du tombeau à ne pas suivre les règles ordinaires de la taille des pierres, rien ne l'empêchait d'exécuter en artiste les dessins de la partie antérieure; et pourtant aucune ligne ne tombe d'aplomb; celle du centre passant au milieu du monogramme n'est même pas perpendiculaire aux parallèles longitudinales; l'Alpha est à la place de l'Oméga (1), les dimensions intérieures et postérieures diffèrent de quelques centimètres, etc., etc. La seule préoccupation du sculpteur a été d'obtenir des pilastres de même largeur, et deux panneaux de dimensions égales, à droite et à gauche du chrisme (soit en largeur 0^m67 en haut, 0^m60 en bas, sur 0^m34 de hauteur). Celui qui a exécuté le tombeau n'a même pas vu que les parallélogrammes

(1) Dans presque tous les sarcophages de Bordeaux, le chrisme penche vers la gauche, souvent l'A et l'Ω sont intervertis et le P est placé ainsi : ꟼ; mais le plus singulier exemple se voit dans la crypte de Saint-Seurin, le monogramme est non seulement hors d'aplomb, mais l'A et l'Ω, intervertis, sont encore renversés et presque placés en travers.

n'étaient pas semblables ; il a copié naïvement sans se servir du niveau ou de l'équerre, et la barbarie de son coup de ciseau se sent partout, malgré le soin qu'il a voulu apporter à l'exécution de son travail.

Les mêmes vices de fabrication existent dans le tombeau de Bouglon, qui, au premier aspect, semble pourtant régulier quant à la forme générale (planche 3, 1er fascicule). En effet, avec un peu d'attention, on remarque que la pente du côté droit est plus forte que celle du côté gauche ; les parties latérales ne tombent pas à angle droit sur la face antérieure ; la face postérieure est fortement inclinée et irrégulièrement ; aucun des pilastres n'est bien placé ; le *chrisme* lui-même penche de droite à gauche ; les cannelures des angles sont beaucoup plus larges que celles des pilastres intermédiaires, etc., etc.

Ce sarcophage présente donc aussi tous les défauts d'un travail exécuté par des mains inhabiles, que l'intelligence artistique ne guida pas plus que l'habitude du métier. La bonne volonté n'a pu remplacer le savoir, ni dans l'un ni dans l'autre des sarcophages que j'ai signalés : si l'un présente toutes les naïvetés de ciseau d'un copiste sans expérience et sans conseils, l'autre est l'œuvre d'un élève qui reste esclave du bloc de pierre qu'il travaille.

Des artistes exercés, comme devaient l'être les sculpteurs italiens, *qui fabriquaient surtout des sarcophages* (1), ne se seraient jamais autant écartés des règles élémentaires du dessin, malgré la décadence qui frappa les Beaux-Arts aux premiers siècles de notre ère.

Le marbre ne vient pas des carrières d'Italie, mais bien de celles des Pyrénées, comme l'a assuré M. Raulin.

Les sarcophages du musée de Bordeaux, ceux de Saint-Seurin, celui de Bouglon, celui de la rue Mercière, sont tous exécutés avec la même matière, matière dont on retrouve des débris dans toutes les fouilles qui mettent à nu des restes de constructions romaines.

(1) « On conçoit aisément que le grand nombre de travaux artistiques, exé-
» cutés par les Romains, dut nécessiter l'établissement de plusieurs ateliers en
» forme de fabrique, à la tête desquels on plaça d'habiles sculpteurs. Ils eurent
» l'inspection de tous les ouvrages, ils en fournirent les modèles... car dans ces
» ateliers se fabriquaient, comme objets de commerce, des statues, des bas-
» reliefs, des vases, des *tombeaux*, etc. ». (Antiquités Bordelaises. *Sarcophages de Saint-Médard d'Eyran,* par Lacour.)

C'est un marbre grisâtre, à gros grains irréguliers, passant du blanc pur au gris foncé, ou veiné de gris ; offrant sous l'outil une résistance inégale et généralement faible, que l'on ne peut pas attribuer à l'antiquité du monument, lorsqu'on remarque la facilité avec laquelle l'ouvrier a primitivement taillé l'intérieur du coffre.

Les diverses qualités de marbre des environs de Pau ne me laissaient aucun doute sur le lieu d'extraction de celui des sarcophages ; j'ai voulu cependant m'éclairer encore.

Le savant professeur, M. Raulin, que j'ai consulté, pense aujourd'hui, comme en 1867, que les tombeaux de Bordeaux sont en marbre des Pyrénées, et les renseignements fournis par quelques statuaires et marbriers m'ont fait retrouver peut-être la carrière elle-même, d'où furent extraits la plupart des blocs antiques qui nous sont connus.

En effet, M. Ducourneau, marbrier de Bordeaux, après un examen attentif du marbre de la rue Mercière, m'assura que s'il ressemblait au gris bleu de Paros, il n'était ni aussi dur, ni aussi homogène, et sans hésiter, il le reconnut pour du marbre des Pyrénées. Il m'en donna la preuve, en me remettant une plaque de *marbre de Gabas* (1) formant le chambranle d'une cheminée moderne qui certainement n'a jamais rien eu de Romain. La cassure de cet échantillon présente absolument les mêmes caractères que le marbre des sarcophages du Musée et de la rue Mercière (2).

M. Jabouin, sculpteur et marbrier, partage absolument la même opinion, car il n'a jamais rencontré dans les tombeaux chrétiens (notamment à Saint-Seurin), que du marbre gris des environs de Pau ou du blanc de Saint-Béat. Il a même signalé à M. de Caumont ses remarques personnelles à ce sujet.

MM. de Coëffard et Prévôt, statuaires, MM. Rispal et Martin, sculpteurs, qui tous ont travaillé des marbres des Pyrénées, m'ont aussi assuré que les échantillons de marbre blanc, que je leur soumettais, venaient sûrement des environs de Saint-Béat.

On peut donc assurer, sans crainte de se tromper, que dans l'Aquitaine les sarcophages ou *tombeaux apparents* des premiers siècles du christianisme ont été généralement exécutés en marbre des

(1) Près Pau, canton de Laruns, Basses-Pyrénées.

(2) La ressemblance est absolue pour le tombeau du vestibule du Musée, qui, certainement, a été tiré de la carrière même de Gabas.

Pyrénées, de Saint-Béat et de Gabas, ou plutôt, qu'ils sont sortis des carrières qui existaient à la base des Pyrénées, entre la Garonne et le Gave, pendant la domination romaine.

Ce marbre proviendrait-il des carrières de la Grèce (quoiqu'il n'ait pas la dureté du gris-bleu de Paros), que la sculpture n'en aurait pas moins été faite en Aquitaine et non en Italie? C'est là surtout ce qu'il importe de constater.

Tous les angles ayant été plus ou moins brisés ou arrondis pendant le transport des blocs, et la sculpture étant exécutée sur les écornures sans que l'on ait pris la peine d'en régulariser la forme, il est évident que le marbre était à pied d'œuvre avant que le sculpteur y traçât une ligne ou y enfonçât son ciseau; donc la sculpture ne fut pas exécutée en Italie, mais en Aquitaine (1).

La découverte d'un remarquable sarcophage, faite récemment à Loupiac, par M. Dezeimeris, vient apporter une preuve convaincante. Ce tombeau, qui mesure 2m 30 de long, est exécuté en marbre blanc, absolument semblable à celui du sarcophage de Bouglon; la cuve est d'une seule pièce et le couvercle d'un seul morceau (2).

Un couvercle de tombeau, qui a servi de table d'autel dans le caveau de Saint-Michel, maintenant déposé au pied de la flèche, vient encore appuyer cette opinion. Ce couvercle est en même marbre des Pyrénées et de la même époque (3).

Ces deux tombeaux en marbre, sans sculptures, sans moulures et même non polis, auraient-ils donc été expédiés tout faits d'Italie ou de Grèce? Les marbres de revêtement, les dallages que nous trouvons tous les jours dans les restes de constructions romaines, à Bordeaux, à Loupiac, à Marmande, à Fargues, etc., tous les débris de

(1) Des écornures sur lesquelles on a continué la sculpture se voient sur tous nos sarcophages; mais le tombeau dit de saint Fort, conservé dans la crypte de Saint-Seurin, porte la trace de brisures tellement considérables qu'il n'est pas possible de douter qu'ils n'aient été sculptés en Aquitaine.

(2) La simple comparaison des échantillons peut convaincre que ce marbre vient de Saint-Béat ou des environs; c'est du ressort des yeux.

(3) Le dessus est en forme de toit avec l'arête abattue par un méplat de 0m 10. La partie inférieure, qui répond à l'intérieur du sarcophage, porte cinq croix pattées de 0m 07. Ces croix de forme grecque sont gravées au centre et à chaque angle, probablement elles furent faites lors de la consécration de la table d'autel. Dimensions du couvercle : long. 2m 15, larg. 0m 73, épaisseur 0m 2.

marbres antiques dont le sol est couvert, ont-ils donc tous été transportés de Rome dans l'Aquitaine, puisqu'ils sont en même matière que nos sarcophages? Certainement non.

Du reste, à l'époque mérovingienne on fabriquait dans l'Aquitaine une grande quantité de cercueils en pierre, qu'on retrouve aujourd'hui autour de l'abside de presque toutes nos vieilles églises romanes, et elles sont nombreuses. Nos collègues, MM. Delfortrie et Léo Drouyn, en ont vu jusqu'à trois rangs superposés, qu'ils attribuent à cette époque et qu'ils croient fabriqués dans le pays même. Ces renseignements, qu'ils ont recueillis *de visu*, prouvent que ce mode d'inhumation était fort répandu. Aussi, je ne suis pas étonné que M. Batissier (1) écrive que *les cimetières de Bordeaux sont très-célèbres*, et que M. Paul Lacroix signale une fabrique de *tombeaux en pierre* à Saint-Émilion (2). Assurément beaucoup d'autres fabriques devaient exister même antérieurement. Ces auteurs ne fournissent aucun détail à l'appui de leurs assertions; l'un d'eux, cependant, donne la définition des mots : cercueil, tombeau et sarcophage, qui apporte quelque éclaircissement.

« Le cercueil, dit M. Paul Lacroix, est le réceptacle du mort; le
» tombeau est le monument élevé pour annoncer la présence du
» cercueil enfoui dans la terre; les sarcophages où furent déposés
» les corps des martyrs, des patriciens et des rois étaient tout à la
» fois, cercueils et monuments funèbres (3). »

D'après cette définition, les cimetières de nos vieilles églises renfermeraient des *cercueils*; Saint-Emilion aurait eu une fabrique de *tombeaux en pierre* et non de cercueils; le sarcophage de Loupiac, que possède M. Dezeimeris et le couvercle en marbre trouvé à Saint-Michel servent de transition naturelle pour indiquer la fabrication de monuments funèbres semblables à ceux de Bouglon et de la rue Mercière et exécutés sur les lieux, tout aussi bien que les tombeaux en pierre.

L'histoire elle-même fournit un argument. L'an 273, la persécution reprit avec fureur, sous Aurélien, en Italie, et l'*ère des martyrs*

(1) Hist. de l'art. monumental, 1860.

(2) Vie militaire et religieuse au moyen-âge et à l'époque de la Renaissance, par Paul Lacroix, 1873.

(3) *Vie militaire et religieuse au moyen-âge et renaissance*, par Paul Lacroix, 1873.

commença, vers 303, sous Dioclétien. Pendant que le sang des chrétiens coulait à flots dans toutes les provinces, la paix régna constament dans les Gaules, où Constance Chlore, alors gouverneur, chassait de son service les officiers chrétiens assez lâches pour renier leur foi. L'estime profonde du père de Constantin pour le christianisme, dut lui en faire tolérer les emblèmes extérieurs; aussi peut-on admettre, qu'alors des sarcophages chrétiens se fabriquèrent dans la Gaule même, et qu'ils ne furent plus semblables à ceux qui étaient venus d'Italie, tout en conservant les traditions des Catacombes. Jusqu'au IVe siècle, en effet, les tombeaux chrétiens représentent des scènes bibliques, plus tard, ils ne représentent que des emblèmes religieux et des ornements.

Une étude complète conduirait peut-être à diviser en deux types distincts et de provenances diverses les sarcophages que l'on trouve dans le midi de la France; mais, ne pouvant rien affirmer en général, nous constatons seulement les faits suivants :

Les magnifiques sarcophages païens, trouvés à Saint-Médard-d'Eyran (Gironde), sont *couverts de figures;* ils ont été exécutés au IIIe siècle, *en marbre de Paros*. Les musées d'Arles, d'Aix, de Marseille, etc., renferment des tombeaux chrétiens du IVe siècle, ils sont *enrichis de personnages* sculptés et *le marbre*, dit M. Matheron, *est étranger au pays.*

Ces monuments funèbres, *ornés de figures*, sont les plus beaux et les plus anciens, ils furent peut-être tous envoyés d'Italie; plusieurs d'entre eux ont été retrouvés sans que les têtes principales fussent sculptées, ce qui indique clairement qu'ils attendaient dans des dépôts d'être vendus, pour être terminés au goût de l'acheteur; c'est le cas des sarcophages de Saint-Médard (1).

Mais, les *tombeaux apparents* du Ve au VIe siècle, que nous possé-

(1) « Les têtes de Diane et d'Endymion ne sont même pas dégrossies. Ces deux
» têtes étaient ainsi laissées pour que l'on fît, en les terminant, le portrait des
» personnes qui devaient y être ensevelies, p. 24. »

« 2e tombeau. — Bacchus et Ariane. — Nous observerons que la tête de ce
» buste (qui paraît être un personnage consulaire) est à peine dégrossie, de même
» que celle d'Ariane. Elles étaient, sans doute, destinées à devenir les portraits
du mari et de la femme, p. 32. (Antiq. Bord. *Sarcoph. de Saint-Médard*, par Lacour.)

dons à Bordeaux et dans la région, tombeaux, sans *aucune figure*, où le *chrisme* est représenté avec des ornements, des feuillages, des écailles, des chevrons, des strigiles, des arcades, etc., etc., ceux-là, toujours irréguliers de forme et naïfs d'exécution, furent presque tous, sinon tous, exécutés en marbre des Pyrénées, non par des Romains, élèves des artistes grecs, mais par des demi-barbares, élèves des ouvriers romains, c'est-à-dire par les habitants de l'Aquitaine, sous la domination romaine.

NOTA

M. Tournal s'exprime ainsi dans le catalogue du musée de Narbonne :
« Il est facile, en comparant les tombeaux chrétiens des premiers siècles
» qui se trouvent dans le musée de Narbonne avec ceux d'Arles, de
» reconnaître qu'ils offrent les mêmes sujets, etc. On pourrait même
» dire qu'ils sont sortis des mêmes ateliers et qu'ils ont été exécutés par
» les mêmes artistes... »

Il n'est question ci-dessus que de six remarquables tombeaux *couverts de figures,* et M. Tournal ne dit rien de la qualité du marbre.

Huit autres sarcophages en marbre et *sans figures* rappellent ceux de Bordeaux :

Les nos 528 et 535 sont ornés de strigiles, comme le tombeau de Pujols (Gironde);

Le no 529 présente une décoration de feuilles de vigne et de lierre, comme on en voit sur les sarcophages de Saint-Seurin et du musée de Bordeaux;

Les nos 530, 531, 532, 534 sont sans sculptures comme les tombeaux de Loupiac et de Saint-Michel ;

Le no 537 est décoré du chrisme et de dessins en zigzag, c'est-à-dire de chevrons couchés et opposés; c'est l'ornementation des sarcophages de Bouglon et de Saint-Fort (à Saint-Seurin);

Les nos 528 et 534, *qui n'ont point de figures,* sont signalés par M. Tournal comme étant exécutés en *marbre des Pyrénées.*

Ces exemples, que je n'ai connus qu'après la rédaction de la précédente notice, viennent appuyer l'opinion que j'ai émise sur la distinction probable à établir entre les sarcophages *à ornements* et les tombeaux *à figures.*

Bordeaux, Vve CADORET, impr., rue du Temple, 12.

Sarcophage du VI^e Siècle à Bouglon.

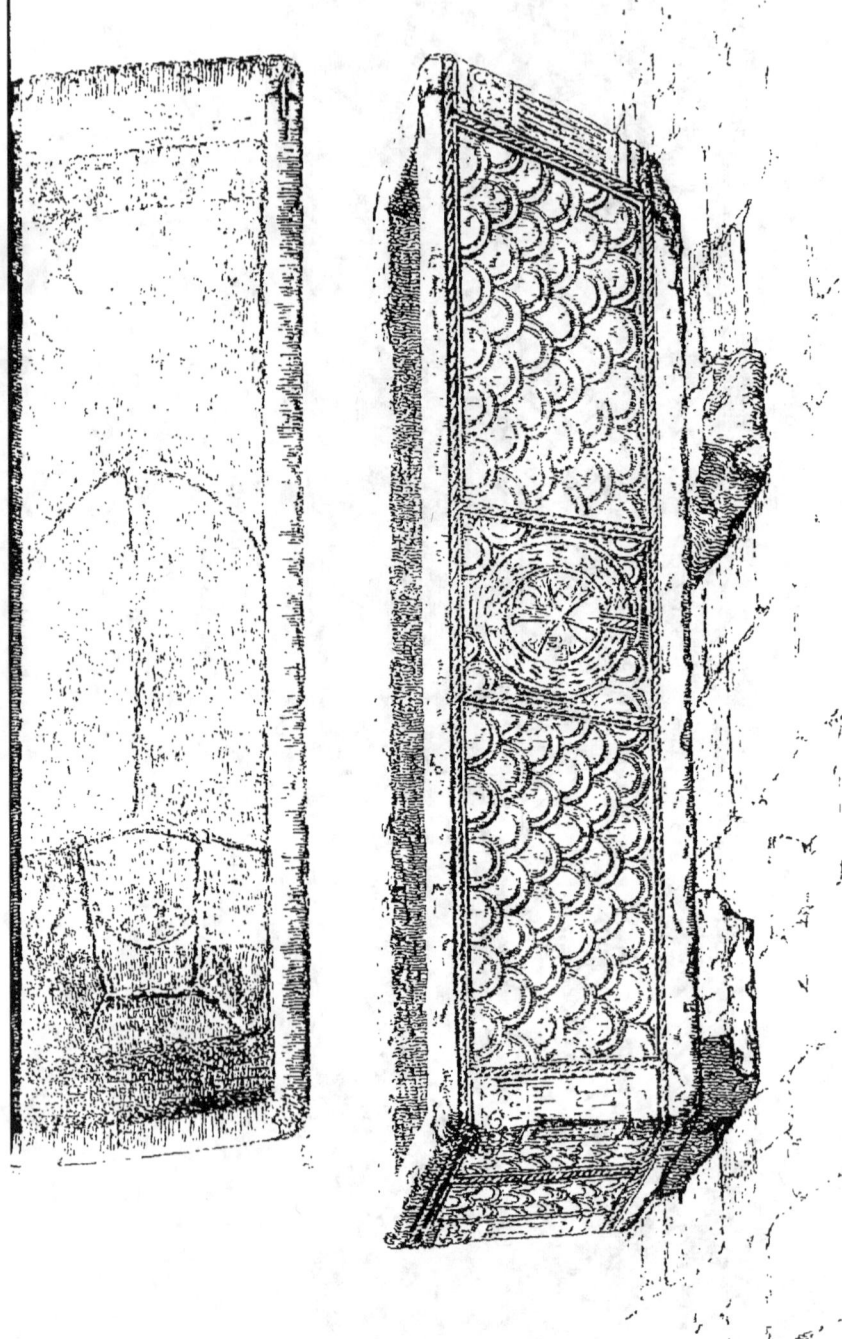

ANCIENNES STALLES

DE L'ÉGLISE SAINT-SEURIN

TRANSFÉRÉES D'ABORD A St-MARTIAL DE BORDEAUX

et se trouvant actuellement à L'ISLE-ADAM (Seine-et-Oise).

(Extrait du t I des Mémoires de la Société Archéologique de Bordeaux.)

ANCIENNES STALLES
DE L'ÉGLISE SAINT-SEURIN

TRANSFÉRÉES D'ABORD A S^t-MARTIAL DE BORDEAUX

et se trouvant actuellement à L'ISLE-ADAM (Seine-et-Oise);

Par M. Ch. BRAQUEHAYE.

Les dessins que j'ai communiqués à la Société, le 3 juillet dernier, publiés en 1863 par le *Journal de menuiserie*, représentent les *Stalles de Saint-Martial de Bordeaux*.

M. Adolphe Mangeant, architecte et directeur de cette publication, les accompagne des lignes suivantes :

« Nous avons parlé des progrès que la menuiserie, se dégageant
» tout à coup de son obscurité, avait faits à partir du XIII^e siècle.
» Nous avons cité comme type, à l'appui de notre raisonnement, les
» stalles de Poitiers; mais ce ne fut réellement qu'au XV^e siècle que
» le ciseau des artistes atteignit toute sa souplesse et toute son
» originalité.

» Les stalles de Saint-Martial de Bordeaux, dont nous avons
» donné différents détails, en sont un remarquable exemple. Elles
» forment un curieux sujet d'études pour les artistes qui s'occu-
» pent de la construction de meubles sculptés en bois.

» Nos planches (n^{os} 14 et 15) reproduisent les ensembles de cette
» vaste composition. Comme nous l'avons déjà dit, nous ne les pré-
» sentons pas à nos lecteurs comme un type à imiter en tous points;
» quelques-unes des parties trahissent la bizarrerie d'imagination
» des artistes de cette époque : on y voit des figures grotesques,
» des monstres inconnus, des chimères, créations du caprice et
» d'une pensée railleuse ou effrayée. Mais on ne peut s'empêcher
» d'admirer, en voyant ces découpures si bien évidées, ces broderies
» si fines qui ont su résister, à la fois, à la main des hommes et à
» l'action de l'humidité et du temps. »

M. Sourget, notre collègue à la Société Archéologique, se rappelant avoir vu, pendant son enfance, de vieilles stalles sculptées

ornant le chœur de *Saint-Martial de Bordeaux*, nous indiqua M. Meynard, curé actuel de Saint-Michel, alors vicaire de Saint-Martial, comme pouvant nous aider à en retrouver les traces.

M. le curé de Saint-Michel m'a rendu, en effet, les recherches faciles et complètes, car il se souvient fort bien de ces stalles. Il sait qu'elles décoraient primitivement la grande nef de l'église Saint-Seurin. Cette antique collégiale en possédait un bien plus grand nombre avant la révolution; mais lorsqu'on rétablit le culte, on restaura, ou plutôt on remania avec plus ou moins de goût, le remarquable mobilier de cette curieuse église.

Après avoir diminué le nombre, et par conséquent l'importance de ces stalles ou plutôt de ces *formes* (1), celles qui restèrent sans emploi furent vendues à la fabrique de l'église Saint-Martial.

Saint-Martial, alors pauvre petite église de faubourg, fut reconstruit vers 1840 et les stalles de Saint-Seurin ornèrent encore le nouveau sanctuaire ; mais la bizarrerie de l'attitude des personnages et le peu de goût que l'on avait alors pour l'archéologie, firent que, sur l'avis de l'architecte, la fabrique renonça aux anciennes et belles stalles qu'elle avait achetées, et fut heureuse d'accepter du Conseil municipal des stalles toutes neuves, celles qui existent encore aujourd'hui.

Les curieuses stalles de l'église Saint-Seurin furent vendues vers 1845 à un ferrailleur qui, à son tour, les revendit à un antiquaire de Paris.

Les renseignements que me fournit M. le curé de Saint-Michel s'arrêtaient là; mais j'ai pu retrouver heureusement la trace de ces intéressants débris. Voici la réponse que m'a adressée le directeur du *Journal de menuiserie*.

« Les stalles de *Saint-Martial de Bordeaux*, que j'ai publiées
» dans les premiers volumes du journal, n'ont pas été copiées sur des
» dessins ou des gravures, mais sur les fragments que j'ai découverts
» chez un marchand d'antiquités. Ce marchand d'antiquités, de mes
» amis, est un homme fort distingué, incapable de toute superche-

(1) « Le mot FORME ou FOURME, dit M. Viollet-Leduc, signifie généralement
» un banc divisé en stalles avec appui, *dossier et dais*. »

» Ainsi, la *forme* est le tout, la *stalle* est la partie. Cependant ces deux
» mots sont souvent pris l'un pour l'autre. »

(*Manuel d'Archéologie pratique*, par M. l'abbé PIERRET.)

» rie....... la provenance m'a donc été donnée par lui et je la ga-
» rantis, l'homme dont je parle étant des plus honorables.

» Je parvins à grand'peine à réunir les divers fragments, (il ne
» restait que deux stalles entières de votre église, et en assez mau-
» vais état). Je remontai les stalles et les dessinai moi-même avec
» la plus scrupuleuse exactitude. Décoration, construction, tout a
» été fait avec le plus grand soin.

» Vous pouvez donc, Monsieur, les considérer comme très-exac-
» tes sous ces divers rapports.

» Tous les détails sont dans mon texte : assemblages, ornements
» et figures. »

<div style="text-align: right;">Adolphe MANGEANT,

Architecte de la ville de Paris</div>

P.-S. — « Les fragments de stalles ont été vendus. »

Les dessins du *Journal de menuiserie* que j'ai présentés à la Société Archéologique reproduisent donc, d'une façon complète, *les stalles*, dites par erreur *de Saint-Martial*, et qui sont réellement *les stalles de l'église Saint-Seurin* vendues à la fabrique de Saint-Martial. Nous nous félicitons aujourd'hui de les avoir retrouvées intactes et presque complètes.

M. Labet, notre collègue, nous signala, à l'Isle-Adam (Seine-et-Oise), des stalles provenant de Bordeaux (Guide Joanne, *Environs de Paris*, page 275). C'était une bonne fortune inattendue, car M. Grimot, curé de l'Isle-Adam, auquel je me suis adressé, m'a répondu :

« Nous possédons, depuis quelques années, dix stalles du XVe
» siècle qui proviennent de l'église Saint-Seurin de Bordeaux.

» M. Récappé, marchand d'antiquités à Paris, passage Sainte-
» Marie, en possédait encore quatre autres, plus les deux grands
» panneaux qui fermaient la travée et laissaient le passage libre
» pour monter aux stalles supérieures. Ces quatre stalles ont été
» vendues à un prince russe ; elles étaient en mauvais état, mais
» les deux panneaux étaient bien conservés.

» C'est moi-même qui ai acheté ces dix stalles à M. Récappé : ce
» nombre suffisait pour l'emplacement. Les sujets des miséricordes
» sont : le Potier, — le Menuisier, — le Forgeron, — le Barbier, —
» les Armes de France, — le Fabliau d'Aristote, ainsi traduit : une
» religieuse est à cheval sur un moine et un jeune clerc qui rit en

» regardant cette belle chevauchée. — Les quatre autres sujets sont
» indéterminés, si ce n'est une femme qui traîne un diable la corde
» au cou.

» Ce qui me fait affirmer la parenté de nos stalles avec celles de
» Saint-Seurin, c'est que j'ai visité moi-même cette si intéressante
» église, et il m'a été très-facile de reconnaître une origine commune.

» J'ai, d'ailleurs, l'ouvrage de M. l'abbé Cirot de La Ville, qui ne
» laisse aucun doute dans mon esprit à ce sujet. »

GRIMOT,
curé et correspondant du ministère pour les
Sociétés savantes, etc.

Dix stalles de l'église Saint-Seurin sont donc incontestablement à l'Isle-Adam ; mais c'est un fait digne de remarque, qu'aucun livre, que je sache, ne mentionne ni le nombre primitif des stalles ni leurs dimensions ; aucun auteur ne les nomme *des formes* (1) en parlant de l'ensemble des proportions. Une notice sur l'église Saint-Seurin, publiée en 1840, ne parle point ou presque point des formes ou des stalles. Le compte-rendu de la commission des monuments historiques (tome XIV, page 25) ne décrit que les 32 miséricordes des 32 stalles (encore existantes), « placées sur
» quatre rangs, deux à droite (côté de l'épître ou gauche litur-
» gique), et deux à gauche (côté de l'Evangile ou droite litur-
» gique). Celui du fond, sur chaque côté, plus élevé que celui qui
» est au devant, et comptant neuf stalles, tandis que celui qui est
» au-dessous n'en a que sept, par suite de deux passages, l'un au
» centre, l'autre à l'extrémité, contre le mur. »

(1) « Dans les anciens auteurs, les stalles prennent le nom de *formes*. Cependant, ces deux mots expriment des idées différentes. »

(*Manuel d'Archéologie pratique*, par M. l'abbé PIERRET.)

« On rencontre toujours dans les stalles : la *miséricorde*, l'*appui*, la *parclose* ou séparation d'une stalle d'avec une autre stalle, l'*accoudoir*, et, dans les grandes églises, le *haut dossier*, le *dais* et le double rang de *hautes* et *basses formes*. »

(*Stalles de la cathédrale d'Amiens*, par MM. JOURDAN et DUVAL.)

Les stalles de l'église Saint-Seurin, ayant *dossier* et *dais*, devraient donc être appelées *des formes* lorsqu'on les décrit dans leur ensemble.

Le compte-rendu signale encore : « l'intelligente restauration » faite depuis, sous la direction de M. Duphot, » mais ne parle pas du vandalisme qui l'a précédée.

M. l'abbé Cirot de La Ville lui-même, dans son beau livre : *Histoire et description de l'église Saint-Seurin* (*1864*) ne parle que des accoudoirs des stalles, après avoir repris la description des miséricordes. Nous trouvons cependant les lignes suivantes, qui prouvent que, s'il n'ignorait pas l'importance primitive des *formes*, il croyait néanmoins perdus pour la science les curieux débris que nous signalons aujourd'hui.

« Si nous possédions ce chœur tout entier, tel qu'il s'étendait » jusqu'aux premiers piliers de la nef, si, lors de la destruction du » jubé, vers 1817, on n'avait pas coupé, tranché, vendu, une partie » de ses boiseries, nous pourrions admirer encore non-seulement » la variété des ogives des hauts dossiers, dont pas une n'est semblable à sa voisine, mais aussi la richesse *des dais, qui les cou-* » *ronnaient* et que les nouvelles lancettes à crochets, quoique bien » entendues, ne remplacent pas. De plus nombreux exemples » auraient confirmé l'interprétation des sculptures, par les *Péchés* » *capitaux*, et nous auraient fait peut-être retrouver l'ensemble *des* » *Vertus* dont nous n'avons rencontré que quelques types. »

Aujourd'hui, grâce aux renseignements que l'on nous a fournis, nous pouvons établir les faits suivants :

Vers 1805 ou même 1817, un certain nombre de stalles de l'église Saint-Seurin fut vendu à la fabrique de Saint-Martial; elles ornèrent l'ancienne église jusqu'en 1840 et furent placées dans la nouvelle construction. Revendues à un ferrailleur, vers 1844, elles furent emportées à Paris par M. Récappé, et heureusement deux hommes de goût sauvèrent ce qu'un vandalisme inconscient avait voulu détruire. Les dix plus belles stalles ont été placées dans l'église de l'Isle-Adam par les soins de son savant curé, M. l'abbé Grimot, et celles qui restèrent à Paris y furent dessinées avec une exactitude parfaite par M. Mangeant, avant qu'un prince russe les achetât.

Nos monuments sont, hélas ! trop souvent victimes de mutilations semblables. Espérons que la faute commise à Saint-Seurin servira d'exemple et que M. le curé de l'Isle-Adam trouvera des imitateurs.

Bordeaux, V⁰ CADORET, impr., rue du Temple, 12.

DE

L'ARCHÉOLOGIE

APPLIQUÉE AUX ARTS INDUSTRIELS

(LU DANS LA SÉANCE DU 9 JANVIER 1874)

PAR

M. Charles BRAQUEHAYE

BORDEAUX
IMPRIMERIE V^e CADORET
12 — RUE DU TEMPLE — 12

1874

DE L'ARCHÉOLOGIE

APPLIQUÉE AUX ARTS INDUSTRIELS

(lu à la séance du 9 janvier 1874)

Par M. Charles BRAQUEHAYE.

Messieurs,

Quoique le moins autorisé et le plus inconnu parmi vous, je n'hésite pas à soumettre à vos lumières quelques remarques sur le but que les Sociétés archéologiques devraient poursuivre, surtout dans les départements.

Je compte sur votre indulgence, car je sais que vous encouragerez toujours la diffusion de nos études, et que vous accueillerez favorablement les essais de tous ceux qui travailleront au développement des connaissances scientifiques et artistiques.

C'est seulement à ce dernier point de vue que j'ose vous présenter ce travail, en laissant aux érudits le droit des études théoriques et de la science archéologique proprement dite. Je chercherai à prouver la nécessité de répandre les notions élémentaires de l'archéologie dans les classes ouvrières; d'y développer la connaissance des styles et des idées d'ensemble; de venir, en un mot, en aide aux arts industriels par l'institution de cours et de musées spéciaux.

Certainement on pourra m'opposer que les sociétés semblables à la nôtre sont des sociétés savantes, on citera les services éminents qu'elles ont rendus à l'histoire et aux beaux-arts, mais tout en étant savantes, elles peuvent être utiles même aux études du peuple. Mon but, d'ailleurs, n'est point étranger à vos statuts, car j'y lis cet article : « Une Société d'archéologie est établie à Bordeaux pour contribuer à la *propagation* de l'étude archéologique des monuments de toute nature antérieurs au XIX^e siècle. »

Je crois pouvoir déduire de cet article que vous voulez autant être utiles qu'être savants et que vous aiderez tous les travaux, tous les efforts qui viseront à des résultats pratiques par la *propagation* de l'étude archéologique.

« L'archéologie, dit Champollion-Figeac (1), est l'étude de l'anti-
» quité chez tous les peuples par les monuments de l'art. » Il exa-
mine successivement : les ouvrages matériels que les hommes ont laissés en architecture, en sculpture, en peinture, en gravure; il y joint les meubles et ustensiles et traite à part la numismatique. Quant à l'érudition et à la philologie, quant à l'histoire de l'art chez les peuples anciens, il recommande de les écarter de l'ar-
chéologie proprement dite, car ces sciences sont distinctes tout en se donnant une lumière réciproque.

Cette définition, que je trouve très-rationnelle, prouve que cette science serait une étude féconde en enseignements et utile à tous les travailleurs, puisque tous les métiers se rattachent plus ou moins aux diverses sortes de monuments qu'il indique. Vous avez pensé avec raison qu'il serait bon d'étudier « tous ceux qui seraient antérieurs au XIXe siècle » (2); je trouve là le meilleur argument pour prouver la nécessité de venir en aide à l'éducation ouvrière, en vulgarisant les notions générales de l'archéologie; car notre époque ne possède guère qu'un style de transition, elle reproduit avec plus ou moins d'intelligence ce que nos devanciers ont créé dans les arts secondaires, et nous leur restons générale-
ment inférieurs, même dans nos œuvres les plus remarquables.

Les architectes n'éprouvent-ils pas des embarras journaliers dans la construction, la restauration d'églises ou de châteaux du moyen-âge par le personnel qu'ils emploient ? Est-ce que les gens de métier comprennent toujours le caractère d'une moulure, le galbe d'un ornement, le style d'une figure ?

Trouvent-ils facilement sous la main des modèles pour parer à cette ignorance de l'archéologie ? Certainement non. Donc, Mes-
sieurs, nous avons des services à rendre.

Nous devons dire à tous les travailleurs : L'art n'a jamais rien produit par le hasard, les études sérieuses ont seules enfanté les

(1) Archéologie ou Traité des Antiques (1833).
(2) Statuts, article 1er.

chefs-d'œuvre que nous admirons, et cela dans tous les pays, dans tous les genres, dans tous les styles. Les monuments eux-mêmes sont comme des témoins irrécusables, déposant pour ou contre les artistes des différentes écoles, dont ils attestent les leçons savantes et les travaux incessants. Je vais essayer de le démontrer.

Le culte de la beauté idéale, la recherche de l'anatomie (1), la pondération des masses, le sentiment des effets d'ensemble, ce sont là les causes de la supériorité incontestée des Grecs et des Romains. Les nombreux traités, qu'ils avaient composés sur l'art, ne nous sont malheureusement pas parvenus, et la plupart d'entre eux étaient écrits par des artistes célèbres (2).

Sans remonter aux temps antiques, est-ce que les *latomos, tailleurs d'images, maîtres de l'œuvre* (3) qui cultivaient *le grand art* dans les temps gothiques, les peintres des manuscrits, les orfèvres émailleurs du moyen-âge, est-ce que tous ces artistes n'étaient pas des érudits ? Est-ce que dans ces temps où l'instruction était si rare, ils n'étaient pas parmi les lettrés ?

On voit, après les temps barbares, un style national se former en France. Ce sont les moines qui donnent cet élan aux beaux-arts.

Ce sont : les évêques d'Auxerre; Henri le Bon, abbé de Gorze; Vulgrin, évêque d'Angers; Warin, abbé de Saint-Arnould, tous architectes sculpteurs; c'est Guillaume, prieur de Flavigny; Étienne, abbé de Saint-Martial; Betton, évêque de Sens; Philippe, abbé d'Étanches; Herluin, grand seigneur et abbé du Bec, qui tous abbés ou pontifes travaillent de leurs mains (4).

N'est-ce pas la fraction savante de la population ? Combien d'autres encore ennoblissent leurs œuvres par le travail manuel ? C'est Hézelon, chanoine de Liége, du chapitre le plus noble d'Allemagne, entrant à Cluny pour diriger la construction de la grande église et échangeant ses titres, ses prébendes et sa répu-

(1) Cours d'anatomie de l'École des Beaux-Arts et de l'École Nationale de dessin et sculpture d'ornements, MM. Gerdy, Robert, Huguier, Dupré.

(2) Bibliothèque grecque de Fabricius et ouvrage de Junius sur la peinture chez les anciens. (Il ne reste que les titres.)

(3) Sculpteurs, statuaires et architectes.

(4) Éméric David : Histoire de la sculpture, et Jean Du Seigneur : Complément au tableau hist. de la sculp. franç.

tation mondaine contre le surnom de *Cimenteur*. De simples moines sont souvent les architectes, *les maîtres de l'œuvre*, tandis que les abbés se réduisent au rôle de maçons et de tailleurs de pierre ! et sous la direction des plus capables s'élevèrent :
« Souvigny, Vézelay, le Mont Saint-Michel, Jumièges, Fonte-
» vrault, Pontigny, Saint-Bertin..., noms à jamais chers aux véri-
» tables architectes, dit M. de Montalembert, et qu'il suffit de
» prononcer pour frapper de réprobation les barbares auteurs
» de la ruine et de la profanation de tant de chefs-d'œuvre (1). »

Les abbayes de Saint-Gall et de Cluny deviennent des pépinières d'artistes, tandis que celle de Solignac, Saint-Sauveur, Richenaw et Corbie instruisent spécialement les ouvriers en tous les genres. La sculpture, l'architecture, la peinture, l'orfèvrerie y sont enseignées en même temps que les belles-lettres (2).

Les moines, au lieu de renfermer leur science au fond de leurs monastères, se font une gloire de la propager ; ils deviennent les instituteurs du peuple, et c'est dans des termes touchants que l'un d'eux, Théophile, humble prêtre comme il le dit lui-même, enseigne les beaux-arts et les arts industriels au XI^e siècle.

« O toi qui liras cet ouvrage, qui que tu sois, ô mon cher fils,
» dit-il, je ne te cacherai rien de ce qu'il m'a été possible d'ap-
» prendre...

» Recueille et conserve, mon cher fils, ces leçons que j'ai
» apprises moi-même, dans beaucoup de voyages, de travaux,
» de fatigues, et quand tu les possèderas, loin d'en être avare,
» transmets-les toi-même à d'autres disciples....

» Nécessaires à l'embellissement des temples, ces connaissances
» sont l'héritage du Seigneur (3). »

Des leçons que les moines donnèrent aux laïques, sortit une nouvelle race d'artistes qui dépassa ses anciens maîtres ; les premiers étaient des religieux travaillant pour la gloire de Dieu, les artistes du XIII^e et XIV^e siècles y joignirent l'amour de leur art et la noble ambition de dépasser leurs devanciers.

(1) De Montalembert : Introduction à l'hist. de saint Bernard.
(2) Éméric David : Hist. de la sculp. — Mabillon, Audœnus, Eckerhard.
(3) Diversarum artium Schedula. Essai sur divers arts, traduit par M. de l'Escalopier.

Grande école, plus savante qu'on ne le croit généralement, que celle des *ymagiers* du moyen-âge!

Les métiers d'art, réunis en confréries, en fraternités par saint Louis, enseignent à la génération nouvelle, par de meilleures leçons, les principes que les moines avaient donnés à leurs pères dans les siècles précédents; et l'on vit à côté des *maçons*, bâtisseurs de cathédrales, des *maîtres d'œuvre*, des *latomos* et des *imagyers;* l'on vit travailler comme des artistes : les huchiers, bahutiers, *blaomiers, les broudeurs de cointises*, les *madeliniers, les lormiers* (1), les ciseleurs..... (2) Alors parurent tous ces chefs-d'œuvre d'orfèvrerie, de serrurerie, ces stalles et ces menuiseries d'art, ces mille objets ravissants d'élégance et de naïveté qu'ils composaient et exécutaient avec tant de facilité, en métal, en ivoire ou en bois.

Des œuvres d'art, tout à fait incontestables, surgissent alors dans toutes nos églises, et les cathédrales de Paris, de Chartres, de Reims, la Sainte-Chapelle, Saint-Urbain de Troyes, Saint-Ouen de Rouen, Saint-André de Bordeaux, couvrent leurs portails de chefs-d'œuvre d'ornements, de figures et de ferronnerie.

J'insiste sur cette revue rétrospective, afin de prouver que l'on ne négligea jamais d'instruire les travailleurs de toutes les ressources de l'art lui-même.

Les encouragements et les maîtres ne manquaient pas au XIIIe siècle, nous le savons, mais on est étonné d'apprendre qu'en 993, époque taxée généralement de barbarie, l'évêque de Hildesheim. Bernward, regardé comme l'un des fondateurs de la maison de Brunswick, non content d'employer sa fortune, son influence et son talent statuaire pour orner son église, choisissait des jeunes ouvriers auxquels il reconnaissait des dispositions et les envoyait faire à ses frais des voyages dans toutes les villes, dans toutes les cours les plus fastueuses, où ils copiaient les chefs-d'œuvre de l'art (3).

Bien des erreurs ont cours encore sur ces temps reculés, et l'on est surpris de lire dans le livre du moine Théophile, déjà cité, qu'au XIe siècle il enseignait des procédés de peinture à l'huile

(1) Peintres en armoiries, ouvriers en parures, fabricants de hanaps, éperonniers.

(2) Mélanges d'archéologie de Bottin, d'après H. E. de la Tynna.

(3) Éméric David. — Tangmar. Vita S. Bernwardi.

que Jean de Bruges, Van Eck, suivant Vasari, inventait soi-disant trois cents ans plus tard (1).

Vers la même époque, on trouve déjà l'étude de la nature et même des traces de celle de l'antiquité. On reconnaît l'art grec dans l'architecture, la statuaire et l'ornementation des églises romanes d'Avallon, de Sainte-Bénigne de Dijon, Saint-Trophime d'Arles, « *cette grecque en Provence,* » comme l'appelle M. Éméric David, et il ajoute : « Si on regarde les bas-reliefs qui ornent le
» mur septentrional de la cathédrale de Paris, on ne doutera pas
» que des élèves d'artistes grecs n'en soient les auteurs. »

Plus tard, un livre de croquis de Wilars de Honnecourt, qui vivait vers 1240, prouve d'une façon incontestable qu'il dessinait d'après l'antique et d'après nature. Quatre pages de son manuscrit sont consacrées à des figures soumises à des proportions géométriques !

« Cette application de la géométrie aux figures, dit M. Quicherat,
» tant de fois proposée depuis la Renaissance, était connue et
» pratiquée au XIII° siècle (2). »

Les antiques étaient certainement appréciés dans le siècle suivant, car Jean de Montreuil, secrétaire de Charles VI, parlait ainsi d'une statue de la Vierge, dont il vantait l'habileté du travail et la majesté de l'ensemble : « On ne peut rien voir de plus achevé,
» ni dans nos pays, ni nulle part ailleurs. On croirait qu'elle est
» l'ouvrage de Lysippe et de Praxitèle. »

Après ces exemples n'a-t-on pas le droit de s'étonner du parti pris, dont tant d'hommes de mérite enveloppent les œuvres de la période romane et gothique. Eh quoi ! MM. Taine, Ménard, Éméric David, Sleekx et Louis Viardot lui-même nient le talent et le goût des anciens maîtres français, et ce dernier écrit les lignes suivantes qui forment la plus belle défense de leurs œuvres.

« Les artistes de ce temps, dit-il, connaissaient fort bien la loi
» des proportions pour la perspective. Leurs statues, groupes,
» hauts et bas-reliefs sont faits pour la place qu'ils occupent,
» défectueux de près, exacts de loin, comme destinés à être vus
» presque toujours de bas en haut

(1) Curiosités de l'archéologie et des Beaux-Arts (1855).
(2) Jules Quicherat : Notice sur Wilars. — Revue d'archéologie, VI° année.

» Ces artistes connaissaient également les lois de la lumière
» dont l'observation était d'autant plus nécessaire que beaucoup
» de sculptures entre le xi⁰ et le xiv⁰ siècles sont coloriées. On
» peut dire aussi que leurs groupes, statues, bas-reliefs étaient
» faits pour le jour qu'ils avaient à recevoir. C'est qu'alors, en
» effet, la statuaire faisait encore partie de l'architecture; elle
» n'en était que le principal ornement. On n'aurait pu dans les
» monuments de cette époque ni séparer la statuaire de l'archi-
» tecture, ni séparer l'architecture de la statuaire (1). »

Quel plus bel éloge peut-on adresser à nos vieux *ymagiers !* Que faut-il de plus dans la décoration monumentale ?

On sait que Phidias concourut un jour avec Alcamène, son émule et son élève, pour l'exécution d'une statue de Minerve qui devait être placée au sommet d'une haute colonne. Son concurrent l'emporta, celle de Phidias ayant été trouvée hideuse. « Placez-les, dit-il, à l'endroit où elles doivent être, » et quand ce fut fait, sa Minerve parut splendide, les juges eux-mêmes poussèrent un cri d'admiration en reconnaissant leur erreur (2). Donc, si nos *latomos* professaient les mêmes principes que l'immortel Phidias, donc s'ils faisaient leurs statues pour la place qu'elles devaient occuper, les admirateurs par trop passionnés des chefs-d'œuvre antiques devraient conserver plus d'estime pour notre art tout français, pour nos vieilles églises gothiques ! Nous avons le droit de demander justice pour notre art religieux.

Cette époque, encore mal connue et mal jugée, renferma des hommes d'un profond savoir; « le style et la pensée ne font jamais
» défaut, » dit M. Violet-Leduc, et, en effet, n'est-on pas transporté d'étonnement en admirant ces magnifiques monastères, ces splendides cathédrales, où le travail manuel lui-même est poussé jusqu'à la perfection, en même temps que la science à ses dernières limites.

L'église Saint-Urbain de Troyes entre autres que j'ai pu admirer, n'est-elle pas un chef-d'œuvre comme appareil, comme moulures, comme sculpture, comme direction de l'œuvre, et pourtant l'ar-

(1) Louis Viardot : Merveilles de la sculpture.
(2) Mᵐᵉ de Genlis : Annales de la vertu.

chitecte Langlois, *le maçon,* traçait lui-même ses épures et y travaillait de ses mains, avant que sa foi ne l'envoyât mourir en Palestine.

Du reste, au moyen-âge et même pendant une partie de la Renaissance, les architectes dirigeaient eux-mêmes les travaux d'exécution, et c'étaient leurs élèves qui, sous leurs yeux, exécutaient généralement les parties artistiques : la stéréotomie (1), la statuaire, la sculpture d'ornements, les peintures décoratives, les vitraux et la serrurerie d'art.

De là, une homogénéité complète dans leurs œuvres : unité de conception, unité de style, unité de direction et d'exécution.

La Renaissance, venant se retremper aux sources de l'antiquité, dut sa grandeur à la même cause. Jean Juste, Michel Colomb, Bontemps, Jean Goujon, Germain Pilon, Jean Cousin, Bachelier de Toulouse, François Gentil de Troyes..., tous furent de simples ouvriers, directeurs de grandes œuvres, et l'histoire a conservé leurs noms à cause de l'excellence de leurs travaux, soient-ils de l'art pur ou de l'art industriel.

Tous avaient fait des études sérieuses, tous savaient les figures et les règles fondamentales de leur art : tous, les de Vrièse, les du Cerceau, les petits maîtres flamands comme les grands maîtres italiens.

Michel-Ange, Raphaël, Carrache, Cortone ne dédaignaient pas de créer des plafonds, des arabesques, qu'ils enrichissaient de *grotesques* (2), d'ornements, ou de splendides figures, qui, seules, suffiraient à la gloire de l'Italie.

Cette unité de direction qui date des temps antiques, qui date du Parthénon et de Phidias (3), nous la retrouvons encore au siècle de Louis XIV, au siècle du grand roi.

« Le siècle de Louis XIV, dit M. René Ménard, était convaincu
» de son incomparable supériorité, et cette confiance seule était
» une grande force...

» Personne n'avait autant que le roi les goûts et les idées de son
» temps. Peuple et roi ne faisaient qu'un, et en se prosternant

(1) Science de la coupe des pierres.
(2) Ornements chimériques, arabesques.
(3) Batissier : Art monumental.

» devant son idole, la nation ne faisait qu'adorer son propre
» génie (1) ! »

Quelle unité de conception et d'exécution dans ce palais de Versailles !

L'illustre Lebrun entraîna à sa suite une pléiade de grands hommes, comme Girardon, Mansart, Lenôtre, Carrey, Coysevox, Boule, Lepautre, etc...., dont le goût et le talent ne peuvent être contestés. Il régenta tout : l'Académie, les Gobelins, les écoles : il imposa ses dessins à ceux qui composaient les étoffes, les meubles, les monuments et les statues; il créa en quelque sorte le style de Louis XIV, que Girardon dirigea après sa mort (2).

Cette époque, trop exaltée par les uns, trop critiquée par les autres, paraît d'autant plus grande que tout devint mesquin sous Louis XV, époque de décadence complète, bien reconnue par les artistes, mais qui n'est pas jugée assez sévèrement dans les arts secondaires (3).

Il était temps que l'Académie et surtout Gabriel vinssent relever le goût public, en ramenant les arts aux traditions de l'antiquité, et produire le style de Louis XVI, qui laissa après lui David et son école, dont l'influence, très-heureuse pour les beaux-arts, anéantit, selon moi, les travaux d'art industriel.

Depuis cette époque, une scission complète s'opère dans les rapports des artistes ; l'art et le métier sont totalement séparés, et l'illustre Ingres disait lui-même en 1863 : « Maintenant, on veut
» mêler l'industrie à l'art ; l'industrie, nous n'en voulons pas !
» Qu'elle reste à sa place et ne vienne pas s'établir sur les marches
» de notre école, vrai temple d'Apollon consacré aux arts seuls de
» la Grèce et de Rome !

» *L'industrie n'a-t-elle pas bien d'autres écoles pour faire des « élèves.....* » (4)

Oui, l'École des Beaux-Arts est bien dirigée, malgré la quantité de talents incompris à qui elle fait faire fausse route ! Talents auxquels elle devrait enseigner qu'il vaut mieux être le premier parmi les artisans que le dernier parmi les artistes.

(1) Louis et René Ménard : La sculpture antique et moderne.
(2) Laurent Pichat : L'art et les artistes en France.
(3) Alb. Lenoir, Ruprich-Robert, Ménard, E. David, Pichat, Viardot, etc.
(4) Ingres : Réponse au rapport sur l'École des Beaux-Arts (1863).

Mais dire que *l'industrie a bien d'autres écoles où former des élèves!* c'est là ce que je nie, et je m'adresse à vous, Messieurs, pour que, dans la mesure de vos moyens, vous puissiez aider à la formation de ces écoles d'art industriel.

Par ce coup d'œil rétrospectif, je crois avoir prouvé l'influence d'une même direction et d'une même instruction artistique, agissant jusque sur les produits les plus humbles.

On ne commande pas au génie, il s'impose, mais la méthode, mais l'enseignement ont des règles qui doivent diriger le talent.

Aujourd'hui, l'artiste et l'artisan sont deux hommes distincts, à l'un les études, à l'autre la routine, cette ennemie du beau.

A l'artiste, tous les musées ouverts remplis d'immortels chefs-d'œuvre, les écoles où l'on enseigne la tradition de l'antiquité ; à l'ouvrier, un apprentissage dérisoire, n'offrant aucune garantie, et comme le dit M. Corbon : « Ce mal profond, ce système cent fois
» déplorable, croirait-on qu'il est à peine senti par ceux-là qui
» en souffrent directement, c'est-à-dire par les ouvriers eux-
» mêmes (1). »

Demandez à un élève de l'École des Beaux-Arts quels sont les types des différentes écoles, comme statuaire ou comme peinture d'histoire ? Certainement, il vous répondra sans hésitation, il sait ses figures, il les a vues, il les a dessinées ; ce sont de vieilles amies pour lui, car, chaque époque, chaque style a de splendides salles au Louvre, où d'un coup d'œil il embrasse le type consacré. Les cours d'esthétique et les conseils des maîtres complètent facilement son savoir.

Qu'avez-vous à opposer à ces études dans les arts industriels ? Où donc l'homme intelligent ira-t-il apprendre à distinguer l'antique du roman, le gothique de la Renaissance ou du Louis XIV ? Où trouvera-t-il des cours d'archéologie ? Où donc un musée où une main savante aura divisé par époques les meubles et ustensiles qu'il doit souvent reproduire ou copier servilement ? Est-ce au musée de Cluny ? Véritable Capharnaüm, rempli de richesses immenses, mais disposé pour la jouissance du coup d'œil et non pour les études. Le catalogue serait-il une ressource

(1) Corbon : De l'Enseignement professionnel.

suffisante ? Non, car j'en ai connu les inconvénients pendant les années où je fréquentais assidûment ce musée.

Paris possède des cours traitant de toutes les sciences, de toutes les langues, de tous les arts, mais d'art industriel, mais d'archéologie pratique...... j'en ai cherché pendant dix ans sans résultat.

Cependant je dois un tribut de reconnaissance aux éminents professeurs de l'École des Beaux-Arts, et à ceux non moins dévoués de l'École Nationale de dessin et de sculpture d'ornements.

C'est surtout un devoir à remplir envers MM. Lebas et Lenoir, dont le cours d'histoire de l'architecture, si savant et si précis, était si bien appuyé par de magnifiques gravures (1), et envers M. Ruprich-Robert, dont le cours d'histoire de l'ornement, professé d'une façon si supérieure, a été complété par un abrégé d'archéologie et de botanique, sur la demande que j'en avais faite (2).

Mais ces cours succincts, élémentaires, ou embrassant de haut la science, s'adressent plutôt aux architectes qu'à la pratique des reproductions industrielles, et ce n'est qu'à force de voyages, de croquis, de mois et d'années employées à feuilleter sans ordre et sans renseignements dans les bibliothèques, ou à dessiner dans les monuments, que l'artiste industriel peut ramasser un bien faible bagage, que quelques visites dans un musée, bien disposé, clairement classé, auraient remplacé avec avantage (3).

Qu'il me soit permis, en passant, de citer en exemple le musée

(1) École Nationale des Beaux-Arts, Paris.

(2) École Nationale et spéciale de mathématiques, de dessin et de sculpture d'ornements pour l'application des Beaux-Arts à l'industrie, Paris.

(3) Dans un récent voyage à Paris, j'ai vu les résultats obtenus depuis quelques années à l'École des Beaux-Arts, sous l'habile direction de M. Guillaume. Les *musées, la bibliothèque, les cours, les ateliers* sont réunis et permettent aux élèves les études les plus fructueuses. A l'École Nationale de mathématiques, dessin et sculpture, appliqués à l'industrie, des concours de peinture decórative et de papiers peints ont été créés. Les exécutions en loges des grands prix de dessin, de sculpture et d'architecture sont composées d'après des programmes exigeant *la connaissance des styles*, etc. Je dois à l'obligeance de l'intelligent et dévoué secrétaire de l'École, M. d'Édouard, d'avoir pu constater les progrès accomplis et tous ceux que l'on prépare. L'union centrale des Beaux-Arts voit ses travaux couronnés par le succès. Ne serait-il pas bon que les grandes villes suivissent le mouvement artistique qui se produit à Paris ?

préhistorique, dirigé par un de nos savants collègues. Un classement intelligent et simple permet de suivre facilement les périodes et la succession des âges. Je suis persuadé qu'une description d'une heure, faite par M. Gassies, vaudrait mieux, au point de vue élémentaire, que les plus savants ouvrages sur la matière.

L'étude par les yeux, la chose vue, l'objet touché, voilà le vrai moyen de faire comprendre vivement et sans peine des notions d'archéologie!

Et qu'on ne dise pas que les travailleurs n'en ont pas besoin!

Combien de pertes irréparables pour la science, pour l'histoire et pour les arts n'ont-elles pas été causées par leur inexpérience?

Combien de monuments brisés ou dégradés par des mains ignorantes ou criminelles?

Combien de richesses archéologiques, combien de chefs-d'œuvre de nos ancêtres disparus sous des regrattages inconscients, ensevelis sous d'ignobles badigeons?

Ne voyons-nous pas encore tous les jours le mauvais goût implanté comme une nécessité? Et en cela, les architectes nos collègues peuvent être de bons juges.

Que sont ces ornements, ces étoffes, ces dorures, ces meubles, soi-disant gothiques, Renaissance, Louis XIV ou Louis XV, presque tous exécutés d'après d'affreuses lithographies où le mauvais goût de la sculpture n'est égalé que par la banalité des moulures? Pourquoi ces mille objets qui font mal à voir et témoignent des erreurs et du mauvais goût de mains inexpérimentées, chaque fois qu'elles doivent reproduire un style connu?....

Pourquoi, Messieurs?.....

Ce n'est pas parce que nous avons dégénéré; ce n'est pas parce que la fibre artistique manque aux classes laborieuses; mais c'est l'absence des études d'art qui rabaisse les métiers.

Enseignez à la génération nouvelle les règles fondamentales de l'art.... Faites-lui admirer les chefs-d'œuvre de tous les âges..... excitez son goût et ses aspirations artistiques...., et vous aurez des hommes intelligents qui penseront et réfléchiront.

Prouvez-leur que l'étude seule peut former des hommes, et qu'en cela nos pères étaient plus sages que nous, puisqu'ils travaillaient sérieusement et ne rougissaient pas de porter la blouse de la plèbe.

Montrez-leur qu'ouvriers et artistes se confondent du moyen-

âge jusqu'à nos jours, et que nos grands hommes dans les arts et dans l'industrie n'ont surgi que par l'effet d'une volonté ferme, d'un travail opiniâtre et de l'étude approfondie.

Il faut leur citer les conseils de Jean Goujon, le sculpteur d'ornements devenu le grand statuaire.

« Tous les hommes, dit-il, qui n'ont pas étudié les sciences ne
» peuvent faire œuvres dont ils puissent acquérir grand louange,
» si ce n'est par quelque ignorant. » (1)

Faites-leur voir l'énergie de la volonté faisant du vitrier Bernard Palissy, le grand potier que nous savons, et pourtant, sans maîtres, sans livres, sans pain presque toujours, il poursuit pendant seize ans ses recherches et ses essais.

« Ma fournée me coûtait plus de six vingts écus, dit-il, j'avais
» emprunté le bois, la matière de mes émaux, j'avais emprunté
» jusqu'à ma nourriture....... »

L'ardeur au travail de ce puissant génie le conduisait au brevet d'*inventeur des rustiques figulines du roi*, et le potier sublime, qui étudiait tout, devint supérieur en tout : géologie, agriculture, chimie, médecine.... et le pauvre compagnon vit jusqu'à Ambroise Paré au nombre de ses élèves (2).

Voilà l'archéologie historique qu'il faut apprendre au peuple ! Qu'il voie que les cafés et les romans rendent les races abâtardies et bestiales, et que les travaux de goût et d'esprit, seuls, ont créé l'école des vieux maîtres français.

Combien d'autres encore illustrèrent l'étude et le travail. Jean Cousin, le peintre verrier, devenait sculpteur, architecte et peintre distingué ; il travaillait l'ivoire, gravait le bois, et écrivait des ouvrages sur la *pourtraicture* et la perspective.

Boule, le savant ébéniste, était logé au Louvre, et l'érudit collectionneur y voyait malheureusement détruire en 1661 la magnifique collection qu'il y avait réunie.

Presque tous les maîtres, enfin, ne furent-ils pas d'abord des hommes de métier ?

Peut-on nier la force invincible de la persévérance unie au travail, quand on voit l'amour transformer en peintres :

(1) Jean Goujon : Description des figures par lui dessinées pour la traduction de Vitruve, par IAN MARTIN.

(2) Laurent Pichat : L'art et les artistes en France.

Zingaro le serrurier!
Quintin Metzis le forgeron!

J'ai demandé, lors de notre dernière réunion, quelques encouragements pour les travailleurs intelligents et instruits, je crains que tous vous ne sachiez pas combien de services vous pouvez leur rendre, et combien eux-mêmes peuvent être utiles à la science et aux arts.

Mêlé par mes études et par mes travaux aux artistes et aux ouvriers, simple ouvrier moi-même, si j'ai dû éprouver l'horreur du contact de l'être ignoble qui se dégrade, j'ai été souvent étonné de trouver des hommes, non-seulement intelligents et laborieux, mais encore, chercheurs, collectionneurs, et relativement instruits.

Vous le dirais-je, j'ai souvent plus appris par la leçon d'un artisan me décrivant ses trouvailles, ses recherches, ou les choses spéciales de son métier, que dans les lourdes compilations scientifiques, où l'on ensevelit tout son courage sous le nombre des alinéas et des descriptions ambiguës.

Les savants oublient trop souvent, hélas! que les masses n'ont ni le loisir ni la possibilité d'approfondir leurs œuvres et leurs travaux, et qu'on ne laisse dans l'esprit du peuple que des souvenirs fugaces, si l'on ne frappe vivement et fort, mais surtout simplement et clairement.

C'est ici le cas de payer un tribut à mon premier maître (1), qui, de simple menuisier, est devenu, après des efforts surhumains et isolés, sculpteur habile, pour qui les travaux du moyen-âge n'ont pas de secrets, artiste compétent dans l'étude des monuments de ces âges, autant que collectionneur passionné.

Je citerai avec plaisir que chez lui, l'homme du peuple, j'ai vu et copié une magnifique collection d'estampages, l'histoire archéologique de tout un département; que chez lui seul, j'ai vu des séries de profils, de moulures, de bases ou de tailloirs, et que, sans emphase, sans orgueil, il savait enseigner ce qu'aucun livre, ce qu'aucun musée ne saurait remplacer : *l'Archéologie appliquée aux arts industriels*.

(1) M. Valtat, sculpteur à Troyes, dont le fils, statuaire du plus bel avenir, mourut de ses blessures pendant le siege de Paris.

J'ai constaté par moi-même l'excellence de cette méthode, voilà pourquoi il est de mon devoir de réagir en ce sens.

L'éducation artistique des professions d'art est toute à faire ; nous pouvons y contribuer largement. La meilleure méthode, la plus simple, la plus efficace après l'enseignement manuel, c'est l'enseignement par les yeux, par le souvenir. C'est celui que nos pères employaient lorsqu'ils couvraient les églises de peintures et de sculptures, monuments qui parlaient aux sens d'une façon expressive et pathétique, et formaient, suivant le langage d'alors : *le livre des illettrés* (1).

Employons ce moyen élémentaire, mettons à la disposition de tous, les collections présentes ou futures, nos travaux et notre dévoûment.

Condensons les éléments scientifiques qui peuvent convenir aux masses, en détruisant les erreurs et les préjugés qui les abaissent. Vulgarisons la science archéologique autant par les exemples matériels que par les savantes dissertations.

Vos statuts indiquent votre intention de créer des cours publics et des expositions. — Le succès couronnera vos efforts.

L'empressement avec lequel on suit les cours de la Société philomathique, est un gage certain du bon vouloir des ouvriers pour les études se rapportant directement à leurs métiers.

La Société philotechnique obtient constamment à Paris et ailleurs des succès inespérés, et j'ai eu l'honneur de voir suivre les cours que j'y professais, par des hommes, des pères de famille, qui ne regrettaient ni leurs peines, ni leur temps, et dont le travail et la bonne volonté ont donné des résultats qui ont étonné M. l'Inspecteur général comme les professeurs eux-mêmes.

Je vous demande pardon de citer ce fait qui m'est tout personnel, mais il me servira d'excuse ; car, si je m'écarte quelquefois de la question archéologique, c'est que je la crois forcément liée à l'instruction des classes laborieuses, dont on pervertit trop souvent les instincts essentiellement honnêtes par des phrases vides et pompeuses ; dont on excite les passions et l'intolérance, quand on devrait lui prouver, au contraire, que rien ne s'obtient vraiment en ce bas monde, avec l'aide de Dieu, que par l'étude, le travail et l'honnêteté.

(1) Synode d'Arras (1025).

Niera-t-on l'utilité des connaissances archéologiques? Eh! que font les sculpteurs et les peintres à l'École des Beaux-Arts? Qu'enseigne-t-on dans les écoles de dessin et de sculpture en faisant copier les antiques? N'est-ce pas de l'archéologie? Pourquoi ne pas répandre dans le peuple les éléments généraux de cette science qui auraient trait à la pratique des métiers?

Si l'on veut produire des effets, il faut en vouloir les causes.

Combien serait instructive pour la jeunesse française une galerie de moulages où elle pourrait comparer les caractères de toutes les écoles!

En voyageant pour étudier les monuments des arts, j'ai éprouvé un certain sentiment de jalousie nationale à voir que l'Angleterre nous avait devancés dans cette voie (1).

L'Angleterre, dira-t-on, l'Angleterre! mais elle n'a pas le sentiment artistique! C'est vrai, mais quand il le faut, quand elle le veut, elle sait être pratique.

Lors de l'exposition universelle, en 1851, elle reconnut que ses maîtres et ses artistes industriels n'avaient pas le feu sacré; que le goût, le sentiment et la fibre artistique manquaient à ses enfants; elle fut convaincue de son infériorité. Elle s'émut alors: elle ouvrit à la fois *500 écoles* en nous enlevant *500 maîtres*, et en 1867, dans un semblable tournoi international, elle nous égalait presque.

Au premier jour, la France sera battue, peut-être, par ses enfants eux-mêmes qui répandent les connaissances artistiques dans tout l'univers.

L'Allemagne, de son côté, a couvert son territoire d'écoles spéciales pour l'application des arts à l'industrie; si la furia, le brio et le cœur lui manquent, nous ne pouvons nier ses études et ses travaux. Ne voulons-nous pas, là, comme ailleurs, être prêts à la lutte? Ne conservons-nous pas la suprématie de l'esprit, du talent et du goût?

J'ai la conviction que l'archéologie, sagement unie à la connaissance du dessin, pourrait produire les plus féconds résultats, surtout après avoir réformé quelques abus.

Nos écoles sont presque toutes réglées par des peintres, et au point de vue de la peinture seulement. La sculpture y est le plus

(1) Ces remarques me sont communes avec MM. Louis et René Ménard.

souvent traitée en subalterne et l'application industrielle tout à fait oubliée.

On devrait pourtant remarquer que toutes les fois que les sculpteurs voulurent imiter les peintres, la décadence se produisit dans les deux arts à la fois.

Quand David emprunta à la sculpture grecque ses principes sévères, immédiatement une période de progrès y répondit dans les beaux-arts (1).

Eh bien! Messieurs, j'ai la certitude qu'avec un musée archéologique classé méthodiquement, avec une indication très-claire et très-exacte des styles, des écoles et de la provenance, musée, auquel serait jointe une collection de moulages, j'ai la certitude, dis-je, qu'avec un tel musée, il se produirait dans les arts industriels les mêmes progrès que David procura aux beaux-arts par l'étude de la sculpture grecque.

Par des cours, des conférences, des expositions et surtout des publications élémentaires, vous ferez avancer d'un pas de géant la connaissance des styles, le sentiment du beau et du vrai; vous créerez des artistes, là où il n'y avait que des travailleurs, et vous aiderez à reconstituer cette suite glorieuse dans les arts, des grands hommes commençant avec la blouse de l'artisan et finissant au Louvre ou à l'Académie (2).

En m'appuyant sur les articles 1 et 13 de vos statuts :

J'ai l'honneur de demander la création, sous la *direction ou la surveillance immédiate de la Société archéologique,* de :

1º *Un musée d'archéologie,* classé au point de vue des études d'art industriel, et complété par une série de moulages;

2º *Publications élémentaires* spécialement destinées à l'application de l'archéologie aux diverses professions artistiques;

3º *Cours oraux, cours de dessin et de modelage,* faits à l'aide du musée, comme pratique de l'archéologie.

(1) Louis et René Ménard.
(2) Saint Éloi et Bernard Palissy habitèrent les palais de nos rois. — Germain Brice, dans sa description de Paris (1713), cite parmi les illustres logés au Louvre, sans compter les peintres et sculpteurs ; Boule, ébéniste; Berrin et Sylvestre, dessinateurs d'ornements; Thuret, Martinot et Bidault, horlogers; Piraub, arquebusier; Vigarani, décorateur; Chatillon, émailleur; de Launay, orfèvre, etc. Les Mellin, Rothier, Ballin, Montarsy, Loire, du Cerceau, Tarot et tant d'autres y avaient logé ou avaient fait partie de l'Académie.

LA BASILIQUE SAINT-MARTIN

ET LA

ASILIQUE SAINT-PIERRE

A BORDEAUX

(Notes et Documents);

Par M. Charles BRAQUEHAYE

ans son remarquable livre : la *Géographie de la Gaule au* siècle, M. Longnon rappelle, entr'autres documents curieux, exte de Saint-Grégoire de Tours citant trois basiliques qui, on temps, existaient à Bordeaux. La première était dédiée int-Martin, la deuxième à Saint-Pierre et la troisième à t-Séverin (Saint-Seurin).

. A. Longnon, je le reconnais avec plaisir, fournit de précx renseignements qui intéressent notre région; les consciences recherches, les savantes déductions appuyées sur des es autorisés, abondent dans son œuvre, mais il m'a paru renseigné lorsqu'il affirme : *qu'on ne connaît point le lieu éleva la basilique Saint-Martin, et que la basilique Saint-re occupait l'emplacement de l'église actuelle du même nom.* 'est un devoir pour tous d'aider les savants dans leur œuvre iotique ; c'est aux habitants de toutes les localités à fournir renseignements qu'ils possèdent sur les monuments de leurs

Pagination incorrecte — date incorrecte

NF Z 43-120-12

cités ; personne mieux qu'eux ne peut suivre les fouilles ou
cuter les documents recueillis chaque jour; c'est pourquoi j
adresser à MM. les membres du Comité des travaux historiq
les notes suivantes sur les basiliques Saint-Martin et Sa
Pierre, en les priant de transmettre à M. A. Longnon les fait
seront dignes d'être signalés.

BASILIQUE SAINT-MARTIN

« Il paraît difficile de dire où était placée la basilique Sa
» Martin, dit M. A. Longnon, on n'en connaît pas d'a
» mention qu'au 3me livre des *Miracula beati Martini.* »

Il me semble possible de déterminer l'emplacement occ
par la basilique Saint-Martin, sinon d'une façon indiscuta
tout au moins sans me livrer uniquement à des conjectu

En effet, « les ruines d'un monument considérable se voya
» derrière la place Dauphine »(1),(Comm. des Arch. munles: *1
deaux en 1450*, p. 2), à l'endroit où l'on a bâti l'un des réserv
des eaux de la ville (rue Mériadeck). « Une chapelle... (qui exi
» avant 1360)... avait elle-même remplacé ce monument rom
» dans les ruines duquel on a trouvé des statues antiques en l
» bre, des cippes et des monnaies » (*Bordeaux en 1450*, p. 3
en 1450, un prieuré (2) était bâti sur les ruines de l'un e
l'autre (*Bordeaux en 1450*, p. 128); or, voici les noms
portèrent cette chapelle et ce prieuré : « — Capera Sent-Ma
» deu-mont-Judec. — Sancti-Martini-de-Monte-Judeo ou
» dayco. = Priourat Sent-Martin deu Monjudec, deu Mo
» decq, deu Mont-Judic, etc. — SAINT-MARTIN du n
» Judec. — BASILICA SANCTI-MARTINI. — Chapelle ou pri
» Saint-Martin du Mont-Judaïque. » *(Bordeaux en 1450* p.

(1) Archives municipales de Bordeaux (Commission des), *Bordeaux
1450*, par Léo Drouyn. — (2) Il portait ce nom en 1360.

— 45 —

...nfin les *Archives historiques de la Gironde* ont publié dans ...ome III, le texte d'un « *don, fait en 1072*, par Guillaume ...I, duc d'Aquitaine de la *basilique Saint-Martin*, près Bor-...aux, à l'abbaye de Maillezais. »

...s preuves de l'existence, non-seulement d'une église por-... le nom de Saint-Martin, mais encore de *basilique Saint-...tin*, fondées, sur les textes des archives bordelaises, sont, je ..., suffisantes pour proposer de placer en ce lieu la basilique ...t-Martin dont parle Saint-Grégoire de Tours.

...s basiliques furent souvent construites sur l'emplacement ...emples païens; elles furent presque toutes détruites lors des ...sions des barbares, des guerres de religion, ou des divisions ...stines, aussi est-il probable que la basilique Saint-Martin, ... sur les restes du temple de Jupiter (?), dit-on, fut réduite ...endres peu de siècles plus tard et devint la chapelle, puis ...rieuré Saint-Martin du Mont-Judec, dépendance de la ...égiale Saint-Seurin.

... ces documents ne sont pas jugés convaincants, j'espère ...éunir d'autres qui le seront davantage, car cette question ... pas été, que je sache, étudiée sérieusement jusqu'à ce ...

BASILIQUE SAINT-PIERRE

... A. Longnon dit : « La basilique Saint Pierre occupait sans ...oute le même emplacement que l'église actuelle du même ...om, située non loin de la Gironde, en face de la rue de la ...evise. L'évêque de Tours rapporte que l'autel de cette ba-...lique était élevé sur une sorte d'estrade dont la partie infé-...eure en forme de crypte se fermait par une porte : la crypte ...vait aussi, paraît-il, un autel particulier renfermant des reli-...ues de Saints. »

... est de toute impossibilité que la basilique Saint-Pierre ait ...upé l'emplacement actuel de l'église Saint-Pierre. Au VIe

siècle, le **port romain** de Bordeaux existait en cet e
même ; — le **terrain** exhaussé de 6ᵐ au moins et tout fo
vase, prouve jusqu'à l'évidence l'impossibilité de l'exist
cette époque d'aucune construction en ce lieu ; — enfi
dans les fondations de l'*église Saint-Rémy* qu'on rencon
preuves du réel emplacement sur lequel s'élevait la ba
Saint-Pierre.

Le port romain de Bordeaux. — Ausone dit : « Et *au*
» *de la ville*, le lit du fleuve alimenté par des fontaines ;
» que l'Océan, père des eaux, l'emplit du reflux de ses
» on voit la mer tout entière qui s'avance avec ses flo
(Ausone, T. I, p. 248.)

Paulin de Pella écrit au Vᵉ siècle : « Enfin je vins à
» gala, dans ces murs où la Garonne majestueuse am
» reflux des ondes de l'Océan *par une porte ouverte aux*
» *res*, enfermant ainsi un *vaste port* dans la vaste encei
» la Cité. » (Paulin de Pella. *Eucharisticon*, v. 44 et suiv

Or, « à l'embouchure de la Devise s'ouvrait la porte *Nav*
» elle servait d'entrée au port intérieur » *(Bordeaux vers*
p. 6). « Ce port... s'ouvrait dans l'intérieur de la ville, où
» cupait l'emplacement de la rue du Cancera, de la Devi
» du Parlement ; l'entrée de ce port, appelée Porte *Nav*
» s'ouvrait près de l'église Saint-Pierre. » *(Bordeaux vers*
p. 160.)

« La porte romaine était située *(rive droite* de la L
» près de la porte méridionale de l'église » (*Bordea*
1450. p. 84.) « Saint-Pierre s'élève sur la *rive gauche*
» Devise et près de l'embouchure de ce ruisseau. Sa
» était dans l'enceinte romaine, et son abside dans l'acc
» ment du bord de la rivière. » (*Bordeaux en 1450*, p. 148.
» remparts romains... coupaient... l'église Saint-Pierre e
» parties à peu près égales » (*Bordeaux en 1450*, p. 5.)

l'embouchure de la Devise est bâtie l'Eglise Saint-
[Pier]re, *sous laquelle* on peut trouver les fondements du mur
[roman]ue. » (*Bordeaux en 1450*, p. 18.)

[La] Devise........ après avoir coupé en deux la rue du Grand
[Carp]enteyre *(rue de la Devise), à l'extrémité orientale de
[cell]e-ci elle traversait le mur romain* de l'Est, longeait le
[côté] *Sud* de l'église Saint-Pierre.» (*Bordeaux en 1450*, p. 165.)

[Il ré]sulte des citations ci-dessus qui sont dignes de foi : que
[le mur] *romain* existait à *l'endroit même* où se trouve l'église ;
[que la] *porte Navigère* s'ouvrait dans la muraille romaine *sur
[l'empl]ace* est bâtie cette église ; enfin, que la *rive droite* de la
[Devis]e existait au VIe siècle, à *l'endroit même* où la *porte Saint-
[Pierre d]u moyen-âge avait remplacé une *porte romaine* ; or, « la
[port]e Saint-Pey, dit l'abbé Baurein (M. S., p. 188) était placée
[dans] le retour de la rue Saint-Pierre, vers celle des Argen-
[tiers], c'est-à-dire à l'extrémité et dans le retour de ces deux
[rues]. Cette porte avait pris son nom de l'église dont elle était
[voisi]ne· »

[« L']église actuelle a été construite au XIIIe siècle, dit M. Ch.
[de J]uliac (*A propos de l'église Saint-Pierre*, p. 2), sur l'em-
[pla]cement autrefois occupé par le bassin Navigère, et la De-
[vis]e coule sous les murs du bas-côté Sud. »

[Il e]st donc évident qu'une basilique n'a pas pu exister au VIe
[siècle] à l'endroit où s'élève Saint-Pierre ; elle devait être bâtie
[sur la] *rive gauche* du ruisseau, c'est-à-dire sur la *rive gauche
[du po]rt romain de Bordeaux*.

[Coupe de] **terrain**. — Le 2e fascicule du tome III des mémoires de
[la So]ciété Archéologique contient une coupe de terrain à quel-
[ques] mètres de l'église, ce terrain est presque complètement
[vaseu]x et présente cinq pavages superposés ; l'un d'eux, le plus
[profo]ndément situé, est à *6m 38 au-dessous* des hautes marées ;
[ceux-ci] et les autres ne peuvent se rapporter qu'aux berges de

la rive droite du cours d'eau, successivement ou plutôt [succes]samment inondées et envasées.

Ces dépôts de couches vaseuses auront comblé inse[nsible]ment l'antique port. Il existait cependant encore, d'après [an]ciennes chroniques, vers l'an 1200, dit M. Ch. Chauliac, « le 29 octobre 1262, un témoin déclare que le port Sain[t-Pierre] » est depuis longtemps considéré comme *padouen*. » (*Li[vre des] Bouillons*. Archives municipales de Bordeaux, p. 367.)

Le terrain, ayant été formé uniquement par des couch[es de] vase, étant considéré comme *padouen* en 1262, n'a pas p[u per]mettre l'édification d'un monument; le pavage qui corres[pond] au sol romain, étant lui-même à 6ᵐ 38 au-dessous des m[ers,] prouve que la basilique, si elle eût existé, *aurait été bâtie [sous] l'eau*.

« Il suffit encore aujourd'hui de creuser à deux mètres [sous] » le pavé du monument pour trouver immédiatement l'eau. » [(Ch.] » Chauliac, *A propos de l'église Saint-Pierre*, p. 2.) Il est [donc] matériellement impossible que la basilique eût été const[ruite] en ce lieu, surtout lorsqu'on sait qu'elle renfermait une cr[ypte.]
« L'autel de cette basilique, dit Saint-Grégoire de Tours [(*Mi*] » *raculorum*, lib. I, *de gloria martyrum*), était suivant l'u[sage] » élevé sur des gradins, et la partie inférieure de l'aut[el en] » forme de crypte était fermée d'une porte. Dans l'intérieu[r de] » cette crypte se trouvait également un autre autel, lequel [ren]» fermait, lui aussi, des reliques de Saints. »

« C'est dans un autre lieu qu'il faut chercher les restes [de] la basilique Saint-Pierre et de ses cryptes; c'est l'é[glise] Saint-Rémy qui fut bâtie sur leur emplacement.

Saint-Rémy. — En effet, « l'église Saint-Rémy est indiq[uée] » sur un plan de 1225, et ce plan ne fait aucune mention [de] » Saint-Pierre. » (Ch. Chauliac, *A propos de l'église Saint-Pi[erre*, p. 10). « Saint-Rémy possède deux nefs principales, type [de]

ques auteurs rapportent à l'époque de l'arianisme, et
que consacrée en 1512, elle présente dans quelques par-
les caractères de l'architecture du XIII⁰ et même du
siècle. »

es vieilles chroniques désignent Saint-Rémy sous le nom
int-Pierre-sous-le-mur, par opposition à Sainte-Eulalie
mée *Saint-Pierre-hors-les-murs.* » (Ch. Chauliac, *A propos
lise Saint-Pierre*, p. 10). Le territoire de la paroisse
Rémy s'étendait jusqu'à *la Devèze* (abbé Baurein, *Varié-
delaises*, p. 302, tome III) ; enfin dans les fouilles faites
6, on a trouvé à Saint-Rémy des *caveaux* et des *cryptes*,
ages et des *mosaïques romaines* à 6ᵐ50 de profondeur;
istent encore aujourd'hui.

basilique Saint-Pierre s'élevait donc à l'endroit même ou
oyons Saint-Rémy, et elle put être construite, comme
ent des anciennes chroniques, sur les *restes d'un temple
us*, tandis que le bassin Navigère occupait l'emplace-
le l'église Saint-Pierre actuelle. (Ce bassin exista proba-
nt jusqu'au XIII⁰ siècle, car il figure sur tous les plans
eurs à l'an 1200. (Ch. Chauliac. *A propos de l'église Saint-
, p. 9.)

Basilique Saint-Séverin.

nt à la basilique Saint-Seurin ou Séverin, nous sommes
'accord pour reconnaître qu'elle a laissé des traces évi-
dans l'église Saint-Seurin. Ses curieuses cryptes et ses
es tombeaux sont encore là pour affirmer son existence.
notes qui précèdent n'ont point la prétention de former
vail de critique longuement médité : l'auteur les adresse
mité des travaux historiques afin de soumettre quelques-
es documents recueillis à l'appréciation des maîtres. Il

espère qu'on lui dira s'il doit continuer ses recherches et [trouver] de meilleures preuves à l'appui de son opinion.

Bordeaux, février 1879.

<div style="text-align:right">BRAQUEHAYE,

Vice-Président de la Société Archéologique de Bo[rdeaux]</div>

RÉPUBLIQUE FRANÇAISE
SEINE
Mairie du 2e arrondt.

Vu par nous :
Maire du 2e arrondissement
pour légalisation de
la signature de
M. Chabouillet
apposée ci-contre.
Paris, 14 mai 1879.

Signé, ILLISIBLE

Je, soussigné, Secrétaire de la Section d'Arch[éologie] du Comité des travaux historiques et des Sociétés Sa[vantes] certifie que le présent mémoire, comprenant onze [pages] cousues ensembles, plus une page ntée 12, attachée [au] mémoire par une épingle et revêtue de mon p[araphe] est celui qui a été remis entre mes mains par M. Braqu[ehaye] après qu'il en eut donné lecture à la Sorbonne, [dans la] séance du 17 avril dernier.

Paris, le 13 mai 1879.

<div style="text-align:right">CHABOUILLET.</div>

(Page 12 du manu[scrit])

Voici ce qu'en dit Paulin de Pella vᵉ 5ᵉ :

« Burdigalam veni; cujus speciosa Garumna
Mœnibus oceani refluas maris invehit undas
Navigeram per portam : quæ portum spatiosum
Hac etiam muris spatiosa includit in urbe. »

<div style="text-align:right">(PAULIN DE PELLA, <i>Eucharisticon</i>, v. 44 et[s.]

t. I, p. 354 de l'Ausone de Corpet.)</div>

Ausone dit :

« Per mediumque urbis fontani fluminis alveum :
Quem pater Oceanus refluo quum impleverit æstu,
Allabi totum spectabis classibus æquor.»

<div style="text-align:right">(AUSONE, t. I, p. 248.)</div>

Pour copie conforme :
CH. BRAQUEHAYE.

L'ENSEIGNEMENT
DES BEAUX-ARTS
AU JAPON

L'ENSEIGNEMENT
DES BEAUX-ARTS
AU JAPON

PAR

CH. BRAQUEHAYE

Ancien directeur de l'École municipale des Beaux-Arts et Arts décoratifs de Bordeaux
Ancien professeur à l'Association Philotechnique de Paris
Ancien professeur à la Société Philomathique de Bordeaux (cours d'adultes)
Correspondant du Ministère de l'Instruction publique (Travaux historiques et Beaux-Arts)
Officier de l'Instruction publique, etc.
Délégué de la Société académique de l'Aube au Congrès de l'Enseignement technique
à l'Exposition de Bordeaux

OKAKURA-KAKUZO **Arthur ARRIVET**
Directeur de l'École des Beaux-Arts Professeur au Lycée supérieur de Tokyo
de Tokyo Officier d'Académie

SOCIÉTÉ PHILOMATHIQUE DE BORDEAUX
(Extrait du compte rendu général du Congrès)

BORDEAUX

IMPRIMERIE G. GOUNOUILHOU

11, RUE GUIRAUDE, 11

1896

A SON EXCELLENCE

M. LE MINISTRE DE L'INSTRUCTION PUBLIQUE

AU JAPON

HOMMAGE DU PLUS PROFOND RESPECT

———

A SON EXCELLENCE

ARASUKÉ SONÉ

ENVOYÉ EXTRAORDINAIRE ET MINISTRE PLÉNIPOTENTIAIRE
DE SA MAJESTÉ L'EMPEREUR DU JAPON, A PARIS

ET

A M. LE Dʀ HARMAND

ENVOYÉ EXTRAORDINAIRE ET MINISTRE PLÉNIPOTENTIAIRE DE FRANCE A TOKYO

RESPECTUEUX REMERCIEMENTS

L'ENSEIGNEMENT DES BEAUX-ARTS

AU JAPON

I

A mes éminents Collaborateurs

C'est grâce à la bienveillante intervention de M. le D^r Harmand que Son Excellence M. le Ministre de l'Instruction publique au Japon a bien voulu faire préparer, par M. le Directeur de l'École des Beaux-Arts de Tokyo, une notice sur l'organisation de l'enseignement dans cette école.

Notre compatriote M. Arthur Arrivet, professeur au lycée supérieur de Tokyo, l'a non seulement traduite, mais il l'a complétée par de nombreux renseignements obtenus *de visu* dans les écoles elles-mêmes.

Sans la bienveillance de Leurs Excellences MM. les Ministres et de M. Kinoshita, directeur de l'enseignement supérieur à Tokyo, sans l'inépuisable bonté de Son Excellence Arasuké Soné, ministre du Japon, à Paris, et sans le dévouement de M. le Secrétaire de la légation, le succès sans précédent des envois japonais à l'Exposition de Bordeaux, en 1895, n'aurait pu avoir lieu, et M. F. Rotiers, l'aimable président du jury (Classe VI, *Enseignement des Beaux-Arts*), n'aurait pas obtenu du jury la proposition des plus hautes récompenses.

C'est un devoir strict, mais bien doux à remplir, que d'avoir à remercier tout d'abord ces hauts fonctionnaires au nom de nos compatriotes.

Ch. BRAQUEHAYE,
Ancien président de la Classe VI, Enseignement des Beaux-Arts, et Secrétaire de l'installation générale.

II

Les envois du Japon à l'Exposition de Bordeaux et au Congrès de l'Enseignement technique en 1895

Par M. Ch. Braquehaye

L'Exposition de Bordeaux, dont le succès a été si complet, comptait une section qui fut des plus visitées: la section de l'Enseignement. Elle se composait de neuf classes, dont l'une, la classe VI, Enseignement des Beaux-Arts. Celle-ci présentait des envois extrêmement remarquables, notamment ceux des grandes Écoles nationales et municipales des Beaux-Arts et des Arts décoratifs, ceux de l'École des Beaux-Arts de Bordeaux et des anciens élèves pensionnés ou subventionnés par cette ville, quelques envois d'Italie et d'Espagne, etc., et d'innombrables toiles, aquarelles, sculptures, dessins, etc., envoyés par de très nombreux artistes professeurs.

L'exposition la plus curieuse, sinon la plus brillante, fut celle du Japon, qui comprenait de très vieux kakémonos, bas-reliefs, dessins, etc., qui, malheureusement, ne purent pas être tous exposés, et aussi d'intéressantes notices que j'avais prié notre compatriote M. A. Arrivet, de Tokyo, de bien vouloir rédiger *de visu* et m'expédier à Bordeaux.

J'ai dit avec quelle bonté il a été aidé par le Gouvernement Japonais qui lui fournit les moyens de m'adresser des documents officiels. Mais je dois ajouter que ces documents n'auraient pas été suffisamment remarqués si la Société Philomathique n'avait pas organisé un Congrès de l'Enseignement technique, car c'est à ces réunions que j'ai pu les produire devant une assistance des plus compétentes.

Les notices sur l'enseignement des Beaux-Arts au Japon sont donc des documents officiels. Je leur ai conservé leur caractère personnel et même leurs redites inévitables, afin que leur authenticité ne fût pas contestée. Elles ont été lues au Congrès de l'Enseignement technique le 15 septembre 1895.

Le public spécial, qui était réuni dans l'amphithéâtre de la Société Philomathique, a été vivement intéressé par cette communication, car la discussion portait sur l'organisation des

Écoles d'apprentissage et sur l'enseignement du dessin aux apprentis.

Les uns préféraient l'apprentissage fait à l'école, à cause des leçons des maîtres, continuées dans les mêmes conditions sous une bonne discipline; les autres, à l'atelier, à cause de la leçon pratique de l'ouvrier adroit, professant l'outil à la main, enseignant le travail utile, destiné à la *vente directe*, procurant *le pain quotidien*.

Un orateur disait excellemment: « Nous ne voulons pas de jeunes déclassés qui arrivent dans nos ateliers gonflés de l'orgueil légitime de brillants concours passés; nous désirons encourager les jeunes ouvriers habiles et instruits, modestes, parce qu'ils comprennent tout ce qui leur manque pour être aussi adroits que nos vieux ouvriers. Ceux-ci représentent encore l'habileté de la main et l'honnêteté professionnelle, c'est-à-dire la supériorité de la production française sur la production étrangère. »

En effet, les questions sociales ramènent l'art lui-même au côté terre-à-terre de la vie quotidienne. Si l'artiste, comme le poète, reste au-dessus de toutes les questions de gain, puisqu'en se passionnant pour le beau, il ne doit avoir en vue que la gloire qui rejaillit sur sa patrie, il faut qu'il soit l'exception puisqu'il faut qu'il ait du génie.

Mais près des Raphaël, des Michel-Ange, des Delacroix et des Rude, qui ont raconté les grandes épopées de l'histoire, il y a la légion des gloires françaises qui produisent ces joyaux d'art qu'on admire près des grandes œuvres de nos peintres et de nos statuaires [1].

Ce sont des œuvres comparables à celles que le Japon fait exécuter dans ses Écoles des Beaux-Arts.

Les Membres du Congrès de Bordeaux ont été frappés par l'organisation rationnelle des écoles japonaises. Ils ont bien voulu recommander chaleureusement une étude de ces programmes que nous n'avons pas encore appliqués en France.

Il y a donc lieu d'espérer que les travaux de mes éminents collaborateurs et les miens ne seront pas infructueux et que le lecteur les accueillera, non seulement avec curiosité, mais avec un vif intérêt, puisqu'ils peuvent aider au progrès de l'industrie artistique nationale.

[1]. On voit aux Salons des Champs-Élysées et du Champ-de-Mars des bronzes ciselés, bois-sculptés, faïences d'art, vitraux, verroterie, terres-cuites, orfèvrerie d'or et d'argent, bijoux, émaux, gravure, lithographies, etc.

III

Histoire de l'Enseignement des Beaux-Arts au Japon

Par M. Ch. Braquehaye

Parmi les nombreuses curiosités que renferme l'Exposition de Bordeaux, on remarque un envoi du Japon qui présente un très grand intérêt, car c'est la première fois, croyons-nous, que des documents officiels sur l'enseignement des beaux-arts au Japon sont exposés en Europe.

Des kakémonos des maîtres : Nen-Ka-ho, xive siècle; No-Ami, xve siècle; Sin-So ou So-Ami, xvie siècle; Moto-Nobu, xviie siècle; Kimura-Zunamizu, xviiie siècle, présentant un art extrêmement avancé qui nous confond par son réalisme moderne, montrent quel est le genre de modèles que copient, à Tokyo, les jeunes élèves de l'école des beaux-arts, avant qu'ils dessinent d'après nature ou composent eux-mêmes des œuvres originales.

Dans une notice sur cette école, le Directeur, M. Okakura Kakuzo, démontre que les Japonais, après avoir fourni d'inimitables artistes dont la seule préoccupation était de produire des chefs-d'œuvre dignes de leur renommée, ont dû descendre au terre à terre de l'exécution vulgaire et entreprendre, eux aussi, la lutte pour la vie. Les traditions d'art se perdirent et le Gouvernement dut intervenir.

La notice de M. Okakura prouve le zèle éclairé du Ministère japonais qui, après avoir créé une école, dirigée par des artistes italiens, chercha à conserver l'originalité native et les tradition de l'Art national, en organisant, en 1889, l'école actuelle qui es en pleine prospérité.

Bâtie dans l'admirable parc d'Uéno, dotée de vingt-cinq professeurs dirigés par M. Okakura, l'école des beaux-arts de Tokyo forme aujourd'hui des peintres, des sculpteurs, des architectes, des ciseleurs, des fabricants de bronze, d'objets en laque et en fer battu, enfin des professeurs de dessin pour les écoles normales et pour l'enseignement secondaire.

Les élèves, au nombre de 200, ne sont admis qu'après des épreuves préalables. Ils copient d'abord les œuvres des anciens maîtres afin d'apprendre le caractère de l'art national. En dehors

des cours techniques auxquels ils sont inscrits, ils suivent des cours d'esthétique, d'anatomie, de perspective, d'ornementation architecturale et d'art décoratif.

Il me paraît indispensable d'ajouter ici quelques notes succinctes sur l'histoire, si peu connue en Europe, des beaux-arts au Japon.

L'histoire des beaux-arts au Japon présente ce caractère particulier, qu'elle se perd dans l'antiquité la plus reculée, tout comme celle du vieux monde, et que les œuvres d'art y ont été exécutées le plus souvent par des prêtres, par des personnages des plus considérables de l'État, par des membres des familles impériales, voire même par les chefs suprêmes du Japon.

Une deuxième remarque capitale, c'est que l'Art au Japon a toujours revêtu, jusqu'à nos jours, une adaptation constante aux objets qui doivent non seulement orner les temples et les palais, mais qui sont d'un usage habituel, même chez le pauvre habitant des villes.

Ces deux considérations expliquent pourquoi nous avons pensé que le programme de l'enseignement des beaux-arts au Japon était à sa place aux réunions du Congrès de l'Enseignement technique. Il est intéressant en effet d'exposer ce qu'il y a de pratique et d'utile dans l'étude des œuvres anciennes d'art décoratif au Japon, qui servent de modèles aux élèves d'aujourd'hui, et dans l'organisation présente qui, grâce à une administration intelligente, permet aux artistes japonais d'espérer de réels succès dans un avenir prochain.

Bien entendu, nous savons qu'on ne peut pas comparer les arts de l'Orient à ceux de l'Occident; ceux-ci ont des traditions sur la beauté qui s'imposent depuis les Grecs jusqu'à nous. Mais, en pensant à cette civilisation asiatique, si différente de la nôtre, nous sommes touchés, malgré nous, par l'imprévu, l'esprit et le talent déployés par les artistes orientaux dans leurs étonnantes productions.

Peut-être n'y a-t-il pas si loin qu'on pense des poteries grecques et des terres cuites de Tanagra aux statuettes émaillées par Shinno à Owaraï et aux bronzes des Semmin, des Seïfou et des Nakoshi? Non, le Japon ne produira jamais des œuvres comparables à celles de la Grèce. Ce que nous appelons le grand art lui est absolument fermé. Mais, qui donc a mieux exprimé que lui cette joie des yeux, *le bibelot?* Qui donc a surpris plus que lui la nature dans la vérité du geste, le caractère de l'attitude, dans la savante naïveté apparente du dessin : personnages, animaux, plantes ou fleurs?

Une dernière considération, et elle prime toutes les autres, nous a paru fort intéressante, c'est que l'Art au Japon vise surtout l'admirable devise de l'Union centrale des Beaux-Arts appliqués à l'industrie : *le beau dans l'utile,* c'est-à-dire l'application des études artistiques aux objets usuels et l'exécution matérielle des travaux qu'elle nécessite. On étudie dans les écoles du Japon non seulement l'Art, mais les procédés matériels d'exécution.

Les peintures japonaises les plus anciennes, connues, sont celles d'Inshiraga, qui vivait vers 450. En 853, le fils de l'empereur Saga exécutait de remarquables panneaux décoratifs dans son palais impérial, et le grand-prêtre Daïshi peignait lui-même dans les temples de célèbres scènes religieuses.

Nous n'énumérerons pas les travaux et les noms des peintres du Japon depuis le ix^e siècle jusqu'à nos jours[1] ; mais nous appelons l'attention sur l'étonnant avancement des arts en Extrême-Orient et surtout sur les incroyables résultats obtenus au Japon, lorsque les arts en France étaient encore en pleine barbarie.

C'est au ix^e siècle que paraît Kosé Kanaoka, le premier grand peintre japonais dont les œuvres sont connues. Il fut justement apprécié. Ses portraits, ses paysages, ses figures religieuses et surtout ses animaux sont d'un style vigoureux et fin à la fois. « Ils ne sont pas inférieurs aux premiers efforts de l'Art en Italie. » Ils avaient donc une réelle supériorité sur les arts en Occident.

N'est-on pas étonné d'apprendre que Motomitsou créa l'école de Yamato et qu'une sorte d'Académie impériale fut fondée, *en 808*, par l'empereur Heizeï, sous le nom de Yédokoro, et que l'École impériale célèbre de Tosa, qui dure encore aujourd'hui comme l'une des plus brillantes, n'en est en quelque sorte que la continuation.

Au xii^e siècle, une école importante créa le genre dit *Tobayé*, sous la direction de Toba Sôjo, dont les dessins ont une accentuation caricaturale qui nous étonne et une vérité d'observation qui nous ravit. Les modernes pourraient à juste titre leur envier leur naturalisme intelligent.

C'est alors que l'Art japonais reçut un appoint de la Chine où l'art débutait. L'empereur Kijô, lui-même artiste militant, qui avait

1. Nous avons largement puisé nos renseignements historiques dans l'excellent livre de M. Louis Gonse : *l'Art Japonais*, Bibliothèque de l'enseignement des beaux-arts. Paris, Quantin.

fait des voyages en Chine, fonda, en 1110, une nouvelle école, un nouveau style qui dura jusqu'au xviie siècle.

C'est au xiiie siècle que le peintre Tsounétaka affirme l'école de Tosa dont la minutie des détails ferait honneur aux miniaturistes flamands. — L'école de Tosa, c'est l'Art à Kioto. — Elle règne toujours au Japon, puisqu'on l'étudie dans les écoles des beaux-Arts, mais sa plus grande importance se constate jusqu'au xvie siècle.

Le style de l'école de Tosa occupe une place à part dans l'Art japonais. Il est absolument national. C'est en quelque sorte le style officiel.

Il est caractérisé par l'élégance et la précision du dessin; une grande distinction de formes et une finesse précieuse du pinceau qui le rapproche des miniatures persanes. Les fleurs, les oiseaux, les costumes de cérémonie aux plis doux et harmonieux, s'enlevant souvent sur des fonds d'or, sont les sujets qu'il affectionne. C'est le style qui a produit les plus beaux décors des laques.

Pendant tout le xive siècle, le Japon subit une période d'anarchie. La renaissance des lettres et des arts ne commence qu'avec l'affermissement du pouvoir des Ashikaga. Le troisième et le huitième Shiogoun des Ashikaga, eux-mêmes peintres de talent, donnèrent un immense développement aux beaux-arts et furent les réels créateurs de cette école célèbre de Kano qu'on étudie encore dans les ateliers de l'école de Tokyo.

Près des deux grands peintres Kano, on trouve leurs émules Sin-Ami et Moto-Nobu, dont deux kakémonos figurent à l'Exposition.

C'est à la fin du xviie siècle, sous le règne de Genrokou (1688-1704), qu'une nouvelle école de peinture s'imposa. Yédo, aujourd'hui Tokyo, avait pris un développement considérable et était devenue la capitale de fait. Les traditions de l'Art semblaient conservées à Kioto, mais une expression plus vivante, plus impressionniste, caractérisait l'Art à Yédo, dont le peintre Korin fut le plus célèbre artiste. L'étude simple, intime, de la nature, la vie, remplaça les tendances vers la force et la grandeur du style.

L'école moderne date de la fin du xviiie siècle; elle est dignement représentée par le grand peintre Hokousaï. C'est la plus brillante expression d'une période d'incomparable raffinement, qui reste l'apogée de l'Art japonais. Mais bientôt commence une fatale décadence et l'Art ne se préoccupe plus que des besoins de l'exportation.

En 1868, l'Art au Japon semblait disparu à jamais.

Les critiques les plus autorisés le déclaraient absolument perdu. Il n'en était rien. La notice suivante, envoyée par M. le Directeur de l'École des Beaux-Arts de Tokyo, M. Okakura, prouve que les mesures immédiates prises par un gouvernement éclairé vont rendre bientôt à l'Art japonais son antique splendeur.

Comme on peut juger, cette organisation rationnelle des études n'a rien à envier aux meilleures écoles européennes.

Les précieux documents qui ont été mis sous les yeux du public bordelais, constituent une curiosité inédite de premier ordre et un attrait artistique sans précédent, pour l'Exposition de Bordeaux.

IV

L'École des Beaux-Arts de Tokyo (Japon)

Par M. OKAKURA KAKUZO, Directeur de cette École.
(Traduction de M. Arthur Arrivet)

Communiqué par M. Ch. BRAQUEHAYE.

Le Japon était autrefois le paradis des artistes; quand une fois leur talent avait été distingué en haut lieu, ils n'avaient plus à s'inquiéter du lendemain; la protection du prince ou une pension à vie leur assurait une douce et honorable existence. Rien ne les pressait dans leurs travaux; si l'inspiration ne venait pas, ils l'attendaient, et leur seule préoccupation était de produire des chefs-d'œuvre dignes de leur renommée.

Toujours en présence d'une nature ravissante, leur passion du Beau s'exaltait, leur génie artistique prenait de sublimes envolées et arrivait à des hauteurs qui nous étonnent aujourd'hui.

L'admiration alors faisait naître les vocations artistiques, un talent original en inspirait un autre, tout maître célèbre attirait à lui des élèves, et le feu sacré se communiquait tout naturellement. Pas n'était besoin d'enseignement officiel.

Mais lorsque, avec l'ancien ordre de choses, disparut l'heureuse sérénité de l'artiste, lorsqu'il lui fallut compter avec les besoins de tous les jours et descendre au terre à terre de l'existence vulgaire, l'art pour l'art ne fut plus possible; il se mit à produire quand même, à tant par objet, il travailla sur commande, eut des

apprentis et plus d'élèves; les bonnes traditions se perdirent et l'intervention du gouvernement devint nécessaire.

En 1879, un premier essai fut tenté par le Ministère des Travaux publics: une école de peinture et de sculpture fut ouverte dans le collège des ingénieurs; des professeurs italiens y furent appelés et y obtinrent assurément de beaux résultats, mais ce qu'ils enseignaient était entièrement nouveau pour les Japonais, ceux-ci avaient toutes chances d'être toujours distancés par les artistes d'Europe et la peinture à l'huile ne répondait guère aux besoins de la vie nationale. Pourquoi ne pas s'attacher au genre dans lequel les Japonais étaient sans rivaux?

Ces considérations ne tardèrent pas à faire impression sur l'esprit des autorités et déterminèrent la fermeture de l'école en 1882. Le genre européen ne fut pas banni cependant pour cela; ceux qui avaient commencé à le cultiver continuèrent, mais son enseignement rentra dans le domaine privé. Ceux qui se sentaient un goût plus prononcé pour la peinture à l'huile allèrent en Europe ou y furent envoyés et y trouvèrent des maîtres et des modèles qu'il eût été impossible de leur procurer au Japon. La dernière exposition nationale de Tokyo contenait quelques toiles qui permettaient de fonder des espérances sur leurs auteurs.

Cependant, l'enseignement des Beaux-Arts était toujours à réorganiser. Le Ministère de l'Instruction publique nomma donc une Commission à l'effet d'étudier les voies et moyens de remédier au déclin du génie artistique. Fallait-il de nouveau s'adresser à l'étranger, ou bien le salut était-il dans une renaissance de l'Art japonais?

Après une tournée d'observations en Europe et en Amérique, les membres de la Commission rentrèrent convaincus que l'Art ancien japonais devait rester national. Il leur fut même dit quelque part que le Japon n'avait que faire d'envoyer des Commissions en Europe alors qu'il était en possession d'un art si merveilleusement original, que le jour où ils auraient une école d'Art japonais bien organisée, ceux mêmes qu'ils venaient consulter seraient désireux d'y envoyer des élèves.

Sans s'arrêter à ce que ces paroles avaient de trop flatteur, les commissaires japonais comprirent ce qu'elles signifiaient et en firent leur profit. Sans retard, ils reprirent le chemin de l'Orient et, à leur retour à Tokyo, en 1887, fut fondée l'École des Beaux-Arts qui existe aujourd'hui.

Elle est située dans le magnifique parc d'Uéno, bien connu de tous les étrangers qui ont passé au Japon. Cette institution a pour but de conserver et de perfectionner les qualités spéciales de l'Art japonais en l'adaptant aux besoins de l'époque actuelle.

L'École des Beaux-Arts de Tokyo est placée sous le contrôle direct du Ministère de l'Instruction publique qui s'est toujours efforcé de lui donner tous les développements possibles.

Aujourd'hui on y forme des peintres, des sculpteurs, des ciseleurs sur métaux, des fabricants de bronzes d'art et d'objets en laque. Elle fournit aussi des professeurs de dessin aux écoles normales de province et aux écoles secondaires, et le cadre de son enseignement ne tardera pas à être élargi par l'addition d'une section d'Architecture et d'ouvrages en métal battu.

Telle qu'elle est organisée actuellement, elle comprend cinq sections :

1º Peinture ;
2º Sculpture ;
3º Travail sur métal ;
4º Bronze ;
5º Laque.

Le corps enseignant se compose des artistes les plus renommés au Japon dans chaque spécialité, tels que Hashimoto Gaho, Kano Natsuo, Unno Shômin, Kawabata Gyokusho, Takamura Koun, Ishikawa Komei, Takeno-Uchi Hisakagu, Kawanobé Itcho, Okazaki Sessei, Yamana Kwangi, Hashimoto Ichizo, etc.

La durée des études dans chaque section est de quatre ans, mais les élèves doivent, au préalable, avoir passé un an dans la section préparatoire qui est commune à toutes les autres.

Les candidats ayant atteint l'âge de seize ans y sont admis après examen satisfaisant sur le dessin ou le modelage, la littérature, l'histoire, les mathématiques, la géométrie et les éléments des sciences.

On exige surtout qu'ils fassent preuve des aptitudes nécessaires dans la carrière artistique.

Section de Peinture.

Cette section comprend trois ateliers correspondant aux trois grandes Écoles de la peinture japonaise :

1º École de Tosa et de Kosé ;
2º École de Kano, telle qu'elle existait sous les Ashikaga et les Tokugawa ;
3º École de Dkyo et École moderne de Kyoto.

Sous la direction de leurs professeurs respectifs, les élèves admis dans la section de peinture commencent par copier des

motifs pris dans les œuvres des anciens maîtres qui sont placées sous leurs yeux. Ils dessinent ensuite d'après nature ou se livrent à des compositions originales tout en se conformant aux traditions pratiques de l'École qu'ils ont choisie.

En dehors de ces travaux techniques, ils ont à suivre des cours d'histoire, d'esthétique, d'anatomie appliquée à l'art, de perspective, d'ornementation architecturale et d'art décoratif.

Section de Sculpture.

La section de sculpture comprend également trois ateliers correspondant à

 1º L'École classique;
 2º L'École naturaliste;
 3º L'École moderne spécialement développée dans les travaux sur ivoire.

Section du travail sur métal.

L'enseignement comprend l'École ancienne et l'École moderne. Les premiers exercices consistent à graver des traits et des formes très simples sur des plaques de cuivre.

La série des modèles va se compliquant graduellement et, lorsque les élèves l'ont suivie jusqu'au bout, on les amène à ciseler, incruster, repousser sur diverses espèces de métaux ou d'alliages.

Ils sont tenus, en outre, à suivre des cours de chimie appliquée au travail des métaux et d'art décoratif.

Section des Laques.

L'enseignement comprend deux branches:

 1º Les laques d'or;
 2º Les laques unies.

Dans la première, on apprend d'abord à faire des objets de forme simple et plate, puis on passe aux laques polies, désignées sous le nom de *Togidashi* et aux laques rasées dans leurs diverses applications.

Dans la seconde, on commence par apprendre à préparer les

fonds en noir, puis on passe graduellement à la manipulation des laques colorées en diverses combinaisons.

A cette section se rattache un cours de chimie appliquée à la laque et de dessin d'ornementation.

Section du Bronze.

L'enseignement comprend le dessin et le modelage des pièces, puis le coulage et le finissage.

Le modelage se fait principalement à la cire, quoique plusieurs autres méthodes soient expliquées.

Les cours complémentaires sont les mêmes que dans les deux sections précédentes.

Le nombre total des élèves de l'École des Beaux-Arts de Tokyo est actuellement de deux cents.

On en compte quatre-vingts qui ont terminé leurs études dans les diverses sections et qui suivent leur vocation artistique dans les diverses provinces de l'Empire.

Outre la subvention qui lui est fournie par le Gouvernement, l'École reçoit, des particuliers qui lui confient des travaux, une rémunération qui lui procure environ 20,000 yens de profit par an.

Personnel.

Directeur : Okakura Kakuzo.

Professeurs. — Peinture :
Hashimoto Gaho, Kawabata Gyokuzo, Yamana Kangi, Okamoto Katsumoto, Shimomura Seizaburô, Kano Tomonobu.

Professeurs. — Sculpture :
Takamura Kôun, Takeno-Uchi Hisakazu, Ishikawa Mitsuaki, Goto Sadayuki, Yamada Kisai, Hayashi Bi un, Nürô Chunosuké, Kameda Tokutaro.

Professeurs. — Travail sur métal :
Kano Matsuô, Unnô Shômin, Mukai Shigetarô.

Professeurs. — Bronze :
Okazaki Sessei, Sugiura Takijirô, Oshima Katsujirô, Ishikawa Minao.

Professeurs. — Laque :
Kanai Seikuhi, Fujiôka Chutarô, Kawanobe Itchô, Hashimoto Ichizo.

Tokyo, 28 mars 1895.

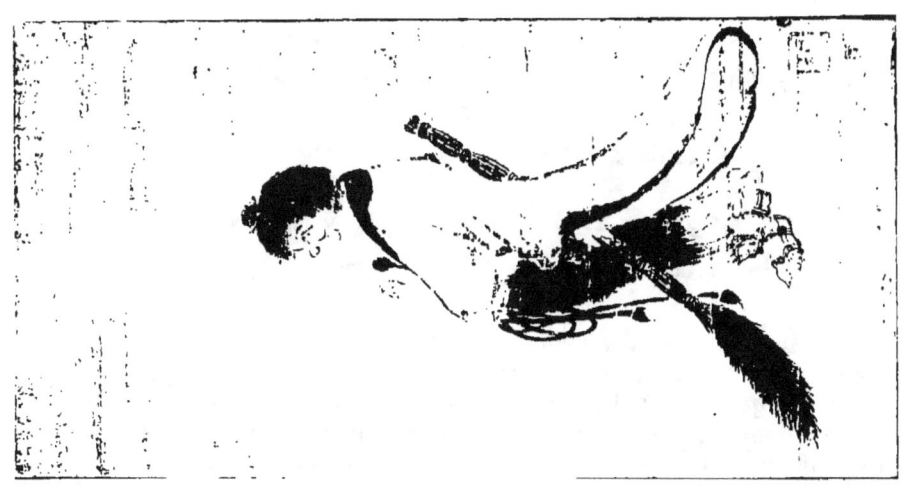

V

Les Expositions des travaux de l'École des Beaux-Arts de Tokyo
L'École d'Art industriel de Kyoto

Notice par M. Arthur ARRIVET, professeur au Lycée supérieur de Tokyo.

Communiquée par M. BRAQUEHAYE

Les anciens artistes japonais travaillaient avec des âmes de poètes et des doigts de fées. Ils arrivaient à produire ces étranges merveilles qui déroutent le conventionnalisme de nos idées, mais ne s'en imposent pas moins à notre admiration. Les musées et les vrais connaisseurs se disputent aujourd'hui leurs œuvres, et nous nous demandons, sous le charme qu'elles exercent, quel était le secret de ces conceptions délicieuses et de cette étonnante habileté.

Ce secret, principalement en ce qui concerne la peinture, semble s'être perdu, car la génération semble impuissante encore à produire des peintres de la trempe de ceux dont nous parlons.

Ce n'est certainement pas un simple engouement qui fait, au Japon, rechercher les objets d'art anciens, qui donne tant de prix, par exemple, à ces vieux albums devenus si rares aujourd'hui; c'est leur supériorité réelle au point de vue esthétique.

Comment donc naissaient jadis et se développaient les vocations artistiques? Comment se transmettaient les bonnes méthodes, se perpétuait le talent? Apparemment d'une manière bien peu compliquée, bien peu systématique. L'admiration du talent des maîtres célèbres et l'étude dans leurs ateliers suffirent jusqu'à ce que le problème du pot-au-feu quotidien dût entrer dans le cadre assombri des pensées de l'artiste.

La décadence fut subite et profonde. L'État dut prendre des mesures immédiates et créer sans retard une école officielle.

Les résultats obtenus par l'enseignement donné par les professeurs italiens qu'il appela en 1879 ne furent pas satisfaisants. L'école fut fermée en 1882, non pas parce qu'elle ne formait pas d'élèves, mais parce qu'elle ne répondait pas au goût, aux aptitudes du peuple japonais.

Nous ne voudrions pas décourager les jeunes peintres de l'école

européenne, dont plusieurs ont un réel talent; au contraire, nous les engageons à produire autant que possible leurs œuvres en public, de manière à entretenir chez eux une émulation stimulante et à provoquer une critique salutaire. Ils devraient avoir, de temps en temps, des expositions à eux, quelque chose comme les Salons de peinture de Paris. De l'avis de juges compétents, il y a chez tels et tels d'entre eux l'étoffe d'artistes de valeur.

Le génie artistique avait incontestablement décliné; qu'y avait-il à faire pour le relever? Fallait-il essayer d'européaniser l'Art japonais, l'hybrider par des emprunts aux méthodes étrangères ou bien le salut était-il dans son retour pur et simple aux anciennes traditions? Ce fut ce dernier parti qui fut adopté.

Le gouvernement eut raison d'approuver les conclusions de la Commission qu'il envoya en Europe. En effet, pourquoi ne pas s'attacher au genre dans lequel les Japonais étaient sans rivaux, genre qui avait su se faire apprécier en Europe, s'y était adapté à une multitude d'usages et s'y était créé une vogue considérable? Pourquoi le négliger ou ne lui accorder qu'une importance secondaire alors que l'habitation japonaise, la vie, les goûts de tout le peuple avaient si peu changé?

L'école actuelle fut fondée en 1889 sous le nom d'École des Beaux-Arts de Tokyo.

Travaillant sans ostentation, mais avec un zèle et une habileté extraordinaires, ses directeurs et professeurs ont, en quelques années, obtenu des résultats qui leur font le plus grand honneur.

L'année dernière, à pareille époque, l'École des Beaux-Arts d'Uéno ouvrait au public une exposition des travaux de ses élèves; elle en a encore ouvert une autre au mois de mai dernier et tous ceux qui les visitèrent furent étonnés d'y voir figurer, à côté des travaux de peinture[1], d'excellents objets d'art coulés en fonte ou en bronze et ciselés avec le plus grand soin, des travaux en repoussé, des gravures au trait d'une finesse extrême *(kébori)*, des gravures en relief *(katakiri)*, des objets niellés, des émaux cloisonnés, des sculptures sur bois[2] et des laques de diverses espèces. *Le tout fait de toutes pièces* par les élèves ayant au maximum quatre ans d'études.

1. Nous employons cette expression pour nous conformer à l'usage, mais on sait que le mot aquarelle serait plus près de la vérité.

2. On peut voir à l'Exposition de Bordeaux un très remarquable bas-relief, bois et ivoire :

« *Yahiloune, par les sons de sa flûte, rend amoureuse de lui Ushuwaka de Tokiwa-go-Zen Eraed, la personne qui joue de la harpe japonaise dans la maisonnette. Elle envoie sa servante pour le prier de s'arrêter ou d'entrer.* » — (Note de M. Ch. B.)

Une telle variété d'objets montre bien quelle est l'étendue et la valeur de l'enseignement qu'ils ont reçu. On ne saurait douter qu'un avenir brillant ne soit réservé à cette institution.

Il est vraiment intéressant de parcourir les divers ateliers. Il faut voir avec quel calme, quel recueillement travaillent ces jeunes gens, assis, — je devrais plutôt dire agenouillés, — devant leur modèle et courbés ensuite sur la feuille ou la toile tendue à plat, bien horizontalement devant eux. Avec leur costume à l'antique et presque sévère, avec leur application silencieuse, ils ont l'air de jeunes sages pour qui la méditation est un repos et le travail un incomparable plaisir. On voit, dans tous les cas, qu'ils peignent réellement *con amore*. Espérons qu'un jour, de grands artistes sortiront de leurs rangs.

Tout en rendant justice aux qualités dont les artistes modernes font preuve, il faut reconnaître cependant qu'ils ont encore fort à faire pour revenir au point où étaient arrivés leurs célèbres devanciers. Cela tient à plusieurs circonstances, mais principalement à la période de transition que traverse le Japon de nos jours.

Les travaux exposés l'année dernière dans la section de sculpture témoignent non seulement de l'excellence des méthodes employées par les professeurs, mais d'une aptitude toute spéciale de la part des élèves.

Leur faculté d'observation, d'analyse et d'imitation est vraiment remarquable. Au début, on leur fait copier partiellement, puis en entier, des modèles anciens. Après cela, ils reproduisent des objets réels et vivants, par exemple des oiseaux et d'autres animaux qu'on aperçoit, placés auprès d'eux, dans des cages; enfin ils se livrent à des productions originales. Dans la sculpture, l'art japonais et l'art européen ont plus de chances de rapprochements et, par conséquent, pourront plus aisément emprunter l'un à l'autre; il en est de même pour les objets en bronze, mais ils conserveront toujours leur caractéristique.

On peut voir dans le salon de l'École quelques spécimens de bronze qui donnent beaucoup à espérer du talent de leurs auteurs. Ils restent, sans doute, loin de la perfection qu'on serait en droit d'exiger d'un talent arrivé à sa pleine maturité, mais il est surprenant que des jeunes gens, n'ayant pas plus de quatre ans d'études, aient pu arriver à de tels résultats.

L'École des Beaux-Arts de Tokyo reçoit une subvention de l'État, des commandes des particuliers, mais, comme toute œuvre de récente création, elle a souvent trouvé bien insuffisant le budget qui lui était alloué, et elle a dû s'ingénier pour l'arrondir et faire face à ses multiples besoins.

Après avoir reconnu le mérite des professeurs et les bonnes dispositions des élèves, qu'il nous soit permis de rendre hommage au talent exceptionnel et au zèle infatigable de son intelligent directeur, M. Okakura Kakuzo, qui en a jeté les premiers fondements et à qui revient la plus grande part dans les progrès réalisés. Nous avons aussi à lui exprimer tous nos remerciements pour son bienveillant accueil et les précieuses indications qu'il a bien voulu nous donner.

En considération des progrès obtenus et de l'importance que doit avoir, au Japon, l'enseignement des Beaux-Arts, la Chambre des Représentants a, dans sa dernière session, émis le vœu qu'un plus grand développement soit donné à l'École, se montrant par là disposée à accorder les crédits nécessaires.

Outre l'École des Beaux-Arts de Tokyo, il en existe une autre à Kyoto, aussi bien dirigée et non moins digne d'intérêt. Ce n'était, à l'origine, qu'une école de dessin fondée par la Municipalité. En 1890, elle passa sous la dépendance de la Préfecture et, l'année suivante, elle fut complètement réorganisée. Elle a pour but de conserver et de développer l'art national, envisagé surtout au point de vue de ses applications à l'industrie: industrie de la soie, de la porcelaine, etc. Il suffit de les indiquer pour en faire comprendre l'importance.

L'École est mixte, elle compte une centaine d'élèves dont une dizaine de jeunes filles. Un brillant avenir lui est également réservé.

Avril 1895. ARTHUR ARRIVET, à Tokyo (Japon).

VI

Écoles mixtes d'apprentissage et des Beaux-Arts ou d'application des Beaux-Arts à l'Industrie

Par M. Ch. BRAQUEHAYE

Les renseignements fournis par MM. Okakura et Arrivet prouvent que les Écoles des Beaux-Arts au Japon produisent des travaux au point de vue esthétique et au point de vue de la *vente directe,* puisqu'elles acceptent des commandes. Elles forment des jeunes artistes capables d'exercer des professions lucratives au grand honneur et au profit de tous. Elles sont de vraies écoles pratiques pour le plus grand nombre des métiers d'art

décoratif. Elles sont, en somme, des écoles d'apprentissage artistiques, mais avec cette réserve que l'artiste japonais sort de l'école étant, non pas un élève diplômé, non pas un demi-artiste, mais un artiste producteur, c'est-à-dire absolument complet.

N'oublions pas qu'un choix judicieux d'élèves est fait tout d'abord, qu'on ne lance pas dans la difficile carrière des Arts, comme cela a lieu trop souvent en France, les rêveurs et les insoumis, les jeunes gens qui ont été réfractaires aux bonnes études classiques, à la discipline, au travail opiniâtre et continu. L'étudiant japonais doit faire preuve de réelles aptitudes spéciales, subir des examens et faire un an d'études préparatoires.

Comme il n'est reçu qu'à seize ans, il choisit sa voie à dix-sept, et puisqu'il fait quatre années d'études, il suit les cours et travaille sous l'œil des maîtres jusqu'à vingt-deux ans.

D'autre part, plus les études s'avancent, plus les leçons, quoique données comme en France sur l'ensemble des connaissances artistiques, portent au point de vue manuel, sur une application pratique et déterminée : peinture, sculpture, travail du métal, bronze, laque, porcelaine, etc.

En sortant de l'École des Beaux-Arts, les jeunes artistes japonais sont donc prêts à entrer dans la vie militante et dans la production. Armés comme ils le sont par de sérieuses études théoriques et pratiques, ils ne peuvent que réussir et honorer leur pays.

Telles sont les notes et les considérations qu'il m'a semblé utile de soumettre à la haute compétence du Congrès. J'ai été heureux que M. le Président ait bien voulu faire ressortir le but pratique qu'on pourrait en tirer en France, et que MM. les Inspecteurs de l'Enseignement du dessin, qui représentaient M. le Ministre de l'Instruction publique et des Beaux-Arts, aient demandé l'impression des Mémoires afin qu'on en fît une étude approfondie et qu'on en tirât des conclusions utiles. C'est à eux qu'il appartient de faire des propositions fermes dont notre pays pourra profiter.

Il y a donc lieu d'espérer que nous n'aurons pas à copier le Japon, comme le donnait à craindre M. Marius Faget, mais que l'organisation des Écoles des Beaux-Arts de cet Empire décidera des modifications dans certains programmes d'études. Peut-être même la création d'Écoles mixtes s'imposera à bref délai pour former des artistes ayant appliqué leur travail de fin d'études à l'exécution matérielle et à la production directe, c'est-à-dire des chefs d'ateliers artistiques, de vrais ouvriers d'art, des artistes industriels complets, capables de vivre du produit de leur travail.

<div style="text-align:right">Bordeaux, 15 septembre 1895.</div>

CONCLUSIONS

1° Ne serait-il pas utile de créer une ou plusieurs écoles d'art appliqué à l'industrie, recevant des élèves après examens, décidant leurs spécialités;

2° Leur permettant d'apprendre l'exécution matérielle d'objets d'art appliqués à l'industrie;

3° Recevant des commandes et les faisant exécuter par les élèves?

En d'autres termes:

Ne serait-il pas utile d'essayer l'application directe des études artistiques aux travaux de l'atelier, en créant une ou plusieurs écoles mixtes d'apprentissage et des beaux-arts ou d'application des beaux-arts à l'industrie?

Extrait du BULLETIN de la SOCIÉTÉ SCIENTIFIQUE DE BORDA

LES MONOGRAMMES

DES FOIX-CANDALE

Aux Châteaux de Doazit (Landes)

et de Cadillac-sur-Garonne (Gironde)

PAR

M. Ch. BRAQUEHAYE

Correspondant du Ministère (Beaux-Arts).

DAX
IMPRIMERIE TYPOGRAPHIQUE J. JUSTÈRE, Hazael LABÈQUE Successeur
Rues Neuve et Saint-Vincent

1888

LES MONOGRAMMES DES FOIX-CANDALE

Aux châteaux de Doazit (Landes) et de Cadillac-sur-Garonne (Gironde)

Depuis plus de dix ans je recueille des documents sur l'histoire des Beaux-Arts en Guienne et notamment sur le château des ducs d'Epernon à Cadillac-sur-Garonne (Gironde). Cette somptueuse demeure, bâtie sur le même emplacement que le château des Candale, présente encore de nombreux débris des brillantes décorations qui affirment le luxe princier déployé par le puissant favori de Henri III, quoique ce palais de l'orgueil soit devenu la maison centrale de Cadillac.

J'avais remarqué qu'un monogramme était répété avec persistance dans les ornementations des façades, dans celles des cheminées monumentales, dans la chapelle funéraire et sur le superbe mausolée que Jean-Louis de Nogaret avait élevé dans la collégiale de St-Blaise. On le voyait et on le voit encore, dans les carrelages, dans les peintures des plafonds, des lambris et des portes, dans les fines broderies comme dans les découpures du fer. Ce monogramme est composé de deux M entrelacés, quelques-uns y voient : M de Marguerite-Louise de Foix-Candale et λ de Louis de Nogaret ; on peut tout aussi bien y lire : M de Marguerite et λ de Louise, si l'on ne veut pas y reconnaître le chiffre de la famille elle-même. J'ai donc été vivement attiré par le titre des communications faites, par MM. Taillebois et Sorbets, sur les monogrammes du château de Candale, à Doazit, qui avaient été relevés par M. Ozanne.

La lecture que M. Taillebois en a faite, avec une sagacité rare, m'a d'autant plus intéressé que le chiffre que j'avais relevé à Cadillac semblait être le même que l'un de ceux du château de Doazit. Malheureusement M. Taillebois reconnaissait que la traduction de celui-là n'était pas indiscutable et que des doutes pouvaient s'élever.

Les S barrés, indiquant le mot *Sanctus* ou *Sancta*, avaient laissé M. Taillebois presqu'incrédule ; il expliquait les autres par l'S de Sarran de Candale, répété deux fois sur chaque fenêtre. Ne le voyant pas plus convaincu que moi-même, j'ai moi aussi essayé de déchiffrer l'énigme.

Mais trouver une bonne explication à ce signe mystérieux après

l'heureux traducteur de : Jeanne de Belsier dame de Douasit, me semblait une entreprise téméraire, aussi je crus tout d'abord devoir me contenter de faire remarquer que les mêmes lettres entrelacées, étant placées sur les deux châteaux de Candale, devaient rappeler la même origine c'est-à-dire le nom de cette illustre famille.

Heureusement, le hasard, cette Providence des chercheurs, devait venir à mon aide ; s'il ne m'a pas fourni des preuves indiscutables, il m'a tout au moins mis en mains des documents intéressants.

J'avais à peine lu le travail de M. Taillebois, que je trouvai à la foire de Bordeaux, en octobre dernier, un in-48, couvert en parchemin : *Les bigarrures du seigneur des Accords, Poitiers, Jean Bauchu, 1615*, où je fus étonné de rencontrer, au milieu de contes rabelaisiens, le dessin exact et le sens attaché à ces S barrés dont je ne connaissais que de muettes représentations. Après avoir expliqué le titre du chapitre c'est-à-dire après avoir défini les *Rébus de Picardie*, après avoir cité ces vers de Marot :

> « Car en Rébus de Picardie
> « Une faulx, une estrille, un veau,
> « Cela faict, estrille fauveau.

L'auteur ajoute, p. 16 et 17 : « Or ces subtillitez ont esté de longtemps « en vogue..... de sorte qu'il n'estoit pas fils de bonne mère qui ne s'en « mesloit. Mais depuis que les bonnes lettres ont eu bruit en France, « cela s'est je ne sçay comment perdu, qu'à grand peine la mémoire en « est-elle demeurée pour en faire estime, sinon envers quelques « cervelles à double rebras, qui en sont encore aujourd'huy si opiniatres « qu'on ne leur sauroit oster de la teste qu'une sphère ne signifie espère ; « un lit sans ciel, un licentié ; l'ancholie, mélancholie ; la lune bicorne, pour « vivre en croissant ; un banc rompu, pour banqueroute ; *une S fermée* « *avec un traict ainsi* (suit la figure), *pour dire fermesle au lieu de* « *fermeté*. Et autres, dont les vieux courtisans faisoient parade, selon « que tesmoigne Rabelais, l. 2, c. 19, qui s'en mocque plaisamment. »

Il n'y a donc plus d'erreur possible, les S barrés sont des signes conventionnels, des « Rébus de Picardie » qui, placés autour des monogrammes, signifient *fermeté* et non *Jacques Sarran* (1), ou *Sanctus*, ou *Sigillum*, ou *Souvenir*, ou *Estrées* (S trait) qu'on a pu proposer. (2)

(1) Lecture proposée aussi par M. le D^r Sorbets, *Société de Borda*, 1887, p. 47.
(2) Mon auteur définit ainsi le titre de son chapitre II « *Des Rébus de Picardie.* — Sur « toutes les follatres inventions du temps passé, j'entends que depuis environ trois ou

La difficulté semblait moins grande pour les lettres entrelacées. Les monogrammes de Cadillac et ceux de Doazit ont entr'eux la plus grande ressemblance, et les deux châteaux où ils sont placés appartenaient à la même famille. Il était facile d'en déduire que les uns et les autres désignaient les Foix-Candale.

Mais quelques sérieuses objections peuvent être faites tant qu'on n'aura pas lu tous les signes gravés sur les croisées du château de Candale, à Doazit, car les nos 2 et 9 (1) sont encore restés indéchiffrables. Tout en reconnaissant l'ingéniosité de la lecture que M. Taillebois ne propose du reste que comme douteuse, *Jacques de Foix-Candale*, je crois qu'il faut chercher un autre nom ou un autre sens. Les F n'existent pas, mais on y voit des lambdas λ, et ce sont des lambdas qu'on trouve dans les chiffres peints et sculptés dans le château de Cadillac. De plus, le n° 9 n'est pas semblable au n° 2 et là, on peut isoler très nettement le chiffre attribué à Marguerite de Foix et à Jean-Louis de Nogaret.

Les monogrammes, relevés par M. Ozanne au château de Doazit, rappellent donc : le n° 1, les M entrelacés, le n° 2, les λ et le n° 9, ces deux lettres réunies dans un seul chiffre qui est celui qu'on voit à Cadillac. C'est donc plus qu'une conjecture que de proposer d'y reconnaître le monogramme, non d'une personne de la famille de Candale, mais celui de la famille elle-même.

Il y a lieu d'espérer que M. Taillebois, qui a su deviner avec tant de bonheur cinq de ces énigmes, saura fixer aussi sûrement la lecture des trois autres, et qu'il nous dira quel rapprochement sérieux peut être fait entre les monogrammes du château de Doazit et ceux du château de Cadillac.

Notes sur divers Monogrammes

Les difficultés de la lecture des **M** entrelacés résultent surtout des nombreux exemples à peu près semblables qu'on peut relever sur les monuments, sur les pièces d'orfévrerie, sur les reliures, sur les broderies.

Le connétable Anne de Montmorency se servait du même chiffre

« quatre cens ans en ça, on avoit trouvé une façon de devise par seules peinctures qu'on
« soulait appeler des rébus, laquelle se pourroit ainsi définir, que ce sont peinctures de
« diverses choses ordinairement cognues, lesquelles proférées de suite sans article font
« un certain langage : ou plus briefvement que ce sont équivoques de la peinture à la
« parole.... Quant au surnom qu'on leur a donné de *Picardie*, c'est à raison de ce que
« les Picards sur tous les Français s'y sont infiniment pleus et delectez. » *loc. cit.* p. 16.
(1) Voir Planche — Soc. de Borda — 1886 — 4° trim.

traversé par une épée (1) sa fille Marie de Montmorency portait les initiales **M M**, or, elle fut la mère de Marguerite-Louise de Foix-Candale femme du duc d'Epernon, qui prit à peu près ce monogramme. D'autre part Marie de Médicis employait la même marque accompagnée d'**S** barrés ; Habert de Montmort mettait le même signe avec une légère variante sur les livres de sa bibliothèque H M (2); André de Meslon, un bordelais, maréchal de camp sous Henri IV, signait quelquefois avec un chiffre analogue. Combien d'autres personnages étaient dans le même cas ! Je possède moi-même un livre d'heures de 1630. contenant de fines gravures de *Ménager*, dont la reliure est couverte de très riches ornements au petit fer et porte, sur le plat un ovale dans lequel on voit le monogramme M M accompagné de quatre S barrés, en haut, en bas, à droite, à gauche. Ce chiffre fut donc souvent employé, aussi l'interprétation en est-elle d'autant plus difficile. (3)

J'ajouterai pour faciliter les recherches un extrait des *Bigarrures du seigneur des Accords*, déjà citées ; il donnera l'avis d'un contemporain sur ces signes qu'il nomme notes ou chiffres. « Chapitre XXI. *Des Notes*...
« Or à fin que chacun sçache en bref que c'est que note, il doit sçavoir
« que par une dénomination générale note signifie une marque..... Il y a
« encore une autre façon de chiffres practiquée par des brodeurs,
« comme quand on enlace ensemble les premières lettres des noms et
« surnoms de quelquesuns, que je trouve avoir bonne grâce, mais les uns
« plus que les autres. Plusieurs sont d'avis que pour le bien faire il ne
« faut que deux lettres seulement, sçavoir les deux premières lettres
« capitales des deux noms propres de l'homme et de la femme, comme
« estoit celuy du roy Henry, et de Catherine de Médécis : qui se void
« aujourd'hui encore ensculpté en infinis bastimens, ainsi de quelque
« endroit que la puissiez tourner, il y a toujours un C et une H. J'en ai
« vu d'autres infinis de ceste façon, comme deux C deux V et autres
« semblables. Quelques autres en font des lettres grecques, comme
« j'en ai veu un composé par un brave amoureux d'un φ et d'un
« double φφ. Les autres les veulent de quatre lettres, afin d'y compren-
« dre les noms et les surnoms des Amans. »

« J'en ay veu d'autres si curieux que toutes les lettres, généralement
« des noms et des surnoms y sont comprises, mais cela me semble trop

(1) *Gazette des Beaux-Arts* — 1886, p. 47.
(2) Voir Spire Blondel, *L'art intime et le goût en France*, Paris, Rouveyre, 1884.
(3) Voir *Intermédiaire des chercheurs et des curieux*, Paris, t. XX. 514.

« encharboté et confus pour les reduire à leur quarré. Car il faut pour
« une règle generale retenir que pour faire un beau chiffre, il ne faut
« pas qu'il excède la grandeur d'une lettre quarrée. J'appelle une lettre
« quarrée, celle qui a un quarré parfaict, comme M. H. V. A. X. O. Q.

« Davantage il ne faut qu'il y ayt une combination s'il est possible,
« c'est à dire que trois lignes ne se rencontrent point l'une sur l'autre :
« car cela estant ainsi on ne peut entrelasser par bastons rompus les
« lettres, de sorte qu'elles perdent leur grâce, comme au chiffre fait
« d'un N T H. Tu voids qu'au milieu la jambe du T, le travers de H, et le
« milieu de la jambe de N. se joignent et se combinent : Pour donc le
« rendre beau, il faudroit hausser le trait de H. o. »

« Faut encor noter pour une autre règle que jamais une lettre ne doit
« estre plus longue ni plus courte l'une que l'autre.

« J'ai veu aussi practiquer des chiffres en forme de lettres Moresques
« pour servir de pendans de fort bonne grâce, et croy que si l'inven-
« tion estoit cogneuë qu'elle ne seroit pas mal plaisante. L'on faict ainsi
« des lettres de *Tout en Bonté seray*. (Suit la figure.)

« Si ce chiffre estoit bien entrelassé, il se trouveroit beau comme
« aussi les semblables qu'on voudra faire. » (*loc. cit.* p. 178, 181 et suiv.)

Comme on peut le voir les chiffres formés par des lettres majuscules
contournées qui ont été si souvent employées sous Louis XIV et Louis XV,
datent du commencement du XVIIe siècle et ceux qui étaient formés par
des lettres romaines comme à Doazit et à Cadillac, étaient déjà passés
de mode vers 1615.

Les citations qui précèdent prouvent encore que les lettres grecques
étaient assez souvent utilisées seules ou mêlées aux lettres romaines.
S'il n'est pas suffisamment démontré que des lambdas peuvent avoir été
employés concurremment avec des lettres romaines, je puis fournir une
autre autorité indiscutable. Le collier de l'ordre de St-Esprit, institué
par Henri III, était composé de fleurs de lys d'or, de trophées d'armes
et des lettres entrelacées : H M λ, dont un lambda. Cet assemblage de
lettres rappelle même beaucoup le monogramme que d'Epernon, qui fut
si fidèle à la mémoire de Henri III, fit répéter tant de fois près de la
célèbre devise du roi : *Manet ultima cœlo*, dans son château de
Cadillac.

Il faut donc le reconnaître, ce très simple monogramme, quoiqu'appar-
tenant probablement aux Candale, présente de réelles difficultés,

et prête à bien des interprétations. (1) Je serais heureux si cette note pouvait aider à en affirmer définitivement la lecture.

Bordeaux, février 1888.

(1) M. Jacquelin y voit le chiffre d'Anne de Monnier, qui aurait été épousée par d'Epernon en 1596, d'après un acte de mariage trouvé à Caumont par M. le Marquis de Castelbajac.

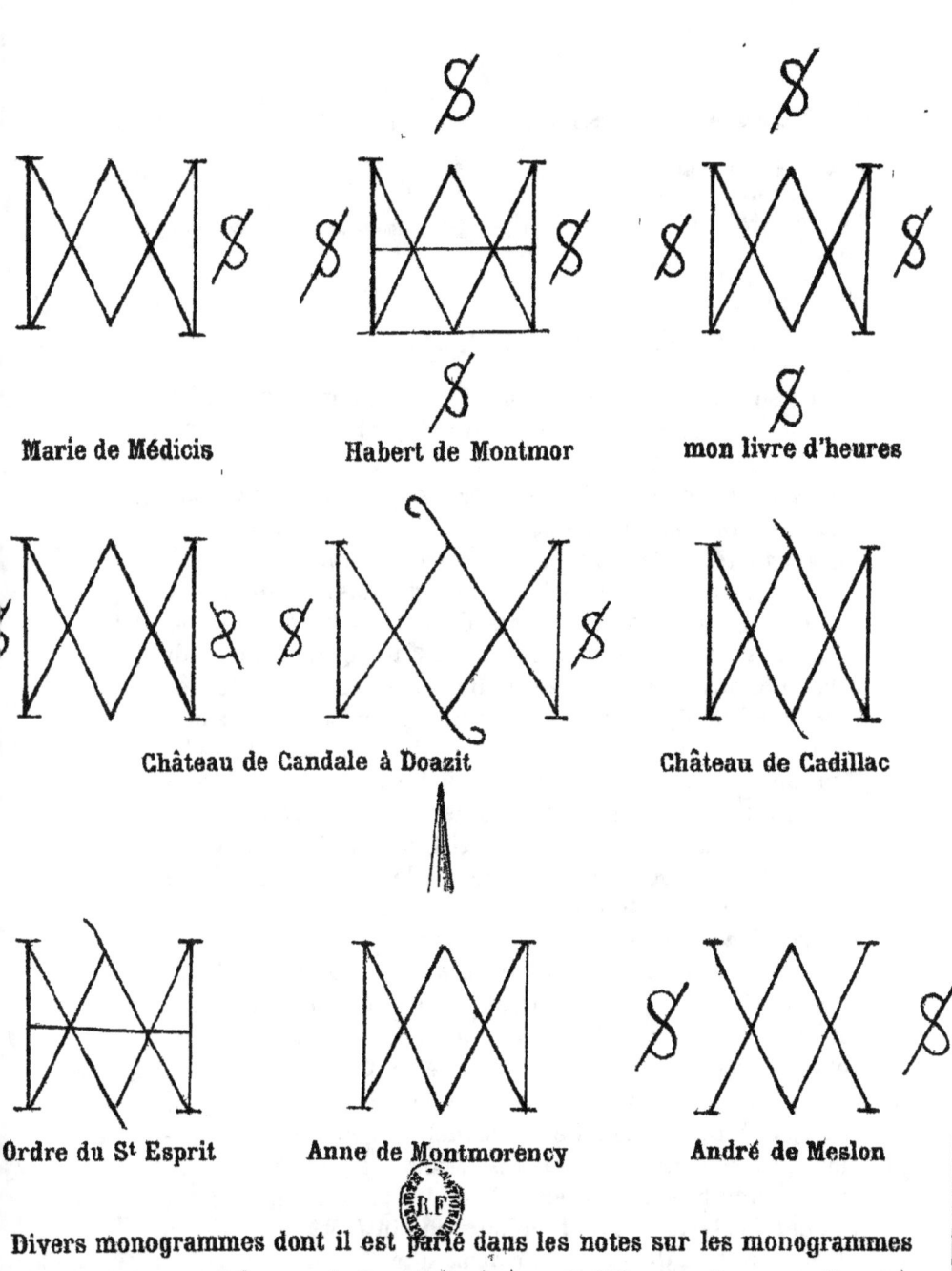

COMMISSION
du
Répertoire Archéologique
du département
DE LA GIRONDE

Société Archéologique de Bordeaux

Bordeaux, 1er octobre 1880

Monsieur,

La Société Archéologique de Bordeaux a mis au nombre de ses travaux la publication d'un Répertoire du département de la Gironde, destiné à faire partie du : *Répertoire archéologique de la France, publié par ordre du Ministère de l'Instruction publique, sous la direction du Comité des travaux historiques et des Sociétés savantes.*

Pour mener à bonne fin un travail aussi complexe, la Société fait appel aux lumières de tous ; elle s'adresse aux amis des lettres, des sciences et des arts et leur demande instamment quelques renseignements sur la commune qu'ils habitent, renseignements qui pour être sérieux doivent être recueillis *de visu;* tels sont ceux, par exemple, qui ont trait : à l'existence, à l'orientation ou aux dimensions d'un monument; aux noms du lieu et de la commune où il a été élevé ; aux registres paroissiaux et aux archives communales ; aux noms des personnes qui ont recueilli des objets précieux ou curieux; au nom du lieu où ces découvertes ont été faites, etc., etc.

La Société Archéologique espère que vous aurez l'obligeance de lui faire connaître tout ce qui peut servir à la rédaction du Répertoire, notamment dans votre commune et dans les environs. Pour vous aider à fournir les renseignements qu'elle désire recevoir, elle vous adresse ci-joint un Questionnaire détaillé sur lequel elle vous prie de vouloir bien consigner vos réponses sans vous préoccuper du grand nombre des questions, un seul renseignement, quand il est exact, ayant toujours son intérêt.

Elle joint au Questionnaire deux autres documents :

1° L'ébauche de l'étude archéologique de votre canton sur laquelle sont appelées spécialement vos corrections ;

2° Une commune-type, indiquant la méthode qui sera employée et les développements qui seront donnés pour chaque commune du département.

La Société Archéologique vous sera reconnaissante de tous les renseignements que vous voudrez bien lui fournir, quelqu'incomplets qu'ils soient ; elle vous prie de provoquer de votre côté quelques réponses de la part de vos compatriotes, et compte sur votre bienveillance et votre dévouement pour aider de vos lumières la Commission chargée de ce travail.

Nous avons l'honneur de vous prier d'agréer, Monsieur, l'assurance de notre considération la plus distinguée.

Le Président de la Société Archéologique,
Ch. BRAQUEHAYE,
Correspondant du Ministère de l'Instruction publique (B. A.)

Le Secrétaire général,
Camille de MENSIGNAC.

P.-S. — Toutes les communications relatives au Répertoire pourront être adressées au Président de la Société Archéologique ou à MM. les Membres de la Commission du Répertoire.

Ch. BRAQUEHAYE, Président de la Commission du Répertoire, cours d'Albret, 100.

Édouard FÉRET, Secrétaire de la commission, cours de l'Intendance, 15.

François DALEAU fils, à Bourg-sur-Gironde.

J.-B. GASSIES, conservateur du Musée préhistorique, au Jardin Public.

Camille de MENSIGNAC, rue de la Rousselle, 67.

Émilien PIGANEAU, cours d'Albret, 17.

Toutes les lettres adressées au sujet du Répertoire seront lues en séance générale de la Société, et les noms de leurs auteurs seront consignés au procès-verbal avec mention du sujet de la communication. S'il y a lieu, les noms de MM. les Correspondants seront imprimés dans le Répertoire lui-même.

SOCIÉTÉ ARCHÉOLOGIQUE DE BORDEAUX

RÉPERTOIRE ARCHÉOLOGIQUE

DU DÉPARTEMENT DE LA GIRONDE

QUESTIONNAIRE

Le Questionnaire suivant est adressé à MM. les Correspondants à l'effet d'obtenir d'eux les renseignements nécessaires pour contrôler et compléter les notes destinées à former le Répertoire Archéologique du département, que la Société a mis au nombre de ses travaux.

La Société prie ses correspondants de ne pas se préoccuper du grand nombre des questions, un seul renseignement, quand il est exact ayant son intérêt.

Époque préhistorique (1).

Connaît-on dans le pays, en état ou détruits :

1° Cavernes à ossements, grottes, abris sous roche, souterrains naturels. — *Grottes des fées.*

2° Menhirs, pierres levées, cromlechs. — *Pierres-folles, pierres-fittes, hautes-bornes, peyres-lebades.*

3° Dolmens, allées couvertes. — *Pierres druidiques, pierres branlantes, pierres qui virent, pierres couvertes, las tres peyres, roches aux fées, palais, lits ou siéges de Gargantua, des géants, de César.*

4° Tumulus, mottes, camps. — *Tucs, lucos, trucs, terriers, doues, doucs, pujaux, pujolets, champ du Maure, tombeaux de Gargantua, des géants, de César, de Talbot, du général.*

Pour tous les monuments ci-dessus, donner les noms patois et

(1) Voir note 1, page 8.

français ; les noms du lieu et de la commune où ils existent ; indiquer leurs dimensions, leur orientation, leur état de conservation ; dire s'ils ont été renversés, brisés, fouillés, anéantis, etc.; par qui ? A quelle date ?

A-t-on trouvé des objets :

1° En silex ou en roches diverses, taillés ou polis : haches, pointes de lance, pointes de flèche, grattoirs, poinçons, etc.; *pierres d'orage, de foudre, de tonnerre, peyres de tonn ou de toun, pics*, etc.

2° En os, trouvés dans le sol de cavernes ou de souterrains naturels : ossements sculptés, rayés, plus ou moins travaillés à main d'homme; aiguilles, épingles, débris de colliers, tels que : dents percées, grains ou objets divers.

3° En bronze : haches, épées, poignards, pointes de lance, de flèche, bracelets, agrafes, colliers, lingots, fonds de creuset et autres objets en métal.

4° En terre cuite : restes de murailles en terre, débris de poteries, fusaïoles, etc.

Indiquer les noms du lieu et de la commune où ils ont été découverts ; par qui ? A quelle date ? Qui les conserve ?

Relever, s'il se peut, un dessin au trait, une silhouette.

Trouve-t-on des restes de pilotis (dans les marais), des amas de cendres, des traces d'incendie, des débris de cuisine, des ossements calcinés, etc. ?

Connaît-on des sépultures plus ou moins complètes dans lesquelles on a recueilli des armes, des objets divers ou des fragments de silex taillés ou polis, de bronze, des débris de poterie grossière, peu cuite, généralement noirâtre et façonnée à la main ?

Quelles sont les légendes, croyances, superstitions, contes de fées, etc., se rapportant aux monuments ci-dessus ou à des grottes, des fontaines, et notamment à des pierres ou à des rochers : *pierre ou rocher de Roland, des quatre fils Aymon*, etc. ?

Époque romaine (1).

Connaît-on des routes ou plutôt des traces de voies romaines ? Des chemins portant les noms de *camin roumiou, cami herrat, hérraou,* ou dont la tradition rapporte la construction aux Romains ?

Quels sont les noms de lieu d'origine manifestement latine ou qui,

(1) Voir note 2, page 8.

sous une forme gasconne, cachent des noms latins défigurés ? Voit-on près de ces lieux des débris de terre cuite, tuiles, briques, vases, poteries diverses ?

A-t-on trouvé des restes de constructions, de pierres sculptées, de mosaïques, de sols en béton souvent recouverts de briques ou de carreaux ? Des débris nombreux de tuiles à rebords (assez semblables aux tuiles plates modernes dites *tuiles de Marseille*) ? Ces sols antiques sont le plus souvent recouverts de traces d'incendie.

Connaît-on des ruines auxquelles la tradition donne le nom de Temple de Jupiter, de Mars, d'Apollon, de Diane, etc. ; de camps de César, Château des Maures, des Sarrazins, de Charlemagne, etc., ou des noms de lieu précédés du mot *ville*, tels que : *ville de Lourdens ville de Brion*, etc.

Existe-t-il d'antiques constructions bâties en petites pierres cubiques séparées le plus souvent par des rangs de briques posées horizontalement ?

Des monnaies romaines, des armes, ont-elles été découvertes ? Des débris de statues, des statuettes, des instruments, des ornements, des vases, en pierre, en bronze, en fer, en bois, en argile, en verre, ont-ils été recueillis ? Qui les possède ?

A-t-on reconnu des traces d'inhumation, vases contenant des cendres, ossements incinérés ou non ; des tombes en pierre, en briques ? Quelle forme affectaient ces tombeaux ? Comment les matériaux étaient-ils disposés ? Les cuves portaient-elles des ornements sculptés, des signes gravés ?

Existe-t-il des débris de monuments avec inscriptions ?

Prière de relever toujours avec le plus grand soin toutes les inscriptions ; il serait même préférable de les estamper (1).

Époque du moyen-âge (2).

MONUMENTS RELIGIEUX

ÉGLISE. — Donner le nom du patron de l'église.

(1) Pour obtenir un bon estampage d'une inscription, on recouvre la surface gravée d'une feuille de papier blanc non collé, un peu épaisse, préalablement imbibée d'eau ; puis avec une brosse douce on la frappe jusqu'à ce que l'empreinte soit parfaite, en commençant par l'un des bords extérieurs et en continuant graduellement vers le bord opposé. Le papier enlevé avec soin reproduit très-fidèlement l'inscription.

(2) Voir note 3, page 8.

Quel est le style de l'église : Latin, Roman, Ogival, Renaissance, Moderne?

Indiquer les parties de l'édifice qui appartiennent à l'un des cinq styles ci-dessus et même à leurs subdivisions?

Quelle est la disposition du plan de l'église? Son orientation?

Existe-t-il un ou plusieurs clochers? Quelles sont leurs formes? Sur quelles parties du bâtiment sont-ils placés?

Dire s'il y a une ou plusieurs cryptes; le nombre des nefs, des chapelles, des absides; ces dernières sont-elles semi-circulaires, à pans coupés ou rectangulaires?

Donner la longueur et la largeur de l'église; celle du transsept s'il existe; la hauteur des voûtes (la longueur, la largeur et la hauteur doivent être mesurées à l'intérieur).

L'église est-elle à charpente apparente, lambrissée, voûtée en pierres? Ces voûtes sont-elles exécutées *en berceau* (plein cintre), *à coupoles* (hémisphériques), d'*arêtes* (ogivales)? L'abside est-elle voûtée en *cul de four*?

Les nervures des voûtes forment-elles un demi-cercle parfait? Sont-elles surhaussées ou ogivales? Se croisent-elles, s'arrêtent-elles sur des chapiteaux ou sur des consoles? Sont-elles prismatiques?

Y a-t-il des clefs de voûte? Les décrire.

Indiquer s'il y a des colonnes ou des faisceaux de colonnes? Les chapiteaux sont-ils à feuillages, à animaux fantastiques, à personnages? Décrire leur ornementation générale, les scènes qu'ils représentent ou leur symbolisme, s'il y a lieu. Les tailloirs sont-ils plus saillants que les sculptures qu'ils couronnent? Les égalent-ils ou sont-ils en recul?

Quel est le nombre des portails ou des portes? Comment sont-ils placés et décorés? Décrire sommairement leur ornementation.

L'église présente-t-elle quelques autres motifs de décoration?

Extérieur : Contreforts ou arcs-boutants ouvragés; galeries découpées; corniches, modillons ou autres pierres sculptées.

Intérieur : Autels, fonts baptismaux, bénitiers, piscines, stalles, banc d'œuvre, chaire, confessionnaux, lutrin, meubles de sacristie, statues de bois ou de pierre, tombeaux ou pierres tombales, armoiries, grilles, lampadaires et autres objets de fer forgé, orfèvrerie ancienne, vases sacrés, reliquaires, lampes, candélabres, croix, peintures murales, fresques, tableaux sur métal, sur bois, sur toile Emaux, dyptiques, tryptiques d'ivoire, de métal ou peints, vitraux coloriés? Tapisseries, nappes d'autel, ornements sacerdotaux, etc.

Inscriptions gravées ou peintes ; les transcrire, les calquer ou les estamper avec soin.

L'église fut-elle fortifiée ?

A quelle époque remontent les registres paroissiaux ?

Quels sont les travaux de consolidation ou d'entretien qu'il serait utile de faire exécuter pour mettre l'église en bon état ? Actuellement est-ce que quelque partie menace ruine ? La désigner.

Observations.

Monuments divers. — Y a-t-il dans la commune d'autres églises, chapelles ou abbayes, etc., soit debout, soit ruinées ? Les décrire comme les églises, en indiquer au moins la situation, quelque peu apparents qu'en soient les restes, quelques faibles qu'en soient les souvenirs.

Connaît-on d'anciennes croix de cimetière, de carrefours ?

Quelque saint est-il honoré d'un culte particulier ? Existait-il des pèlerinages ? Y a-t-il très près de l'église une fontaine importante ? Cite-t-on des fontaines miraculeuses ? Raconte-t-on des légendes particulières au pays qui ont trait aux choses de la religion ?

MONUMENTS MILITAIRES

Sur le territoire de la commune a-t-il existé ou existe-t-il encore un ou plusieurs châteaux-forts, moulins, ponts, maisons, pigeonniers, constructions quelconques ayant servi de défense fortifiée ? En donner la situation topographique, le plan, les dimensions et une description. Indiquer ceux de ces monuments qui sont habités.

Connaît-on des lieux dits : *Mottes* ou *Casteras?*

La ville avait-elle une enceinte murale ; qu'en reste-t-il ? Donner les dimensions et la description des tours, fossés et portes fortifiées : joindre à ces documents des dates connues et des papiers d'archives, si faire se peut.

Quelles sont les armoiries de la ville ? Les dessiner et en donner les émaux et les figures.

MONUMENTS CIVILS

Quels sont les monuments, les maisons, les puits, etc., présentant des restes d'architecture ancienne ?

Quels sont les motifs de décoration peints, sculptés ou forgés dignes de remarque ?

Y a-t-il un musée, une ou plusieurs collections particulières ? Renferment-ils des objets curieux recueillis dans le pays : œuvres d'art,

tableaux, meubles, bijouterie, ferronnerie, monnaies, médailles, etc.?

A-t-on trouvé dans des fouilles des tombes en pierres ou en briques, des monnaies ou médailles du moyen-âge, des vases ou débris de vases, des ustensiles divers de la vie domestique, des armes offensives et défensives, des colliers, des bracelets, des agrafes, etc., en matières diverses : cuivre, bronze, fer, plomb, or, argent, verre, ambre, terre cuite colorée ou vernissée, etc.?

Quels sont les documents les plus anciens, les plus curieux des archives communales?

Époque Renaissance et moderne (1).

Le Questionnaire qui précède peut s'appliquer aux monuments du style Renaissance et même en grande partie à ceux du style moderne.

NOTES

Note 1, voir page 3.

On divise l'époque **Préhistorique** en :
1° Age de la *pierre éclatée* ou *Paléolithique*;
2° Age de la *pierre travaillée*;
3° Age de la *pierre polie* ou *Néolithique*;
4° Age du *bronze*;
5° Age du *fer*.

Note 2, voir page 4.

L'époque **Romaine** fait partie de la période **Antique**, elle prend fin au v^e siècle.

Note 3, voir page 5.

On divise l'époque du **Moyen-Age** en trois styles : **Latin, Roman, Ogival.**

Le style **Latin** comprend le *Mérovingien* et le *Carlovingien* ou *Carolingien*; il dure du v^e siècle au xi^e siècle.

Le style **Roman** commence au xi^e siècle et disparaît au xiii^e siècle.

(1) Voir note 4, page 9.

Quelques auteurs placent, de la deuxième moitié du XII^e au XIII^e siècle le style *Romano-Ogival* qui porte les caractères mélangés des époques Romane et Ogivale, par exemple : des décorations romanes placées sur des arcs d'ogive ; on peut le considérer comme un style de *transition*, comparable à celui qui s'établit entre les époques Ogivale et Renaissance.

Il est à remarquer que les styles ne furent caractérisés dans le Sud-Ouest de la France que longtemps après qu'ils se furent imposés dans le Nord. Ainsi il n'est pas rare de constater qu'une église de style Roman a été construite pendant le XIII^e siècle ; fait qui constituerait une anomalie dans le Nord de la France.

Le style **Ogival,** improprement appelé *gothique*, se divise en :

1° *Primaire* ou à *lancette*, du XIII^e au XIV^e siècle ;
2° *Secondaire* ou *rayonnant*, du XIV^e au XV^e siècle ;
3° *Tertiaire* ou *flamboyant*, du XV^e au milieu du XVI^e siècle.

Note 4, voir page 8.

L'époque **Moderne** commence avec l'histoire moderne (1453) ; elle se divise en style de la *Renaissance* et style *Moderne* proprement dit.

Le style de la **Renaissance** commence en France vers 1450 et finit vers 1650. Il est souvent allié au style *Ogival flamboyant* jusque vers 1550 ; dans ce cas, il est appelé style de *transition*. Quelques auteurs fixent l'an 1600 comme fin du style de la *Renaissance*; c'est à tort, croyons-nous, car la majeure partie des constructions et des œuvres d'art exécutées sous le règne de Louis XIII présentent tous les caractères de la décadence du même style.

Le style **Moderne** proprement dit dure de 1650 à 1800. — Les monuments **contemporains,** c'est-à-dire ceux qui ont été construits depuis cette époque, ne sont pas l'objet des études de la Société Archéologique.

AVIS ESSENTIEL

Ce Questionnaire n'a trait qu'aux monuments antérieurs au XIXe siècle.

MM. les Correspondants sont priés de répondre aussi laconiquement que possible. La Commission leur demandera de nouveaux éclaircissements, s'il y a lieu, après avoir reçu les premiers renseignements.

Les dimensions, les dates connues, les inscriptions, etc., devront être relevées avec grand soin. Les plans en croquis et cotés, les silhouettes des petits objets, les reproductions quelconques par le dessin peuvent être du plus grand intérêt et aideront singulièrement le travail de la Commission qui les consultera avec fruit.

Les communications seront lues en séance générale de la Société, et les noms de MM. les Correspondants seront insérés dans les procès-verbaux avec mention du sujet de leur communication; ces noms seront imprimés dans le Répertoire, s'il y a lieu.

Les lettres relatives au Répertoire Archéologique du département de la Gironde pourront être adressées :

Au Président de la Société Archéologique de Bordeaux ;

Au Secrétaire général de cette Société;

Aux Membres de la Commission du Répertoire :

MM. Ch. BRAQUEHAYE, Président de la Commission, cours d'Albret, 100;

Edouard FÉRET, Secrétaire de cette Commission, cours de l'Intendance, 15;

François DALEAU, à Bourg-sur-Gironde.

J.-B. GASSIES, conservateur du Musée préhistorique au Jardin Public;

Camille DE MENSIGNAC, rue de la Rousselle, 67;

Emilien PIGANEAU, cours d'Albret, 17.

Le Secrétaire général, *Le Président de la Société Archéologique,*
CAMILLE DE MENSIGNAC. CH. BRAQUEHAYE,
Correspondant du Ministère de l'Instruction publique (B. A.).

Vᵉ Cadoret, impr.

ÉBAUCHE
DU
RÉPERTOIRE ARCHÉOLOGIQUE
du département de la Gironde.

ARRONDISSEMENT DE BAZAS
CANTON D'AUROS
(Chef-lieu Auros)

AILLAS. Ancien diocèse de Bazas, archiprêtré de Sadirac.
ÉPOQUE PRÉHISTORIQUE :
ÉPOQUE GALLO-ROMAINE :
Siège du *pagus Aillardensis* (O'Reilly, *Hist. de Bord.*).
ÉPOQUE MOYEN-AGE :

Fort de la Motte, IXe ou XIe siècle ; à 3 kil. au Sud du bourg, dans le domaine de l'Houmiet, isolé sur un plateau à la rencontre de la Bassanne et du Lizos. Forteresse composée d'une motte ovale de 16 mètres de large sur 25 mètres de long ; entourée d'une *basse-cour* de 70 mètres sur 50, sur laquelle s'appuie une enceinte semi-circulaire de 20 mètres de rayon placée au-dessous et à l'angle Nord-Est. Cette motte féodale reçut probablement une construction de bois entourée de palissades, elle date du IXe siècle (Léo Drouyn, *Guien. mil.*), peut-être du XIe siècle, car la motte touche à l'une des faces de la *basse-cour* (Violet Le Duc, *Dict. rais. de l'archit.*).

Église romane Saint , XIIe siècle ; Monument historique de 1re classe. Plan rectangulaire avec abside et absidioles semi-circulaires.

Extérieur. — Façade très-remarquable : porte s'ouvrant entre six colonnes en retraite supportant trois archivoltes, dont l'une est ornée des signes du Zodiaque, à droite et à gauche desquelles deux arcatures moulurées s'appuient sur des colonnettes à chapiteaux ornementés ; au-dessus, un bandeau sculpté porte huit arcatures aveugles comme les précédentes, reposant sur neuf colonnettes.

L'entablement est formé de moulures ornées et de douze corbeaux figurant des têtes grimaçantes, d'animaux, etc.; il est supporté à chacun des angles par une colonne (chapiteaux à feuillages) qui descend jusqu'au sol. Abside ornée de cinq arcatures aveugles, appuyées sur des colonnes à chapiteaux sculptés. Une corniche à modillons décorés de..... règne à la partie supérieure de l'abside et des absidioles.

Intérieur. — Longueur totale 33 mètres; abside 6 mètres, chœur 6 mètres, nef 21 mètres; largeur de la nef 9m50, de l'abside 4m50, des absidioles 4 mètres; longueur du transsept 15 mètres. Les voûtes en berceau du transsept forment par leur pénétration, voûte d'arête au-dessus du chœur; hauteur . L'abside et les absidioles, dont les voûtes sont en cul de four (hauteur), étaient couvertes de peintures qu'on n'a pas pu ou plutôt qu'on n'a pas su conserver; seule l'absidiole Sud en présente encore quelques restes.

ÉPOQUE RENAISSANCE :

XVIe siècle; bas-côté Sud de l'église, largeur 5 mètres; hauteur (?).
Cloches de 1526 et de 1538.

Cette église appartint aux Templiers, puis aux Chevaliers de Malte. On voit sur l'un des modillons du transsept (extérieur) une croix de Malte sculptée.

Clocher ?

Sculptures licencieuses signalées par M. Léonce de Lamothe (?).

Château d'Aillas, XIVe siècle ; sur un coteau élevé qui domine l'église; il ne reste que les traces de ses fossés, de son enceinte et les ruines d'un pan de mur. Son plan présentait un rectangle d'environ 60 mètres sur 90. Plusieurs tours furent détruites pendant les guerres de religion et de la Fronde ; celle de l'Ouest fut minée en 1793, c'était la dernière. On fait remonter, sans preuves, aux Huns, c'est-à-dire au Ve siècle, l'existence d'un premier château qui aurait été détruit au IXe siècle par les Normands (O'Reilly, *Hist. de Bord.*).

Château de Razens, XIVe siècle; à 4 kil. à l'Est du bourg, ne présente plus que les ruines de quelques tours rondes et des fossés en grande partie comblés. Toute la partie Est a été détruite par l'exploitation d'une carrière à ciel ouvert ; on aurait, dit-on, trouvé en ce lieu un casque et des armes en fer.

Las naou crambos, *les neuf chambres,* souterrains, situés près du château de Razens, au fond desquels se trouve un puits comblé par des éboulements ; les vieillards affirment avoir vu des chambres

taillées dans le roc. C'était probablement un souterrain-refuge.

Fontaine de Cugnos, XIVᵉ siècle; sur la route de La Réole, près du château de Verduzan, recouverte d'une voûte ogivale. Légende (?).

Époque Renaissance :

Château de Verduzan, XVIᵉ siècle ; servait, dit-on, de rendez-vous de chasse à Henri IV. Jolies sculptures dans les appartements. (Que représentent-elles? Où sont-elles placées?)

Église Templière..... dédiée à..... (?)
Église ou chapelle au quartier de Belin ou de Berlin.....(?) dédiée à..... ne présente plus que.....(?)
Église de Glairoux (?).....
Église d'Aillas-le-Vieux (?).....
Église de Montclaris (?).....

AUROS. Ancien diocèse de Bazas, archiprêtré de Culleron.
Époque préhistorique :
Époque gallo-romaine :
Époque moyen-age :

Château d'Auros, fin du XIIIᵉ; bâti sur un promontoire très-élevé, rive droite du Beuve ou de la Beune (?) ; était protégé du côté du plateau par des fossés aujourd'hui comblés. Le plan était un polygone irrégulier de 55 mètres environ de diamètre. Quelques tours existaient encore il y a peu d'années ainsi que le donjon garni de ses machicoulis; quelques restes de cette tour, en forme de losange, enclavés dans les constructions actuelles, sont tout ce qui reste de ce château qui fut démoli, dit-on, sous Louis XIII.

Église Saint-Germain ; paroisse primitive sur la route de Langon, fut dévastée par les Calvinistes en 1577 et plus tard par les Frondeurs.

(Qu'en reste-il ?)

La chapelle du château est devenue église paroissiale.

(Qu'offre-t-elle de curieux ?)

Croix de pierre. (Qu'a-t-elle de remarquable? Où est-elle placée ?)

BARIE. Ancien diocèse de Bazas, archiprêtré de Culleron.
Époque préhistorique :
Époque gallo-romaine :
Époque moyen-age :

L'église, plusieurs fois détruite par les inondations, a été plusieurs fois reconstruite sur des emplacements divers.

(En reste-t-il des traces?)

BASSANNE. Ancien diocèse de Bazas, archiprêtré de Culleron.
Époque préhistorique :
Époque gallo-romaine :
Époque moyen-age :

Moulin de Piis ou de Bassanne, fin du XIII^e siècle ; Monument historique de 2^e classe ; l'un des plus anciens du département ; bâti sur un plan rectangulaire dont l'angle Nord présente une tour carrée posée en diagonale, construite en encorbellement sur un massif en retraite ; la muraille de la tour est percée de meurtrières cruciformes ; les étroites fenêtres du rez-de-chaussée ont aussi servi de meurtrières.

Ce moulin a deux étages ; ses créneaux et ses machicoulis ont été détruits. Sur les côtés Nord-Ouest et Sud-Ouest, deux portes ogivales du XVI^e siècle; échauguette sur l'un des angles.

(Église ?)

BERTHEZ. Ancien diocèse de Bazas, archiprêtré de Culleron.
Tour de Berthez, Motte de 8 mètres de hauteur (située à ?) conique, à peu près ovale....(?)

Château de Bassanne, paraît dater de la fin du XV^e siècle ; à l'extrémité Est de la commune, sur les bords de la Bassanne ; rectangle aux murailles épaisses, fenêtres à meneaux. Vers 1793, la tour ronde de l'angle Nord-Est fut détruite. (Ruines? restauration? qu'en reste-t-il ?)

BRANNENS. Ancien diocèse de Bazas, archiprêtré de Culleron.
Époque préhistorique :
Époque gallo-romaine :
Époque moyen-age :

Église romane Saint-Sulpice, XII^e siècle; Monument historique de 2^e classe ; plan rectangulaire terminé par une abside semi-circulaire.

Extérieur : Portail roman, archivoltes moulurées et sculptées, reposant de chaque côté sur une colonne ornée de chapiteaux à feuillages. L'extérieur de l'abside..... (?)

Inscription du clocher..... (?)

Le bas côté, les fenêtres Nord et Sud, le clocher et sont modernes.

Intérieur : Nef, longueur 16 mètres ; abside voûtée en cul de four, longueur et largeur 6 mètres, hauteur de la clef de voûte mètres ; la nef était lambrissée en 1849. Arc triomphal supporté, à droite et à gauche, par une colonne romane ; chapiteau de droite : *Jésus assis et bénissant;* à gauche, animaux fantastiques. Quatre tableaux provenant de l'abbaye du Rivet : *Naissance du Christ*, toile, haut. larg. ; *saint Blaise*, toile, haut.
larg. ; *Jésus chez Marthe*, toile, haut.
larg. ; *la Cène*, toile, haut.
larg.

(Signatures ou dates ?)

Abbaye du Rivet, XIIIe siècle (?) ; (situation ?) ; titrée en 1408, détruite en 1793 ; il n'en reste plus que les quatre tableaux et un bel autel.

Époque Renaissance ;

L'autel de l'abbaye du Rivet, cité ci-dessus, est conservé dans la cathédrale de Bazas.

Cloche de l'église de 1511.

Croix de 1606. (où est-elle placée ?)

Maison des Bénédictins, détruite.

Maison Ducasse. (?)

Mayne-Dallis, ancienne maison noble ayant appartenu aux Chartreux, reconstruite en 1811.

BROUQUEYRAN. Ancien diocèse de Bazas, archiprêtré de Culleron.

Époque préhistorique :
Époque gallo-romaine :
Époque moyen-age :

Château du Mirail, XVe siècle ; Monument historique de 2e classe ; (situation ?) ; a remplacé, dit-on, un château du XIIIe siècle ; détruit en partie en 1651, puis en 1793, aujourd'hui réparé. Dans la chapelle du château, boiseries sculptées remarquables. (A quoi servent ces boiseries ? Que représentent-elles ? De quelle époque datent-elles ?)

Église (?)

CASTILLON DE CASTETS. Ancien diocèse de Bazas, archiprêtré de Culleron.

ÉPOQUE PRÉHISTORIQUE :
ÉPOQUE GALLO-ROMAINE :
ÉPOQUE MOYEN-AGE :
ÉPOQUE RENAISSANCE :

Château du Carpia, xvie siècle ; tour carrée, entourée de constructions du xviie siècle.

La Brethe, près du canal ; maison noble du xviie siècle.

Lieu dit : *le Castera*.

COYMÈRE. Ancien diocèse de Bazas, archiprêtré de Culleron.
ÉPOQUE PRÉHISTORIQUE :
ÉPOQUE GALLO-ROMAINE :
ÉPOQUE MOYEN-AGE :

Motte ou Tumulus appelé *Mouthas,* au Nord-Ouest du bourg, près du château ; un fossé l'entoure. La légende rapporte qu'il existait une tour crénelée et un souterrain dans lequel un trésor aurait été caché par les Anglais ; le sol est actuellement couvert de pierrailles, de fragments de briques, de parcelles de charbon, etc., etc. Jouannet cite cette motte comme étant un tumulus (?) entouré d'un profond fossé. (Dimensions : hauteur longueur, largeur).

Église Saint . siècle
Portail et clocher anciens ; la nef et l'abside sont modernes.

LADOS. Ancien diocèse de Bazas, archiprêtré de Culleron.
ÉPOQUE PRÉHISTORIQUE :
ÉPOQUE GALLO-ROMAINE :
ÉPOQUE MOYEN-AGE :

Château de Lados, xiiie siècle ;. (situation ?) ruines du château qui fut donné par Édouard II, le 15 février 1312, à Bertrand de Sauviac, comte de Campanie, neveu du pape Clément V ; vers 1590, Jean de Fabas fit de ce château une forteresse du parti protestant.

Chapelle Saint ; au lieu dit *de Mazères* ou *Mazeris ;* en ruines.

PONDAURAT. Ancien diocèse de Bazas, archiprêtré de Culleron.
ÉPOQUE PRÉHISTORIQUE :
ÉPOQUE GALLO-ROMAINE :
ÉPOQUE MOYEN-AGE :

Ancienne église paroissiale de Saint-Martin du *Mont-Félix* ou *de Monphélix*, XIIIe siècle (?).

Commanderie de l'Ordre de Saint-Antoine, couvent de la fin du XIIIe siècle (1284) ; renfermait une chapelle, aujourd'hui l'église, dont le plan en croix grecque a été récemment modifié (1865) par la destruction d'une muraille qui l'isolait d'une salle carrée. (*Guienne milit.*, p. 327, t. II) ; ce couvent, dont les moines devinrent seigneurs de Saint-Martin *du Mont-Félix*, fut en partie détruit par les protestants et rebâti vers la fin du XVIe siècle. Il forme aujourd'hui le presbytère et l'habitation voisine. Sculptures (?).

Église Saint , fin du XIIIe siècle ; Monument historique de 2e classe ; faisait partie du couvent (voir ci-dessus).

Pont et moulin de Pondaurat, fin du XIIIe siècle ; au pied du couvent et lui servant de défense. Le pont, étroit, est composé de cinq arches plein-cintre et des deux vannes du moulin ; le moulin, sur la Bassanne, présente encore une porte ogivale et des fenêtres étroites, évasées intérieurement et formant meurtrières.

Moulin de la Rose, fin du XIIIe siècle ; sur la Bassanne, à 200 mètres en amont du couvent, était fortifié ; on voit encore les restes d'une porte ogivale surmontée d'une fenêtre carrée et des meurtrières semblables à celles du moulin de Pondaurat.

Maison, XIVe siècle (?) ; (situation ?) ; soutenue par de massifs contreforts.

ÉPOQUE RENAISSANCE :

Maison noble de la Tour, XVIe siècle ; il n'en reste plus qu'une tour enclavée dans des constructions modernes. Cette maison appartient depuis le XVIe siècle à la famille de Pichard.

Hôtel du Cheval-Blanc, conserve quelques restes d'anciennes constructions (?).

PUYBARBAN. Ancien diocèse de Bazas, archiprêtré de Culleron.

ÉPOQUE PRÉHISTORIQUE :

ÉPOQUE GALLO-ROMAINE :

Vestiges de *voie romaine*. (situation ?)

Tombeaux en briques. (Quelle forme ? situation ?)

ÉPOQUE MOYEN-AGE :

Église romane (Saint-Laurent), XIIe siècle (?) ; remaniée (indiquer les parties anciennes) ; chapiteaux remarquables, (les décrire) : *La*

Vierge tenant l'enfant Jésus nimbé, devant elle et debout, etc.; porte ogivale du siècle (la décrire et indiquer où elle est placée); clocher carré. (quel style?)

Château de Puybarban, xiii° siècle ; en ruines, remplacé par des constructions du xviii° siècle.

(Peut-on indiquer, à peu près, la forme du plan, les dimensions et la situation ?)

Maison noble de Gravillas, xv° siècle. (détruite ?)

SAVIGNAC. Ancien diocèse de Bazas, archiprêtré de Culleron.
ÉPOQUE PRÉHISTORIQUE :
ÉPOQUE GALLO-ROMAINE :
ÉPOQUE MOYEN-AGE :

Motte féodale, x° siècle (?); située à mètres environ derrière l'abside de l'église, bâtie sur un rocher au confluent de la Bassanne et du . Cette motte, de forme ovale, dût recevoir des constructions de bois dont il ne reste nulles traces, longueur mètres, largeur mètres, hauteur 10 mètres environ au-dessus des fossés, aujourd'hui comblés, qui formaient le *vallum* au Nord vers le confluent des deux ruisseaux et au Sud sur la route de Savignac à Aillas.

Église Saint siècle ; Monument historique de 2° classe (fournir quelques détails sur l'église, en décrire les parties anciennes).

Château de Savignac, fin du xiii° siècle ; remanié à différentes époques, (situation ?) plan polygonal presque carré ; la partie supérieure du château a été rebâtie au xv° siècle ; la tour carrée porte la date 1578. Une belle cheminée du xv° siècle, qui décorait une salle du 2° étage, se voit aujourd'hui au rez-de-chaussée.

ÉPOQUE MODERNE :
xviii° siècle ; restauration générale du château.

Château de Bonne-Garde, fin du xv° siècle; à 500 mètres Nord-Est de l'église de Savignac, sur la rive gauche de la Bassanne ; rectangle de mètres sur mètres ; plan barlong, présentant deux tours : l'une sur la façade, l'autre sur l'angle (Nord, Sud ?).

SIGALENS. Ancien diocèse de Bazas, archiprêtré de Culleron.
ÉPOQUE PRÉHISTORIQUE :
ÉPOQUE GALLO-ROMAINE :

ÉPOQUE MOYEN-AGE :

Église de Monclaris Saint , XII^e siècle; en partie romane. (Décrire ce qu'il en reste?) Deux clochers : l'un au centre (est-il ancien?); l'autre sur le chœur (est-il moderne ?).

Château de Coubeyran, XV^e siècle; situé dans la section de Monclaris, ne présente plus aujourd'hui que des ruines.

(Peut-on reconnaître encore, soit ses dimensions, soit son plan entier ou partiel ?)

TABLE DES PLANCHES

Hors texte :

Statue de Sophocle, en argent, trouvée à Bordeaux, conservée à la Bibliothèque Nationale, cabinet des médailles et antiques.
Église de Montclaris (Lot-et-Garonne).
Hygie (?), statue antique de marbre, du Musée de Bordeaux, trouvée en 1782, rue des Glacières, n° 2.
Bas-relief d'un vase antique, trouvé a Bordeaux, dit Puits des Minimes ou Puits des Douze Apôtres, dessin accompagnant un manuscrit de l'abbé Venuti. — N° 1 et n° 2, médaille citée par Venuti.
Panneau style Louis XVI.
La Renommée du mausolée du duc d'Épernon, à Cadillac-sur-Garonne.
Sarcophage du v° siècle, à Bouglon (Lot-et-Garonne).
Sarcophage de la fin du v° siècle, à Bordeaux.
ART JAPONAIS. — *Panneau sculpté*, bois et ivoire.
 » Deux Kakémonos, — fleurs et oiseaux ; *pivoines* et *paons*.
 » » *paysage et fleurs.*
 » » *plante et héron, personnage comique.*
Divers monogrammes.

Dans le texte :

Objets en terre cuite trouvés dans l'Adour, à Dax (Landes).

TABLE DES MATIÈRES

1. — Monuments relatifs au culte d'Esculape, à Bordeaux, avec dissertation de l'abbé Venuti sur un bas-relief de la Ville de Bordeaux.
2. — Guillaume Cureau, peintre de l'Hôtel de Ville de Bordeaux, 1622-1648.
3. — Les peintures de Pierre Mignard et d'Alphonse Dufresnoy, à l'hôtel d'Épernon, à Paris.
4. — Les monuments funéraires érigés a Henri III dans l'église de Saint-Cloud. — Germain Pilon. — Jean Pageot.
5. — L'architecte Pierre Souffron, 1555-1621.
6. — Notes sur Louis-Nicolas Louis, architecte du Grand-Théâtre de Bordeaux.
7. — Notes sur la maîtrise des maîtres-maçons et architectes de Bordeaux. — 1474-1790.
8. — Marchés concernant les réparations du château de Beychevelles, en Médoc, 1644.
9. — Notice sur Pierre Berruer, sculpteur des statues du Grand-Théâtre de Bordeaux.
10. — Panneau style Louis XVI.
11. — Deux tableaux de Catherine Duchemin, membre de l'Académie royale de peinture et de sculpture, 1663-1678.
12. — Conjectures sur la destination des corniches à têtes feuillées, du musée de Bordeaux.
13. — Statue de la Renommée, provenant du mausolée du duc d'Épernon, à Cadillac (Gironde).
14. — Objets en terre cuite, trouves dans l'Adour, à Dax (Landes).
15. — Sarcophage de la fin du v^e siècle, à Bouglon (Lot-et-Garonne).
16. — Sarcophage de la fin du v^e siècle, à Bordeaux.
17. — Anciennes stalles de l'église Saint-Seurin, transférées d'abord à Saint-Martial de Bordeaux et se trouvant actuellement à l'Isle-Adam (Seine-et-Oise).
18. — De l'archeologie appliquée aux arts industriels.
19. — La Basilique Saint-Martin et la basilique Saint-Pierre, à Bordeaux.
20. — L'enseignement des beaux-arts au Japon.
21. — Les monogrammes des Foix-Candale aux châteaux de Doazit et de Cadillac.
22. — Repertoire archéologique du département de la Gironde. Questionnaire.
23. — Table des planches.
24. — Table des matières.

TABLE DES MATIÈRES

1. — Monuments relatifs au culte d'Esculape, à Bordeaux, avec dissertation de l'abbe Venuti sur un bas-relief de la Ville de Bordeaux.
2. — Guillaume Cureau, peintre de l'Hôtel de Ville de Bordeaux, 1622-1648.
3. — Les peintures de Pierre Mignard et d'Alphonse Dufresnoy, à l'hôtel d'Épernon, à Paris.
4. — Les monuments funéraires érigés a Henri III dans l'église de Saint-Cloud. — Germain Pilon. — Jean Pageot.
5. — L'architecte Pierre Souffron, 1555 1621.
6. — Notes sur Louis-Nicolas Louis, architecte du Grand-Théâtre de Bordeaux.
7. — Notes sur la maîtrise des maîtres-maçons et architectes de Bordeaux. — 1474-1790.
8. — Marches concernant les réparations du château de Beychevelles, en Médoc, 1644.
9. — Notice sur Pierre Berruer, sculpteur des statues du Grand-Théâtre de Bordeaux.
10. — Panneau style Louis XVI.
11. — Deux tableaux de Catherine Duchemin, membre de l'Académie royale de peinture et de sculpture, 1663-1678.
12. — Conjectures sur la destination des corniches a têtes feuillees, du musée de Bordeaux.
13. — Statue de la Renommee, provenant du mausolée du duc d'Épernon, à Cadillac (Gironde).
14. — Objets en terre cuite, trouvés dans l'Adour, à Dax (Landes).
15. — Sarcophage de la fin du v⁰ siècle, à Bouglon (Lot-et-Garonne).
16. — Sarcophage de la fin du v⁰ siècle, à Bordeaux.
17. — Anciennes stalles de l'église Saint-Seurin, transferées d'abord a Saint-Martial de Bordeaux et se trouvant actuellement à l'Isle-Adam (Seine-et Oise).
18. — De l'archeologie appliquée aux arts industriels.
19. — La Basilique Saint-Martin et la basilique Saint-Pierre, à Bordeaux.
20. — L'enseignement des beaux-arts au Japon.
21. — Les monogrammes des Foix-Candale aux châteaux de Doazit et de Cadillac.
22. — Repertoire archéologique du département de la Gironde. Questionnaire.
23. — Table des planches.
24. — Table des matières.

Pagination incorrecte — date incorrecte

NF Z 43-120-12

Reliure serrée

www.ingramcontent.com/pod-product-compliance
Lightning Source LLC
Chambersburg PA
CBHW071623220526
45469CB00002B/450